Music for the People:
A Journey through the Pleasures and Pitfalls of Classical Music

英國 **BBC** 型男主持人歡樂開講

古典音樂的
不古典講堂

蓋瑞斯‧馬隆 著
Gareth Malone
陳婷君 譯

獻給貝琪與伊瑟爾

目次

【編輯體例說明】

1. 本書原書註和譯註編排於各章末，以利參照。

2. 作者在文內舉例說明的曲目，除以註釋格式標註音樂連結號碼，更於各章末列出連結網址以及QR碼，方便讀者在網路上試聽或購買。

3. 本書的古典音樂相關人名與專有名詞，係採用台灣慣用的中譯名。有興趣查詢外文的讀者，可參考附錄3的重要名詞對照表。

「音樂中有上百萬我不懂的事物，我只希望能減少這個天文數字。」

鋼琴、指揮、作曲家普列文（André Previn）（1972）

「看過歌劇，為什麼辦公室裡的人就認為你是火星來的？」

我朋友克里斯（2010）

前言

　　我一直都在聽古典音樂。從一出生，我的父母就處心積慮地灌輸我聽古典音樂，像是嬰兒時期聽奧蘭多·吉本斯（Orlando Gibbons）的《這是約翰的紀錄》（*This is the Record of John*）入睡（OS：想像圍著一圈皺領的男人唱著高音）。孩童時期的我則覺得，古典樂比流行樂還有趣；我記得很清楚八歲那年讓我非常沮喪的一件事：有個女孩跟我說，她只喜歡流行樂，這樣一來我跟她之間就永遠不可能有結果。之後的二十七年，各方音樂我都涉獵，包括流行樂、搖滾樂，和酸爵士放克音樂。一聽到沒聽過的音樂，我就會很興奮。音樂交織成我的生命，反映我的情緒，給我養分。我喜歡讀跟音樂有關的東西、喜歡演奏音樂，但最喜歡的，還是聆聽音樂。

　　我的音響旁放了一疊目前在聽的CD：以專門演唱文藝復興及巴洛克早期音樂聞名「古風合唱團」（Stile Antico）演唱都鐸時期的聖誕歌曲、「謬思合唱團」（Muse）的《反動之音》（*The Resistance*），以及荀白克的《昇華之夜》（*Verklärte Nacht*）。辦公室裡放著我比較少聽的音樂：瑞典男高音蓋達（Nicolai Gedda）唱的歌劇詠嘆調、湯瑪士·阿德斯（Thomas Adès）的《活體玩具》（*Living Toys*），和幾乎所有巴赫的作品。閣樓裡有個裝滿唱片的大箱子，裡面有很長一段時間不會再聽的音樂（青少年時期買的占大多數）：放克樂團KLF的全部專輯、電子樂團「巫醫」（The Shamen）六個版本的《子孫》（*Progen*），和所有珍娜·傑克森（Janet

Jackson）的唱片。一直都很容易入迷的我，一旦鎖定某張專輯，就可能要聽一整年，然後移到架子上灰塵比較多的位置。

如果你是第一次接觸古典樂，可能會覺得古典樂跟美酒、學希臘文、或學登山一樣高深莫測。音樂的確像山一樣多，如果我現在才開始聽，可能要花上下半輩子，才能聽完我家附近古典唱片行（OS：牛津街的HMV唱片行，跟小型獨立的唱片行一樣也越來越少見了，全拜網路下載之賜）的所有唱片。不過，並不一定要把全部的音樂都聽完，才能瞭解音樂的堂奧。只要熟悉一些作品、瞭解這些作品在音樂世界裡的地位，你就能很快度過最初的不安。

這本書不是古典音樂大全，純粹只是一本簡單指南，和閒談古典音樂中我發展出的興趣和發現。用意在激發你和音樂之間的連結，幫你找到出發點。我會在書的後面帶你走過音樂的歷史，但這不是要講課，只是克制不了的激動，期望你給音樂一個機會，作為在你求救時能幫上忙的口袋書（OS：如果你的口袋很大）。讓我們一起摸索吧！

第一部

／打開耳朵／

第1章
你愛古典樂──大聲說出來！

開始之前，我們先要瞭解：

一、音樂有太多學問，一輩子都學不完。

二、音樂有太多小路、角落、隙縫，一不小心就會卡住，忽視其他各式音樂。經過這些挑戰，就能拓展你的視野，讓你的音樂品味耳目一新。

三、聽哪些音樂、從哪裡開始聽、在哪兒結束，都由你自己決定，只有你知道自己喜歡什麼。承認自己不懂某些音樂沒有關係，瞭解音樂總要花點時間，有時候可能花上一輩子都不見得會懂。

四、聽音樂沒有絕對正確的方法，無論是古典音樂還是其他音樂，因為音樂完全是個人的選擇。

探索

「探索」（Discovery）是我的前輩兼音樂教育導師理查・麥尼可替他創辦的「倫敦交響樂團」教育發展部門所取的名字，會選這名字，是因為他認為「自行探索」是跟音樂連結的最佳方法，這也是你探索音樂的方針。

理查跟我說了一個故事，來證明屬於自己的音樂很重要：他拿俄國作曲家史特拉汶斯基的交響樂來給學童當成作曲的材料，他們努力作曲好幾週後再演奏給同學聽。後來這些學童參加了演出史特拉汶斯基作品的音樂會，會後一個男孩問理查：「嘿，老師，史特拉汶斯基怎麼會我們的音

樂？」

我有幸與理查在倫敦交響樂團工作了兩年，得以觀察他如何把人領向音樂，而非強迫推銷。教音樂要是太古板，通常會失敗，因為我不能強迫你去喜歡，我只能指出方向，看你能不能領略我所聽到的美；我也希望你讀了這本書後，會瞭解音樂屬於所有人，你也能有機會體會音樂之美。瞭解古典樂不能貪快，第一步正是跟音樂建立良好的關係。

不知為何，某些音樂特別吸引我，忘都忘不掉，我每天聽巴赫的《B小調彌撒》都不會膩；但其他也還不錯的音樂，卻無法像真正偉大的作品一樣，在我心裡生根；而且我覺得好聽的，你不見得愛聽，因此這本書雖然推薦了一些音樂，但我傳的「福音」，對你不一定會有效。本書並非必聽的指定曲目，而是要給你工具，讓你自己去探索。

很多人對太過複雜，或不夠對味的曲子沒辦法接受，的確，音樂長度和複雜度會減低你對音樂的欣賞，但在挑戰音樂高峰之前，還是有很多曲目能供入門者聆聽。

音樂欣賞跟很多藝術領域一樣主觀，這是因為人聽過的音樂會改變腦袋，繼而影響我們對新音樂的感受。本書雖在第四章提到背景研究對音樂賞析很重要，但是要聽莫札特，並沒有特定的方法，不用去想「莫札特天分過人，所以我一定聽不懂」。

我就親眼看過人人都能欣賞音樂。我替英國國家歌劇院做貝利斯社區教育計畫時，造訪了倫敦一些貧民區，從哈克尼區到不太整潔的伊林，只要哪裡的學生不懂歌劇，我就會去那間學校，只帶一本樂譜、一位歌劇樂手，和鋼琴伴奏。我發現，這種工作坊能大大改變學生對歌劇的態度。

這種實用的音樂學習法最驚人的成功例子，就是聖馬丁教堂（St

Martin-in-the-Fields）的年輕街友們。我們請一個國家歌劇院的合唱歌手唱普契尼歌劇《托斯卡》的詠嘆調〈為藝術而生〉，很多人沒近距離聽過這種能塞滿歌劇院的高超嗓音，那股聲音活像站在跑道上的波音飛機旁般強烈（OS：不過歌劇比較好聽）。這些年輕人擠在破爛餐廳裡，喝著保麗龍杯裡太濃又過甜的茶，卻深深被這股樂聲的現場感給撼動，不敢置信。樂聲像是來自另一個世界，讓我們身歷歌劇院。後來我們研究了《托斯卡》的悲慘暴力故事後，我篤定他們對歌劇這種藝術形式絕對改觀了；他們也跟歌手對談、聽我們描述國家歌劇院的製作，更重要的是，他們也跟著唱了歌劇中的片段。

　　並不是說他們就馬上成了歌劇迷，不過他們原本對「歌劇是胖女士在尖叫」的錯誤印象，如今終於改觀。有趣的是，很多人只看了電視上使用歌劇演出的金融比較網站「比比看」廣告或「可愛多」冰淇淋廣告，就對歌劇有強烈（OS：甚至偏頗）的印象。在我們工作坊的幾小時內，運用了歌劇的故事、介紹音樂的譜寫，並親身體驗歌劇樂手演唱，就重新調整了他們對歌劇的錯誤印象。一旦下了這些功夫，再不濟事的孩子，都能坐著聽完三小時的歌劇，這連許多大人都辦不太到。

　　對我而言，這種工作坊是超級大考驗，活動前幾天才會收到樂譜，只有一點點的時間可以去學一部新的歌劇，然後就要從容就義「傳福音」。匆忙準備的那幾天，我都在埋首研究樂譜、讀劇情大綱、挖出節目單（OS：找得到的話）、讀導演筆記（OS：他們有寫下來出版的話），與音樂共同生活……這根本就是臨時抱佛腳。但這份工作也讓我能跟線上歌手對談、在工作坊中與歌劇主題過招，甚至第一次去看某幾齣歌劇。如果當初歌劇院知道我對歌劇懂這麼少，得讀這麼多才能應付，他們恐怕就不會僱用我

了，但這份工作正也成了歌劇賞析的絕佳訓練。

　　所以，為了欣賞音樂，有時候就得下點功夫。我父親的信條是「天下沒有白吃的午餐」（OS：我真討厭他在我練琴時，站在一旁念這句話），這句話恐怕也適合用在音樂欣賞上，但不用變成例行公事。我知道懂音樂還要下「苦功」聽來很討厭，難道不能一聽就愛上音樂嗎？不過你想想，你很常一見鍾情嗎？還是一輩子才遇過一次？同樣地，很多音樂也要花點時間才能瞭解。

　　不過我認為，你一旦買了這本古典樂書，就代表已經開始下功夫。那，我們就繼續吧。

你知道的比你所想還多

　　不管你有沒有注意到，古典樂無所不在，車站用古典樂來避免青少年逗留[1]，電視廣告放古典樂來說服你買酒，電影配樂放古典樂絕不手軟。我相信，音樂本身才是愛樂者的終極目標；一旦擦去劣質的外層，古典樂這顆寶石的光澤將更加閃耀。

　　如果你正在讀這本書，可能表示你自認對古典樂已經有一點瞭解。也許你想知道更多；或者你跟蘇格拉底一樣，因為知道得夠多，所以知道自己根本什麼都還不知道。希望你到現在已被慫恿，想更加瞭解這個奇怪又美妙的世界。這本書要以你猶豫的熱情為基礎，我會在這裡幫你。若如我所願，你已欣賞過古典樂，這本書還是能帶給你收穫。你一旦發掘過喜歡的音樂類型，由於作曲家的數量多、西方的音樂歷史亦超過五百年，一定還能有上百個新發現的。

別驚慌

因為有太多音樂，你永遠不可能聽完全部，也不一定會喜歡每首聽過的曲子；但這不代表你不喜歡古典樂。有些音樂我也還沒弄懂──不是甜得太噁心、太苦澀、就是太過稜角分明、太現代，或不夠現代。我想，重要的是，不要一覺得不喜歡一首曲子就馬上放棄。話說回來，幾年前，我就因為一次非常無聊的音樂會經驗，而放棄了布魯克納，不過誰知道，也許我會再回頭聽聽看。重要的是，不要因為能聽的音樂很多就被嚇到。

瞭解任何藝術形式最難的，就是「國王的新衣」效應，我們都經歷過──朋友大肆讚揚某首曲子：「你一定要聽聽看！這太棒了！聽那銅鈸聲！」朋友的表情激動得嚇人、頭髮直豎、處於一種可說是自我陶醉的境界；但同時，你卻不懂對方為何大驚小怪。每個人的音樂體驗都不一樣，這是因為某些因素：聆聽的情境、你對這首曲子懂多少，和之前有多常聽這首曲子。

試著在不同情境中，聽一首你很熟的曲目：（一）梳洗時；（二）看著珍愛的照片時；（三）你支持的球隊輸／贏時看著比賽結果。你會發現，音樂的氣氛變了，影響著你的活動，而音樂也會受到你的活動所影響。

專門術語

我會在這本書中告訴你，我認為有助於瞭解音樂中旋律、和聲，和結構的知識，但我不會把本書寫成高中畢業考試課本。你可能對像「斷音」和「連音」這些術語感到陌生，但卻熟悉它們所代表的意義（OS：它們分別代表「短／斷音」和「平滑的」）。努力研究音樂的運作是一種專業，解開一

層專業術語，則會發現底下有更多層術語，就像永無止盡的「傳禮物」遊戲[2]。專業術語雖令人卻步，但我會無畏地帶你經歷前幾層、教你增進理解的基本知識。你必須要懂這些術語，因為沒其他字眼能取代它們代表的概念：和聲、旋律、奏鳴曲、交響曲、協奏曲等等。但我會適時解釋，也會避免太過專門的字眼，並選用現在用的日常用語。

市面上有很多書刊想解釋音樂運作的全部內容，但其文字的深度密度對初學者來說太難了：要開車並不一定要成為修理工。音樂極其直接簡單——小朋友也能欣賞並演奏音樂，也很複雜——哲學家、科學家，和音樂家仍不解音樂的許多奧祕；比如說，我們為何會被某些曲子感動，對其他曲子卻不會呢？到底為什麼有些人喜愛巴赫，有些人卻受不了他呢？即使長久以來的研究和知識累積，這些問題都還有待討論。但不解釋音樂的一些技術層面，也不會減損你對音樂的欣賞。

親近生侮慢

就算拉威爾的《波麗露》旋律再美還是多年來我的最愛之一，近日內我也不會想去聽這首曲子的音樂會。我第一次聽到這首歌，是我七歲時，托薇爾和狄恩在奧運的花式滑冰比賽：我覺得這首曲子很動人。往後十年，這首歌不斷被電視節目使用，簡直是鬼打牆；中學時為了國中畢業會考，我們也得學這首歌；我在倫敦交響樂團開始工作時，教育音樂會也演奏這首曲子來示範交響樂團的不同聲部。這首歌十分簡單：樂團的分部重複同一旋律，逐漸增強到整個樂團一起演奏的終曲。拉威爾在本曲首演前曾警告過「本曲長達十七分鐘，只有樂團本身，而無音樂……。此曲沒有對比，除了規劃和演奏方式外，並無創新。」[3]。我還是覺得這首曲子很

棒，只是沒辦法再多聽，不只是因為《波麗露》本身就一直重複，我也從電梯到餐廳都重複聽到這首曲子。

如果逼問專家的話，他們大部分會承認，從很多方面來看，這樣熟悉的曲目是極佳的作品；但專家們可不會付錢再聽，因為已經熟到沒感覺。我也犯了這種毛病，因為我大半輩子都在聽古典樂，我認為不管哪種音樂類型，人們對他們覺得不夠複雜或不夠水準的音樂也會有類似的態度。這是觀點的問題：聽了重搖滾後，流行搖滾聽起來可能很乏味；同樣地，如果你才聽了深刻影響你情緒的馬勒交響曲，那麼小約翰・史特勞斯的華爾茲舞曲聽起來可能就會輕柔無聊、難以滿足。

探索一首曲子是非常個人的事情。第一次聽到某個旋律、開始產生連結，意義可能十分重大；還記得第一次聽到我最愛的那些曲子，眼睛馬上亮了起來。而知道你愛上的曲子並不「偉大」時，則會非常氣餒。比如我朋友艾倫二十歲左右時，他收藏中就有一個「正統」（OS：也就是古典樂）的音樂： 史麥塔納的《我的祖國》[4]。這首壯麗的曲子第二樂章描述伏爾塔瓦河最初的根源，流向布拉格的匯流處。曲子結構簡單但很有效果，旋律（OS：來自民歌）具感染力，樂團的編排很動人，況且這是我朋友喜歡的曲子。

我們坐在大學的大廳裡聆聽此曲，而且因為多年沒聽這首曲子了（OS：我小學音樂老師奈勒先生在1986年放給我聽過），我覺得非常感動。但是，艾倫跟一個音樂主修生談論史麥塔納的「正統古典樂」時，卻被取笑，那人嗤之以鼻說他們「認為《我的祖國》很低俗」。我可以想見這位音樂學生在音樂學院裡聽的都是前衛音樂，所以艾倫的史麥塔納唱片比起來就很幼稚。

別讓這種事澆熄你的熱情。如果你喜歡某首曲子，那就對了。也許等到你聽了「有史以來……全球百大最佳古典樂」此次之後，你會很想聽點不同的東西。在那之前，享受音樂就好。

電影配樂

如果你喜歡看電影，那你聽過的古典樂可能比你想像的還多。很多導演會用現有的音樂搭配他們的電影，最有名的例子就是有音樂收集癖的史丹利・庫柏力克，特別是《2001太空漫遊》、《大開眼戒》、《鬼店》、《亂世兒女》、《發條橘子》都把古典樂用得很徹底。不過也有很多作曲家替電影寫下原創作品，而二十世紀的偉大古典樂作曲家們也會接下挑戰，替電影譜曲。

但替電影作曲是非常不同的工作，電影作曲家無權主控作品，導演才是老大。1948年英國作曲家拉弗・沃恩・威廉斯替《南極的史考特船長》作了配樂。他在看電影之前就寫好了曲子，可作為電影作曲學生的借鏡；結果大部分曲目都沒用到電影裡，因為導演拍出來的電影並不需要沃恩・威廉斯所作的全部音樂。但沒關係，因為沃恩・威廉斯用這些曲子作了他的第七號《南極交響曲》。

雖然音樂是電影戲劇的「第二小提琴手」（OS：故意用雙關語），但有些電影配樂盡可獨當一面而聲名大噪，而且是由專門替電影配樂、不寫音樂會曲目的作曲家所作的。伯納・赫曼的《驚魂記》和《恐怖角》、丹尼・葉夫曼的《蝙蝠俠》、埃爾默・伯恩斯坦《第三集中營》、傑瑞・高史密斯的《浩劫餘生》，和約翰・威廉斯的很多配樂都跟音樂會曲目有得比拚。很多「真的」或「正規的」古典樂作曲家也會被電影世界所吸引，

尤其在他們早期的時候。俄國作曲家普羅高菲夫在1983年替電影《亞歷山大·涅夫斯基》所作的配樂，正是超越類型限制的絕佳範例。1990年代間，電影配樂則以音樂會的形式演出，樂團背後則播放電影。這種電影和交響樂世界的交會正是相互尊重的證明，不過有些嘲諷者會說，交響樂手喜歡電影工作是因為薪水高，而電影導演喜歡交響樂團是因為樂團提升了電影故事本身的單調。

　　因為其專業需求，如今的電影作曲成了一個獨立的領域，講求精確的時間掌控，並得瞭解音樂和影像如何結合成電影。配樂太過會讓電影片段失色，配樂不夠則場景就沒有意義。如果電影配樂要贏得古典音樂家的尊敬，那就要面對跟音樂會曲目同樣的考驗，沒有影片的陪襯，純用音樂來保持聽眾的注意力。但也有從電影當中脫穎而出的配樂，讓我走出戲院後連續幾週都哼著那旋律。

| 動作片 | 要是你喜歡黑暗抑鬱的氣氛，那麼唐·戴維斯1999年詭異的《駭客任務》配樂就展現了優異的銅樂，而約翰·包威爾的《神鬼認證》則有難忘的低音管獨奏（OS：大型木管樂器）和大量重現的弦樂模型或「頑固音型」，不過包威爾的配樂用了合成器，恐怕難登音樂廳大雅之堂。但我怎能漏掉巴索·普列多斯在1982年替阿諾·史瓦辛格經典電影《王者之劍》所作的配樂呢？沒有比這音樂還壯大、還戲劇化的配樂了——音樂泛湧著純粹的好萊塢魔力，交響樂團管樂手的賣力史上僅有。

| 莎士比亞 | 如果你是1990年代的戲劇學生，那你一定跟我一樣，曾被

派崔克・道伊替肯尼斯・布萊納電影《亨利五世》所作的配樂給嚇呆，尤其作曲家道伊本人在戰場上所唱的〈榮耀不歸予人〉[5]。聽了莎士比亞的這個版本，讓我發掘出勞倫斯・奧利維爾1944年版的《亨利五世》配樂，這個版本的配樂是由略勝一籌的威廉・華爾頓（1920-1983）所作。其實，這個配樂點燃了對華爾頓音樂的熱情，合唱作品《伯沙撒王的盛宴》再度受到歡迎，《亨利五世》則在倫敦交響樂團的演奏和英國劇場名家魏斯特（Sam West）吟詩的演出達到高峰，扣人心弦。

/ *科幻* / 倫敦交響樂團開始坐在世界知名的「艾比路錄音室」（Abbey Road studios）裡錄製約翰・威廉斯的電影《星際大戰》配樂時，樂團首席小號手莫里斯・默菲（Maurice Murphy）才上任第一天。如果你沒聽過《星際大戰》的音樂，它由刺耳的小號聲線開場，重複衝到小號的最高音。默菲吹奏出充滿個性的樂音，而後參與了全六部《星際大戰》的配樂。約翰・威廉斯是我最喜愛的電影作曲家之一，因為他對古典樂的知識和熱愛，在每首配樂裡都聽得到。他對偉大音樂家的致敬處處可聞：華格納、馬勒、史特勞斯，尤其還有《星際大戰》裡霍爾斯特《行星組曲》的影響。如果你要找認識古典樂的簡單方法，那我建議多聽他的電影原聲帶。

我認為是因為交響樂團的情緒範圍，和像默菲這樣大膽的個人演奏，讓導演們持續使用這種傳統的電影配樂方法——即使音樂的科技可以提供更便宜的方案：還是比不上電影達到情緒高峰時，配上整個交響樂團響亮

的樂音。電影對二十世紀作曲家的影響,就跟小說對十九世紀作曲家的影響一樣重要。

電影的商業走向在「藝術音樂」的世界裡並不存在。通常委託譜寫交響作品的,比較可能由慈善機構贊助,希望鼓勵作曲者創作;而導演委託電影配樂則通常是希望增加票房數字。在有些情況下,就會導致改編成功配樂的公然抄襲情事。作曲家得要有偉大的人格和見識,才能在這種商業生態中,譜出完全原創的作品,而這就是我所說的「古典」樂。

你聽過卻不知道名稱的音樂

你要是看電視或聽廣播,可能就不知道音樂是誰寫的,或這是哪個等級的作曲家,但你頭一次聽總會認得出來。從英國版BBC《誰是接班人》的原聲帶(OS:非常多變,不只有德魯・馬斯特斯的激動配樂,還有像史特拉汶斯基、 薩替的古典作品,而主題音樂最有名的可能是普羅高菲夫《羅密歐與茱麗葉》裡的〈騎士之舞〉)到英國航空的廣告(OS:李奧・德利伯歌劇《拉克美》裡的〈花之二重唱〉),有數不清的例子,是為了電視利益而剽竊古典樂。希望這種情況持續下去。

下列音樂(OS:和附錄一的音樂)是我認為大家已經慣於與這些音樂相處,可能都聽過的。這些是你可能會在廣播上、電視或電影配樂聽到,或購物中心放來防止青少年逗留的音樂。我不是說這些音樂會改變你的人生,但我相信,要是你去研究其中幾首曲子,就會瞭解哪些算是通俗的古典樂。這是你和音樂產生關係的第一個基礎,另外至少還有三個基礎。

這些音樂每年都把很多人帶進古典樂的世界,它們從電視廣告這個後門偷溜進來,在你的腦海停留、煩著你,直到你弄清楚它們身分為止。這

就是你臣服於廣告力量的時候，還會付錢購買「精選」古典樂唱片。這種開始算是不錯，因為這張唱片裡還會有其他吸引你的曲目。

看一下這個名單，這些音樂在網路上都找得到，購買前還可以試聽。我在下手購買前，總會用不同的方式先聽看看。有時候你可以在YouTube上找得到，比如說，YouTube就有顧爾德在1982年猝死前的鋼琴演奏影片，或是最後一代閹伶那聽起來很奇怪的錄音（OS：去看看）。有個叫Spotify的好用瑞典軟體，不過我想目前在歐洲以外的地區還沒有[6]。這軟體可以讓你免費聽幾乎所有的音樂（除非你付錢用他們的優質服務，不然得偶爾忍受一些十分討厭的廣告）。如果你比較不好意思，那麼iTunes和英國或美國的亞馬遜網路書店在讓你購買下載前，都有提供比較短的節錄試聽。

不然你也可以去唱片行裡試聽，很復古的方式，如果你找得到實體唱片行的話……。

古典樂大人物

♪ 卡爾・奧夫的《布蘭詩歌》：這首曲子已經滲入了我們的流行文化，尤其是〈喔，命運女神〉就推動了健力士啤酒、歐士派（Old Spice）體香止汗劑、銳步、品客辣洋芋片等廣告，還替歌手奧茲・奧斯朋的舞台秀開場，也用在麥可・傑克森的「危險之旅」巡迴演唱會。最近英國獨立電視台ITV選秀節目《X音素》用了這首曲子當作英國選秀節目之父賽門・考威爾（Simon Cowell）和其他評審的進場音樂。《布蘭詩歌》也用在很多電影裡，包括這幾個例子：

　　♪ 《神劍》（*Excalibur*, 1981）
　　♪ 《光榮戰役》（*Glory*, 1989）

♪　《獵殺紅色十月》（*Hunt for Red October*, 1990）

　　　♪　《門》（*The Doors*, 1991）

　　　♪　《閃靈殺手》（*Natural Born Killers*, 1994）

　　　♪　《億萬未婚夫》（*The Bachelor*, 1999）

♪ 莫札特的《小夜曲》：這首曲子常被電影電視使用，以各種形式出現在《辛普森家庭》、《X戰警 2》、《蝙蝠俠和外星人》、《霹靂嬌娃 2：全速進攻》，和《王牌威龍 3：寵物偵探》……這名單還能繼續列下去。

♪ 拉威爾的《波麗露》：當然，托薇爾和狄恩用了這首歌跳花式溜冰，但卡通《未來世界》（*Futurama*）、《超時空博士》（*Dr Who*），和達德利・摩爾（Dudley Moore）（OS：在電影《十全十美》〔*Ten*〕裡）也配了這首重現並重複的主題。

♪ 普羅高菲夫《羅密歐與茱麗葉》的〈騎士之舞〉：《誰是接班人》的參賽者雖然都想殺了對方，卻彼此表現很客氣，使用這首《羅密歐與茱麗葉》裡有謀殺意含的宮廷舞蹈音樂，正是《誰是接班人》最適合的主題曲。

♪ 德弗札克的E小調第九號交響曲《新世界》緩版：雖然廣告影片中1970年代的小男孩在多塞特郡沙夫茨伯里的金嶺大斜坡得牽車上坡，雖然配樂應該是（OS：很不搭）由英格蘭北部的銅管樂隊伴奏；雖然樂隊奏的是捷克作曲家旅遊美國時所寫的曲子，但這首曲子仍是英國人的最愛之一。多次獲得奧斯卡獎的名導雷利・史考特替哈維麵包執導了這齣假懷舊廣告本來有可能一塌糊塗，卻讓這首曲子更廣為人知。

其他你可能已經聽過的音樂——或是你沒聽過也沒什麼關係

♪ 葛利格：《皮爾金組曲》的〈山大王的宮殿〉／〈蘇爾維琪之歌〉／〈清晨〉

♪ 葛利格：《抒情小曲集》〈特羅豪根的婚禮之日〉

♪ 柴可夫斯基：《羅密歐與茱麗葉幻想序曲》

♪ 華格納：〈女武神的騎行〉

♪ 帕海貝爾：《D大調卡農》

♪ 李姆斯基─柯薩科夫作曲，拉赫曼尼諾夫改編：〈大黃蜂的飛行〉

♪ 巴伯：《弦樂慢板》

♪ 喬治・比才：歌劇《採珠者》的〈在那聖廟的深處〉

♪ 馬斯內：歌劇《泰伊斯》的〈沉思曲〉

♪ 貝多芬：第九號交響曲《合唱》〈快樂頌〉（最終樂章）

♪ 貝多芬：第五號交響曲《命運》第一樂章

♪ 威爾第：歌劇《納布科》的希伯來奴隸合唱曲：〈飛翔吧！思念，乘著金色的翅膀〉

♪ 柴可夫斯基：《第一號鋼琴協奏曲》

♪ 白遼士：《幻想交響曲》的〈斷頭台進行曲〉

♪ 蓋希文：《藍色狂想曲》行板（OS：或你有時間就聽完整首）

♪ 貝多芬：《第八號鋼琴奏鳴曲》「悲愴」

♪ 韋瓦第：《四季》小提琴協奏曲的〈春〉快板

♪ 路易吉・玻凱利尼：《E大調弦樂五重奏》

♪ 威爾第：《安魂彌撒曲》〈末日經〉到〈神奇號角〉（OS：除非你是「接招合唱團」〔Take That〕的歌迷才聽——這是〈從未忘記〉〔Never

Forget〕的開頭……只是威爾第的版本沒有羅比‧威廉斯）

　　希望你已經從這個名單找到了聽過的音樂。「熟悉」是認識所有音樂的好工具，我建議你在放棄新曲之前，先多聽幾次。要從主流古典「曲目」拓展聽力的起點的話，請見附錄一[7]。

　　從這裡開始，你可能認不出我所提的曲目了；如果你認得的話，你不會在電視廣告上聽到過這些曲目。但沒被從冷門曲目選出來、被當作主題曲或賣車的歌，並不代表這些曲目不值得聽。你已經聽過這麼多偉大的音樂……想像還有多少能夠探索。

註釋

1 從2007年起，「倫敦交通局」（Transport for London）開始在地下鐵站播放古典樂，以減少反社會行為。http://entertainment.timesonline.co.uk/tol/arts_and_entertainment/music/article3284419.ece（按編：除了註文最前面標示「釋註」者，皆為原書註）

2 譯註：音樂停止前將多層包裹的禮物傳給下一人，音樂一停就拆一層，幾次後拆完包裹者得到真正的禮物。

3 Arbie Orenstein (1991) *Ravel: Man and Musician*. Dover Publications, p. 200.

4 原文曲名：Má Vlast

5 http://www.youtube.com/watch?v=13FrLGB_oK8

6 根據Spotify AB的強納森・佛斯特（Jonathan Forster）指出，Spotify原將於2010年底前在美國上市，但延後到2011年才發行。（http://en.wikipedia.org/wiki/Spotify）

7 「曲目」（Repertoire）是用來描述有在演奏或錄製的音樂曲目，跟那些目前在圖書館積灰塵的曲目有所不同。這些被遺忘的曲目，可能隨時會重回「曲目」，但這個字的慣用意思，指的是目前通行的作品。這個字也可以被用來指稱一個特殊時期選曲，如浪漫時期曲目、巴洛克時期曲目等等。這些術語都會在本書稍後做解釋。

第2章
古典樂為什麼這麼難搞？

處理成見

　　不管你怎麼把頭埋進沙裡，或過得像隱士一樣，都很難不在人生中聽到一些古典樂——即使是在電話中等待銀行的回覆。我們潛意識都會建立對音樂世界的印象，而「古典」這個概念會累積看法和成見，宛如企鵝上身的西裝、拍手的規定，和揮著棒子的人。

　　瞭解古典樂的路上，滿布著這類的偏見陷阱。古典樂，是一種會用意外難題絆倒你，或用你不懂的音樂拖住你的活動。古典樂就像拼英文單字一樣，有些必學的特徵和傳統。

　　不過，你要是知道古典樂有很多傳統，甚至連某些音樂家也不一定全懂，也許會比較欣慰：為什麼小提琴要做成這種形狀？為什麼唱歌劇的人要有抖音？我會在第十章討論歌劇的抖音唱法，但是本章將會先回答其他麻煩的問題。這份清單不是最詳盡，但是有一些我遇過最常見的問題。

古典樂是有錢人的活動嗎？

　　小孩會問，大人也問——每個人都會問這個問題——我也希望有一個簡單的答案。我強烈認為音樂就只是音樂，每個人都可以欣賞——但音樂的歷史則透露出和金錢及王室間的複雜關係。

　　從古到今，古典樂就仰賴著金主的贊助支持。最早的譜寫音樂（OS：與即興音樂相反）是教堂付錢寫成的，直到今日教堂仍是音樂家的收入來

源。到巴洛克時期（十七世紀後期到1750）和古典時期（1750-1800）（後者居多）時，最重要的資助人則是王室。「太陽王」路易十四就號召了作曲家盧利，而海頓則有個慷慨的金主艾斯特哈齊王子，莫札特和貝多芬都跟神聖羅馬帝國的君主暨奧地利大公約瑟夫二世領錢。

音樂家總是拉著權貴的衣角努力，而權貴則有隨時欣賞特製音樂的特權。比如盧利就靠著金主的口袋過活，他的音樂散發著王室豪華的味道。他有些慢舞的音樂，能讓最胖的貴族悠閒漫步於凡爾賽宮，還不會暴汗。

十九世紀時，中產階級前所未有地成了音樂的消費者，一開始是因為樂器演奏的樂譜在家家戶戶間散布：全家一起唱歌，或買得起的話，就圍著一台鋼琴唱歌。遠離貴族之家那些巨大的音樂廳後，人們在酒吧創造起自己的娛樂空間，而在地音樂家則會成為社區裡的嬌客。

公共音樂會在十九世紀大量流行，而為特定目的建造的音樂廳，如皇家亞伯廳於1871年建造、女王音樂廳於1893年建造（OS：於倫敦大轟炸時被摧毀），和威格摩爾廳於1899年建造後，音樂大量普及。二十世紀初留聲機和無線電台的發明，讓古典樂進入前所未有的普及境界，任何人都能在自家擁有並聆聽一整套莫札特的作品錄音。這替我們和音樂間的關係劃下一個戲劇性的變化。

在這些發明出現之前，要是沒去音樂會，就很難聽得到音樂。信不信由你，不過人們曾經用電話聽完整場的歌劇，雖然那應該不會太好聽，但二十世紀新發明的腳步很驚人：像無線電台這種只收聽幾家電台的大型收音機，對我那二○年代出生於威爾斯礦場小鎮的祖母來說，就是一扇令人興奮的開往世界之窗，不過她父親會責備她用收音機聽像葛倫·米勒這種「現代垃圾」音樂。才又過了二十年，我父親的家裡就有唱盤了，不過四

〇年代的他在格拉斯哥的公寓裡只有寥寥幾張唱片，還是孩子的他，一遍又一遍地聽著男中音紀禮的那兩張唱片。七〇和八〇年代還在孩童時代的我，在倫敦南部長大，有一張演員彼得‧尤斯提諾夫唸旁白、倫敦愛樂管弦樂團演奏的《彼得與狼》（1960年錄製）唱片；我的唱片每分鐘三十三轉，聽到一半得要換面（OS：還記得嗎）。現在我手機裡則有貝多芬的交響曲全集，音質足可震驚十年前的人。

所以我們現在談到哪裡了？想必每個人都能取得音樂吧？當買 CD 的大眾成了金主，古典樂就開始分成了主流和專門。對那些有興趣在音樂上自我增強或拓展知識的（OS：也許就是你……），有更複雜的音樂待發掘；而對那些尋找簡易音樂途徑的，自有更簡單易懂的音樂。

這可從BBC Radio 3和英國古典樂電台 Classic FM 的不同瞧出端倪，一個提供大範圍專門音樂的深入分析，另一個則滿足大眾口味，提供簡單易消化的小分量。

比較有錢的人，就買得起票進場觀賞比較複雜的音樂。在有著頂尖樂團的世界頂級音樂廳裡，專業的音樂家用盡能耐，苦心孤詣來演出音樂。要入門複雜的音樂，通常得作三項投資：要經過一些音樂教育、要有時間去音樂會，還要有錢付門票。參加頂尖音樂會的人，通常都飽含這三個要素，並不意外。

「在歐洲，如果有錢女人跟指揮有染，就會生下小孩。在美國的話，她就會捐給他一整個交響樂團。」

作曲家愛德加得‧瓦列茲（Edgard Varèse）

今日美國的交響樂團仰賴私人捐款。在歐洲也一樣，像對音樂有熱忱的律師、商人，或銀行家，就會成為音樂會背後的「天使」，因為王室捐款已不再。投資者對藝術機構來說是天賜之物，但音樂廳需要大筆流動的現金挹注來升級時，也有可能出現問題。當皇家宮廷劇院在1994年陷入絕境時，傑伍德基金會（Jerwood Foundation）手上剛好有一大筆現金，但他們要求劇院改名為「傑伍德皇家宮廷劇院」。還好劇院拒絕了這項要求，讓歷史悠久的名字保留在門上。拿到經費和藝術獨立不屈服之間的關係，像走鋼索一樣緊張。

在1999年，古巴裔的美國慈善家維拉（Alberto Vilar）答應捐出一千萬英鎊給倫敦的「英國皇家歌劇院」作整修用。維拉在歌劇院被視為最大方的人來款待，英國皇家歌劇院以他命名「維拉花廳」，而紐約「大都會歌劇院」的「維拉大廳層」也是他支票簿威力的見證了。但是在2005年維拉付不出最後款項時，這段關係變得惡化（OS：據說他還少付五百萬英鎊，對歌劇院算是很大一筆錢）。維拉在2008年更因詐欺罪坐牢，對歌劇界投下更大的震撼彈，沒有捐款的話，藝術機構根本就活不下去。沒人猜得到維拉竟會是罪犯，他的名字被從英國皇家歌劇院的牆上擦掉，被其他慷慨（OS：且無可指責）的機構給取代——保羅・漢姆林基金會的名字登上了花廳，而橡樹基金會的副主席婕特・帕克則將其名讓青年藝術家課程使用。雖然維拉的名字被刪除，這對走在藝術獨立及經濟獨立鋼索上的藝術界，不啻是一個有益的教訓。

我相信，音樂本身是無階級的，只需要一雙耳朵和一個腦袋就能夠理解。不過，要專業地譜寫演奏音樂，就得花個幾年在頂尖的音樂學校就讀。除了有錢人外，還有誰能付得起必要的私校學費呢？即使小孩在學校

開始上起音樂課，還是會遇到需要買樂器、買票參加音樂節，或要付青年交響樂團會費的時候。不需父母資金挹注就成為專業古典音樂家的，實在是寥寥可數。

音樂越複雜，就越昂貴。百人樂團就代表了一百位樂手的薪水、要準備一百張椅子、要印一百份樂譜、要燙一百件襯衫等等。交響樂團圈的薪水很普通，當然不能跟職業足球員比，不過樂手需要的訓練和技術跟腦部手術一樣精細。這就是你付錢買票的原因：可不是付進有錢人的口袋裡。

把全國人民教育到一樣的音樂標準（OS：理論上吸引人，實際上卻很貴），並說服學校古典樂教育的重要性不分階級（OS：對某些機構來說是艱苦的戰鬥）之前，古典樂只屬於那些以正規方式入門的人們。

音調是什麼？

這個問題已經到達最高難度，但我們不妨先把這問題解決掉。所有解釋樂曲音調的方法，都抓不準它精妙之處，但這正是音樂之美：你無法用言語來形容。這是懂得音樂的重要概念，因為這就是古典樂發展的重點。

我父親跟我說了一個關於1964年在度假營隊參加歌唱比賽的故事。

他問駐地鋼琴師說：「你知道珊蒂‧蕭的那首〈總是觸景傷情〉（Always Something There to Remind Me）嗎？」

「嗯，我應該知道。」他回答，不過有種擔心猶豫的口氣。

比賽時刻來臨，他們面對著觀眾。如果你知道這首歌，你大概會想起來，這首歌一開始是蕭小姐的低音，然後增強到副歌的高音符。我父親才唱了幾個音符，就知道這首歌對他（男中低音）來講實在太高了——琴師談錯音調了。家族裡傳說，他爬到桌子上試著要唱到最高音，我懷疑這樣

會有效。

很多名歌也有類似的危險高音：像是邦‧喬飛的〈以祈禱為生〉、利物浦足球隊的〈你永遠不會獨行〉（You'll Never Walk Alone），和麥可‧傑克森的所有歌曲，在卡拉 OK不知道唱破多少人的喉嚨。這些歌曲都是寫給原唱的音調，也許並不適合一般凡人。也因為我們生來都有特別的聲音，不是高音：女／男高音、就是中音：次女高音／男中音，或是低音：女中音／男低音，你沒有辦法改變聲音的。

不管你是否只在淋浴時唱歌都沒關係，但要是你傻傻地答應在朋友的婚禮上獻唱，你就得練出唱得到這些高音的方法。名導演梅爾‧布魯克斯曾說過一個故事，有個歌手唱歌的起音太高，結果最後不僅唱到十分痛苦的高音，還搞出疝氣。小心——唱歌可能有害健康。如果你用比較低的音起頭，就能在歌的最後達到高音（OS：也就會比原調低）。問題是，在婚禮這種場合，你怎麼記得住要用哪個調來起頭呢？你可以先唱那個音，然後在鋼琴上找出同樣的音，就能幫你找出正確的「音調」，關鍵就在於你曲調的音域。

琴鍵，有的沒的

鋼琴上的每一個琴鍵都有名字，那就是音調的名字。所以我們可以音符「C」來命名「C大調」，因為這個調感覺跟這個音符有關。這個調就跟行星繞著太陽一樣，繞著「中心音」（OS：音調的另一種稱呼）運行。C大調裡的

「C」音符是太陽，而其他音符仍在，只是都繞著軌道運行。如果把音調改成 G，那麼音符「G」就成了太陽，也就是太陽系的中心。音調像引力這樣的自然力量一樣，相互連結。用音階全部音符命名的音調，共有十二個。

但你會說，等等，鋼琴有八十八個琴鍵，不是十二個。沒錯，不過，要是你看著鋼琴的鍵盤，從左到右時會有一個重複的模式，有點像鐘面一樣，會回到原始起點：C、D、E、F、G、A、B……然後你又回到了 C。所以鋼琴上雖然有很多個 C，但是，只會有一個「C調」。

要記得的是，要標注你要唱的歌的起音。以下描述可能會讓人想起已故的亨佛萊・利托頓在喜劇廣播節目《遺憾我毫無頭緒》硬擠比喻的情況，但是你的歌曲就像是移動式的房屋，需要安置在一個地方；你的移動式房屋可以往山上山下移動（OS：希望是跟《遺憾我毫無頭緒》節目裡從來沒現身的「美麗莎曼莎」一塊兒）。跟真實生活一樣，移動你家的話，會產生劇烈變化，這就叫做「變調」。你要是聽盲眼歌手史提夫・汪達的〈電話訴衷情〉（I Just Called to Say I Love You），就會聽到他在歌曲最後改變了音調。

什麼是作曲家？

提到史提夫・汪達，為什麼他通常會被叫做「歌曲作者」、或寫好歌的人，但海頓卻會被稱為「作曲家」呢？作曲，是一門把樂音排入節奏的藝術。我說得很模糊，這是因為有像約翰・凱吉這樣的作曲家，寫了一

曲叫《4分33秒》這樣完全無聲的曲子。對，無聲——只不過不是真的完全無聲，因為即使吩咐表演者不要發出任何聲音，你還是會體認到，即使在一個大家拚命不要咳嗽的房間，聲音一直都存在，我想這就是凱吉的目的。下次你在一個「無聲」的地方時，數數看你聽得到幾種聲音，你一定會感到驚訝。（OS：2010年12月《4分33秒》在流行排行榜達到第二十一名，正是人們抗議賽門‧考威爾的《X音素》選秀機制而奮力買榜讓這首歌脫穎而出。）凱吉的另一首作品則只用了金屬樂器，聽起來就像我試著想做菜的聲音。所以到頭來，被定義為音樂的怪例子，跟被定義為藝術的怪例子一樣多。

以傳統定義而言，作曲家是寫下音符，好讓其他人演奏的人。有時候作曲家會在腦海裡想像音符，然後再揮灑在紙上，聽說莫札特就辦得到；至於寫了名曲《波麗露》的法國作曲家拉威爾，在失寫症搞得他腦袋退化到無法執筆書寫之前，也能這樣譜曲。「歌劇就在我腦海裡，」拉威爾說：「我聽得到音樂，但我從不會寫下來。」[8]很多人心中都有音樂，但要將音樂轉寫到能供他人演奏的紙上，需要極大的紀律和技巧，而且要花上多年來練習寫下音樂，才有辦法讓音樂演奏得跟你想像的一模一樣。

並非所有作曲家都像這樣，直接把音樂寫在紙上的。在一些例子中，作曲家會用鋼琴來幫忙，但一些作曲家會說，這樣會讓他們的作品聽起來像鋼琴音樂——而非，比如說，長笛音樂。這些作曲家說，如果你要寫長笛的音樂，最好是想像長笛的聲音，而不是聽鋼琴模仿長笛的聲音。鋼琴技巧不夠好，並不一定會阻礙作曲家之路：寫了〈白色聖誕〉（White Christmas）和〈海有多深〉（How Deep Is the Ocean）的偉大美國歌曲作者歐文‧伯林就不擅長鋼琴到出了名，他只會彈鋼琴的黑鍵。他說：「C調是給學音樂的人彈的。」[9]（OS：如果你彈白鍵就會得到C調。）他甚至有一台

裝了特別變調桿的鋼琴。

　　有些作曲家則是高超的音樂家，有些人還身兼指揮，而其他人則只在空閒時作曲，這是沒有定規的。作曲家常被作曲的欲望給吞噬，有些人則對細節斤斤計較、專注於一點一滴作出音樂，更有其他多產的作曲家，能寫出很多作品交差。作曲家亨利・迪帕克就是一個嚴以律己的作曲家，摧毀了自己大部分的作品，只留下十三首他滿意的曲子。把他跟寫了一百零六首交響曲的大產量海頓比較看看，你就知道差異多大。

　　近來科技進步，代表很多作曲家現在可以用電腦印製樂譜，這在過去可要花上很多時間。替一百個樂手準備樂譜，現在只要按個按鈕即可，電腦甚至可讓作曲家在作曲時先聽聽看自己的樂譜。這跟巴赫從1723年到1750年在萊比錫每週替教堂禮拜寫曲的情況大不相同，他只有一週可以作曲、寫在譜紙上、準備樂譜、然後排練整首新曲。想像如果有電腦的話，可以幫他多少！我聽過作曲家抱怨，電腦導致書寫樂譜的過程不太嚴謹，因為年輕作曲家變懶、讓電腦幫忙太多事情。我相信對大學論文也有這種論調，很多論文都是從網路上抓下來的。不論用什麼方法，我們從羽毛筆、羊皮紙，和燭蠟，到現在都有很大的進步。

　　至於作曲家選出音符的方法，就跟音樂家的種類一樣多元。人們用數學、機率、即興創作、哲學思考，和許多系統來創造新的聲音和音樂理念。值得欣慰的是，許多過程仍是難以解釋。電影製作暨編劇大衛・馬密（David Mamet）被問到創意從何而來時，曾說：「喔，我就只是想到了。」

　　我會在後面幾章討論作曲家譜出旋律、和聲，以及作品編排的方法。

真奇怪，這種改變……

　　音樂家總是說「大和小」，這是什麼？我怎麼分辨樂曲「小不小」？首先，「主要作品」和「次要作品」及樂曲是大或小調，有很重要的不同。大／小與重要性無關，跟曲子的音樂特性有關。你可以有 C 大調和 C 小調，就像「快樂的馬隆」和「沉思的馬隆」一樣。簡單來說，「大調」的樂曲比較歡樂明快，「小調」樂曲則比較抑鬱陰暗。

　　這可不是隨便拉上關係，而是由我們所聽到的音樂所證實的。因為小調有一點點的不和諧音（不協調的音符），所以聽起來比大調不安。對沒有受過訓練的人來說，比較難聽得出來，但不用深入到和聲學（OS：請自行研究），我認為在這裡只需要知道這些就夠了。

♪ 貝多芬的《月光奏鳴曲》第一樂章——小調
♪ 巴赫的G大調《布蘭登堡協奏曲》第三號第一樂章——大調

誰決定管弦樂團用哪些樂器呢？

　　管弦樂團並不是有人好好坐下來設計的，時至今日，樂團也非定制。作曲家譜曲時，他們有選擇任何喜好樂器的自由（OS：只要合理，並且合乎預算：《一八一二序曲》的大砲可不便宜！）交響樂團就像是樂器界的精選，音樂的歷史見證了無數樂器的發明，但交響樂團是所有變化版本的最佳現代濃縮。

　　一個大型的現代交響樂團通常會用到特定的樂手人數：平均約有六十位弦樂手、十三位木管樂手，和幾位打擊樂手。早期一點的音樂用的樂器比較少；相反來講，現代作曲家則可用上極多的樂手（OS：超過百人）。演

奏大規模的作品時，樂團可能會僱用「額外人員」，比如鋼琴或豎琴，這些樂器並不是每個作曲家的每首曲子都會用到，或比較特殊的樂器，如電吉他、薩克斯風，或鐵耳明氏電子樂器（OS：theremin，一種四○到六○年代科幻和懸疑電影愛用的詭異電子樂器，如希區考克電影《意亂情迷》和《當地球停止轉動》）。

馬勒的《第八號交響曲》「千人」就需要龐大的交響樂團，而且只在特殊的日子才會演奏。這首曲子的副標題「千人」就是從演出需要的龐大人員而來，這正是十九世紀交響樂團的巔峰。

《第八號交響曲》「千人」

短笛	鋼片琴
4支長笛	鋼琴
4支雙簧管	簧風琴
英國管	管風琴
4支單簧管	2台豎琴
低音單簧管	曼陀林琴
4支低音管	弦樂
	（小提琴、中提琴、大提琴和低音號）
倍低音管	8支法國號
台下4支小號和3支長號	4支小號
4支長號	3位女高音
低音號	2位女中音

3個定音鼓	男高音
大鼓	男中音
鈸	男低音
鑼	男童合唱團
三角鐵	雙合唱團（通常超過兩百位歌手）
管鐘	鐘琴

古典樂和「古典時期」音樂……我搞不清楚了

《牛津音樂大辭典》說，「古典」這個詞很「模糊」，然後列了四個完全不同的定義。為了搞清楚，我們把某個特定的音樂時期稱作「古典時期」，而另一個廣義的詞彙「古典音樂」則包括了「古典時期」和過去幾千年來所有的嚴肅音樂。

莫札特就是一位古典時期的作曲家（OS：注意這個時期的英文Classical是大寫開頭），所以他可被精確稱為「古典時期的作曲家」。而他的音樂符合了古典樂的美與形式，這種音樂出現的時代回顧了「古典上古時期」或古代希臘，得到藝術和建築的靈感，因此得名「古典」。講究一點，根據這個定義的話，魏本、舒曼、約翰‧阿當斯，和史特拉汶斯基就不能被稱為「古典作曲家」。

我在學校的時候，拚命想瞭解音樂年表，我學校的音樂老師則只認定，1759年（OS：巴赫去世那年）到1897年（OS：舒伯特出生那年）之間的音樂，才算「古典時期」音樂。他喜歡用「嚴肅音樂」這個別名來稱呼所有流行樂領域以外的音樂，這樣看來，這算是滿有用的定義：古典樂是一項

嚴肅的事業。但其他也同樣嚴肅的音樂要怎麼辦：例如爵士、民俗音樂、或世界音樂？

在日常用語「古典樂」這個象牙塔之外，是一切不算爵士、流行樂、民俗樂，或世界音樂的東西。把過去千年以來寫成的音樂，都用同一個詞彙稱呼，實在是很混淆。但用「流行」這個詞形容過去五十年來的商業音樂，也是太過廣泛了。

如果你每次遇到這個雙重含意都會皺眉頭，你的臉會痠。我建議你：接受它，繼續前進吧！

如果這是古典樂，是否就代表這不是流行樂？

大家都會計算一個藝術形式的追隨者有多少，來定義其是否為「流行」，然而即使是古典樂之中，也分成大眾化的題材，和深奧或專業的音樂。坐在爆滿的皇家亞伯廳裡聽一場夏季逍遙音樂會[10]的確是有一種流行的感覺，但這個觀眾數字跟流行音樂的巡迴演唱會相比又如何呢？

英國藝術協會[11]將英國的音樂節目分成幾個大分類（OS：古典樂表演、歌劇或輕歌劇、爵士、其他現場音樂表演──搖滾和流行、靈魂樂、節奏藍調、嘻哈、民俗音樂、鄉村與西部音樂等），並收集了2005/2006樂季的觀眾出席率，結果歌劇是所有音樂種類裡票房最低的：只有4%的民眾每年至少看一齣歌劇；而全部古典樂的項目則共占9%。不過，即使「其他」非常大的分類，包括流行樂和搖滾樂，也只有26%的觀眾每年至少會參加一場演唱會[12]。

古典音樂家通常比較不會追求從眾的生活方式，他們對藝術的熱誠，比對自己的公眾形象還來得高。如果我們要用唱片銷售量或音樂會票房來

衡量，那麼，當然，古典樂比其他的音樂形式賣得少一些。但這是有原因的：古典樂迷要是買了一張白遼士《幻想交響曲》的唱片錄音，可能往後四十年都不需要再買另外一張了。其他較流行的音樂形式則不然，因為創新是其中一個推動市場的力量。

但也有流行胃口對上古典樂世界的明顯例外，1994年三大男高音（卡瑞拉斯、多明哥和帕華洛帝）就達到了不可思議的流行勝利。自1902年卡羅素的唱片錄音至今，歌劇男高音的聲音才又有了這樣轟動的錄音。當然跟足球扯上關係也有幫助，但《三大男高音演唱會》成了金氏世界紀錄上，最暢銷的古典樂唱片，這顯示即使是古典樂，好歌、好聲音也是可以吸引大眾的。

但別太興奮，目前的趨勢還是不太樂觀。2010年12月英國《每日電訊報》的一篇文章指出：

> 古典樂市場從1990年的11％，縮水到現在的3.2％。根據主要
> 零售商的數字顯示，古典樂部門過去十二個月來，銷售量大
> 降17.6％，與下降3.5％的流行樂唱片銷售量，有明顯差異。

CD唱片的市場被網路崛起所影響，大部分古典樂迷在1990年代就已經買好大量的CD收藏，不需要再用iTunes的下載音樂來取代。我對古典樂十分熱忱，但對數字或銷售量的關心，遠不如希望有足夠觀眾來維持這個藝術形式的發展。聽古典樂的人，都對音樂著迷，願意花時間和辛苦賺來的錢參加音樂會。參加音樂會是我家的流行活動，希望你家也會流行參加音樂會。古典樂當然不會跟1960年就在英國播的肥皂劇《加冕街》一樣簡單，卻非常值得聆賞。

為什麼古典樂手需要寫下來的樂譜？其他音樂家卻不用

所有的音樂形式都有訓練樂手和教樂手新音樂的傳統方法；而「西方古典樂」的方法，就是有超過五百年歷史的音樂標記法。這讓交響樂團即使是第一次看譜，也能夠演奏任何一首放在他們面前的音樂，這對演奏新的音樂自有優點。當然也有例外，歌劇歌手就不常盯著樂譜看，因為他們得要演戲、要面對觀眾。協奏曲中的獨奏者也一樣──「協奏曲」是一種在古典樂裡占了很大比例的音樂（OS：定義見探討音樂結構的第九章）。

協奏曲的歷史已有四百年，由一名獨奏者與整個交響樂團合奏。最初這種形式的獨奏者是樂團的一部分（如韓德爾的《大協奏曲》和巴赫的《布蘭登堡協奏曲》組曲），浪漫時期的協奏曲則主打獨奏者的精湛技藝，獨奏者身在樂團的最前面，通常穿著絢麗的服飾（OS：見拉赫曼尼諾夫的鋼琴協奏曲或布魯赫的小提琴協奏曲）。

通常協奏曲的獨奏者會背譜演奏（OS：不過演奏非常複雜的現代作曲時，他們有可能會帶譜），這需要不同的音樂才能，雖然有部分是炫技演出高超的技巧，但主要還是與觀眾持續地互動。如果樂手躲在譜架之後、頭埋在樂譜裡，表演可能就比較難以傳達給觀眾：他們之間會有實質的屏礙。協奏曲需要很多的努力才能臻至完美，獨奏者可能會巡迴世界各地，背譜跟不同的管弦樂團演奏相同的那幾首曲目，而樂團本身則會演奏較大範圍的其他音樂。

管弦樂團在音樂會之前會練習個二到三次，通常是讀譜而非背譜；人們有時候會忘了，音樂並非只靠背誦學習，音樂也從「預感而來」。但有時則因經費限制，樂團草草練習幾次就赴會演出，結果就很明顯──尤其是需要多一點時間才能熟悉的新作品。不過，一個小提琴家的職業生涯當

中，可能會跟許多不同的指揮演出貝多芬、布拉姆斯，和舒伯特的所有交響曲，所以演奏主要曲目時，就不會有演奏者巴著樂譜不放的感覺。

大型音樂會演出結束後的隔天早上九點，排練場內通常很安靜，樂手不一定能夠知道樂團接下來要演奏什麼曲目。樂手會端著卡布其諾亂哄哄地走進來，在開始排練新曲目之前，先簡單暖身。指望拿掉樂譜的話，會讓樂團的樂手陷入恐慌，因為他們已經習慣了這樣的演奏方式了。很多樂手會承認沒有即席演奏的能耐，也不願意背譜演奏，背譜是許多其他音樂所需要的技巧。但是，極少搖滾吉他手可以一晚連演五小時，然後隔天再起床，練習從未演奏過的精心編排音樂曲目，然後再坐飛機去巡迴演奏好幾週沒演奏過的曲目。這就是交響樂團生涯的能耐。

聽莫札特會讓你更聰明嗎？[13]

1993年，羅徹爾教授、蕭教授和凱教授發表了一份被大肆報導的研究，他們對學生們播放莫札特的奏鳴曲，結果他們智力測驗的時空技巧部分有進步。對樂手而言，和像我這種一直堅持古典樂價值（OS：尤其是對年輕人）的古典樂提倡者，這就像祈禱全都應驗了一樣；終於有證據顯示音樂對你有益了。全世界的媒體都樂見莫札特作品448號 《D大調雙鋼琴奏鳴曲》能「讓你變聰明」的概念。這正是所有父母都期待的招數，因此，多年來，不管小孩們喜不喜歡，他們都得聽莫札特。

跟媒體報導的其他科學例子一樣，這項研究的論據被誇大了，發表於1993年的這份研究後來一直被大大質疑。這項研究根本從未暗示過莫札特「會讓你變聰明」，但是這個概念卻是很好的新聞材料，結果炒出一堆「給小朋友聽的莫札特」的產品。

雖不足信，但「莫札特效應」以其他的名目存活著，有人堅稱莫札特對車站人群，和有特殊需求的孩童——和牛群——都有舒緩的效果。德國一項實驗指出，聽莫札特的牛群會擠出更多牛奶。我不確定多了多少牛奶，我也不知道這些牛奶是不是會更濃。但在這些奇怪的概念背後，是一些可疑的科學，和神化了莫札特的事實。

莫札特會讓你變得更聰明嗎？我不認為。不過，核磁共振造影的掃描，強力證明了演奏樂器，或上歌唱課，是真的會改變你腦切面的大小。（OS：考古學教授米森在寫他《歌唱的尼安德塔人》一書時，上了一年的歌唱課，那年後他的腦袋有了實質的變化。）

莫札特效應其實是此地無銀三百兩——演奏任何音樂是會開發你的腦袋，但是學高爾夫、學騎單車也都會。學音樂的不同，在於這是腦袋能力範圍內最複雜的活動之一，所以能發展到其他活動碰不到的腦袋部分。因此，學習音樂深受小學老師和年輕孩童的父母喜愛，因為和音樂的實質接觸，對成長中的心靈有明顯的影響。

如果莫札特的音樂不能讓你變聰明，那有什麼影響？這樣說可能會讓我聽起來像作家王爾德，但我相信，人生中有美妙之事很重要，會讓我們希望變成更好的人。莫札特是有史以來最討喜、最激勵人心的音樂之一；他的音樂會刺激我們的腦袋活動。除此之外，我不認為有必要特別證明音樂會讓我們更聰明。莫札特的樂迷，將會永遠對他音樂的改造力著迷；而不信者，則將過著沒有莫札特正面影響的生活。

所有古典樂都跟宗教有關嗎？

曾經有一度，教堂是聽得到音樂的少數地方之一，其他機構對音樂發

展都沒有這麼多貢獻。但是，不，音樂不全都跟宗教有關，作曲家們曾被山水（OS：不管是不是神創造的）、科學、政治、戰爭、哲學、足球……等感動，而產生靈感，甚至有歌劇是著墨《花花公子》玩伴女郎安娜・妮可・史密斯的一生。（OS：我絕對不會去看那一齣。）

老實說吧，的確是有一大堆宗教古典樂，甚至有些最美妙的音樂，就是由唱詩班演唱出來的。合唱音樂尤其與天主教堂、神父黑衣，和蠟燭有關——約翰・魯特的「季節聖歌」和其他的宗教樂曲就廣為流傳——但唱詩班也能唱現代的流行歌曲，當紅的電視節目《歡樂合唱團》就可以證明。談到魯特，我是他的大樂迷，他的專業技能和掌握旋律的能力，讓他不僅在國際間獲得名聲，他的和聲也成了許多人（OS：包括我）心中的聖誕之聲[14]。

你怎能「懂」音樂？音樂不就只是情緒嗎？

一個人跑步的圖片，可以代表「跑步的人」，或是火警逃生口的標示，音樂也一樣富含意義。有些音樂的意含幾乎是舉世皆然，因一再重複而得到定義。大家都知道〈生日快樂歌〉，不管你說什麼語言，你一聽到旋律就知道是有人生日。如果你把〈生日快樂歌〉跟蕭邦的《第二號鋼琴奏鳴曲》（OS：對，你一定知道這首歌，就是〈葬禮進行曲〉）的第三樂章放在一起，那麼意義就會變得陰暗……。有人在生日那天死了嗎？兩件大事同時發生了嗎？音樂本身會產生出可能的意義。

很多十九世紀的音樂都有清楚的標題來表示意義，這就叫做「標題音樂」：如孟德爾頌的《芬加爾洞》，就試著在音樂裡描述探訪地理奇景的經驗；而理查・史特勞斯的《英雄的生涯》則以無字的音樂呈現人的一

生，不是照字面意思，而是總結主角度過人生的感受。聽眾可清楚聽出音樂的意含，而史特勞斯對主角的想像也很清楚。標題音樂也可以是設計來示範的音樂效果，例如鳥兒歌唱，或溪水潺潺，但也可能用來形容像是喜悅或悲傷的情緒。

當然，也不是所有音樂都有明確關聯的，我們把這種音樂叫做「絕對音樂」。但即使作曲家明顯未賦予音樂意義，你也能推斷出作曲家的意思，即使是只有情緒的程度。也有可能是形式上的意義——例如，「詼諧曲」（OS：義大利文scherzo指「開玩笑地」）就是音樂快速活潑的那一部分；若接下來是「緩版」（OS：義大利文lento是「緩慢」之意），則接下來突然的改變就會對聽者有影響。音樂的意義很抽象，因人而異。

為什麼小提琴手會是交響樂團的「首席」？

一部分是傳統，一部分是實用。如果你想想小提琴的拉法，琴弓高舉在半空中，其他的樂手們可以輕易地看到琴弓的動作，也因此知道音樂何時開始。小提琴部通常會比其他的聲部演奏更多的音樂——一個一個音符演奏下去的話，拉小提琴不像吹奏銅管樂器那樣累人。另外，你幾乎可以看著任何方向來演奏小提琴，小提琴手的臉部仍能與其他樂手溝通（改成看著其他方向吹長號看看）。仔細觀察的話，你就會發現，「首席」用誇張的動作對整個弦樂部來指示演奏的風格。在指揮家主宰一切之前的時代，通常是鍵盤演奏者或小提琴手會指揮表演。

音樂會開始前，為什麼樂團會以雙簧管調音？

除非去過交響樂團音樂會，你才會注意到，樂團為了彼此合調，必

須在剛開場前替樂器調音。這不能在音樂廳外進行，因為溫度會影響調音，樂器會隨著熱度收縮擴張。雙簧管有著穩定的音（通常是 A），比其他的管樂器還容易調音。從樂器箱取出雙簧管時，比其他的樂器還不容易走音。弦樂器就很可能會瘋狂走音，故有個清楚的音符讓整個樂團跟著調整，是很重要的。交響樂團調音的信號，就是首席進場站在樂團之前的時候。雙簧管演奏出「A」音符，各個聲部輪流以該音符調音。在貝多芬的《第九號交響曲》中，他用了很像聲部調音的樂節揭開序幕──這是一種「內行的」笑話。

為何有些作曲家故意用不悅耳的聲音呢？音樂不是就該豐富美妙嗎？

我會在第七章討論和聲的原因和理由。這問題簡短的答案，是因為很多作曲家相信，「嚴肅音樂」的作用不是要讓你睡著，而是要鼓舞並挑戰聽眾；為了達到這樣的作用，作曲家就會用引人注意的樂音。如果一首曲子聽起來不豐富，可能就是因為主題不需要：關於戰爭或死亡的音樂聽起來要很美妙嗎？請討論看看。

覺得古典樂很無聊有沒有關係？（我常覺得古典樂無聊）

第十二章提到音樂會的生存法則，而且我是故意用「生存」這兩個字的。我不想騙你說所有古典樂都令人興奮、每場音樂會都是傑作。我跟很多專業的音樂家討論過，他們也承認，有些音樂很無聊。所以，沒有關係，找出能激勵你的音樂，好好聽完後，放棄那些無聊的音樂。作曲家不會介意的──他可能已經死了。

說得好──提到「死了」這點，是不是所有作曲家都是已經去世的白人呢？

不。不過，跟很多其他行業一樣，女性和非歐洲人都費盡心力想被認同。有一度，古典樂只在歐洲世界存在，現在則越來越國際化了，受到「非西方」音樂影響的有趣音樂形式漸漸出頭。唱片錄音有助於把高音質的音樂傳遍全球。

例如很多音樂是由歐洲白人以外的人所寫：柯爾瑞基─泰勒（OS：Samuel Coleridge-Taylor，勿與英國浪漫派詩人柯律芝搞混）就是1875年出生的成功非裔英國作曲家，他在皇家音樂學院就讀，獲得作曲家艾爾加的支持；還有巴西作曲家維拉─羅伯斯（1887-1959），譚盾（1957 出生）譜寫了十分特出的中國音樂，皮亞佐拉（1921-1992）將阿根廷探戈舞曲提升到了藝術音樂的形式。音樂不再是歐洲中部白人小圈圈的獨占事業了。

實際上，古典樂界不斷努力，向傳統上與古典樂無關的社群接觸。我參與過許多這樣的計畫，也都獲得成功：我向倫敦哈克尼區的非裔加勒比社區介紹過拉赫曼尼諾夫、替塔橋區主要的穆斯林學校上歌唱課、在選秀新星亞歷珊卓·伯克以前讀過的北倫敦學校舉辦過比賽（OS：我認為她當時在那裡，但我不記得她⋯⋯）。我很欽佩委內瑞拉公營的全國推廣音樂教育計畫「系統」（El Sistema），教貧困的兒童樂器，這與很多古典樂音樂家的夢想一致──任何人都能欣賞美妙的音樂。聽說世界知名的男高音多明哥聽到委內瑞拉的西蒙·玻利瓦格青年交響樂團（Simón Bolivar Youth Orchestra of Venezuela）時，流下眼淚來。少數音樂家可能會享受古典樂的高不可攀性格，但以我經驗來看，大多數的音樂人都希望每個人跟我們都有相同的感受。

除了像十二世紀的女修道院院長希爾德加德‧馮‧賓根、孟德爾頌的姊姊芬妮‧孟德爾頌、英國最有成就的現代作曲家茱蒂絲‧魏爾[15]之外，很不幸地，多數人並不知道有幾位女性作曲家；也有很多很多的作曲家也還沒有去世。只是，他們的音樂要花上一段時間才會揚名國際——到時候，他們可能已經死了。

最偉大的作曲家是誰？

巴赫……不，等等——莫札特。等一下……舒伯特。停！史特拉汶斯基。我沒辦法回答這個問題，而且答案會每天跟著我的情緒改變。我認為，最偉大的作曲家，就是抓住你注意力那一位。

音樂天才是不是後天養成的，並非天生？

所有音樂都需要努力，才能達到完美。即使要達到樂器的基本程度，也要花上好幾年時間來練習；而要達到專業的水準，就要從頭腦適應力還很強的兒童時期開始——我從沒見過超過二十歲才開始練樂器的專業古典樂手。有些作曲家得要比其他人更努力作曲；有一些作曲家的音樂方法比較正式，其他作曲家則多出自本能，但對所有作曲家而言，作曲都是一項需要努力的行業。

「絕對音感」，是不用樂器就認得出音名的能力，是一種孩童時期就有的音樂天賦；通常會與提早訓練，和其他音樂能力一起出現。你可能會懷疑這種能力只有一小撮人才有，但是，神經科學家丹尼爾‧列維亭（OS：透過一些非常創新的實驗）證明，實際上，大部分的人都有某種程度的絕對音感。因為人們的能力發展得不如音樂家，所以不會知道自己有這項

能力[16]。誰知道有多少個從沒機會彈過鋼琴的莫札特呢？

絕對音感並非音樂天才的標誌，但通常會被認為是極有天賦的音樂家之能力。如果情況允許的話，就會發現我們都有潛能來發展音樂的天賦，但這並不會減低巴赫、貝多芬，或莫札特的成就。他們有跟我們一樣的心智官能——只是他們更為努力。

例如，成功的音樂家之子莫札特正好有正確的條件和才能，讓他開始譜曲。他驚人的心智天賦，讓他完成了其他人得拚了命才達得到的艱鉅音樂任務，而純粹的努力則能讓他撐到最後。如果莫札特是由鐵匠扶養長大的，我不相信他會在八歲就成為寫下第一首交響曲的作曲家——他的教養在今日的標準看來，像是強迫養育法，讓他得以成功。這對所有希望成功的父母是一個經驗。

我認為「天才」這整個概念，對我們的偉大作曲家們是種傷害。作曲家要光靠靈感就寫出偉大的交響曲，簡直是無稽之談。學習任何新技能起碼要花上十年、要做上數以千計的練習；要成為古典樂偉大作品的創造者，就代表你可能一開始就丟掉了很多垃圾，而且練習技藝讓你的手長了老繭。

美聲能不能硬練，還是非得靠天賦？

這又是另一個問題了。我們都生來具有一副獨特的聲音，不管花多少錢或受多少訓練，都不能讓小聲音變成大嗓門，或讓難聽變成好聽的聲音。訓練能大大提升聲音，但如果你天生聽起來像山羊，那就沒什麼辦法了。

過去的樂器演奏者比現代的好嗎？

這要看你怎麼定義「比較好」。聽二十世紀早期的錄音時，我對這種很不同的演奏風格印象深刻。高品質的錄音唾手可得，讓標準越變越高。以前中學八年級是就讀音樂學院的門檻；現在可不一定了。如今各地的要求增加，年輕樂手越來越強了。

不幸的是，雖然當年的評論有憑有據[17]，但我們永遠無法聽到巴赫無與倫比的管風琴技巧，或莫札特的鍵盤即興演奏。對我而言，沒有比聽音樂更美妙的時刻，音效設備既便宜又高品質，上個世紀的錄音都買得到，你也能在最新的音樂廳裡，花合理的價格聽到完美無瑕的演出。

為什麼古典樂不即興演出呢？

人們很容易忘記，以往的古典樂是需要大量即興的。有些樂曲還是聽得出即興，不過可能一下子聽不出來是否為當場創作——大部分是因為樂手很常練習他們的即興演奏。十八世紀音樂的獨奏家在大型的樂器曲目結尾，都會演奏「終止式」（OS：cadenza為義大利文「終止」之意），讓獨奏者有機會展露他們的技巧。美國音樂學家、作曲家暨鋼琴家列文（Robert Levin）說：「所有十八世紀的作曲家都是演奏家，而實際上，所有演奏者也都會作曲。甚至，事實是所有當時演奏的音樂都是新的。今日流行樂與藝術音樂的隔閡，在當時可不存在：兩者在當時都需要符合當代演奏方式的自發性。」[18]

莫札特是其中一位書房裡有鋼琴的偉大作曲家，他的即興才能在很小就被發掘[19]。在教士夏爾的自傳中[20]，他回憶聽到六歲的莫札特彈鍵盤：

只要給他你腦中閃過的第一個賦格曲或創意曲題材：他就會

用奇特的變奏發展下去，並且可照發題者意願一直改變過渡樂節；他可以對一個題目即興用賦格曲式彈上好幾個小時，而這種幻想曲的演奏方式正是他的最愛。

如今管風琴樂手對即興演奏的概念還很熟悉（OS：我以前的音樂老師史帝芬‧卡爾斯頓在獨奏會時，就會用當日觀眾提出的主題作即興演奏）。很多作曲家仍然會用即興來產生樂思──但古典樂漸漸將樂手與作曲家的概念分隔開來，並變得很注重精準重現樂譜所寫的內容，因此，即興就退居二線了──即使即興在其他音樂，如爵士，還活躍健在。然而，二十世紀和現代的作曲家找回了機遇和即興的概念，有些受到忠實重現音符訓練的樂手，也享受起即興所帶來的非常不同演奏法。有些很早期的音樂中，記譜法也只是音樂的一部分，歌者得要在樂譜之外裝飾雕琢，才能讓音樂活起來。

為什麼交響樂團（大多）穿黑色？

因為便宜，又看不出流汗。黑色也有時髦的意味，從晚禮服而來，是古典樂手多年來的傳統穿著，到現在很多音樂會還是這樣。曾經有一度，觀眾也得穿黑色晚禮服去聽音樂會。另一個原因，是交響樂團的音樂家身為表演者，是來服務音樂，而非宣傳暴露自己的，這樣說來，黑色可讓樂手在視覺上稍微不明顯一點。有些年輕一點的合唱團試圖使用過其他顏色，但一般來說，很難找到既容易取得、看起來中性、不會對音樂喧賓奪主，而且又覺得樂團努力找過的顏色。所以我想，黑色暫時就是首選了。

註釋

8 Steven Mithen (2006). *This Singing Neanderthal: The Origins of Music, Language, Mind, and Body*. Harvard University Press, p. 46.

9 http://americanhistory.si.edu/collections/object.cfm?key=35&objkey=59

10 譯註:「逍遙音樂會」是BBC所舉辦的八週夏季音樂會。

11 http://www.bbc.co.uk/pressoffice/pressreleases/stories/2010/09_september/10/proms.shtml

12 http://www.billboard.biz/bbbiz/content_display/industry/news/e3i3a15dfaab86484fb472afe06e7cf7171

13 http://www.guardian.co.uk/culture/2003/jan/10/artsfeatures.shopping

14 在2003年,魯特告訴美國電視節目《六十分鐘》(*60 Minutes*)說,他並非信教者,但仍有心靈體驗,也會從聖詩禱得到靈感(http://en.wikipedia.org/wiki/John_Rutter)。

15 如果你想知道有多少位,請見http://en.wikipedia.org/wiki/List_of_female_composers_by_birth_year

16 Daniel Levitin (2007) *This Is Your Brain on Music: The Science of a Human Obsession*. Atlantic Books, pp.152-4.

17 「巴赫受觀眾要求,不管何時坐在教堂禮拜儀式之外的〔風琴〕演奏臺上之時,他都會隨意選擇一個主題,發展成各種形式的管風琴音樂,但都會維持他的素材,即使彈上兩個小時或更久都不會間斷。首先,他會用管風琴的全部音域,來彈奏這個主題的前奏曲和賦格曲。然後,他會展現精湛的技藝,以音栓配合法來彈奏三重奏、四重奏等等,一直都是用同一個主題。接下來,他會用聖詠曲,繞著第一個主題打轉的旋律,以最不同的方式由三或四個聲部呈現。他會以管風琴全音域的賦格曲作結尾,不是原主題的新手法、就是根據本質來混進一到兩個其他的手法。」http://www.oldandsold.com/articles02/jsbach5.shtml

18 列文,《即興莫札特》(*Improvising Mozart*)。「即興演奏在莫札特的例子來講,需要從整個作品裡,來作徹底的特性研究,來看譜寫文本的自發闡述之細節」(www.aam.co.uk/features/9705.htm)

19 http://www.bbc.co.uk/programmes/p00c2byb

20 《十八世紀後半的教士生活。根據夏爾的日記》（*Ein Mönchsleben aus der zweiten Hälfte des achtzehnten Jahrhunderts. Nach dem Tagebuche des Placidus Scharl*）；亦見Piero Melograni and Lydia G. Cochrane (2006). *Wolfgang Amadeus Mozart*. University of Chicago Press, p. 5.

第3章
音樂怎麼聽？

> 「當我說有天賦的聆聽者，我主要是指不是音樂家的人、那些打算保持業餘身分的人。想到這樣的聆聽者，就讓我心裡的作曲家興奮。」

作曲家柯普蘭（Aaron Copland）

何謂「聆聽」？你該聽到些什麼？可以改變你聆聽的方法嗎？為什麼古典樂手可以不停地討論某位小提琴家的優點勝過另一位呢？若我知道莫札特生於1756年，或古典樂周遭無數沒意義的事實，會對我聽音樂有影響嗎？最後，到底什麼是「原樣演出」？聆聽古典樂，比買CD唱片和張開你的雙耳還要難。

如何聆聽

第一課：聽古典樂或任何其他種類的音樂，沒有單一正確的方法，因為這是非常個人的事情。不過，音樂有些你可能沒想到過的面向，倒可以指點你聆聽音樂的方式——一點小知識不僅能帶給你更多的理解，也能讓你之後在酒吧裡高談闊論時像個專家，有點小成就感。

某些方面看來，更直接好聽又流行的藝術形式，會減低我們對古典樂的容忍度。演員劇作家科沃德曾以慣用的刻薄口吻說：「想不到廉價音

樂如此有力。」我們是聽垃圾音樂長大的；走到哪裡，電梯、餐廳、等候室、修車廠、購物中心、電視廣告、電台、客服中心的等候音……這個無止盡的名單上，都有「廉價」音樂。這種音樂跟科沃德說的一樣，能有效抓住人心、產生效果。對我來說，這種音樂可以是一種折磨，但更重要的是，我認為這種音樂影響了我們聽音樂的方式。

「任何時候，我到哪裡旅行，都被迫要忍受不體諒的人的噪音。我平時可能還算喜歡這首歌，但在通勤時刻，我跟其他人一樣不希望在思考更要緊的事時，還被迫收聽音樂。」[21]

二十六歲的通勤者查理，抱怨公車上手機播放音樂（倫敦交通局網站）

「我們越來越常自覺身處於有背景音樂的地方。沒有一位作曲家想到要為這些占了我們30％音樂經驗的現代空間譜寫樂曲。」

作曲家布萊恩·伊諾（Brian Eno）

波蘭作曲家魯托斯拉夫斯基（1913-1994）曾說：「被火車、飛機、電梯內的音樂破壞音樂鑑賞力的人，無法專心聽一首貝多芬的四重奏。」我的銀行也從1997年開始，在電話服務中播放同樣的音樂。我聽了這音樂很多次，結果睡醒竟也跟著唱，沒得倖免：如果你要跟銀行對話，你就得聽這種音樂。我不知道客服中心這首「大賣場音樂」（muzak）大作的名稱是什麼。（OS：順道一提，「大賣場音樂」這個字來自美國的繆札克公司〔Muzak

Holdings〕，這家公司專門經營在公共場合播的這種音樂。）我同意魯托斯拉夫斯基所說，這種音樂損害了我們對音樂的鑑賞力。這種音樂雖還沒破壞我對古典樂的鑑賞力——但卻堵住了我的耳朵，也讓我不能好好聽交響曲。大賣場音樂讓我們聽不到背景的音樂或雜音，剛好與古典樂的要件相反，古典樂讓我沉著冷靜張開雙耳。

而這可不是從1980年代節奏口技beatbox發明後才開始的，我們的城市已經吵雜很久了。蝕刻版畫家威廉‧霍加斯在《憤怒的音樂家》（1741）中，巧妙地捕捉了古典樂手被街頭噪音搞到抓狂的景象。樂手在窗前演奏小提琴這時髦的樂器，而街上的噪音包括了鼓和狩獵用號角等低等樂器。樂手的假髮和服裝，顯示他的階級比外頭那些吵雜群眾還上等，而他對街頭的駭人音樂覺得反感。我懷疑他難過的原因，是因為他不敢相信，這些人竟不停下自己的動作，去聽他更為優越的提琴聲。不過他似乎也無意聆聽這群人的音樂，即使其中可能有還不賴的歌手。

有個激烈的反大賣場音樂活動，叫做「閉嘴——擺脫大賣場音樂運動」，這是一場很小的革命，但對音樂愛好者很有影響。我們在現代城市中，每一步都被音樂侵襲，要找到不放音樂的餐廳和酒吧越來越難了。你也許會認為，這只是一個音樂假內行的嘮叨抱怨。這對普通人有差嗎？我認為有差，因為這不僅是強迫接受，而且還讓我們對音樂麻木。

如果我們聽進太多膚淺的音樂，古典樂的複雜和巧妙就會變得太過費力。流行樂的功能基本上不一樣：它的目的在於立刻取悅聽者、音色討喜、越令人興奮越好，而且要在很短的時間內達到全部目的。聽貝多芬弦樂四重奏的時間，你就可以聽完十首流行歌了。我們已習慣一分鐘內就達到目的的音樂：流行歌要是不能在這個時間內達到重複的旋律「疊句」，

通常就不會公開播放了。而古典樂要花多一點時間，才能饗宴聽者，結果古典樂就變得難以接觸。

美食行家們認為時間很重要，而速食對我們的健康有不好的影響，在義大利興起的慢食活動，就是要矯正這樣的平衡。目前還沒有「慢樂」或者是「慢聽」的正式活動，但也許應該要有才對。這並不是說，所有的古典樂的速度都很慢，只是說創作和賞析都需要多花一點時間。被動聽大賣場音樂的速食方式（OS：會讓我們的腦袋忽略事物）和主動聆聽古典樂的慢食方式（OS：會讓我們更注意聽音樂）是不同的，聽到聲音和聆聽音樂有很大的不同。

說不定，你很容易覺得某些音樂聽前幾次很無聊，我很樂意承認，我曾在聽古典音樂會時覺得無聊。我曾經在誇張浮華的法國作曲家白遼士歌劇最後一幕前離席：那真的是太拖戲了。但我也曾覺得運動比賽無聊、覺得電視的枯燥戲劇無聊，還有覺得畫廊裡的粉蠟筆畫特別無聊，不過我並不會因為偶爾的無聊，就把這些興趣丟到垃圾桶裡。無聊的經驗常是因為你的心態不對，或這個作品並未傳達訊息給你。別擔心，還有很多事物可以欣賞的。

不過，本書的其中一個中心主旨，是給事物一次機會。下一章裡，我將探討怎麼作正確的準備，讓即使看來最無趣的音樂，都能傳達故事，並讓你成為更樂於聆聽的人。

讓我們來認識音樂吧。以下我會試著描述我們聆聽音樂的一些不同方式，我確定你跟我一樣，在聽任何古典樂時，會在這些模式之間游移。即使是最有經驗的聽者，也會在某時刻對一首曲子失去注意力；而即使是音樂新手，也有可能在真正優秀的表演中，達到高度的聆聽經驗。

♪　沒在聽

♪　被動聆聽

♪　主動聆聽

♪　創意聆聽

♪　比較聆聽

♪　專家聆聽

| *沒在聽* | 「沒在聽」是你在想著音樂會還有多久，或回家要多久的狀況。我的直覺（OS：也只有直覺）是，人們沒在聽的部分，至少占了一場音樂會的25％。這很自然、很正常、也能被接受。在任何音樂會時，看看周遭。至少會有一個人是睡著的，其他很多人則會做出「音樂讓我感動」的表情，這種表情在幕間休息前特別多。坐舒服一點，要瞭解：讓你的心神遊蕩，沒關係的。

| *被動聆聽* | 這是「看見景色」的聽覺版；這是聽音樂，但只有聽到表面。我發現我在進行另一項活動時，會用這種方式聽音樂——例如打這些字的時候，巴赫的《英國組曲》在背景歡愉地播放著。要一直全力聆聽音樂要很努力，所以有時候，我就會坐著，讓樂音自然落在我身上。對古典音樂家來說，這樣感覺有點不乖——想必我聽音樂時，就該想著一連串偉大深遠的念頭？不。我只享受著這種經驗。吃巧克力時，我不一定都會讀基本成分和分析，看什麼東西組成了這麼放縱的滋味。我就只是嚼和吃。

主動聆聽 | 這是你百分百注意力都放在音樂上的時候。我通常在音樂會開頭能達到這種程度，大概十五分鐘後開始減弱。可能要特別有趣的音樂（OS：大聲的部分）才能把我喚回到音樂上。在這時候，我就會迅速換上「音樂讓我感動」的表情。

創意聆聽 | 當我還是個孩子時，音樂常帶來影像，好像音樂能在我心裡播出千變萬化的影片一樣。每首音樂的影片都不一樣，我想很多人也會這樣。音樂可以讓人想起氣氛、感覺或景象。我認為，我還是孩子時，並不知道這是我對音樂的一部分回應，還以為這是音樂的一部分。這就是創意聆聽，你的腦袋被音樂刺激，所以產生了創意的反應。對很多人來說，這是古典樂的部分樂趣，音樂如此多元，幾乎可以把你帶到任何地方。對於有些人而言，包括作曲家梅湘（1908-1992），這些聯想是無可避免的。他有「聯覺」，一種感官會干涉另一種感官，聽到某些音樂和弦會讓他看見顏色。

比較聆聽 | 這代表你去過了很多場音樂會，和／或你聽過了其他古典樂。這是意見成型的基礎——從注意到小提琴首席在這個時機演奏得特別賣力、到欣賞這首創作的各個方面。任何人都能這樣聽音樂，因為我們一生都在吸收音樂，有龐大的比較基礎。

專家聆聽 一旦某首曲子聽個幾次後，你就會開始察覺出，你的唱片和現演版本的不同。不同之處可能會有好幾種，你可能自覺能對這些細微之處評論：男高音不夠好、弦樂部比較有活力、銅樂聽起來比較大聲、他們演奏得比較快、比較沒有那麼有情感等。

為何聽音樂

音樂以最原始的面目與我們相連結，而我們是節奏的動物，所以律動在我們的基因裡：我們走路、說話，和日常生活都由節奏所安排，伴隨著我們持續的心跳。不過，只聽到節奏並不足以感動我們。我的洗衣機也有節奏，但洗衣機在運作時，我會想離遠一點，因為洗衣機沒有音樂性。儘管如此，當我聆聽現代古典樂時，通常會覺得主導節奏令人興奮。

當節奏撩撥你心弦時，某些聲音會激起立即的情緒反應：我的歌唱老師珍妮斯·查普曼支持以科學方式來教唱，她說人的音域恰與我們耳朵的音域相配，所以我們會不由自主對有高度感染力的聲音產生身體的反應：

> 新生兒的聲音約在三千赫茲左右，剛好對應到人耳最敏感的部位。嬰兒哭泣是最強效的「原始聲音」，因為這是新生兒唯一的溝通模式，嬰兒離開子宮後，他的生存繫於其傳遞需求的能力。嬰兒在子宮內練習發聲，從子宮蹦出來後，就已經有一組強效的發聲系統了[22]。

我們對刺激耳朵敏感部位的聲音，會有直覺的反應，聽過嬰兒哭聲就知道：你無法忽視哭聲，跟你無法忽視榔頭打到頭一樣。

節奏和音高的小小改變，都對我們有巨大的影響。音高和重複節奏的小變化，可以做出扣人心弦的音樂，美國作曲家史提夫‧賴克（1936年生）的音樂就是一例。機械性、重複、表面看來缺乏傳統元素的作曲（OS：尤其是完全沒有旋律，也沒有熟悉的交響樂器，有時候和聲也非常有限），第一次聽他的音樂，跟我洗衣機全循環的聲音沒什麼兩樣。他的音樂用樂音和織體[23]的細微變化來讓我們聆聽，所以被歸類為「極簡主義」。賴克故意用現代城市、電腦，和工業節奏的重複聲音世界，創造出我們這個時代的音樂。我覺得《為十八個樂手所作的音樂》〔音樂連結0〕聽起來就像深夜開車經過半明半暗的無人街道——但那只是我的感覺。

　　從明顯無意義的重複中，音樂出現了。事實上，賴克的音樂裡，藏著古典的結構；精心鋪陳的改變，以及透過細微音高變奏，而產生出強烈的效果。作曲家們改變音高和節奏，就能讓我們聆聽、讓我們保持興趣，但那還不夠讓我們的耳朵保持敏銳。如果音質改變得不夠，就會像盯著單色的圖——你會想要有顏色。在音樂裡，我們把顏色說成「音色」。

　　音色指的是音調的顏色，或樂音的品質——有點像創造出葡萄酒或特別的優質蛋糕獨特味道的混合口味。我們對音色的敏感度是很成熟的，我們可以分辨出非常相似樂音間的不同：香檳軟木塞的迸聲和槍聲、我們的前門打開和鄰居走過幾道門、我們常可從電話上的第一聲「哈囉」就認出人來。

　　音色可以告訴你，你正在聽的是長笛而不是小號——即使它們演奏了同樣一個音符。一種樂器開始和結束音符的方式，也能給你線索：例如小號在音符完全發出之前，就有特別的黃銅「啪啪啪」或「吧—」聲音，這跟長笛呼氣聲「呼」的起音就很不一樣。（專業樂手會盡力消除這些聲

音，或在需要時，特意發出這些特色音。）音色是其中一種無法完全用言語描述的概念，比如說，即使你可能想描述某個音聽起來尖銳、或帶呼吸聲、或純淨、或刺耳、或像鈴／鐘聲[音樂連結1和2]。

創造有趣的音色，是古典樂的重點之一。聆聽長笛美麗的聲音，自是鼓舞人心的經驗，而這些「顏色」的綜合則能扣人心弦。有些作曲家充分使用樂器間音色的不同，尤其拉威爾和德布西就是結合交響樂音的大師，跟畫家結合顏色一樣。德布西的《海》就聽得到樂音從陰暗到明亮的豐富音色效果，而拉威爾的《鵝媽媽組曲》則能聽到樂器選擇的美妙平衡。

音色也能拿來用在聲樂上，在一次的盲目測試當中，我記得我能認出世上至少十個男高音的不同：朱西‧畢悠林、帕華洛帝、多明哥的音色非常特別，光在一個音符內，我就能分出是誰在唱歌，很多小提琴專家也是這樣。不只樂器本身有不同的樂音，演奏風格也因人而異，這就是洩漏祕密的原因。在小提琴貴到誇張的程度以前（OS：最好的樂器要上百萬英鎊），一個樂手可能會擁有好幾把小提琴，並會挑選最適合的一把來演奏。 克萊斯勒是二十世紀初奧地利具有風格的名演奏家，他以揮灑自如的演奏聞名，擁有許多絕佳樂器，後來他得賣掉聞名的瓜內里小提琴來繳稅。如今，即使是業內最頂尖的高手也已經不可能負擔得起同時擁有兩把頂級的樂器，相較之下聆聽他們演奏來分辨出小提琴家，卻變得簡單些。（OS：就在我寫書此時，警方正在試著追蹤一把在尤斯頓車站從樂手身上偷走的斯特拉第瓦利小提琴〔Stradivarius〕[24]。這把樂器價值一百二十萬英鎊，琴弓則值六萬兩千英鎊。想像一下每天帶著這麼珍貴的東西上班。）

你要怎麼分出不同的小提琴家呢？事實上，這比你想得還要簡單，而且跟其他的音樂事物一樣，熟能生巧。首先，每個小提琴手都有不同的

性格，這點在小提琴之神如慕特、海飛茲或帕爾曼身上都看得到。此外，小提琴的樂音也會被一些實質的因素所影響：木頭的種類和品質、琴弓的品質、使用金屬弦或腸弦、漆種，和不同製造者的細微改變。光譜分析顯示，每個不同的小提琴，都有該樂器獨特的聲紋。對這些不同的認知可能十分細微，可能只有整天聽小提琴的專家才分辨得出來。但靠著練習，就有可能閉眼分辨出凡格羅夫和甘迺迪。我還在練習中。

我無法分辨出不同的樂手，但對我不專業的耳朵來說，慕特有閃耀的音調，她上台時也有這樣的音色；凡格羅夫的演奏比較平順黯淡，就像老熟的單一麥芽威士忌；而尼可萊・齊奈德的抒情演奏方式，聽起來則像是一位歌者。這當然是白費唇舌──你得聆聽他們的音樂，才能欣賞箇中不同。一個偉大的小提琴家，會用其樂器製造出不同音調，來吸引我們聆聽；施加更多壓力、震動他們的手臂來產生震動音，和開始演奏音符時那起奏的分量，也都能改變音色。這就是為何值得聆聽不同樂手演奏同一曲目，直到你找出讓你不得不聽的那一個。

好的小提琴和頂尖小提琴之間的不同，在於共鳴。即使是小孩子的新手小提琴，其琴弓拉過琴弦時，琴弦也會震動，造成小提琴身的震動。但是，一台頂尖的小提琴能產生更多震動、和更大範圍的音色。這代表一把斯特拉第瓦利（OS：最貴最有名的小提琴）的聲音，能比便宜一點而共鳴較少的琴，用更豐富的方式傳進耳裡。你可以把共鳴標繪成表，用科學來證明其優越性，但最佳的鑑定者還是你的耳朵，在現場表演時就能「感受」到聲音的不同。

你可能會想，這就像電視上那些遮眼測試一樣，品酒專家被唬弄，反而欣賞廉價的葡萄酒，貶低木桐堡酒莊（Château Mouton Rothschild）的

2005年佳釀（OS：不，我沒喝過那麼好的酒），不過老實說，樂音的品質十分不同，我相信你可以在測試中分辨得出來的。一把便宜的學生琴有種粗魯、帶著鼻音的音質，甚至整個音域的聲音都不平均；而一把真正好的樂器，音色則很有深度，從高音到低音都很平均，而且跟說話有磁性的人一樣，這把小提琴會很有個性。有些小提琴有種豐富、圓滑的音質，跟小孩練習他們第一把樂器的那種刮音，差了幾百萬里——可能也差了幾百萬英鎊。你會聽出不同的，相信我。

和聲的企鵝和峇里的音樂

人類很會用噪音的音色來認出彼此，我們也會靠其他的標誌來幫忙，如時髦的穿著、明顯的鼻子、和後退的髮線。南極風暴裡的可憐企鵝，則一定要靠對方的嘎嘎叫聲音色，才能認得出牠的伴侶。事實上，牠們特別的雙調聲音十分有效，每隻企鵝都不同[25]。我知道這很不可思議，但企鵝（OS：跟人類不同）可以同時叫出稍微不同調的兩個聲音。這種「不同調」創造出音樂家所稱的「拍子」（OS：勿與定義完全不同的鼓拍混淆）。因為在西方音樂裡，我們致力要淘汰掉有「拍子」的音樂，即使有釘鋼琴（honky-tonk piano）這樣的例子，這其實很難解釋。

釘鋼琴的由來，是讓每個按鍵敲擊的三條弦走調。在正常的鋼琴中，這三條弦會被調成聽起來是一個音。這幾條弦調音分歧的話，會產生一種恐怖不穩的走調噪音。這種音效對英國人來說

很不悅耳，除非你喜歡英國流行搖滾雙拍檔「卻斯與戴夫」。但在其他的音樂文化裡，這種聲音卻是被接受的：如果你聽過印尼爪哇和峇里島的鑼鼓合奏甘美朗，那麼你可能會注意到，這種音樂聽起來像走調了一樣——很多西方樂手第一次聽時都很驚訝。我有一個朋友在峇里待了一年，回到英國時，發現她唱不成調，因為她在甘美朗樂團裡演奏，結果音準被影響了。在甘美朗樂團裡，兩個像木琴的樂器並置，有幾乎一樣的五個音符（有時候是七個音符），不過當這兩個樂器一起演奏時，聽起來幾乎要走調了。這產生一種閃爍的音效（OS：因為節拍落在音符之間），跟企鵝的雙調嘎嘎叫聲是一樣的效果。

這些「拍子」的好處，是能夠傳到遠方，就算透過物體也能聽得見，顯然對企鵝在冰上找到伴侶是個優點。傳統上，甘美朗在戶外演奏，而我從個人經驗得知，這種聲音會穿透玻璃、鋼鐵，和水泥，其他樂器無法辦到。我在倫敦交響樂團的聖路克（St Luke's）社區音樂中心工作時，甘美朗樂團的樂音能穿透隔音玻璃和隔音裝置，這就是它的共鳴。建築師把辦公室設計在甘美朗室旁，我每週都會看到支援人員坐著戴耳機，試圖阻絕那不屈不撓的「鏗鏗聲」。

我們把這種調音的不同看作音色。任何人都能分辨出釘鋼琴和為古典樂獨奏而調好音的史坦威平台鋼琴之間的不同，但技術性的解釋，則需要瞭解和聲學。

我決定只列入這段和聲學的簡短解釋，因為這已經超出本書範圍了。和聲的產生，是當演奏出任何一個音符時，它們會以高

於基音的頻率共鳴，產生出和聲共鳴（OS：你還看得懂嗎？）有些樂器會產生特定頻率的音能，稱為「共振峰」。啊啊啊啊啊呃。如果你有興趣的話，我讓你自己去研究。相信我：和聲就是讓聲音聽起來個個不同的東西。就這麼簡單。

（欲知音樂和聲學的清楚解釋，請參照約翰·包維爾〔John Powell〕的《音樂解析》〔*How Music Works*〕，恰好是由企鵝出版社出的！）

脈絡：聆聽和瞭解

　　音色並非聆聽音樂的完整故事，因為知道曲目寫作的脈絡，也有助於聆聽古典樂。記得，音樂是人寫出來的，有小孩、太太、情人、欲望、有勝利也有失敗的人寫的。人會犯錯——即使是偉人也一樣。我們提到作曲家的時候，好像只有他們的作品才重要，但其實這個人也很重要。知道巴赫是十分虔誠的人，就說明了他作曲的嚴肅本質；知道貝多芬的個性火爆，就能告訴你許多關於他音樂的事，尤其是他耳聾後所寫的狂暴曲目；知道史特拉汶斯基對其他音樂家的評論可以很嚴苛，就告訴我們他如何把自己的能量輸出轉換，好像那尖銳的批評之心轉向了自己，激發他重鑄自己的風格。

　　艾爾加是憂鬱英國人的身分，影響了我聽他《大提琴協奏曲》的感受：其旋律、交響樂團的聲音、音樂的懷舊感和灰暗憂鬱的情緒氛圍，我聽起來就像那已不存在的——或從未存在的——理想化田園英國，但住在

英國的我，可以立即認出他的英式音樂。這些背景知識，會產生深刻的個人聯想，繞著音樂織出一片知識網絡。對我而言，這些聯想會像便利貼一樣，黏在特定的小節或和聲裡頭。

真空絕緣狀態聽不到音樂，因此，我認為，知道大概的音樂譜寫時期緣起，會很有幫助。我不知道或認不出這段時期的話，「便利貼」就只有我看得懂，而且雜亂無章；不過我要是對曲目有更多認識的話，就能與他人分享這些聯想。比如說，韋瓦第能量充沛的音樂，要是讓你想像到藍天的話，感覺是很好；但你要是知道他當初是在威尼斯作曲，並讓威尼斯水道的影像充滿音樂的話，（OS：我認為）會更好。

第一次聽到某音樂的地點，也跟你對該曲目瞭解的多寡一樣重要。電影很能結合強力的影像和音樂，讓影像和音樂看來似乎難以分割。對我來說，電影《前進高棉》中撒姆爾‧巴伯的《弦樂慢板》、《現代啟示錄》的〈女武神的飛行〉，或人魔漢尼拔隨意殺死獄卒時，那文雅無比到令人發冷的巴赫《郭德堡變奏曲》裡的〈詠嘆調〉都是難忘的時刻。要忘掉音樂伴奏的極度暴力影像畫面，幾乎是不可能的。在1973年，一個女孩子被強暴時，歹徒唱著〈雨中歡唱〉，當時社會一片譁然。據說，這是模仿庫柏力克電影《發條橘子》中惡名昭彰的一幕犯罪行為。因為這樁強暴和其他案件，庫柏力克中止了本片在英國的發行。這比「便利貼」還強力——這根本就是擦不掉的油性筆。

我們聽音樂，也會有自己的文化脈絡，城鎮國家各異。如果從印度古典傳統背景來聽音樂——例如拉維香卡演奏西塔琴——就會發現，自己對音樂有關的象徵意義知道得很少；峇里的甘美朗音樂對我來說也一樣。我們會認得，這些是人類創造的音樂；這些音樂常有與西方音樂相似之

處——旋律、節奏、和聲、組織——但這些傳統裡長大的人，聽得到的直接意含，我卻聽不到。但如果你只聽過英國音樂，那你就會落得非常貧乏。聆聽捷克共和國、俄羅斯、美國、德國、法國等音樂的困難，在於各國皆有不同的態度及音樂風格，我們可能無法立刻瞭解。這正是古典樂的樂趣——每個國家的音樂「品味」都不一樣，深厚歷史尚待發掘。

錄音寵壞了我們的聽覺

「抒情歌曲」（OS：德文「Lieder」是「歌曲」之意）正是音樂曾經新鮮刺激的好例子，但若是不知其脈絡，可能會難以瞭解且覺得無聊。在十八世紀後期和十九世紀初期，維也納流行著沙龍演奏，也就是在小房間（OS：房間倒不是真的那麼小）裡面演奏的室內樂。這些沙龍因表演而異，在教堂或歌劇院都有，音樂的規模因為空間限制，而比較小，而「藝術歌曲」或抒情歌曲，就是在這些沙龍裡發展出來的。像舒伯特、舒曼，和布拉姆斯這些作曲家，都曾在這種情境下聆聽及表演過音樂，因此，他們的歌曲就是特別為了這種環境而寫的。這些親密、個人、輕柔的歌曲通常是關於愛情、拒絕和痛苦。

與歌手同處一室，有種音樂的親密性，是現代很多活在我們這種錄音時代的人，沒能體會過的。兩百年前，要是沒有現場的表演，不可能聽得到音樂。最棒的樂手和表演者自會聚集到像維也納這樣的音樂中心，去分享看法、聽彼此的音樂。想像一下這些社交晚會的氣氛：作曲家和詩人分享他們最新的作品，有才華的年輕音樂家齊聚一堂演奏音樂，貴族與藝術家往來，會持續聽到既新鮮又優秀的音樂。這是一種非常有活力的聆聽方式；觀眾就是表演者，任何人在社交晚會上都有機會表演。這樣的世界跟

我們現在聽歌曲的方式差很多——歌曲好像被保存起來、很神聖的樣子。偉大的表演者深諳此道，會努力重建第一次演出才有的新鮮感。

不幸的是，現代很少有類似這種非正式的聽音樂方式，我們得買票去音樂廳，或從廣播節目上聽音樂。但有些場所仍試著重建這些社交晚會的親近感，例如威格摩爾廳就小到足以產生親密的氣氛，並以頂級音樂家群聚而聞名，這些音樂家有時會帶古樂器來獨奏會。英國皇家學院則有一個令人驚喜的房間，裡面收藏了各種鋼琴，最老的可溯及十九世紀早期。聽這種跟作曲家當時所使用一模一樣的鋼琴演奏音樂，會讓你更瞭解為何他們當初會那樣作曲。

哪裡聽：網路和音響科技

如果你不能去音樂廳，或你想要累積個人收藏，那麼現在有好幾種聆聽古典樂的選擇：不管你是銀髮族網友，還是冒險下載的年輕人，現在網路讓音樂變得唾手可得。高音質聲音傳輸到近在咫尺的電腦，值得弄一副高品質的喇叭來連結到你的音效卡（OS：電腦裡發出聲音的那個部分）。對我來說，像樣的網路連結，是遇見音樂的理想方式。

第一步，如果你的電腦堪用，而且你也有寬頻網路，你應該就能下載Spotify軟體。我強烈建議你下載這套軟體。不知為何，這套軟體能讓你聽到任何你想聽的 CD。訂購無廣告的服務要繳一筆月費，但說實在的，免費的版本也很好。但是，網路音樂的龍頭，還是蘋果公司的iTunes。我不知道在iTunes之前，我怎麼活下來的。iTunes幾乎什麼音樂都買得到，而且可以馬上下載。它的範圍比Spotify還廣，而且你如果擔心電腦當機讓音樂不見了，你可以合法燒CD備份。感謝 iTunes，我手機裡存有約三千首高音

質的曲目。對我來說，樂趣在於隨機播放模式，從你整個 CD 庫裡以亂數挑出曲目——這是重新發現音樂的好方法。

若你對想要擁有最高音質的音樂，那還有FLAC（OS：Free Lossless Audio Codec，無損音訊壓縮編碼）這種音樂格式。英國的獨立唱片公司海伯利安唱片（Hyperion Records）的很多音樂，就是用FLAC格式在網路上販售的，比傳統MP3和WAV格式的音質還要高。如果這話題太宅了，那我就簡單地說：除非你有一組像樣的喇叭，不然更高音質的檔案，並不會讓你的聆聽經驗變得不同。如果你用廚房收音機聽音樂，背景還有冰箱的嗡嗡聲，那就不值得費神弄到高音質的格式了。如果你跟我一樣，坐在一間暗室，還有你弄得到最棒的喇叭，那也許就值得多花點錢。

我所知最令人興奮的開發，是「SACD」，能給你的環繞音效，比 CD 的音質還高。那些追悼黑膠唱片「溫暖」不再的聽眾，大概也會討厭另一種數位格式吧。對我的雙耳而言（OS：我都把自己的雙耳想成很可靠），除非你是發燒友，不然CD和這些新格式，並沒有差到要多花錢的地步。除非普通聽眾能馬上聽出差別，也買得起器材，不然CD和MP3應該還會繼續擔任業界標準。（OS：MP3和其他像M4A和OGG的壓縮格式還是有不錯的音質，但會在你的電腦或 iPod／MP3播放器上，占比較少的空間。「壓縮」是我們從假期回到家前，會對行李箱做的事——我們會儘量塞多一點，但拿出來的形式還是會一樣——襯衫還是襯衫——只是可能會有點兒皺。壓縮過的音樂，沒有未壓縮的音樂來得響亮。）

誠心希望這是錯的，因為我很希望有機會聽更高的錄音品質。對我來說，不同之處在於聲音的臨場感。如果你習慣只聽交響樂團的錄音，那麼現場表演可能會宏亮得令你驚訝。錄音讓樂音變得單調，好像把音樂放進

盒子裡，還是隔著玻璃一樣。流行樂的神奇技術，讓某些聲音從織體中跳脫出來，但對講求樂音自然傳真性的古典樂則行不通。FLAC錄音或SACD超越MP3和CD之處，在於你能聽得到「立體」的樂器，樂器的臨場感更多。這讓聲音更有深度，你也就能聽見音樂的織體——尤其在高密度的交響樂譜，或音樂豐富的合唱音樂，更是聽得出來。在現場音樂會中，要聽到音樂的內部運作是沒問題的；但在錄音中，尤其是MP3，聲音可能會滿到連細節都不見了——我只感覺得到太多的繁雜感和噪音。不過你要是滿足於1874年的羅伯特類比式廚房收音機，那當然，就請繼續聽吧。

　　如果你想要收看古典樂的節目，除了電視上的拼湊片段之外，還有一些網路的途徑：YouTube是找到各種寶藏的好地方，但是音質可能會令人失望。YouTube上面有一些很棒的影片，不過你可能會找到迷路。

　　柏林愛樂管弦樂團是網路服務訂閱這個好主意的先驅，而且十分公道合理：訂閱一年，就能觀看柏林愛樂廳（OS：他們位在柏林的音樂廳）每一場音樂會的現場直播。不像無線電視零星播放的幾場音樂會，這種「數位音樂廳」特別令人興奮的是，你能收看自己選的任何一場音樂會——要看什麼你自己可以作主。缺點是，你的電腦要跑得夠快——而且，再說一次，你要有高檔的喇叭才值得。但這種科技的價格一直在下降，我相信很快地，多數音樂廳都會提供類似的服務了。看網路直播音樂會的優點，是音樂會前的訪談、特寫和基本認識，都會讓你跟樂手更接近。這會減少我之前所提的那種疏離聆聽方式。

我們聆聽的方式已然改變

　　能聽到幾乎任何時期的任何音樂雖然很棒，但幸虧有了錄音的發明，

我們才能有這樣的博物館文化，把音樂像乾燥的蝴蝶一樣釘在板上，作進一步檢視。曾經，人們在鬧哄哄氣氛裡（OS：酒館、沙龍和吵雜的歌劇院）聽音樂，現在能在世上的任何地方用iPod播放，我相信這把音樂連根拔起，會像在真空中聆聽音樂一樣──變得沒有意義了。

　　要怎樣才能更有活力、更直接地聽古典樂呢？什麼聆聽法，才能拯救昔日的鑽石、使之重新閃耀呢？嗯，我們有部分責任去研究音樂的歷史脈絡；但演奏者也有部分責任，做出讓音樂起死回生，傳達原始精神的表演。

　　下一章裡，我會探討你能作些什麼，才能創造和音樂更有意義的關係。

音樂連結

0 音樂連結0——賴克：《為十八個樂手所作的音樂》〈脈動〉（*Music for 18 Musicians*, 'Pulses'）。http://youtu.be/jiV9f1_PFHE

1 音樂連結1[●26]——小號：伯恩斯坦指揮／維也納愛樂 — 馬勒升c小調第五號交響曲第一樂章〈葬禮進行曲〉。http://youtu.be/tPpm323M_Ik

2 音樂連結2——長笛：帕胡德— 德布希：〈牧神笛〉。http://youtu.be/aw53VrbI4l0

註釋

21 http://www.bbc.co.uk/london/content/articles/2006/10/20/music_buses_feature.shtml

22 珍妮斯‧查普曼（二○○五）《唱歌與教唱：全方位古典聲樂》（Singing and Teaching Singing: A Holistic Approach to Classical Singing）。普魯羅出版 Part4 – Appendices 6（Plural Publishing）。

23 譯註：texture，音樂聲響的密度。

24 http://www.bbc.co.uk/news/uk-england-london-11932139

25 https://docs.google.com/viewer?url=http://www.ncbi.nlm.nih.gov/pmc/articles/PMC1690651/pdf/10885512.pdf

26 編按：因台灣目前尚未有馬隆老師推薦的Spotify註冊服務，若原書中的推薦版本在YouTube上沒有，我們另行推薦版本，並標注「●」這個符號。

第4章
聽音樂跟談戀愛一樣

曾有過少了什麼的感覺嗎？我數不清有多少次，試著在微暗的音樂會場裡讀著節目單，卻不知道我正在聽的音樂是什麼曲目——或更糟的是，回家路上讀著節目單時，我才知道剛才那部作品是什麼。很顯然，音樂不是這樣聽的。

一聽再聽會有助於瞭解古典樂，有時候重複把曲子塞到腦海裡，你才會喜歡上它。有些曲子你一下子就會喜歡，但有時這種音樂的回饋並不長久。一旦超越古典樂「最佳金曲」之後，你要喜歡曲目就得更費力，但長遠來看，也會更滿足。

我們已經談過你可能已經聽過，或認得出來的音樂；一離開熟悉的曲目，可能會有點可怕。流行樂還有歌詞可以吸引你，歌曲本身也可能是你瞭解的風格，常也特意寫成好聽易懂。一離開簡單一點的音樂後，要找到你會喜歡的古典樂，會比較難一點。只要花時間……但是很值得。

搖、響、滾

對所有的音樂家來說，音樂是一生的旅程。英國指揮家賽門·拉圖爵士幸運擁有社交手腕和對付媒體的本領，所以是柏林愛樂的現任藝術總監和首席指揮，這可稱為世上最有名望的指揮

位子。拉圖是那種你以為一定知道所有音樂奧妙的人，其實不然，他不斷發掘新音樂及學習研究，對所有人都足以為榜樣。在到職柏林愛樂的指揮時，他說：「這是一個你永遠在學習、永遠在旅行，卻永遠不能自滿的職業。我希望能持續這樣。」[27]巨擘鋼琴師暨作曲家拉赫曼尼諾夫也有類似的情懷：「音樂足夠填滿一生，但一生對音樂不夠用。」

　　我最近去聽齊奈德演奏艾爾加的《小提琴協奏曲》，齊奈德是小提琴界的代表性人物，六尺四的身高，鶴立其他樂手。這首曲子我不太熟，不過我之前聽過幾次，包括最特別的一次，是嬌小的泰絲敏‧莉朵高超的表演。我一直對這曲子沒感覺，不是音樂家的錯，只是這首曲子沒有我從小聽到大的《大提琴協奏曲》那種突出的旋律樂旨（OS：當然，是賈桂琳‧杜普蕾的狂烈錄音）。我認為《大提琴協奏曲》比它的兄弟《小提琴協奏曲》還要適合入門者，而且在杜普蕾手中，有種毫不做作的情緒和美麗的情感抒發。

　　所以這次，我決定要好好來瞭解這首曲子。一天聽了兩次由齊奈德領銜、科林‧戴維斯爵士指揮德勒斯登國家交響樂團，屬於標準權威的錄音版本。不能說自己好好聽了這首曲子，只是一邊忙自己的事，一邊放著當背景音樂。去音樂會之前，在該樂團的網站讀了一點曲子的相關資訊，發現那是世界首演的百年紀念，而且齊奈德用的那一把琴，正是克萊斯勒1910年11月10日用的同一把小提琴（OS：他為了稅務而得放棄的那一把）時，覺得很有趣。這把小提琴由名樂匠瓜內里製作，擁有驚人的音色，在風格

既陽剛又溫柔的齊奈德手裡，有種幾近甜膩的愉悅。

　　第一樂章十分吸引人，有時因艾爾加獨特的衝動，而顯得狂野；我很佩服齊奈德對困難段落的掌握，但是這首曲子，不像我預期的那些有名而帶有哀傷秋意的作曲家一樣，沒能刺穿我的心。曲子開展後，我發現約在三十分鐘後，達到情感的高峰。在我廚房裡隨意聆聽，跟在音樂廳裡專注聆聽的經驗，大不相同。最後，大約二十分鐘之後，有一段弦樂部暗暗閃爍的細緻溫柔，而獨奏者飄於其上——要是沒有聽完整曲作品，沒體驗到這些情感的高度爬升，這一小段就沒有意義。

　　我朋友傑米在音樂會後評得很好：「這首作品的情感核心，讓其他的段落都發出了光芒。」你在音樂廳裡體驗這片刻時，就不會在乎得花上一小時才能達到感動、也不在乎花很多錢才有好位置了，因為這片刻的價值超越文字，對我來說也超越金錢。

　　那情感核心——樂曲中的黃金片刻——讓你進入強烈的心境，跟那些多產的大師，和自助參考書所說的「神馳」狀態相仿，你會感到沉浸其中。教育專家肯‧羅賓森爵士這樣解釋過這種藝術的體驗：

> 美感的經驗即為你感官的運作達到高峰、而你處於目前這個時刻、你正在體驗的「這個東西」刺激你達到共鳴；你，充滿活力。[28]

　　這樣想的話，很像高空彈跳的感覺，不過要是你不去高空彈跳，那就去音樂會吧。古典樂跟人們行銷的「放鬆」完全相反——這不是放鬆，你會充滿活力。你聽音樂時，可能會達到平靜的狀態，但絕不是變遲緩，古典樂不應該拿來代替安眠藥。

在廚房裡聽曲子，讓我準備好赴音樂會，知道曲子的長度，瞭解這首曲目的大部分，最重要的是沉浸在聲音世界裡。即使我沒對這首曲目全神貫注，但心裡仍有約略的地圖。我不是聽整天的流行樂後，才去聽這首曲子——我覺得準備好了。

從應付不熟悉的曲目，到我真正覺得瞭解這首作品前，我會經歷過幾個階段，第一個階段通常是聽個好幾次，到產生興趣後，再作一點背景閱讀。

跟音樂有個火熱的約會

對我而言，和樂曲發展「友誼」會經歷下列階段，有一點像約會……

/ *和曲子初次見面* / 就像跟人在吵雜的酒吧見面一樣，你不知道他們在說什麼，你第一次聽到一首曲子時，一定不太熟悉，不過可能聽起來會像其他同風格的曲子，或者聽起來完全沒有意義。

/ *漸漸認識你* / 第二次聽時，即使是最複雜的音樂，都會變得有點熟悉了，你可能會想起第一次聽的一兩個部分。你已經「要到電話」了，而且還給了對方極為重要的第二次機會。

/ *認識樂譜* / 到了第三次約會時，這首曲子的結構部分，應該會變得更清楚了（OS：不過到底要聽幾次才能更熟悉曲子，取決於曲子的長度和複雜程度）。已經開始熟悉了，你也許預測得到音樂的變化、曲子裡的

樂節數目，和何時會到達音樂的高潮等。你可能會開始引領企盼某個片段、某個樂節，或某個樂器獨奏。這就是樂曲開始吸收的時候了，你可能會發現樂曲在好幾個小時後，還繚繞在你的心頭。

| *變得迷戀* | 你已經完完全全陷進去。如果你跟我一樣，那你現在一有機會，就會聽你愛上的曲子了。你醒來就會哼這首曲子，一有機會就放來聽。你很熟的音樂變成老朋友，即使你二十年沒聽，還是能像很久不見的海外歸國兄弟一樣，馬上認得出來。對一首曲子熟到這種地步，需要耐心、時間和努力。有些音樂立刻就能吸引人，但聽有深度的音樂能得到更多，並非所有音樂都能在前幾次聽就能交出寶藏，所以連續聽個一週，看看到時候感覺怎樣。

| *看現場表演* | 越來越認真看待了，你現在要訂票和對方見面。看現場表演會加強該曲目的很多面向，加強視覺感官能讓樂節更印象深刻；比如使用舞台之外的樂器（OS：會產生跟聽CD非常不同的聽覺經驗），或者音樂家演奏感染情緒的音樂時，他們的臉孔會給你特別強烈的印象，又或者獨奏者的服裝特別到以後聽音樂都會聯想到。

音樂會難忘的時刻

我想到好幾個例子：大提琴家史蒂芬·伊瑟利斯聖桑的《大提琴協奏曲》音樂會上，頭髮會甩來甩去；女高音黛博拉·沃格特穿著一席華麗罩衫在舞台上走動；男高音伊恩·博斯崔吉唱《冬之歌》（*Die Winterreise*）

的狂野段落時緊靠著鋼琴；伯明罕市立交響樂團演奏阿德斯新作品時敲擊樂部的激烈動作。

這個表可以一直列下去。這些音樂會的時刻歷久彌新，而我這種容易懷舊的人，會期望再度體驗這些時刻……雖然我知道不可能。這是我和音樂的共同歷史，這是很自我、很個人的寶藏。

聽不同的樂手演奏同一首曲子，你才能真正地完全瞭解這首曲子。我們喜愛某版本錄音的聲音，只是音樂家對該曲的反應，這種反應可能會因版本而異。只有去聽多種版本，才能真正發現作品的本身。我並不是建議衝出門去買一首曲子的十個版本，但如果你喜歡某首曲子，聽聽另一個錄音，比較看看，一定很有趣。同時也記住，樂曲的其中一種詮釋可能會吸引你，另一種可能反而會讓你沒感覺。

樂曲之間的關係

我之前說音樂可以像是老朋友一樣──這段關係會隨著時間而發展成熟。以下這段日記，記錄了我和巴赫的關係。有朋友跟我說過，他覺得巴赫毫無情感、太過科學，而且冷感。我的感覺卻完全相反：是的，巴赫是有條理又精準，但在那之下，有一層我覺得深受感動的人性和敬意。這人有二十個小孩，以現代眼光來看也活得算久──對我而言，他的音樂洋溢著生活的經驗。我和巴赫的關係十分偶然，是多年來碰巧的音樂邂逅才形成的。要是沒有我的學校老師、音樂老師、朋友和唱詩班指揮的影響，我可能不會喜歡上他的音樂。

我與巴赫的淵源

♪ 9歲（1984）：演奏《G弦之歌》（從巴赫《D大調管弦組曲第三號》第二樂章而來），彈得很爛。

♪ 13歲：在「哈姆雷特雪茄」的電視廣告（Happiness is a cigar called Hamlet）聽到賈克路西耶三重奏版的《G弦之歌》。用鋼琴再彈了一次——稍微比九歲時好一點，不過還是不太好。

♪ 16歲：準備大學預科課程時，跟費爾利老師學《馬太受難曲》，不過很無聊。

♪ 18 歲：在倫敦巴比肯藝術中心觀賞《馬太受難曲》演奏，不過很棒。

♪ 20歲：跟大學唱詩班唱巴赫的《B小調彌撒曲》，唱高音很掙扎。

♪ 23歲：獨唱巴赫的《聖母讚主曲》，唱高音很掙扎。

♪ 24歲：買了巴赫《聖誕神劇》的 CD——約翰·艾略特·賈第納的錄音。重複聽了一整年。

♪ 25歲：在多塞特郡的基督城修道院看了蒙特威爾第合唱團2000年有名的巡迴表演《82號清唱劇》，印象深刻[29]。

♪ 27歲：在倫敦市的路德教會演唱，發現巴赫曾向迪特里希·布克斯泰烏德學音樂。

♪ 28 歲：演奏了巴赫一定也知道的布克斯泰烏德作品《我們耶穌的身體》、海因利希·許茲的德文安魂曲《葬禮音樂》和《馬太受難曲》。

♪ 29歲：在《聖約翰受難曲》和《馬太受難曲》中演出使徒約翰一角，獲得一些好評，但在某場很難的表演後得到一個很糟的評價。

諸如此類……

巴赫在我的人生中根深柢固，很難想像一個沒有他的世界。這很難說得清楚：他的音樂裡就是有種東西，會讓我腦袋激動起來、靈魂高飛。

巴赫在寫他偉大的合唱作品時，用了很多新教改革家馬丁‧路德（1483-1546）所寫的旋律。巴赫當時的聽眾，對這些「聖詠曲」應該會很熟悉，常在教堂裡傳唱，而且夏伊特和許茲也從上一代作曲家的曲子，拿來用在自己的作品裡。當我知道巴赫的曲子在那時必定非常流行，而且聽眾有時會跟著唱，就覺得他的音樂是作曲家、表演者和觀眾的通力合作。知道了這些事實後，我可以想像自己是他當時的聽眾之一，這改變了聆聽音樂的方式。在某些曲目裡，巴赫用了路德的旋律，並用新的伴奏創造出複雜的織體[音樂連結3]。

在其他地方，他則用簡單的伴奏配上這些旋律。巴赫用了聖詠曲的旋律，將之重新合成出偉大的效果，放在合唱音樂最深沉的時刻裡，這就是《馬太受難曲》中耶穌去世的時刻[音樂連結4]。

在這首曲子的脈絡之下，這是一段平靜的時刻，接著有一段戲劇性的樂節，描述廟宇的布幔一分為二、地表震動、岩石裂開來的情景[音樂連結5]。

如果瞭解這個歷史背景，並知道這段音樂在《馬太受難曲》的哪部分出現的話，就能改變你聽巴赫的感受。我年輕的時候，知名英國劇場導演喬納森・米勒替BBC電視執導了一部《馬太受難曲》。我清楚記得，看了他對這次經驗的訪談。他說自己聽了詠嘆調〈求你憐憫〉時，因為異常凄美的情緒而掉淚。如果不知道這個脈絡，用各種標準看來，這首曲子還是特別動聽：小提琴自燦爛的弦樂部升起，像希臘神話中穿戴著蠟之翼飛離克里特島、伊卡若斯想飛向太陽一樣，想達到樂器線那令人暈眩的高度。音效十分哀傷，但同樣又非常地優美，但若不瞭解歌詞和背景，你可能不會掉眼淚[音樂連結6]。

米勒訴說著自己與這首曲子的情感連結，他的描述從此留在我心裡。歌詞說的是——「請憐憫我，上帝」，這是使徒彼得聽到雞啼時，知道自己三度背叛了耶穌，呼告祈求原諒。這一刻，彼得是個凡人，面對著自己的失敗和缺乏勇氣。我很敬佩巴赫的能耐，既能與主角的失敗產生共鳴，又能用音樂把那兩千年前書本裡的遙遠時刻，轉變成人人何時何地都能感受的作品。要是不對這首曲子有一點瞭解，你可能不會有感覺。

老了才懂得真正的美

在科技業工作的朋友克里斯問我：「雖然我都快四十歲了，為什麼在古典音樂會現場，我跟太太總覺得自己是那裡最年輕的人呢？」這個說法已經是陳腔濫調，但對很多人來說，古典樂是隨著年紀增長才發現的。你似乎要擁有隨著年紀才會有的生活經驗，才能欣賞某些古典樂的美妙之處；又或者這是重新發現的問題，雖然多聽幾次，能在短期改變你的看法，但你對樂曲的賞析，長期下來會隨著時間而成長改變。但這正是古

典樂其中一個令人興奮之處：在你改變時，深厚的古典樂能隨著你一起發展。

在大學預科課程讀莎士比亞的時候，我的老師告訴我，偉大的文學作品，會在你人生中時時「改變」。我因此期盼著長大，就能體驗這種改變。我年輕時讀《哈姆雷特》，同情的是雷歐提斯，因為他父親波隆尼斯給了他一個教訓；我可以讀得懂這些文字，但在十八歲時，這些文字跟我的經歷並沒有連結。現在我年紀大一點，再讀了一遍，波隆尼斯的觀點變得重要了，句句勸戒都跟我人生的時時刻刻產生共鳴。

♪　勿借貸亦別放債……

♪　對自己真誠

♪　想法勿說出口，亦不亂想就行動……

似乎這些年來，文字本身變得更有意義了，不過當然，我知道這只是因為我虛長了幾歲。也許有一天我會覺得自己像莎翁筆下的李爾王？希望不要。如果你真的看到我穿得破破爛爛，在外走動，對著風狂喊，請過來打聲招呼。不幸的是，你永遠回不去當初純真的聆聽方式了。

音樂也是這個原理。我第一次聽馬勒《呂克特之歌》的〈我被世界所遺棄〉時，聽起來很餘贅，甚至黏膩。這首歌描述著詩人對音樂的一心一意；當藝術家變得越來越超脫世俗時，他們的音樂也會變得越來越重要。這幾年來，我對這首曲子越來越熟，我的人生歷練也持續前進：已結婚生子，失去過親人，也有珍貴的新友誼。我覺得這首曲子越來越優美，幾乎到痛苦的地步了——旋律之中有一股澄明平靜的感覺。但是，音樂也是極

佳的撫慰，再聽此曲帶給我熟悉的慰藉之感。昨天電台播了這首曲子，我正好在加熱岳母的「牧羊人」馬鈴薯肉派，我站得直直的，胃像果凍般翻攪。（OS：播放的是由英國男高音班‧詹森演唱錄音，我曾跟他唱過一次比才《採珠者》，雖然我的部分難聽得可怕，但當場非常開心。）一部分是這曲子讓我相信，古人也對音樂有相同的感覺，更大部分是因為重振了我的精神，滿足了我對美的渴望。如果你發現自己被這首歌感動，那麼也值得聽他《第五號交響曲》的第四樂章〔音樂連結7和8〕。

　　會這樣影響我的樂曲，是那些聽了很久的音樂。有些樂曲對我來說不耐聽，因為它們不是太過悲傷、就是會聯想到某些過於痛苦而難以面對的時刻。但是音樂可以引導或調節過去；音樂既能療傷，也能提醒。

我喜歡音樂，然後呢？

　　要怎麼做，才能找到你音樂發現之旅的下一站？要怎麼理解這一團困難的資訊？要怎樣才能超越你愛上的那首曲子、瞭解該曲在古典樂裡的地位？對我而言，聽音樂的其中一個樂趣，就是找出樂曲間的關聯，有時候是公然抄襲，有時候是作曲家向上一代「致敬」。因為作曲家靠著聆聽彼此的作品來學習，其中一人創新時，其他人的反應若不是避開這個音樂進化，就是明目張膽地抄襲。

　　你可以先買一張叫做「最佳古典樂」的專輯，市面上有很多這種唱片，但靠自己找出樂曲則會有很大的滿足感。你找到一首自己喜歡的流行歌時，就能找得到五十多首類似的歌曲，不是表演者一樣，就是相同音樂領域的同時代樂手。範圍較小的古典樂也是這樣，不過要找出關聯，可能會比較難。

下一章我會討論音樂的經典（OS：被認為「偉大」，且常在音樂會上演奏和廣播電台播放的音樂）。但在這裡，我們來慶祝探索的藝術，和隨機發掘的樂趣。掛起音樂旗幟，去獵音樂吧。

一些方法

即使只找出作曲家出生地，或他們在哪裡跟誰學音樂，都能帶來豐富的知識，即使一開始可能看來像無聊的日期練習。是的，這可能會變成細節狂的樂事，但是這種知識可以變成吸引人的關聯。每個古典樂界的人，都認識著與其他人相熟的某人，很快地，這一切就會把幾乎所有人串在一起。

讀節目單

如果你有去音樂會的習慣，那就值得提早進場，預先閱讀節目單。首先，這會避免你在音樂會間弄出聲響；但更重要的是，節目單會替你展開音樂。我會在本書後面，提供一個音樂會生存指南。相同地，CD的唱片說明，也提供了很好的相關資訊摘要，尤其小間一點的專門唱片公司，更是如此。

聆聽必備資源

找資料的好地方有很多，但是每個地方都會給你不同的看法。英國電視上有一個超棒的節目叫《合唱團》，是一位名叫蓋瑞斯·馬隆的人所主持的。

每週六早上，我都會聽BBC Radio 3 的《CD評鑑》節目。這是瞭解音

樂的絕佳方式，因為他們會播放同一曲目各種最佳錄音版本的一小部分。如果你覺得節目間的閒聊太過學術，那這首曲子通常會很棒；而節目重複播放的性質，特別能幫你熟悉一首曲子。英國古典樂電台 Classic FM 也很適合聽大範圍的音樂，包括本書第一章和附錄一列出來那些比較流行的古典樂；缺點是，他們不一定會播完整首曲子——比較會選精彩部分，沒辦法讓你準備好去聽音樂會，Radio 3的《Breakfast》，還有下班時間的《In Tune》也跟 Classic FM 一樣好入手，但一樣不一定會放整首交響曲。但這些都是入門的好地方。

我訂閱了一些雜誌，最有用的通常是《留聲機》雜誌。這本雜誌一開始是唱片的評鑑雜誌，但後來擴大包含了現場音樂會的新聞、藍光唱片評鑑，和音樂泰斗的訪問。它的賣點在於，編輯每個月都從他最愛的唱片裡，精選一張唱片當成免費贈送的唱片。我就是這樣認識舒伯特的，非常感謝《留聲機》雜誌。時代變了，現在音樂都放在雜誌的網站上，這讓他們每個月可用最高音質，把世上最佳的錄音送給更多的人，但我懷疑，這也會棄一些比較不懂科技的資深訂閱者而不顧；不過我也確定，這些人也曾在CD剛開始出現時掙扎過。

《留聲機》的頭號勁敵《BBC音樂雜誌》有很多方面相似，但卻有英國廣播公司交響樂團資源這個優勢，每月送出完整的古典樂錄音。這是入門新作品的好方法；除了CD之外，還有一則夠讓你開始入門的專訪或文章。BBC的表演品質不一，而《留聲機》的優點，是只選擇最好的——不過你不會有完整曲子。如果你是要建立唱片收藏，那麼《BBC音樂雜誌》大概比較適合你；如果你要聽最振奮人心的新錄音，那就是《留聲機》雜誌了。這兩本雜誌都包含了很廣的音樂選擇，從合唱音樂到室內樂、樂器

獨奏到交響樂，還有歌劇。

而《歌劇》雜誌則提供了很棒的評論專欄，以及全世界重要歌劇演出的預告，讀者群比較專門，因為這本雜誌只有歌劇演出。不過要是你計畫旅行，那麼這本雜誌就是找出城裡（OS：或其他完全不同的城鎮）最熱門歌劇演出的絕佳資源。

如果你要繼續你的音樂研究，讀完本書後，再多幾本音樂參考書籍作為下一步，是很有用的。

/ 《*古典樂概要*》（ *The Rough Guide to Classical Music* ）/ 《古典樂概要》能提供你過去千年來，值得記錄的每個作曲家主要作品。這本書是從A到Z的編排，但卻綜合了討喜的博學知識和愉快口吻。除非你已經知道哪裡開始了，不然可能會覺得這本書有點太包山包海，不過我手邊這本還是已經翻舊了，很適合翻閱一下。

/ 《*牛津音樂辭典*》（ *The Oxford Dictionary of Music* ）/ 雖然網路可以告訴你很棒的資訊，卻不一定都正確。比如說，有一陣子，我在維基百科上的中間名被列成Lawrence。不是Lawrence，是Edmund。一本好的音樂辭典是一生的朋友——雖然之後還有更新過，但我還在用我1994年的版本。內容包羅萬象，有很多細節，但是又有辭典的清楚明瞭。如果你喜歡馬上就看到資訊，那這本書就很適合加到你書架上；看起來也很唬人，因為這本書的「音樂」字樣在封面印得很大很清楚。

/ *《科比歌劇全書》*（ *Kobbé's Opera Book*）/ 我書單的首選是《科比歌劇
全書》，有一千零一十二頁與每一位重要歌劇作曲家相關的歌劇大
綱、生平資訊，和表演歷史（何時、何地、何人）。很好閱讀也很
好用，作品列在作曲家之下。如果歌劇列在《科比歌劇全書》裡，
那大概就值得去看。這本書提供你重要歌劇的紀錄，同時也給了像
威爾第和莫札特這種大人物多一點的專欄位置。這本書也有比較簡
短便宜的口袋版本，不過如果要醒目地放在桌上的話，看起來稍嫌
寒酸。

整理你聽的音樂

整理你聽的音樂有好幾個方法：日期、主題，或樂派。

/ *日期* / 阿宅警告：日期其實比想像的還要有趣。舉例來說：韓德爾、巴
赫，和斯卡拉悌都在同一年出生，而德布西、馬勒，和理查‧史特
勞斯則各隔四年出生。他們是非常不同的作曲家：德布西的音樂是
印象派，非常法國；馬勒則寫大格局、激情的交響曲；至於理查‧
史特勞斯則寫了一些十九世紀後期最為動聽的聲樂。雖然在同一個
歷史時期譜寫作品，他們卻在音樂歷史上朝著不同的方向前進。這
就是有趣的比較了。

在同一個時間譜曲的作曲家，作品卻完全不同，這是有趣的比較[30]：

♪ 夏伊特、夏伊恩，和許茲：都是德國人，也都信教。

♪ 珀瑟爾和布克斯泰烏德：其中一個英國人是世俗歌劇的作曲家，也作虔誠的宗教合唱作品；另一位則是管風琴音樂的嚴肅德國作曲家。

♪ 韓德爾、巴赫，和斯卡拉悌：三位風格迥異的作曲家。

♪ 莫札特和薩里耶利：都是偉大的作曲家，但比較有名的那位比較有心。

♪ C.P.E.巴赫和海頓：都是偉大的創新作曲家；海頓的音樂有一點點輕率。

♪ 舒曼、孟德爾頌，和華格納：舒曼的音樂多關於個人經驗；孟德爾頌則較有向外看的眼界——常描述風景；華格納則是古典樂裡最激烈嚴肅的。

♪ 德布西、史特勞斯，和馬勒：分別是印象派、表現派、幻想派。

♪ 霍爾斯特、拉威爾，和艾夫士：英、法、美國人，都能沉思，也都寫得出在他們那時代很具實驗性質的織體細緻音樂。

♪ 浦朗克、柯普蘭，和艾靈頓公爵：雖然艾靈頓公爵是爵士作曲家，但他受法國和聲所影響，在美國音樂中的地位，值得和柯普蘭一樣多的關注，他爵士合奏的豐富編曲尤為迷人；浦朗克一定有注意到這些和聲的發展，因為他的音樂有些明顯的爵士因素。

♪ 沃恩·威廉斯、提佩特，和辛德密特：這些作曲家是最早開始玩起「現代主義」的先鋒，但保留著與過去音樂世界的連結；沃恩·威廉斯是這三者年紀最大的一位，也是最好懂的。

♪ 艾爾加和蓋希文：憂鬱秋葉色彩對上紐約的複雜性。

♪ 賴克和布萊恩·費尼豪：一一直直重重重重複複複複而且就是@(￡*&$純粹的￡&$(*!!瘋子……

♪ 史托克豪森和梅湘：史托克豪森是實驗主義的佼佼者；而梅湘則在他作的曲子裡，寫下鳥鳴的音符。兩者都很複雜、奇怪，但很令人興奮。

| *主題* | 音樂的主題連結，指的是同樣的歌詞，配上不同作曲家所做的音樂、描述同一景色的不同動機、對戰爭回應的音樂，或同樣腳本作者的不同歌劇。這裡有些豐富的部分，供你探究。

♪ 英國複曲調音樂（English polyphony）
♪ 拉丁美洲的早期音樂
♪ 豪斯曼（A. E. Housman）的組詩
♪ 在維也納寫的音樂
♪ 世紀末（fin de siècle）的法國音樂
♪ 跟死亡有關的歌曲（OS：因為有很多）
♪ 跟愛情有關的音樂（OS：還有其他值得寫的嗎？）

　　……等等。你可能會對某個歷史時期、世界某一個地區、或教堂、或神話、或印象主義有特別的興趣。你可能會在古典樂的世界，找到一個有共鳴的連結點。

| *ＸＸ主義、分門、樂派（OS：school不是學校嗎？）* | 有教音樂的「學校」，但我這裡指的school，是跟藝術分類一樣的音樂風格組織，像

是印象主義、達達主義等。在某些例子裡，有一群作曲家會給自己立下目標和規矩，而其他例子裡，我們則在他們死後將之集結，因為他們的音樂聽起來類似，也許是因為他們在同時間，或同一個國內譜曲。大多數的作曲家都能塞進某一個樂派……即使是一群獨立沒有樂派的樂派。樂派通常會在字尾被加上「主義」，代表有意識的分類法、哲學和風格。例如：

♪ 民族樂派： 西貝流士、沃恩‧威廉斯、柯普蘭、史麥塔納、巴爾托克

 ♪ 十九世紀後期到二十世紀初期有自我意識的民族樂派音

 ♪ 常挑起清晰的驕傲和傳統的感覺

♪ 無調性主義：荀白克、 瓦列茲、巴爾托克、 史特拉汶斯基

 ♪ 拋棄傳統和聲的音樂（OS：見本書後，尤其是第七章）

 ♪ 通常聽起來其實很可怕

♪ 印象主義；拉威爾、德布西

 ♪ 閃爍著光芒的音樂

 ♪ 很注重聽起來有異國情調

♪ 表現主義：貝爾格、荀白克，和魏本的「新維也納樂派」

 ♪ 音樂的不安感

 ♪ 從深層湧出的疼痛和強度

♪ 極簡主義：泰瑞‧賴利、賴克、菲利普‧葛拉斯、約翰‧阿當斯、麥可‧尼曼、亨利克‧哥雷茨基、阿沃‧培爾特

 ♪ 用寥寥無幾的作曲材料來創作曲目

♪ 聽起來乾淨，不會被不必要的情感給絆住

這裡有一些公認的音樂思想學派：

♪ 「強力集團」（The Mighty Handful），亦作「五人組」：巴拉基列夫、玻羅定、居伊、穆梭斯基和李姆斯基─柯薩科夫
　♪ 應該是搖滾樂團的名字，但他們其實是一組俄羅斯作曲家，旨在創造俄國風格的作品；想像一下豐富高尚的浪漫音樂，再加上獨特的俄國風味，還常會特別引用俄國民俗故事或文學。

♪ 德國浪漫中期：舒曼、布拉姆斯、孟德爾頌
　♪ 三位十九世紀最偉大的旋律作曲家；他們的音樂動人心弦、充滿活力、具描寫性，並充滿美妙的和聲，其作品深受當時的文學影響，尤其是他們多產的歌曲。

♪ 古典樂派（First Viennese School）：古典時期三位十八世紀後期維也納的作曲家：莫札特、海頓，和貝多芬
　♪ 如果要說的話，這就是把「古典」放進「古典樂」字眼的古典樂；他們使用古典法則的形式，做出整齊有序、令人振奮，又通常十分美妙的音樂。

♪ 新維也納樂派（第二維也納樂派）：魏本、貝爾格、荀白克
　♪ 我會在本書後面介紹荀白克及他同夥的由來（OS：在討論旋律及

和聲的第六第七章），但基本上，他們把整個好聽旋律和甜美和聲的概念敲碎，打破傳統的作曲方式，創造出一種叫做「無調性主義」、「十二音列作曲」，或「序列音樂」的作曲系統；他們的音樂有時聽起來，像十九世紀的作曲家，早上一覺醒來忘了如何演奏樂器的感覺。

♪ 法國六人團：歐立克（1899-1983）、迪瑞（1888-1979）、歐內格（1892-1955）、米堯（1982-1974）、浦朗克、戴耶費爾（1892-1983）

　　♪ 法國六人團是一組法國作曲家，試著要擺脫德國音樂和十九世紀後期印象主義的影響；這是二十世紀法國獨特的音樂，有意識地不帶德國風格；他們的音樂不像同時期新維也納樂派那樣過度複雜，而且如果你喜歡不太過嚴肅的法國音樂，那麼他們是很好的選擇。

♪ 曼徹斯特：伯惠斯特、哥爾、奧格登和彼得‧馬克斯威爾‧戴維斯

　　♪ 這組英國作曲家於五〇年代間在曼徹斯特相識，組成「曼徹斯特新音樂」。吵雜、帶實驗性質、具挑戰性、複雜，有時就只是可怕——你聽膩「優雅美好古典樂」口味一段時間後，可以進階到他們的音樂；不過記得，這種音樂有時候會被音樂家半正經地叫做「嘎嘎響音樂」——因為有時候聽起來就像嘎嘎作響的門。不要嘴皮子的話，這種音樂聽來愉快有活力——尤其是伯惠斯特的歌劇《最後的晚餐》，我覺得特別感人，聽起來也有鋪陳。

♪ 新複雜樂派（New Complexity）：英國的理查・巴瑞特（Richard Barrett）、美國的阿倫・卡西迪（Aaron Cassidy）、英國的詹姆士・迪隆（James Dillon）、法國的弗朗索瓦・迪朗（Joël-François Durand）、美國的傑生・艾克德格特（Jason Eckardt）、英國的詹姆斯・厄伯（James Erber）、美國的費尼豪、英國的麥可・芬尼西（Michael Finnissy）、德國的曼科普夫（Claus-Steffen Mahnkopf）、英國的雷德蓋特（Roger Redgate）、瑞士的瑞尼・佛豪爾（René Wohlhauser）

　　♪ 這是1980年代對這些使用極端音調和技巧者的稱呼，他們拓展了普通的音樂演奏要素，把音樂帶到幾乎無法演奏的境界；大概就是一大團的音符地獄。我已準備好要被憤怒的新複雜樂派音樂家的怒火燒死了，但是這種音樂是「音樂家的音樂」，對初學者來說太難了。這可不是BBC廣播主持阿列德・瓊斯的音樂。如果前面那組是「嘎嘎響音樂」，那這組人的音樂就是「撞門、把門熔毀，重鑄成波音七四七音樂」。有趣的是，這種音樂在YouTube的觀賞人次都只有少少數百或數千人，而韋瓦第的《四季》則有六百萬人次觀看。我知道這樣比不公平，但這個事實也告訴你，要從這種音樂畢業，需要花上一點努力。

♪ 後現代樂派（Postmodernism）：有些作曲家跟新複雜樂派的完全現代主義不同，他們寫的音樂受到了各方影響，雖具挑戰性，但也有聽起來較熟悉的優勢。現代英國作曲家馬克・安東尼・特納吉

（1960 生）寫的音樂通常很細密複雜，但你有時能聽得出流行樂和爵士的節奏。他也明顯聽過伯恩斯坦和希區考克電影作曲家赫曼、和爵士小號手邁爾士‧戴維斯的音樂。這種現代音樂的複雜性，加上精力充沛的流行節奏，是他音樂的標誌之一〔音樂連結9〕。

♪ 蘇格蘭作曲家詹姆士‧麥克米倫亦以結合不同風格的音樂而聞名，最有名的是天主教教堂的音樂和蘇格蘭民謠，不過用了一點現代的手法。

♪ 美聲唱法：羅西尼、董尼才悌、貝利尼

♪ 「Bel Canto」是義大利文，指的是「美聲唱法」，這是一種歌劇唱法，重點在音調和聲音彈性之美。在2010年去世的蘇莎蘭和瑪莉蓮‧霍恩是近年有名的美聲唱法歌手，讓這種風格發揚光大。貝利尼的〈聖潔的女神〉最近被用在法國時尚設計師高堤耶的香水電視廣告上，不過這音樂還有更多成名的原因。

♪ 達姆城學派（Darmstadt school）：史托克豪森、布雷茲、諾諾、貝里歐、瑟納基斯、巴拉凱

♪ 一群約略相關的「序列」作曲家，都在1950和1960年代間參加過達姆城國際音樂夏令營（Darmstadt International Summer School）。達姆城在第二次世界大戰中遭轟炸，被大規模摧毀，這樣看來，這些作曲家以新維也納樂派為基礎，創造出如此激進的作曲方式，似乎也算剛剛好。布雷茲這個精力旺盛的作曲家，在五〇年代說「破壞《蒙娜麗莎》還不夠，因為這不

足以殺死那一個蒙娜麗莎。過去的所有藝術都必須摧毀」，像
文化大革命概念的改良版一樣，之前的文化必須要清除，替新
的文化鋪路。

♪ 《菲茨威廉維吉那琴曲集》的作者群：拜爾德、威克斯、布爾、紀
邦斯、杜蘭等等。

　♪ 這是一本英王詹姆斯一世時期的鍵盤音樂，一度被認為是女王
伊莉莎白一世所有，可惜並不是。這本琴曲集包含當時作曲家
所作的近三百首曲目，是有趣的藏寶箱。

♪ 狂飆突進運動（Sturm und Drang）：海頓、C.P.E.巴赫、莫札特的某
些早期音樂

　♪ 約在1760到1780年代，一些德國藝術和音樂耽溺於情感的傾
注，超過了注重理性的啟蒙運動所宣揚的情感，這股新的急先
鋒運動，被稱為「狂飆突進」運動。

♪ 曼海姆樂派：約翰‧史塔密茲、弗朗茲‧李希特、卡爾‧史塔密
茲、弗朗茲‧貝克、法蘭茲和康納畢希

　♪ 來源是十八世紀後期在「曼海姆宮廷樂團」（Mannheim court
orchestra）來來去去的作曲家和樂手，讓音樂聽起來有自己的
特色，音樂裡有突然的漸強傾向和「宏偉」的戲劇性停頓，因
而產生「曼海姆火箭音型」（Mannheim Rocket theme）這樣的
名稱——這種音樂在當時深具爆炸性。

♪ 二十世紀初期音樂 ：沃恩・威廉斯、芬濟、西利爾・斯考特、霍爾斯特、喬治・巴特沃斯、弗雷德瑞克・戴流士

　　♪ 這些二十世紀的英國作曲家著手蒐集民間音樂，放進他們自己的作品裡， 創造出英國風格的音樂（OS：你可能有聽過瑟西爾・夏普，不過他是民間音樂的收集者，而非作曲家）。他們的音樂通常是田園風格，不受德國同時期的作曲家影響。這種音樂因為有意識地使用鄉村聲音，而被當時的人認為是「牛糞音樂」。

♪ 新美國樂派：蓋希文、柯普蘭、賽旬思、維吉爾・湯姆森、撒姆爾・巴伯

　　♪ 另一組追尋國家之聲的作曲家。這是美國蠻荒西部的聲音，有著寬廣的空間。柯普蘭的風格變成了美國聲音的同義詞，是認識美國音樂的絕佳起點；而蓋希文的音樂則跟美國緊密連結，甚至用在美國航空的電視廣告裡。

　　♪ 《藍色狂想曲》：蓋希文在1924年推出《藍色狂想曲》時，爵士樂還在嬰兒期。這種令人興奮的新風格，加上音樂廳裡的交響樂團擁有豐富的音色，在當時，是一種新的啟示。伯恩斯坦想要結合流行音樂和古典樂，對我而言不比蓋希文到位。蓋希文才華滿滿，連拉威爾也讚賞，因而拒絕教蓋希文，因為那「只會讓你變成一個差一點的荀白克，而你已經是一個很好的蓋希文了」。

　　♪ 《阿帕拉契》：聽阿倫・柯普蘭的《阿帕拉契之春》，你就知道自己聽的是美國作曲家。一部分是因為，他的音樂一直被寫

老式西部片的電影作曲家模仿，另一部分是因為他故意要寫出「美國的音樂」。

♪ 光譜樂派（Spectral Group）：傑哈・葛利榭（Gérard Grisey）、米赫也（Tristan Murail）、赫格斯・杜佛特（Hugues Dufourt）和其他作曲家

　　♪ 樂音本身神奇的音色變化，才是作曲的真正目的。光譜學派認為，用來作曲的架構或系統沒那麼重要。他們的音樂是音效、氣氛，和噪音的混合。鏗鏗鏘鏘、哼哼唧唧、刺耳、吹喘、敲打都是適合這種音樂的形容詞。這種音樂可以創造出全新詭異的交響聲音世界，這是演奏現代音樂最先端的「倫敦小交響樂團」（London Sinfonietta）之領域。

隨意組合——用你自己的方法

歷史各時期的作曲家被各種想法、地方和場合啟發，所以你不需停留在歷史的特定一點。比如說，很多音樂就是以海洋之名而作的：

♪ 貝多芬、舒伯特、孟德爾頌：《風平浪靜和一帆風順》
♪ 亨利・伍德（Henry Wood）：《英國水手歌謠幻想曲》
♪ 艾爾加：《海景》
♪ 葛拉祖諾夫：《海洋》
♪ 沃恩・威廉斯：《海之交響曲》
♪ 德布西：《海》

♪ 法朗克・布瑞基：《海》

♪ 戴流士：《海景》

♪ 布瑞頓：歌劇《彼得格林》的〈四海間奏曲〉

聆聽計畫

替自己設下一個目標，問自己這些問題：

♪ 你有什麼想要學著欣賞、卻覺得不可能的音樂？

♪ 你對哪個音樂年代有興趣，可以作為好的音樂研究出發點？（OS：
請忘了古埃及時代——除了一些音階之外，那時代沒有寫下來的音樂。）

♪ 你是否喜歡某首曲子，想知道更多這位作曲家的事蹟呢？

♪ 是否有聽過作曲家名號，卻沒聽過他音樂呢？

♪ 有沒有特別喜歡電影或電視裡的某首古典樂呢？

♪ 有沒有特別喜歡某種樂器的聲音？

這裡有些可以開拓你所知的聆聽計畫，這些計畫可讓你進入更有挑戰
性的曲子。這些計畫並未照時間順序來排列，相互間的關聯可能也不大；
但的確是一條思路。如果你是小約翰・史特勞斯華爾茲舞曲的樂迷（OS：
我不是），那你可以花上餘生，瞭解他三個兒子的所有作品，尤其是「華
爾茲舞曲之王」約翰・史特勞斯二世。如果你喜歡巴赫的清唱劇，那在
聽過他大概兩百首清唱劇後，再聽聽他同期和前期的音樂家，像泰勒曼、
許茲，和布克斯泰烏德，他們也寫了不錯的清唱劇。或你一旦聽完莫札
特後，你可以開始聽薩里耶利或馬丁・伊・索列爾的音樂。電影《阿瑪迪

斯》說，薩里耶利是比較不知名的作曲家，但他寫了一些很好的音樂，也對貝多芬和舒伯特有顯著的師承影響。莫札特的兒子弗朗茲‧莫札特、巴赫的兒子W.F.巴赫和C.P.E.巴赫都跟父親一樣是作曲家，他們的音樂也值得一聽。

♪ 芬尼‧孟德爾頌（OS：她是菲利克斯‧孟德爾頌的姊姊）
 ♪ 相傳維多利亞女王與菲利克斯‧孟德爾頌唱歌時，她指出孟德爾頌歌曲集裡，她最愛的歌曲是〈義大利〉。孟德爾頌對女王透露，這首歌其實是他姊姊芬妮所寫，但以他的名義發表。

♪ 米凱耶‧海頓（Michael Haydn）
 ♪ 米凱耶‧海頓是比較有名氣的約瑟夫‧海頓的弟弟，不過也值得一聽。

♪ 史特勞斯兄弟
 ♪ 一整個維也納華爾茲舞曲的王朝。我需要多介紹嗎？

♪ 阿爾瑪‧馬勒（Alma Mahler）
 ♪ 她的丈夫古斯塔夫‧馬勒阻礙她作曲，所以她只完成了幾首曲子。這些曲子現在獲得認可，提供了一些有趣的資訊，讓人瞭解這位擄獲馬勒芳心的著名蛇蠍美人。

♪ 巴赫男孩
 ♪ 不，不是把「海灘男孩」樂團寫錯了，雖然都是B開頭。約翰‧瑟巴斯提安‧巴赫有個龐大的家族，他的兒子群中至少有兩個出名的作曲家。試試 C.P.E.巴赫《聖母讚主曲》裡的〈放下權貴〉（Deposuit Potentes）（OS：聽起來像是對父親和莫

札特致敬）。

♪ 莫札特之父

　　♪ 雷歐波德・莫札特（Leopold Mozart）那有才華的兒子沃夫岡・
　　阿瑪迪斯・莫札特出生之時，他三十七歲。他很明顯把作曲天
　　分給傳了下去，他兒子的作品有父親的影子。我想我們得原諒
　　他的強迫教育，因為沒有這種教育的話，我們就不會有小莫札
　　特了。

| 世紀末音樂 |

　　十九世紀末時局動盪不安，許多不同作曲家所作的各種音樂崛起，例
如：

　　♪ 華格納：他可不僅僅是《尼貝龍指環》歌劇的作者，他的音樂充滿
　　了魔幻和壯麗
　　♪ 理查・史特勞斯：充滿旋律、感情，有時華麗
　　♪ 馬勒：嚴肅、多變，有時灰暗，有時振奮人心
　　♪ 德布西：多彩、帶有異國情調，跟在他之前的音樂完全不同
　　♪ 拉威爾：充滿旋律的作曲家，是譜寫交響樂團音樂的大師

| 早期音樂 |

　　如果你喜歡「單旋律聖歌」──僧侶或修女吟唱聖歌──簡單聲音的
話，那麼，開心接受這一堆供你探討的作曲家吧。每個月都會有人突襲古
圖書館，挖出新的音樂。我會說這種音樂很容易入耳──是否能抓住你的
注意力就看個人了。單旋律聖歌之後，就是「複曲調音樂」（OS：多聲部歌

唱），有很多這種樂曲可以顫動你的靈魂。這裡有幾個作曲家可供你開始聽：

♪ 紀堯姆・迪費（Guillaume Dufay）

♪ 德普瑞・若斯坎（Josquin des Prez）

♪ 賓根

♪ 佩羅坦（Perotin）

♪ 托馬斯・塔利斯（Thomas Tallis）

♪ 拜爾德

♪ 約翰・塔維爾納（John Taverner）

♪ 約翰・謝帕德（John Sheppard）

♪ 蒙特威爾第

| 莎士比亞 |

有很多音樂的靈感源自莎士比亞，有些出名得誇張，有些則不然。我推薦芬濟的歌曲，雖然比較少人知道，但是美麗自省的聯篇歌曲。

♪ 孟德爾頌：《仲夏夜之夢》

　♪ 孟德爾頌用這齣戲劇所作的組曲，包括了史上最有名的婚禮進行曲（OS：不過我婚禮上沒有用到）；從表面往下挖，還有更多驚奇——〈詼諧曲〉也同樣悅耳，還更令人興奮、更有交響樂的歡鬧感。

♪ 威爾第：歌劇《奧泰羅》、《馬克白》和《法斯塔夫》

♪ 威爾第也許創造了聽來像義大利總理貝盧斯科尼那樣沒有蘇格蘭風的《馬克白》，不過別打退堂鼓；沒人像威爾第那麼會寫戲劇性的角色，而莎士比亞正好提供了這位戲劇之王感興趣的素材。

♪ 柯恩哥德：《捕風捉影》組曲

　♪ 這可是祕寶。

♪ 羅傑·奎爾特：《莎士比亞之歌》

　♪ 這是我開始唱歌時，最先學的藝術歌曲；雖被小看，但其實很好聽。

♪ 芬濟：《穿花為束》

　♪ 我最愛的英國歌曲之一，不是很甜美，但也不會太尖酸，就像味道剛剛好的蘋果一樣。

♪ 沃恩·威廉斯：三首莎士比亞歌曲（Three Shakespeare Songs）

　♪ 有氣氛的「和聲合唱」（OS：給合唱團唱的歌）。〈五噚深處〉聽起來很詭異。

♪ 德米特里·蕭斯塔科維奇：《哈姆雷特》組曲

　♪ 這是一套明顯俄國風味的《哈姆雷特》，但是非常有精神且有戲劇性，一如蕭斯塔科維奇的其他作品。

♪ 史特拉汶斯基：三首莎士比亞歌曲

　♪ 跟史特拉汶斯基作品一樣難，不過這些是進階歌曲，而非初學歌曲。

♪ 阿德斯：歌劇《暴風雨》

　♪ 這齣新歌劇非常現代又奇怪，部分非常抒情易聽，但除非你是

冒險派樂迷，不然這可能是你從未聽過的音樂。

豪斯曼

豪斯曼在1890年代寫了《士洛普夏少年》詩集。這些詩因其思念英格蘭的田園牧歌情懷，所以在第一次世界大戰時，變得很流行。很多歌曲作曲家都「偷」過這些詩，包括沃恩‧威廉斯、艾弗‧葛尼、約翰‧艾爾蘭，和巴特沃斯。我特別喜歡巴特沃斯的版本（尤其是特菲爾和馬替諾的1995年錄音版本），不過沃恩‧威廉斯的《溫洛克懸崖》歌曲也很好聽。

音詩

描述故事、景色，或人物的歌曲。曲名和音樂結合，在你腦海中創造出影像，帶你進入另一個想像世界。這裡有些最愛：

♪ 雅納捷克：管弦樂狂想曲《塔拉斯‧布爾巴》

♪ 雅納捷克：《小交響曲》

♪ 柯普蘭：阿帕拉契之春

♪ 史特拉汶斯基：《火鳥組曲》

♪ 史麥塔納：《我的祖國》

♪ 李姆斯基—柯薩科夫：《天方夜譚》

♪ 葛利格：《皮爾金組曲》

♪ 聖桑：《骷髏之舞》

♪ 西貝流士：《黃泉的天鵝》

鋼琴協奏曲

鋼琴（OS：以前叫pianoforte，現在則通稱piano）是繼人聲以後最好聽的樂器，也讓許多作曲家產生了靈感，一些最偉大的獨奏和管弦樂作品（協奏曲）都是寫給鋼琴的。看現場演奏也很棒，不過如果你想看「放煙火」的話，值得確認你的座位要看得到琴鍵（OS：坐在音樂廳的左邊）。

♪ 葛利格：《A小調鋼琴協奏曲》，尤其是第二樂章

♪ 莫札特：《第23號鋼琴協奏曲》，尤其是第二樂章——每次都給我
 霍洛維茲就好

♪ 莫札特：《第21號鋼琴協奏曲》，尤其是第二樂章（行板）

♪ 拉赫曼尼諾夫：《第二號鋼琴協奏曲》和《第三號鋼琴協奏曲》

♪ 貝多芬：《第五號鋼琴協奏曲》「皇帝」

♪ 柴可夫斯基：《第一號鋼琴協奏曲》

♪ 蕭斯塔科維奇：《第二號鋼琴協奏曲》

♪ 巴爾托克：《第三號鋼琴協奏曲》

極簡主義

我會在本章討論極簡主義風格的細節，但這只是很多人可接受的現代古典樂之表面，尤其很多人認為約翰・阿當斯是「重要的作曲家」——對這個打破許多二十世紀作曲傳統的人來說，算是個雅號。

♪ 尼曼：《鋼琴師與她的情人》

♪ 魯多維科・艾奧迪：《那些日子》

♪ 約翰・阿當斯：《快速機器的短乘》

♪ 約翰・阿當斯：《主席之舞》

♪ 尼可・穆里：《啜飲眼前的氣息》的〈地底之火〉——開始流行起來，極簡主義名人堂的新成員

♪ 賴克：《為18個樂手所作的音樂》

♪ 菲利普・葛拉斯：《莫斯可漩渦沉溺記》（葛拉斯樂團）——我比較喜歡他不用音樂合成器和薩克斯風，但這首曲子的確令人印象深刻

│ *電影、電視、或廣播電台的音樂* │

我最愛的電視主題曲是《黑神駒》，但我不覺得這算「古典」。很多音樂都被當成主題旋律，第四廣播電台的《只要一分鐘》用了蕭邦的《小狗圓舞曲》，麥可・柏克萊的音樂《警醒的詩人》也用在Radio 3《我的熱情》那嚴肅的結尾。英國獨立電視台ITV的長壽新聞專題節目《這一週》就用了西貝流士的《卡瑞里亞組曲》，我前面也提過《誰是接班人》了。我會建議你聽聽霍華・蕭爾所作的《魔戒》電影原聲帶。我喜歡《魔戒》，是因為倫敦愛樂演奏得很棒，而且音樂融合了偉大的古典歌唱家（OS：弗萊明，Renée Flemin）、流行樂手（安妮・蘭尼克斯，Annie Lennox），和民俗樂器，如哈登角琴（OS：hardingfele，一種挪威的小提琴）。

│ *自由聯想* │

當然，網路的美妙，在於你能花一輩子無拘無束地連結，還很難會有重複。如果你把古典樂視為音樂的家族成員，選出一首曲子，看看它會用

什麼不同的方法，連結到其他音樂，你會發現，幾乎所有的音樂，都有某種方式的連結。即使這種連結遠離了原題，還是能讓你有新的發現。

對你產生影響

讓你發現新音樂的任何事，都是正軌。只要你準備好聆聽音樂，讓這次的聆聽，形成你下一次的選擇，應該就不會有錯。承認自己喜歡古典樂，可能對某些人很困難，你何不自己承認——你喜歡這種東西。

聆聽計畫也許很好玩，但我猜，這些計畫會讓你納悶，哪些才是古典樂，哪些不是。下一章裡，我將會探討，是誰來決定哪些才算得上古典音樂的範圍。

音樂連結

3　音樂連結3——哈農庫特指揮—巴赫：清唱劇，BWV 61，〈請來，外邦人之救主〉。http://youtu.be/aw53VrbI4l0

4　音樂連結4——賈第納指揮—巴赫：《馬太受難曲》BWV244，第二部，第62合唱〈某日當我必須離去時〉。http://youtu.be/vFpg_i0j0ZQ

5　音樂連結5●——蒙台威爾第合唱團演唱—巴赫：《馬太受難曲》BWV244，第二部，第63合唱，Evangelist, Chorus I/II, 'Und siehe da, der Vorhang im Tempel zerriss', 'Wahrlich, dieser ist Gottes Sohn', 'Und es waren viel Weiber da'。http://youtu.be/i7JjjlBdCPQ

6　音樂連結6——柯茲娜演唱—巴赫：《馬太受難曲》BWV244，第二部，第93女中音詠嘆調，〈請垂憐我〉。http://youtu.be/ucg7l1g8G4g

7　音樂連結7——柯茲娜演唱／阿巴多指揮：馬勒：《呂克特之歌》〈我被世界所遺忘〉。http://youtu.be/11mfvRIKgUA

8 音樂連結8——阿巴多指揮—馬勒：第五號交響曲升C大調，第四樂章，頗慢板。http://youtu.be/K1BHmPhZwpY

9 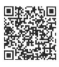 音樂連結9——馬克‧安東尼‧特納吉（Mark-Anthony Turnage）：*Scherzoid* 此曲網路上未提供免費欣賞，僅提供亞馬遜網路書店商品資料。http://www.amazon.com/Turnage-Scherzoid-Evening-Songs-Another/dp/B000B865BO

註釋

27 http://www.abc.net.au/news/newsitems/200208/s662739.htm

28 出處為肯‧羅賓森爵士對「皇家藝術、製造和商業協會」（Royal Society for the Encouragement of Arts, Manufactures and Commerce）的演講。http://www.youtube.com/watch?v=zDZFcDGpL4U

29 http://www.books.com.tw/exep/cdfile.php?item=0020032393 此唱片為博客來網路書店連結。

30 請見如http://en.wikipedia.org/wiki/List_of_20thcentury_classical_composers_by_birth_date

第5章
引爆經典大砲

「西方音樂經典不只靠累積而來，也由對立並顛覆作曲家們賴以維生的主導權力和其他音樂而來。」

作曲家布萊恩・費尼豪

大學時代上戲劇課，老師在第一堂課講授「戲劇經典」，我才第一次聽到「經典」這個詞[31]。我們從古典希臘戲劇開始，努力讀到現代劇作家，一路包含了所有被視為偉大的戲劇，我知道他們在音樂課也有類似的方式。我的老師們承認，雖然這種課對概念很有用，但用這種方法學習藝術，有種既存缺點：就像導遊無法全盤描述一個城市的每個面相。介紹經典的課程，總是經過挑選，而挑選，就會忽略掉其他人認為必聽的曲子。那麼，這是不可能的任務嗎？

有些作曲家似乎能超越爭議，在「偉大」作曲家這個眾神殿，贏得永恆的一席之地。這些作曲家大部分是男性，而且因為某種原因，很多都是德國人或奧地利人。喜歡古典樂的人，很少會說他們不喜歡莫札特。某些人可能會告訴你，巴赫太數學公式化了，不合他們的胃口，或說貝多芬只會用一堆音階，不過，他們通常會同意這些作曲家的重要性。

要瞭解音樂的歷史，我們就得對這些偉大作曲家，和他們的作品所代

表的經典，有個概念——這個概念會給我們一個披掛東西的好用框架——不過重要的是，要瞭解，經典名單是會變動的。雖說如此，我不認為有人會把莫札特推出榜外，不過如果你看像馬勒或孟德爾頌這些作曲家當時的評價，看他們的名聲跟股市一樣上上下下，那麼你可能就看得出來，先前的音樂黑馬在日後的評價為何。本章旨在幫你瞭解，真正偉大的作曲家會「偉大」的原因。

為什麼古典樂迷要費神去看同一個交響樂團和不同指揮演奏同一曲子十五次？為何交響樂團老是演出這些老馬樂曲？我們難道不該像流行樂持續融入新的領域？爵士樂的開始步伐較緩，但也比古典大了。嗯，首先，這些曲子賣得了票，大家喜歡重複聽這些曲子，原因我已經在上一章提過了。但演奏這些音樂的另一個原因，是聽眾已經瞭解的曲子，能作為聆聽的基準——「你喜歡科林・戴維斯爵士的版本，還是海丁克的？」之類。這也是音樂家技巧的標準——「你聽過倫敦愛樂演奏這首曲子嗎？哈勒交響樂團的版本呢？」因為要花上多年的練習，才能演奏這些作品，要花一生的交響樂團經驗，才能熟習這些曲目，故有必要一再聆聽這些音樂。

有一個常見的誤解，認為要是沒有指揮的話，交響樂團就完全無法演奏，因為樂團會潰散。我最近跟一位交響樂團的小提琴手談話，對方說，樂團能對著空指揮台演奏大部分的主要曲目——樂手們瞭解這些曲目，而且他們會互相觀察聆聽。這也許不會發生，但是假設來看，即使沒有指揮，倫敦交響樂團也還會有自己的演奏方式——嘿，比如說布拉姆斯的《第四號交響曲》；英國愛樂管弦樂團也會有他們的方式、還有皇家利物浦愛樂的演奏方式，有多少樂團就有多少演奏方式，你當然認得出曲子，但是如果你很熟這曲，那你就能發現演奏的不同。

那麼，如果樂團已經知道要怎麼演奏偉大的樂曲了，為什麼還要有指揮呢？答案是，樂團需要達成一些共識：老一點的樂手可能在職業生涯中，跟過不同的指揮，演奏這首曲子超過百次，有些指揮還是上個世代的；而年輕一點的樂手，剛從音樂學校畢業，腦袋裡裝滿了新的方法。當很多人試著要一起演奏時，他們必然會有稍微不同的方法。指揮的工作，就是統一這個截然不同的狀況，創造出一致的表演──不只是一起演奏，而是用同樣的音樂方法，達到目標：這裡大聲一點、這裡安靜一點、最終快一點、多一點震動音……等等。指揮得要跟著排練，讓樂團達到他／她要的版本；有時樂團會一致，有時候則會有火花。就是這層關係的煉金術，讓聽眾回鍋重複聆聽同一首曲目。「這次會有什麼不同呢？」「這個神奇的時刻會比之前更特別，還是會有不同效果呢？」既然搬演莎士比亞的戲劇有很多方法，自然地，演奏一首交響曲也能有很多方式。

為了產生化學反應，指揮需要真正的藝術作品來當作催化劑，這就是經典作品的重要之處了。要是沒有結構上的差異，足以讓指揮能表達大範圍樂思的曲子，要是沒有能在聽眾面前奏效的曲子，即使是最偉大的指揮，要創造魔法也有得努力。卓越的音樂證明，能在音樂廳奏效，亦能在不同指揮的手下，產生不同詮釋的多重彈性：比如貝多芬的作品受到二流樂團宰割時，仍能夠被辨認出其音樂的品質。反過來說，二流作曲家也是一樣：他們的作品需要最棒的演奏和辛苦的排演，才能展現出內在氣質。

我會在本書後面討論這項神祕的職業，也就是指揮如何達成他們的音樂視野。不過首先，經典是哪些曲子？我們又一致同意曲子是「經典」的要素又是什麼呢？一開始，一首曲子要怎麼成為經典呢？這沒有簡單的答案，因為品味因人而異；不過，有時人們對樂曲的最初反應十分驚人，

這就注定會是重要的作品，不管喜不喜歡，《春之祭》的首演暴動就令後人津津樂道。當晚的傳聞各有不同，但作品裡那些原始的、富於節奏的力量，諸如肢體舞動的激烈程度，以及描述一名舞者在芭蕾舞中跳到斷氣的駭人情節，引發眾議紛紛。（OS：如上一章所述，聆聽同一時期的其他芭蕾舞音樂——並且瞭解芭蕾的一般刻劃——就能幫助你瞭解當時聽眾所受到的驚嚇。）

對一個作曲家而言，絕對沒有其他方法能比騷動更獲得名聲了，外加售票量增加的利多，因為人們都想親眼看這些騷動是怎麼回事。在更近代，指揮麥可‧湯瑪斯介紹了史提夫‧賴克（1936年生）那極端極簡主義、且重複到痛苦的《四部風琴》，給紐約一群十分保守的古典樂聽眾帶來的震撼。

賴克的音樂開始了幾分鐘後，聽眾間掃起了一股躁動：節目單的沙沙聲、非常大聲的咳嗽、難以控制地移動座椅，混雜著呻吟和不友善的感嘆詞，漸增至真正的嘈雜聲。至少有三人想把表演喊停。一個女子走下走道，對著舞台一直撞頭，哭喊：「停！停！我認了！」聽眾發出的聲音非常大，即使音樂聲量經過放大，我們還是聽不到彼此的演奏聲。我只得動嘴唇不出聲數數字唸信號，我們才能合奏。這首曲子告一個段落後，全場安靜，接著不折不扣的噓聲如雪崩襲來，震耳欲聾。我們站起身來，鞠躬，盡可能地微笑，然後走下台。賴克滿臉蒼白，臉色跟米開朗基羅壁畫《最後的審判》裡的失落靈魂一樣失落、不開心。相反地，我則很興奮，我轉向他說：「史提夫，太棒了。這種事只在歷史書裡讀得到，像《春之祭》的首演。不管某些觀眾對你的音樂看法如何，你都能確定，明天美國每個人都會知道你和你的作

品，都會非常好奇，想親自聽聽你的作品。」[32]

其他樂曲首演則反應冷淡，需要時間和後世的重新審視，才能發現箇中奧妙。我懷疑，成為永恆經典的小小夢想，支撐許多作曲家走過自己音樂被忽略、沒有工作的黯淡歲月。音樂界裡有很多的卡夫卡（OS：奧匈帝國德語小說家卡夫卡生前未發表任何作品，死前要求焚毀自己的作品；他朋友拒絕了這個想法，在他死後發表，獲得高度評價。）在他們孤獨的閣樓裡，就著燭光喃喃自語：「我死後你們會後悔……」現被認為是美國偉大原創作曲家的艾夫士，在生前就未受到注意，他一邊作曲，一邊從事頗為成功的保險業。

我之前提過，我相信巴赫的《馬太受難曲》是人類成就中最偉大的作品之一，可以跟西斯汀禮拜堂或莎士比亞的作品相提並論；但多年來，這首曲子在德國之外並不出名。這首曲子在1727年譜寫而成，得等上一百零三年，才終於在1830年發表。作曲家孟德爾頌讓英國人注意到這首曲子，而英國人在1837年以前，也很少聽到巴赫。孟德爾頌經由老師策爾特介紹，而認識巴赫，藉由縮水的（OS：褻瀆！）表演，孟德爾頌才逐漸說服大眾。直到1854年，《馬太受難曲》才在英國呈現。在維多利亞後期的英國大受歡迎。至於巴赫的其他作品，則花了更久的時間才受到注意。

很多聽眾不解馬勒的曲子；對於當時的聽眾而言，他只是一個指揮家。馬勒的音樂常充滿不安，風格變來變去，但我猜他本人大概也是這樣：以現代標準來說，他的音樂很浮誇；而他音樂裡那不停的自我引用、變來變去的樂音，和自我關心的本性，則代表一直要到1950和1960年代，像伯恩斯坦和馬勒徒弟布魯諾‧華爾特這些擁護他音樂的人出現，才開始能說服大眾。對同時從事演奏的作曲家，要兼顧可能很難，因為音樂會這個事業要花的時間，可能會跟作曲的產出相抗衡；不過對還能在暑假

（OS：當然是不同年）寫出十首交響曲的馬勒來說，似乎並不然。《第九號交響曲》在他死後才得以演出，全職作曲家很少寫出這種規模的作品，卻不演奏的。

不過，白遼士（1803-1869）卻因為和巴黎歌劇院長期不和，他的歌劇《特洛伊人》要演出就遇到很大的阻礙。白遼士十分沮喪，後來對沒能讚揚他作品優點的音樂界怒罵；當時一般認為，他的音樂沒能達到標準，因此他的整場作品要到死後二十一年才得以演出。在英國則要到1935年才得以上演，而且是在格拉斯哥演出。這齣作品是白遼士一生努力的極致，我可以想見他看到作品凋零無法演出的失望。

你也不能只討好觀眾。作曲家很擅長在背後相互陷害，並嘲笑彼此的努力。藝術獨立與自由好像不過如此。當誠懇年輕的舒伯特向朋友演奏他極富潛能的《冬之旅》時，他們不太以為然，他的作曲家朋友史伯恩在幾年後寫道：「我們對這些歌曲的憂鬱氣氛感到很驚訝。」舒伯特回覆道：「我喜歡這些歌曲尤勝其他，你們也會喜歡上這些歌曲的。」[33] 史伯恩的回憶，是在1828年舒伯特突然去世後的二十年，才出現的。這個故事有點像是虛構的傳說，但清楚說明了現在在大學預科課程課綱教的東西，及歌手的主要曲目《冬之旅》，在當時並未立刻被大眾認可。

史特拉汶斯基算是頗愛譏諷的人，他對布瑞頓作品那不痛不癢的反應，可以告訴我們史特拉汶斯基把自己看得有多重要。雖然布瑞頓是很優秀的伴奏，但他最重要的成就及天分仍為作曲。史特拉汶斯基在寫信給朋友時，故意忽略這個事實：

我一整個禮拜都在聽布瑞頓叔叔和皮爾斯嬸嬸[34]的音樂……布瑞頓頗受

好評，在外界非常流行。他無疑地有演奏家的天分，尤其是鋼琴。

這超出了尖酸的境界，自恃高人一等，而且非常恐懼同性戀。不過，布瑞頓自己也有尖酸的時刻。在他的日記裡，他寫下對指揮艾德里安·鮑爾特爵士和亨利·伍德爵士的意見：分別是「緩慢、呆滯、傲慢」和「完全的野蠻」。艾爾加呢？「我真希望我能喜歡這音樂。」拉弗·沃恩·威廉斯？「讓我反胃。」

英國古典樂電台最受歡迎曲目《月光》的作者德布西，則因他的音樂創新獲得很多批評。德布西受甘美朗（OS：一種傳統峇里或爪哇樂器的合奏樂團——見前面，第三章）所影響，當時被很多人認為德布西創造的印象派氛圍超出了常規，而他自由地使用形式（OS：他的音樂自成一格，不遵循傳統模式）像是賞了當時法國音樂界一巴掌。毒舌的聖桑在給作曲家佛瑞的信中寫道：

> 我建議你看看德布西先生剛發表的這些雙鋼琴的作品《白與黑》。不可置信，我們一定要不計代價，阻止這樣一個會寫庸俗作品的人進我們機構；他們這種作曲家應該要被放在立體派的繪畫旁邊。
>
> 聖桑敬上

但是德布西可不袖手旁觀。這裡他描述了拉威爾的音樂：

> 拉威爾的確很有天分，但我很討厭他巫師般的態度，或像下咒的僧侶，從椅子裡變出花兒來。不幸的是，行使巫術得要

事先準備，你一旦看過一次，以後就不會再驚訝了[35]。

　　但某一個出了名的惡鬥，明顯是言過其實。看過劇作家謝弗寫的《阿瑪迪斯》，就會記得由演員墨瑞・亞伯拉罕飾演的老作曲家薩里耶利那惡毒角色，尤其是他對莫札特虎視眈眈的樣子。實際上兩人的關係似乎沒有這麼戲劇化，更有證明顯示這兩人是朋友。不過當我聽薩里耶利的音樂時，很難不覺得莫札特略勝一籌。年輕的莫札特作品中有巧思、創新、有流暢性，讓薩里耶利的作品聽來較為迂腐。他們之間的仇視變成了廣為流傳的故事，似乎是太戲劇化了。但莫札特的優越不只受到薩里耶利競爭的威脅，聽說莫札特跟技巧高超的鋼琴家兼作曲家穆奇歐・克雷門悌（1752-1832）在約瑟夫二世的要求下，曾有過「鋼琴決鬥」。克雷門悌以彈奏鍵盤的紮實技巧贏得了聽眾芳心，但在這場決鬥後，莫札特在信中寫道，他的勁敵沒有「品味或感覺——簡單來講他只是機械（機器人）」。歷史幾乎遺忘了名氣較小的克雷門悌，只剩他的一首曲子，成了流行歌手菲爾・柯林斯暢銷冠軍單曲〈甜蜜的愛〉的底子。真是個獎勵。

　　我們既然在討論音樂界的壞話，其他例子還有：

♪ 荀白克寫詩稱史特拉汶斯基為「那個小現代主義者」
♪ 柴可夫斯基說布拉姆斯「真是個沒天分的雜種」
♪ 布瑞頓也對布拉姆斯很沒禮貌：「難聽——我幾乎沒辦法彈他的音樂。」

　　對作曲家而言，在爭論中占上風，證明自己比其他作曲家重要，是長

命的要訣。長命的作曲家可能會在一個音樂時代展開職業生涯，然後在另一個時代結束。有些作曲家能適應並歡迎變化，其他人則以重要傳統的守門人自居，保持不變。但是所有年輕的作曲家，都喜歡對前一代的作曲家開砲：「聽沃恩·威廉斯的《第五號交響曲》，跟瞪著一頭牛四十五分鐘一樣」（阿倫·柯普蘭）。

位在邊緣、經典之外

　　為什麼有些曲子會成為經典，而其他曲子則不行呢？這個問題沒有簡單的答案。有些達到了目標，有些則不然。有些曲子寫成之後就一直被演奏，其中一個例子就是布魯赫（1838-1920）的《第一號小提琴協奏曲》作品26號，幾乎讓他的其他曲子相形見絀。這首曲子成為所有小提琴家的重要作品。

　　現在我們來想想一個音樂史的落選者——哥茲（Hermann Goetz，1840-1876）——不，我也沒想過他。超過一個世紀了，哥茲長久以來被遺忘的音樂，還在某個不知名的圖書館裡布滿灰塵的櫃上未被開啟。現代並沒有發掘無名樂曲的流行風潮，所以要是沒有海伯利安唱片的努力，哥茲的音樂會繼續留在櫃上。海伯利安唱片素有出版優秀音樂的名聲，一直以來，這家唱片公司都出版同業沒有的音樂。在2010年海伯利安唱片錄製了哥茲的《降B大調鋼琴協奏曲》，雖然作曲者極其努力，但仍無法成為經典的偉大作品[36]。

　　為什麼哥茲會這樣呢？這個新版錄音會讓音樂界重新審視哥茲的作品嗎？如今聆聽這首鋼琴協奏曲，有不少部分值得推薦：充滿旋律、富有表情、步調佳、屬藝術名家之流。他達到了作曲的高度成就，雖然只被他那

時的當地媒體認可，但如今任何有心聆聽的人都可以欣賞了，這要感謝這些高音質的錄音[37]。在當時，哥茲抱怨說，要是他是個漂亮的女生，就會獲得成功了，看來十九世紀的世界也一樣變化無常。我其實認為這是很有趣的作品（OS：用冷漠的讚揚來貶低），值得一聽，但要是這首曲子變成你最愛的鋼琴協奏曲，我倒是會很驚訝[音樂連結10]。

雖然在很多方面來說，這是一首美妙的曲子，但是仍比不上同時期其他偉大的協奏曲。布拉姆斯（1833-1897）早哥茲七年出生，孟德爾頌生於1809年，他們的音樂讓這位年輕作曲家的努力顯得遜色。布拉姆斯和孟德爾頌有種質樸的風格，他們的旋律比較令人難忘。要創造出強烈的旋律、並讓旋律產生效果，需要我認為哥茲缺乏的作曲信心和才能，在我耳中，哥茲的作品聽來塞滿了概念。但當我聽孟德爾頌的《小提琴協奏曲》或布魯赫的《第一號小提琴協奏曲》時，我幾秒內就迷上了。

如果一個作曲家寫的音樂，聽起來像是改寫上一代的音樂，最初的聽眾聽起來覺得不夠現代或不夠原創的話，那就幾乎篤定會被歸類到布滿灰塵的書架了。要達到經典之路，作曲家得要創新，要推動作曲的歷史。很多作曲家缺乏逆游音樂主流的個性，也不像貝多芬、馬勒、華格納、荀白克，或德布西一樣，寫出了挑戰當代主流風格的音樂。這些人是擁有武斷決心，和強力自我信念的勇士，讓他們寫出的音樂，在當時吸引了一樣多的批評和讚美。

舒伯特公司

好幾年前我替威格摩爾廳工作，推行著向學校介紹抒情歌曲的計畫。要說服年輕人把耳機拿下來，聽一個死人作曲家的音樂，從來都不簡

單。我很幸運，跟我一塊去北倫敦橋本一所中學的歌手，是安·瑪莉女爵（Ann Murray, DBE），她是英國最具表現力的歌手之一。安有種讓人安心的魔力，讓這些年輕人感覺到，這些歌曲應該值得一聽。不論是威格摩爾廳的獨唱會、歌劇院的表演，或星期一雨天早上充滿青少年味道的學校大廳裡，她與聽眾形成的羈絆既直接又明顯。但即使有這樣不可思議的才能和相配的歌喉，要是沒有偉大的歌曲，安也完成不了偉大的表演。她唱的《寄月》讓孩子們著迷，停下嚼口香糖的動作，坐著張開嘴好一陣子，久到足以聽到高音部分。

　　我選的其中一首歌是舒伯特（1797-1828）的〈魔王〉，因為它有續劇性故事[38]，也有持續的強烈伴奏。準備這項計畫的時候，我想了解這首知名又強烈的歌曲唱了些什麼，所以我聽了不同作曲家的其他版本。卡爾·勒韋的〈魔王〉追隨著詩篇的戲劇結構，在適當之處增加強度，但缺乏了舒伯特版本的統一質樸感。舒伯特在不停的鋼琴伴奏中，找出真正的恐怖氣氛，和死亡的不詳之感，情感非常聳動，令人聯想到發狂的馬匹，奔過黑暗的森林。如果你想瞭解舒伯特是真正偉大歌曲作曲家之一的原因，聆聽舒伯特同時期作曲家的歌曲，如妍內特·布爾德、路德維希·史波爾，和拉赫納，會很有幫助。聽完之後，我發現自己總是回到這個偉大的作曲家：舒伯特[39]。

　　為什麼舒伯特就是比較好呢？嗯，首先，舒伯特的旋律特色，顯示出他與其他同領域的人不同之處。他的歌曲，有流行歌作者所說的「疊句」。音樂家梅勒斯最為人所知的，就是說過，約翰·藍儂和保羅·麥卡尼是繼舒伯特後最偉大的歌曲作者，因為他們能夠寫琅琅上口有疊句的歌曲。我贊同梅勒斯所說。這兩者幾乎沒什麼不同，只差在舒伯特用了

他人的詩句，讓他的歌曲有更大的廣度。披頭四的〈她正要離家〉（She's Leaving Home）跟舒伯特的〈你是安寧〉一樣感人……不是嗎？

有時候舒伯特的疊句是精妙又能喚起回憶的鋼琴樂旨——如〈美麗的磨坊少女〉裡描述水的流動，鋼琴代表了字面的意義，和主角的內心旅程，但仍能吸引偶爾聽音樂的人。其他時候，交響曲的一個轉折，則照亮了歌詞：〈小夜曲〉輪流使用大調和小調（OS：見前面，第二章），產生一種不安的渴望感，強調了歌詞所描述的痛苦。重複的旋律涵蓋了五個詩節，每次重複都變得更酸楚。對照拉赫納（1803-1890）那比較複雜的版本，完全沒有舒伯特版本這種「反復歌曲」的簡單性，也比較不能說服聽眾。（OS：反復歌每個詩節用重複的小歌調，就像沒有副歌的流行歌。）

在北倫敦的中學裡，舒伯特很明顯贏了——學童們對這個可怕奇幻的故事感到很興奮，但一開始，是音樂抓住了他們的注意力。有了真正偉大的歌曲作家，歌詞和音樂就分不開了。對音樂家來說，仔細觀察更可看出更多精妙之處，較不知名的作曲家則不在此列；對外行的樂迷來說，這首歌有種音樂的即時傳染性。

這裡還有一種非音樂的特質。舒伯特因梅毒而在極其年輕就去世：年僅三十二歲。他已經生病一陣子了，在遭受初期病徵時，寫下了他最偉大的作品。即使不知道這些事實，你也能欣賞他的音樂；但想到他的死，我心裡會對音樂有額外的沉痛——死於《魔王》的小男孩可視為是在黑暗森林中，被死亡追逐的舒伯特；他儘快地寫曲，試圖逃脫無法避免的死亡。我們崇拜早死的人，尤其是那些極度有才華的。這些悲慘的相思病情歌動聽得令人難受，而那些更熱鬧又充滿活力的歌曲，則顯示了這個年輕人剩下的生命。現代也跟當時一樣——想想吉他歌手吉米·罕醉克斯死時造成

的反應。

一段好的人生故事，能鞏固身分；但確認經典地位，就要靠其他音樂家演奏你的音樂了。舒伯特幾乎死後不久，他的歌曲就被李斯特尊崇、謄寫，並改編。透過年輕一代作曲家的迷戀，作曲家的作品保證會有新的聽眾。這個過程一直重複，直到這首曲子幾乎是舉世譽為傑作〔音樂連結11〕。

舒伯特作曲的影響，可在十九世紀到二十世紀的其他歌曲作者作品中，都聽得到：舒曼、胡果·沃爾夫，和孟德爾頌，都欠舒伯特一個人情。羅傑·奎爾特的歌曲、布瑞頓的連篇歌曲《冬之語》、和沃恩·威廉斯的《溫洛克懸崖》都是對舒伯特歌曲的應答，不過是在一百年後寫就。

音樂很難跟名聲分割，作曲家一旦被認為「老套」或不受歡迎了，就得徹底反思，才能重建名聲。再造一個作曲家的名聲，是學院和指揮的工作；近年來有好幾個值得注意的例子，音樂家往過去挖寶，尋找新的角度，來看已確立或被遺忘的名聲。

不只是舒伯特或哥茲的音樂，數以百計的作曲家沒能吸引人注意，只有極少數特別的作曲家能夠流傳。一個偉大的作曲家，能把我們共通的人性，編寫進他們的音樂。不管我聽的是七百年前的音樂，或上週寫出來的音樂——我希望從音樂中得到的，是另一人的觀點，是對他人世界的一瞥，是音樂帶來的撫慰。可惜的是，這種榮耀有一種副作用，你的音樂變得無所不在，對聽眾不再有同樣的驚艷效果，聽眾對音樂太熟而幾乎免疫了，所以他們對偉大音樂的反應，可能會變得很冷漠：如果我們習慣只聽最棒的音樂，可能會忘了這些傑作的作曲過程，當初有多困難。我發現聽普通的作品提醒自己很有效，會讓我聽真正經典的音樂時，再度感到敬畏。

這是品味的問題，你也許不認同我說，舒伯特的音樂是有史以來最美的音樂之一（OS：我知道我以前的音樂老師就不是他的樂迷），但他的一些曲子留存至今成為經典，許多其他曲子還只能繞著它們轉呢。態度、品味和演奏風格改變得越來越快，但是莫札特和貝多芬仍然是永恆的權威。這是他們音樂之偉大的其中一面，因此在每個世代中，我們都會發現關於他們的新事物。他們與我們同在，撫慰我們，而且新表演者的詮釋，可能會令我們震驚。這就是偉大作品經典的精髓和意義。

希望你現在已經知道，要從哪裡開始聽、怎麼聽、聽出些什麼，和最重要的——聽哪些作曲家。在你能畢業到真正複雜的樂曲之前，值得回到基本面，想想音樂最基本層是怎麼構成的，這部分我會在本書的第二部分處理。

你該知道二三事的作曲家們

不過，首先，我認為知道每位重要作曲家的二三事很有用，我發現，袖子裡藏點知識，不只在晚餐派對時好用，也能幫助你記得他們是誰。也許這個表不是全部：例如艾夫士和賈寇莫·梅耶貝爾就不在其中，但如果有興趣瞭解這些作曲家，你就會邁入專家的境界。這個列表只寫到1960年代為止，因為很難說得準，哪個現代作曲家會持續到底。但是約翰·阿當斯也許會在我預計退休時寫的本書第二版進榜。（編按：以下依作曲家姓氏字母排列）

♪ 巴赫（1685-1750）：擁有精準風格的多產天才；他有一次走了兩百哩路，去參加布克斯泰烏德的管風琴獨奏會；是有名的管風琴

手；結婚兩次，生了二十個小孩；他其中幾個孩子也是作曲家。

♪ 巴伯（1910-1981）：寫了超有名《弦樂慢板》的美國作曲家；他的音樂絕對是美式的，但有時灰暗煩濁……「美國夢」出問題了？他的作品有很多風格，因此難以簡單定義。

♪ 巴爾托克（1881-1945）：收集民歌放進自己作品當中

♪ 貝多芬（1770-1827）：晚年失聰；指揮自己《第九號交響曲》的首演，因聽不到如雷掌聲，不知音樂極度成功。

♪ 貝利尼（1801～1835）：只活了三十四歲，活在歌劇「美聲唱法」的昌盛時期。

♪ 貝爾格（1885-1935）：寫了著名的歌劇《伍采克》和《露露》；是一位「序列音樂」作曲家（見第七章）；難懂。

♪ 喬治‧比才（1838-1876）：譜寫了絕佳的曲調；跟女僕有個私生子的他，三十六歲就死了。

♪ 玻羅定（1833-1887）：俄國作曲家兼化學專家。

♪ 布拉姆斯（1833-1897）：在克拉拉‧舒曼的丈夫死後，跟她有一段「他們到底有沒有？」的曖昧關係。

♪ 布瑞頓（1913-1976）：他在同性戀還是非法的時候，就公開自己性向，並替他的同居愛人男高音彼得‧皮爾斯寫下《彼得格林》這樣的角色；他喜愛「錯誤的音符」，但也喜愛民歌。

♪ 布魯克納（1824-1896）：寫過一些長篇交響曲和《此乃神的殿堂》，是所有合唱團的必唱曲目。

♪ 迪特里希‧布克斯泰烏德（約1637-1707）：巴赫音樂的靈感來自他筆下。

♪ 威廉‧拜爾德（約1540-1623）：新教時期的英國天主教徒；塔利斯的學生；塔利斯死時，拜爾德寫了一首動聽的歌曲〈塔利斯已死——音樂消逝〉。

♪ 凱吉（1912-1992）：以傳統定義來看，比較像是概念藝術家，而非作曲家。

♪ 蕭邦（1810-1849）：寫鋼琴曲的極佳鋼琴家；他的手被鑄成像；他的父親是法國人，但蕭邦在波蘭長大。

♪ 柯普蘭（1900-1990）：他原姓「Kaplan」，搬到美國後改成「Copland」；諷刺的是，身為移民，他卻替美國的聲音下了定義。

♪ 德布西（1862-1918）：從峇里音樂獲得靈感；以「印象派作曲家」聞名。

♪ 董尼才悌（1797-1848）：他寫過約六十齣歌劇，重寫了其中幾齣再成為新作品；《愛情靈藥》和《拉美莫爾的露琪亞》是他最有名的作品。

♪ 德弗札克（1841-1904）：在美國一間大學當教授時，寫下《新世界交響曲》；他寫的作品主要受到了捷克背景的影響。

♪ 艾爾加（1857-1934）：有好幾位年輕女士是他的「繆司」，戴著華麗的鬍鬚，寫下〈希望與榮耀之土〉。

♪ 艾靈頓公爵（1899-1974）：這位爵士巨擘的豐富和聲以及鋼琴風格，影響了爵士樂、流行樂，和古典樂的發展。

♪ 佛瑞（1845-19224）：以他的《安魂曲》，尤其是〈慈悲的耶穌〉聞名；既是管風琴家也是作曲家；我在英國廣播公司BBC 2的《合

唱團》第一季節目中，教了羅斯合中學合唱團《拉辛頌歌》，因為他的和聲豐富；他是聖桑的學生；他當時的音樂界有些人認為他太過現代，但看得出他學生拉威爾的音樂風格。

♪ 蓋希文（1898-1973）：出名的爵士鋼琴家，寫了《藍色狂想曲》和《一個美國人在巴黎》。

♪ 葛利格（1843-1907）：這個挪威人寫了所有音樂裡最具代表性的鋼琴協奏曲開場之一；德布西說他的音樂像是「裝了雪的粉紅色糖果」。

♪ 哥雷茨基（1933-2010）：寫了有關「大屠殺」的交響曲，讓他在1990年代獲得廣大聽眾。

♪ 韓德爾（1685-1759）：搬到英國的德國人，現在被認為是英國人了；他寫了《彌賽亞》的「哈利路亞」合唱；跟巴赫同一年出生。

♪ 海頓（1732-1809）：「海頓爸爸」、「交響曲之父」，他寫了超過一百首交響曲。

♪ 霍爾斯特（1875-1934）：《行星組曲》作者，在倫敦的聖保羅女子學校教書。

♪ 雅納捷克（1854-1928）：跟艾爾加一樣，雅納捷克有一位繆司卡蜜拉·史特絲洛娃女士；他對女性的迷戀延伸到了許多以她們為主角的歌劇：《顏如花》、《卡蒂雅·卡巴諾娃》、《狡猾母狐狸》；他以俄國文豪托爾斯泰的小說《安娜·卡列尼娜》開始起草的歌劇，但一直沒有完成。

♪ 李斯特（1811-1886）：他沒有手指間的蹼狀結構，所以手能張得比其他鋼琴家還開[40]；他發展出一種情感豐沛，但又技藝超群的風

格，改編前人的旋律。

♪ 盧利（1632-1687）：凡爾賽宮的法國作曲家；將交響樂發揮得淋漓盡致，前無古人，替國王寫了很多「喜歌劇」。

♪ 馬秀（1300-1377）：十四世紀的教士暨作曲家，他的音樂比很多音樂的傳統都還來得早，以至於現代聽眾反倒覺得，他的音樂聽起來新奇得不可思議。

♪ 馬勒（1860-1911）：一位痛苦的天才，在成功的指揮生涯之餘，也兼差作曲；馬勒拓展了交響曲的概念，使用了更廣泛的樂器資源；他的餘生在美國指揮。

♪ 孟德爾頌（1809-1847）：他跟韓德爾一樣，是英國最愛的「養子」；捕捉了維多利亞時期喜愛旅遊的時代精神，可在他的蘇格蘭《芬加爾洞》和交響曲《義大利》中聽得到；靠指揮《馬太受難曲》首演，而讓巴赫在英國再度翻紅；寫了〈婚禮進行曲〉。

♪ 歐利維‧梅湘（1908-1992）：二十世紀的重要作曲家，也是管風琴家和鳥類學家；他相信鳥類是最偉大的音樂家；他也喜歡寫非常複雜的和弦，加入比一般範圍更多的音符；他也寫了非常複雜的管風琴樂曲。

♪ 蒙特威爾第（1567-1643）：特別替威尼斯的聖馬可大教堂譜寫音樂，在建築內的不同處進行實驗；廣被認為是我們今日所知的歌劇作曲家第一人。

♪ 莫札特（1765-1791）：因為他信件裡謾罵的證據，有些人相信他有妥瑞氏症；三十五歲就早死，被葬在貧民墓地；作品從交響曲到歌曲都有；諷刺的是，他死時正在寫一首安魂曲（OS：送葬的音

樂），後來由他的學生完成。

♪ 摩德士特・穆梭斯基（1839-1881）：與酒癮掙扎的俄國人，結果後來作品常沒完成；他最有名的作品《展覽會之畫》是獻給突然死去的亡友；雖然一開始是寫給鋼琴的，但曾數度被譜成管弦樂曲，最有名的是拉威爾的版本。

♪ 喬望尼・皮耶路易吉・達・帕勒斯特利納（1525-1594）：帕勒斯特利納是教宗的唱詩班裡少數的世俗成員，他因結婚而被後來的教宗逐出唱詩班；帕勒斯特利納改良了合唱的複曲調音樂（多部合唱）。

♪ 普羅高菲夫（1891-1953）：《羅密歐與茱麗葉》、《基傑中尉》和《彼得與狼》是他幾齣最有名的作品；住在西方但最後回到蘇聯，但與當局的關係忽冷忽熱。

♪ 普契尼（1858-1924）：糖衣包裝、旋律優美歌劇的極致；很難不在普契尼其中一齣悲慘的愛情故事中掉淚。《托斯卡》其中一要角，在歌劇末從城上一躍而下（抱歉破梗）；在某些場合，歌手沒跳中安全墊——唱歌可以是致命的事業。

♪ 珀瑟爾（1659-1695）：悲慘的是他死得早，但還是寫了一首有史以來最有名的詠嘆調〈黛朵的悲歌〉[41]；他被葬在西敏寺管風琴以前設立的位置，但是他在還是小男孩時，就在皇家禮拜堂唱歌，開啟了音樂生涯；他的《瑪麗皇后葬禮音樂》美得不像話。

♪ 拉赫曼尼諾夫（1873-1943）：俄國鋼琴家和作曲家；他的《第二號鋼琴協奏曲》非常有名，並且用在電影《相見恨晚》裡；他的音樂豐富、旋律優美、屬名家之流；他為了趕著赴美演奏所寫的

《第三號鋼琴協奏曲》，只能利用橫渡大西洋的時間，以無聲鍵盤（OS：沒有連接弦線）練琴。

♪ 拉威爾（1875-1937）：寫了《波麗露》；他後期有腦部退化的情況；教過沃恩・威廉斯。

♪ 李姆斯基—柯薩科夫（1844-1908）：在俄國海軍工作，閒暇時作曲；他最有名的，大概是作了《大黃蜂的飛行》，但是《天方夜譚》和《韃靼人舞曲》也是俄國音樂的傑作。

♪ 羅西尼（1792-1868）：如果華格納是莊重的紅酒，那羅西尼就是香檳；充滿泡沫、快速、而又充滿突然的漸強，他的喜歌劇是純粹的娛樂；他是出了名的美食家，有很多道菜以他命名；不太擅長應付截稿，他拿另一齣歌劇的序曲放進《賽維爾的理髮師》——似乎沒人在意，因為這是很棒的序曲。

♪ 聖桑（1835-1921）：雖然以他的《動物狂歡節》聞名，但這套組曲是在他死後才發表的，因為他擔心會太輕浮，恐怕會破壞他嚴肅作曲家的名聲；不是一個擁抱現代主義發展的作曲家；偉大的聲調雕琢家；家長們對他的《第三號交響曲》很熟，因為用在《我不笨，我有話要說》的電影原聲帶裡。

♪ 斯卡拉悌（1685-1757）：義大利巴洛克作曲家，他的音樂對古典主義風格的發展很有影響。

♪ 荀白克（1874-1951）：從維也納搬到美國，和魏本及貝爾格改變了二十世紀音樂的面貌。

♪ 舒伯特（1797-1828）：寫過交響曲、歌曲，和鋼琴音樂；他帶了火把到偶像貝多芬的葬禮，但一年後他也因梅毒去世，被葬在偶像

旁邊。

♪ 舒曼（1810-1856）：因想發展自己的鋼琴技巧，導致手部的韌帶受損；他花了一整年（1842）寫歌，很多首都是獻給克拉拉的，克拉拉是他敬愛的太太，即使舒曼之父全力反對兩人婚姻，並告上法庭來阻撓婚姻；他向朋友演奏蕭邦當時的新作品時，曾說「脫帽，先生們，這是個天才」；在長期拖延的病況後，死於梅毒，他當時的健康狀況影響了他的作曲。

♪ 蕭斯塔科維奇（1906-1975）：另一位與共產黨掙扎的俄國作曲家；史達林不喜歡他的某些作品，因此蕭斯塔科維奇一生活在政府監視之下；是一位偉大的交響曲作家。

♪ 西貝流士（1865-1957）：在1907年他被驗出有咽喉癌，但仍持續作曲到1920年代，之後他餘生的三十年中，完全停止作曲，再之後摧毀了他未完成的《第八號交響曲》草稿；他創造出來的音樂風格，與芬蘭崛起的國族主義有關。

♪ 史麥塔納（1824-1884）：史麥塔納受耳鳴困擾，以音樂家這樣的悲慘情況，寫了一首弦樂四重奏。

♪ 史托克豪森（1928-2007）：首先使用電子樂器創作的其中一位作曲家；你得佩服他對前衛音樂那不妥協的奉獻。

♪ 約翰・史特勞斯二世（1825-1899）：寫過很多很多的華爾茲舞曲；有幾首每年都會在「維也納新年音樂會」演出。

♪ 理查・史特勞斯（1864-1949）：說過「我也許不是一流作曲家，但我是一流的二流作曲家」；寫出給大型浪漫派交響樂團的大型浪漫派曲目，和給大聲歌手的美妙歌曲。

♪ 史特拉汶斯基（1882-1971）：俄國人；跟芭蕾經紀人狄亞格烈夫（Sergei Pavlovich Diaghilev）合作，創造出戲劇性的新芭蕾舞劇：《火鳥》、《彼得洛希卡》，和他具獨創性的作品《春之祭》；史特拉汶斯基重新創造作曲風格的次數，幾乎跟畢卡索有得比。

♪ 塔利斯（1505-1585）：伊莉莎白一世給了他和拜爾德印製樂譜和譜紙的壟斷權；《我深信於祢》有四十聲部，由散布在教堂四處的合唱團演唱。

♪ 柴可夫斯基（1840-1893）：俄國芭蕾音樂作曲家，例如《天鵝湖》和《胡桃鉗》；他的鋼琴和小提琴協奏曲和他的六首交響曲一直廣受歡迎；在一段不愉快的婚姻後，他因喝了不乾淨的水，而死於霍亂。

♪ 拉弗・沃恩・威廉斯（1872-1958）：他的音樂從田園風格到交響樂風都有，也都易懂；他收集的民歌常出現在他的音樂當中，也與1906出版的《英國讚美詩集》之創造有關；雖並非明顯現代，但他的音樂有時帶有爭議——《第四號交響曲》就有一些困難的部分；他和艾爾加（比他大十五歲）創造了「英式」聲音。

♪ 威爾第（1813-1901）：義大利歌劇作曲家，他的名字的英文直譯為Joe Green[42]；他的太太和孩子在他創作一齣喜歌劇時死亡；不意外地，該劇失敗了；他以宏偉風格和史詩敘事而揚名國際。

♪ 韋瓦第（1678-1741）：《四季》的作者，外號「紅髮教士」；在威尼斯的女子學校教書。

♪ 華格納（1813-1883）：發明了「樂劇」；四齣樂劇成為《指環》連環劇——非常托爾金的故事；在德國拜魯特有他自己的歌劇院；

可惜的是，他的作品為納粹所用，而他的文章也有反猶態度。

♪ 威廉・華爾頓（1902-1983）：他的合唱作品《伯沙撒王的盛宴》
　帶有爵士風味，而且鮮明直接，一段擴展的銅樂是其特色；他替電
　影寫音樂，包括勞倫斯・奧利維爾的《亨利五世》。

♪ 安東・魏本（1883-1945）：荀白克的學生，和貝爾格一起向序列
　音樂的方向發展音樂。

音樂連結

10 音樂連結10——哥茲：鋼琴協奏曲，作品18，第三樂章（1）。http://youtu.be/uKKRx5WBn40

11 音樂連結11——瑪麗科娃—舒伯特：《美麗的磨坊少女》〈磨坊少年與小溪〉。http://youtu.be/kRaFkKd0fvs

註釋

31 根據《牛津音樂大辭典》，「經典」（canon）是「一系列被視為永恆確立的文藝作品，具有最高的品質。咸認霍普金斯（Hopkins）為英國詩歌的經典。」經典是你唱片收藏中的必收品，是音樂世界的莎士比亞／狄更斯／奧斯汀。

32 http://www.stevereich.com/articles/Michael_Tilson_Thomas.html

33 http://www.franzschubert.org.uk/life/annl27.html和《葛洛夫音樂百科全書》的舒伯特條目。

34 譯註：彼得‧皮爾斯（Peter Pears）是布瑞頓的同志愛人。

35 Paul Holmes (1991). *Debussy (Illustrated Lives of the Great Composers)*. Omnibus, p. 83.

36 http://www.hyperion-records.co.uk/dc.asp?dc=D_CDA67791&vw=dc。唱片公司的商品資訊頁。Hyperion在台灣由上揚唱片代理，若對這張唱片有興趣，可記下資訊洽詢上揚唱片http://www.sunrise-records.com/

37 http://www.hyperion-records.co.uk/dc.asp?dc=D_CDA67791&vw=dc唱片公司的商品資訊頁。Hyperion在台灣由上揚唱片代理，若對這張唱片有興趣，可記下資訊洽詢上揚唱片http://www.sunrise-records.com/

38 譯註：《魔王》（*Der Erlkönig*）原為德國文豪歌德（Johann Wolfgang von

Goethe）的敘事詩。

39　http://www.books.com.tw/exep/cdfile.php?item=0020155293 博客來商品頁。

40　Alan Walker (1988) *Franz Liszt: The Virtuoso Years, 1811-1847*. Cornell University Press, p. 301.

41　譯註：出自歌劇《黛朵與艾尼亞斯》（*Dido and Aeneas*）。

42　譯註：Giuseppe Verdi，Giuseppe一名出處為耶穌父親，聖若瑟，英文拼音為 Joseph，簡稱Joe，Verdi義大利文意思則為「綠色」。

第二部

／開始摸索／

第6章
旋律的祕密

「你知道唱歌用的音符之後，就什麼都能唱。」

奧斯卡‧漢默斯坦二世（Oscar Hammerstein II）

普列文：「你都在彈錯的音符。」

摩康（Eric Morecambe）：「我彈的都是對的音符，只是順序不一定對。」

《摩康與外斯》[43]（Morecambe and Wise）普列文客串演出其中一集

　　根據理論、也根據「無限猴子定理」來看，如果有無限的時間，猴子就能用打字機打出莎士比亞的全部作品——以此類推，想必如果給同一隻猴子非常、非常、非常久的時間和很多的茶，牠也能演奏巴赫的全部作品囉（OS：我彈巴赫的《郭德堡變奏曲》十年了，聽起來還是像隻猴子，所以這非常、非常、非常不可能）。不過，任何人都能用鋼琴創造出他們自己的獨特旋律，因為旋律只不過是一連串的選擇；你只要照著特定的順序選出音符，就能創造出全新的東西。如此而已。那麼，怎麼有人一寫完一首旋律，就價值上百萬英鎊，其他人寫的音樂，卻像貓走過琴鍵呢？比如說，想想布

萊恩‧伊諾替微軟那創新的作業系統Windows 95寫音樂時，每秒賺了多少錢？

> 經紀人發來的文件說：「我們要的這首音樂，要鼓舞人心、要夠普遍、叭拉叭拉（以下省略）……要樂觀、要具未來感、要有情感、要有情緒，」一整列的形容詞，然後在底下說：「而且長度要三又四分之一秒。」我覺得這實在是既好笑又很妙的想法，要試著作出一小段音樂，像是要雕琢出超小件珠寶一樣[44]。〔音樂連結12〕

有些作曲家能把音符組合成美妙的音樂——挑逗我們的期待，用大膽的選擇讓我們驚喜，創造出既討喜又刺激的形狀和花樣。他們能把熟悉的音樂理念，重塑成看來完全原創的素材。對任何音樂界以外的人來說，這是個神祕的過程，對圈內人也一樣神奇。

其他作曲家則特別故意挑了其他人不會選的音符。以下也許是傳說故事，但在解釋作曲技巧時，我學校的音樂老師告訴我們，約翰‧凱吉很喜歡採香菇。他當然知道出外採香菇時，要隨便亂選一朵香菇，是不可能的，因為在你要採之前，得先經過挑選——對凱吉來說，挑選的過程，就跟作曲是類似的[45]。即使他知道要作出真正的「隨機」音樂是不可能的，他還是好好地試過了。凱吉是一種叫「機運音樂」或「不確定性」風格的先驅——這種音樂聽來很隨機，像是沒經過設計一樣。聽他一些音樂，你可以想像凱吉提著香菇籃，悠遊管弦樂團之間，只要有他喜歡的樂音，就採集起來。我必須承認，我第一次聽到凱吉的音樂時，笑得不能控制——聽起來，好像凱吉在嘗試「無限猴子」（OS：見上）能輕鬆辦到的實驗一

樣——那是音樂嗎？凱吉的作品讓大眾的意見分歧：很多人覺得這是反音樂，且因其試圖探索作曲的基本層面，所以哲學的成分多過於音樂[46]。這完全說明了，選取音符來製造旋律的行為，並沒有偶然的空間（OS：即使有些樂思來自幾個愉悅的巧合）〔音樂連結13和14〕。

在最基本的程度時，音樂是很簡單的，這也是為何音樂的吸引力是共通的。我彈幾個音符，它們會在空氣中迴盪，撞擊你耳中的鼓膜，而你會將之視為旋律。旋律是建築音樂的磚塊；作曲家處理、延展，和改編旋律的方法，則是本書第九章的主題（OS：大設計）。

這個叫「旋律」的東西，是什麼？為什麼有些人喜歡甜得要命的曲調，其他人卻偏愛生硬難懂的曲調？作曲家要怎麼創造出旋律？過程有哪些？是自然而然就產生的，還是經過努力而來的？

你最愛的音樂

當你想十首最愛的歌曲時，可能「旋律」（OS：「歌調」的另一個名稱）就會立刻出現在你心裡頭。當音樂不再帶有旋律時，很多人就不會再感興趣。音樂不一定要有旋律才能有效果；但有旋律時，的確會有更大的吸引力。旋律越「黏」，就越有商業效果，如電視廣告精挑細選、醉人又難忘得氣人的音樂。勞埃德銀行的電視廣告裡，艾林娜・凱姿一徹寧的作品《艾莉札的詠嘆調》〔音樂連結15〕旋律之「黏」，誰能躲得掉呢？或老實說，那令人抓狂的諾基亞（Nokia）手機主題曲，多年來一直是音樂廳的叛賊——你知道這個旋律的：So Fa La Si，Mi Re Fa So，Re Do Mi So Do～～。對年長一點的人來說，看到一團雪茄煙雲後，哈姆雷特雪茄裡由賈克路西耶三重奏重新詮釋的巴赫《G弦之歌》前四個音符，仍能在將近三十

年後，對他們產生共鳴。這個表可以一直列下去。嗯，還有達能集團的廣告。停。

這些旋律全都是由寥寥十二個音符所組成的，卻組成了西方古典樂曲的絕大部分，從這些有限的音符當中，創造出了無限的作曲可能。就跟下西洋棋一樣，規則總是一樣的，但每次的結果卻都不同。從荒謬的音樂，到壯麗的音樂，全都用了同樣的音符，卻排成了不同的順序。

想像一下，來地球觀光的火星人，會對我們的音樂有什麼看法。首先，人類的音樂是專門用來滿足人類聽覺範圍的（OS：大約是二十到兩萬赫茲，或每秒圈數），所以這些外星人可能根本就聽不到音樂（OS：如果他們甚至有耳朵的話）。如果有「狗狗音樂」這種東西的話，那麼人類可能不會有反應，因為狗狗跟我們的聽覺範圍並不一樣。第二，火星人沒辦法瞭解我們生活中所接觸的無數旋律。你每聽到一段旋律，其定義都是從你聽過的旋律相異或相同點而來。有多少次，在你聽一首新曲子時，會覺得聽來像你聽過的音樂呢？正因為這種音樂的經驗，這個星球上幾乎每個人都能認得出《生日快樂》和烏干達國歌的不同。（OS：這首歌只有三十多秒，但我卻覺得比我們英國國歌好聽；但要聽真正棒的，去聽土庫曼的國歌，這首歌融合了好萊塢和東方情調。我扯遠了。）

♯ 八度、音階、雙黑鑽級超難滑雪坡

絕大部分的西方古典樂，只包含了十二個音符——從 C 到下個 C，再加上「升記號」和「降記號」（OS：就是鍵盤上的黑鍵和白

鍵）。這十二個音符持續重複，成為我們所說的「八度」（OS：因為從 C 到下一個八度的 C 有八個白鍵），但你不一定要知道這些，就能欣賞好聽的旋律。

在某些現代作曲，和很多非西方曲式的音樂當中，音階的分法並不一樣。這對習慣西方音階的耳朵來說，聽來可能會極度地刺耳。在現代的古典樂界裡，這被稱為「微分音」音樂。如果你正努力要超越韋瓦第程度的新手音樂，那麼這種微分音音樂可說是雙黑鑽的超難等級——新手最好避免：在聽了一點莫札特之後，去聽布萊恩·費尼豪的音樂，可能會像攀爬瑞士愛格爾峰南峰一樣困難。

聽音準並記住音準，是種有明顯演化優勢的能力。從分辨出獵的動物、到跟家人溝通我們的需求，音高跟音色扮演了同樣重要的角色，這我們之前已經討論過了。雖然並不需要瞭解聲音的神經科學或物理學，但值得記住的是，你在「聽到」音樂之時，讓你聽懂音樂的過程，全都在你的腦袋裡。音樂只不過是空氣裡一連串經過編排的振動，碰撞你的鼓膜；而當你聽放大過的音樂時，你聽到的，是揚聲器內外移動的振動結果。儘管原理很簡單，但這是很棒的天賦。

旋律像是神經的逗貓棒，因我們的腦袋有部分會直接對應到音高，所以我們沒有辦法忽視旋律。我們聽到音符時，腦袋的一部分就會興奮起來。這個過程並非出於意識，音樂本身似乎會跟我們的腦袋，有非常直接的連結。在神經科學家暨前音樂製作人任丹尼爾·列維亭的《音樂塑造下的大腦》一書中，解釋了這樣的關聯：

如果我在你的視皮質（位在頭後側、腦袋跟視覺有關的部分）裡放進一些電極，然後讓你看一顆紅番茄，神經元叢不會讓我的電極變紅色。但是如果我把電極放在你的聽覺皮質裡，並對你的耳朵播放一個440赫茲的純音，你聽覺皮質裡的神經元，卻會精準地放出同樣的頻率，讓電極放出440赫茲的腦電活動——對音高來說，進到你耳朵裡的，會從腦袋跑出來[47]！

　　諾基亞鈴聲和其他類似的旋律，真的會「進到你腦袋裡」。但你腦袋裡的單一個音，卻成不了歌調，要有好幾個音符排成特定的順序才行。我們把最基本的音符從低到高的排列，稱作「音階」。如果你把音階裡的音符，想成一幢八層樓的大樓，就能更簡單瞭解旋律的運作了。有些歌調是從一樓到二樓到三樓等，靠著走上走下樓梯來運作的（OS：想想歌手法蘭克·辛納屈的〈夜裡的陌生人〉），但是比較刺激的旋律，則會坐著電梯，從二樓開始，坐到七樓，然後再飛馳到一樓等（OS：想想美國國歌〈星條旗之歌〉——這首歌調出名的難唱，就因為音跳來跳去）。個別的音符並不重要，重要的是音符之間的移動：我們把這種移動，稱作「音程」。

　　大樓內的某些樓層之間會有夾層，我們把這些夾層叫做「升記號」和「降記號」——這些是鋼琴的黑鍵。加上這些額外的樓層之後，我們就有了上面所提到「西方古典樂的完整十二音符音階」了。你可以把升記號想成音高稍微高一點點，降記號則是音高稍微低一點點；用我們大樓比喻的話，就像一樓和一樓半。要欣賞旋律的創造過程，你要懂的就只有這些，就是技術層面的全部。

我之前試著要好好對非音樂人解釋這點,但卻失敗。如果你沒玩過樂器、沒唱過歌,要瞭解這點可能會很難。這跟要瞭解板球是一樣的。學樂器到任何程度的人,大概會對音符之間有音程會有點概念。我不知道非音樂人是怎麼聽到音程的,因為在有記憶之前,我就已經在彈鋼琴了。但我覺得,旋律對非音樂人也會有一樣的效果。這也許比較像潛意識的活動吧,因為學會樂器之後,你聽音樂的方式就會永遠地改變了[48]。〔音樂連結16〕

即使你不會讀譜,也能看得到李姆斯基─柯薩科夫《大黃蜂的飛行》那非常、非常小的步伐。

貝多芬《第九號交響曲》的〈快樂頌〉則稍微有了大一點的步伐,比較像是音階:適度的急速

伯恩斯坦在《西城故事》的〈某處〉開頭，用了一個大跳。

柯普蘭的《眾人信號曲》持續使用著不是四步就是五步寬的音程。

而莫札特在《小夜曲》裡則用了很多的三度和四度。快板

旋律是怎麼運作的？

讓我這樣解釋吧。如果給你一連串的指示，但卻不告訴你目的地是哪裡：往右，持續走一百公尺，左轉，直走，第二次右轉……等等，你可能會認不得這些指示，不像從你家到熟悉的地方，例如附近火車站。要到你開始踏上這個路徑後，才會熟悉、才知道要去的是哪裡。事實上，你可能在到達之前，就猜得到目的地了，靠事先讀地圖、仰賴經驗或是可能性等的熟悉度來猜出目的地。一路上，你會對路徑產生熟悉感，就能輕易有信心照著指示走，因為之前就已經走過這條路了。

聆聽一首旋律，跟認路十分相似。聽了幾個音符後，你就能聽得出國歌和《小夜曲》的不同，那是因為你已經（OS：雖然是下意識）記住創造出這些歌調的音符（或音程）模式了。這些音樂在對你播放時，腦袋會拿其他你已聽過的歌調，來相互參照，並正確地認出旋律，就像電腦的搜尋功能一樣——但事實上，歌調的熟悉模式，才真正引發記憶。

作曲家的曲子從頭到尾，都運用了這些音符的模式，也借用了我們的預期，及記得的旋律。列維亭也解釋了，音樂賞析要靠記憶。

> 音樂之所以會有作用，是因為我們記得聽過的音，還會將聽過的音，跟目前聽到的音作連結。這些音群——也就是「分句」——可能會在曲子稍後變奏或「移調」時出現；啟發我們的記憶中心時，同時娛樂了我們的記憶系統[49]。

這段話優美解釋了，即使在同一首曲子當中，我們要是重複聽到一段歌調的話，還是會起雞皮疙瘩的原因。這激起了我們對歌調的記憶，是對旋律的反應，也是副作用，會讓我們想起第一次聽到那段旋律時的感覺。偉大的作曲家能利用這種心理的變化過程，先建立起一段歌調，然後用好幾種方式來扭曲這段歌調。作曲家的工具包括：反轉歌調、慢下歌調、用不同的音調來演奏同一個歌調、無預期地改變旋律、重複該旋律的樂節、或把旋律給上下顛倒。改變旋律好讓聽眾感興趣的方法，跟一年裡的日子一樣多。音符的某些模式，似乎比其他的模式，還要來得吸引人。就算我們不懂作曲背後的複雜程度，偉大的旋律還是能影響我們。用這些工具來創造出深入人心的音樂，還需要一點運氣，和很多的技巧、經驗、以及努力。約翰·威廉斯（1932年生）以他那堆贏得奧斯卡獎座的電影配樂而

聞名：尤其是《星際大戰》、《法櫃奇兵》、《侏儸紀公園》和《大白鯊》，這些配樂都因旋律高超而變得重要。威廉斯不認為作曲的旋律優美是湊巧，他把成功都歸因於純粹的努力。

> 「作曲是很難的工作。任何在職的作曲家、畫家或雕刻家都會告訴你，靈感要在工作的第八個小時，才會找上門，不是天外飛來的。」

約翰．威廉斯[50]

改變旋律：主題變奏曲

> 「好的作曲家不模仿，只會剽竊。」

作曲家史特拉汶斯基

下列的三個例子，顯示作曲家能作的旋律優美之變化。有時候，他們會從其他作曲家那裡偷取樂思，或改編旋律；有些改編會認不出來，其他的則比較明顯。

〈小星星〉的旋律已有很多不同的形式、配上了不同的歌詞，存在了數百年。它之所以會歷久，就是因為很簡單。但從這個簡單的歌調，卻可以生出很多的結果，如莫札特的《小星星變奏曲》〔音樂連結17〕。

莫札特從這個旋律出發，然後當作炫技的基礎；他用「裝飾法」來裝飾這段旋律，他改變了速度，把旋律變成小調。但我們都知道自己在聽的還是〈小星星〉。莫札特在與技巧高超的克雷門悌進行鋼琴決鬥時，用這

套變奏曲，讓敏銳的貴族聽眾印象深刻，這我在上一章有提到過。他決鬥間展現的才智和創造性，讓觀眾欽佩——即使原本的素材很簡單，莫札特還是能不斷找出新方法，使觀眾耳目一新。

鋼琴名家暨作曲家拉赫曼尼諾夫在他的主題和變奏曲中，盡現才氣。拉赫曼尼諾夫的《帕格尼尼主題狂想曲》正是作曲家淋漓盡致操作音樂素材的絕佳範例。拉赫曼尼諾夫像個編織大師，他把從作曲家／小提琴家尼可羅·帕格尼尼那裡借來的（OS：或偷來的！）超過二十分鐘旋律，給徹底改造。但他在第十八首變奏才點石成金，他把旋律上下顛倒，創造出像是全新的歌調，但實際上卻只是原主題的倒置。這成了強烈渲染的歌調，是從原本較有顯著特色的音樂而來的。這是怎麼辦到的？如果我給你一份散步的地圖，而你把地圖上下顛倒，卻照原本的指示來走，就會走出完全不同的步程。這也就是拉赫曼尼諾夫的成就。這就是很多作曲家所用的方法，聽眾卻聽不出來。這種方法很巧妙、也難以察覺，只知道第二版的歌調跟第一版是有相關的。第二版也許會讓你想起第一版的音樂，就像你可能長得像一位堂兄弟，但要是沒人指出來，陌生人就認不出來一樣。〔音樂連結18〕

作曲家安德魯·洛伊·韋伯在他超級成功的音樂劇裡，用了古典樂的回收旋律技巧。他的古典樂訓練，正是他成功的關鍵。像歌劇作曲家普契尼在《托斯卡》和《波西米亞人》等作品通篇織出旋律一樣，洛伊德·韋伯也把一些旋律重編、重現之後，在劇中出現好幾次——在音樂劇演出的晚間，讓觀眾有機會可熟悉這些旋律；尤其在音樂劇《愛的觀點》和《艾薇塔》中特別明顯，那首〈阿根廷，別為我哭泣〉用了好幾種型態重複出現。洛伊·韋伯的音樂中，有很明顯的古典作曲家影響，他的一些歌調跟

過去的古典樂歌調，就有小小的相似之處：他的曲子〈我不知該怎麼愛他〉跟孟德爾頌的《小提琴協奏曲》第二樂章有雷同；他似乎也向之前的金曲作曲家普契尼致敬，《歌劇魅影》的歌曲〈夜之樂章〉就參考了《西部女郎》的詠嘆調〈你所不語〉。

另一個音符竄改（OS：這次就真的是剽竊了）的偉大例子，就是比才轟動流行的歌劇《卡門》裡，那一首有名的詠嘆調〈哈瓦那舞曲〉[51]。這是首極其性感的詠嘆調——而且我指的是真的「性感」——比才似乎捕捉了卡門那風情萬種的特質，這位女子偶爾會用她那極端的性吸引力，讓體面的士兵愛上她後，身敗名裂。在這首詠嘆調中，她的誘騙旋律，首度迷住了可憐的荷西。由於比才傳承法式的作曲風格，要寫出西班牙菸廠吉普賽女工的調調，不只要富有冒險的想像力，還要有大膽的作曲能力。任何作曲家都會聰明地搜尋當地風格；很多作曲家會想要寫出該國的風格，但很少人會有膽子去公然仿冒的。

〈哈瓦那舞曲〉（OS：西班牙文「古巴哈瓦那來的舞蹈」之意）的旋律和伴奏，是偷了西班牙作曲家伊拉迪葉爾的〈改編曲〉而來的。在當時，這場音樂剽竊案讓樂評發出不屑一顧的回應。一個樂評問：「他們有付伊拉迪葉爾〈哈瓦那舞曲〉的版權嗎？」[52]一百三十五年後，以方便的後見之名來看，我倒是能原諒比才：對我的耳朵來說，他改用了小調、用了蛇般「半音」（參考以下box說明）的下行旋律，是改善了原曲，跟伊拉迪葉爾那較為活潑的意圖，截然不同。可憐的老伊拉迪葉爾，注定要永遠活在比才的陰影之下。我們應該會欽佩比才，偷了一首流行歌曲，改進之後，拿來創造出有史以來最常演出的歌劇之一。

半音（chromatic）

回想一下之前的比喻，音階的音符像八層樓的大樓，再加上額外的夾層。比才的歌調在蜿蜒下樓時，幾乎到過了每層樓。這被稱為「半音體系」，也就是使用了音階的每一個音符。「彩度」（Chroma）是希臘文的「顏色」之意，半音音階則使用了所有的「顏色」或音符。半音音階用在歌曲中的好例子，可以在舒伯特的〈天鵝之歌〉〔音樂連結19〕和洛伊・韋伯的《歌劇魅影》主題歌曲的下行旋律中見到。

　　再利用過往的成功旋律，對作曲家來說，絕對是個大誘惑，而且這常是下意識的舉動；在有人指出樂曲的相似處之前，作曲家真的會以為自己發明了新的樂思。作曲家絕對會擔心這點，因為訴訟的危險是很真實的——尤其是成功的音樂家。保羅・麥卡尼據說夢到了〈昨日〉這首歌，醒來後還以為這是別人的歌——他（OS：和他的銀行存款）很幸運，這是首原創曲。

　　作曲家時時刻刻都在努力，要作出會流傳的音樂。德國人很聰明，把兩個現有的字眼放在一起，創造出一個新的字：「耳蟲」就是一個很好的例子，這是「耳朵」和「蟲」的合體字，指的是會鑽到你腦海裡的旋律。我生命四處都遇到跟這隻既折磨我又讓我開心的「蟲」。有時候，我能隨意想起音樂的很大一段，讓音樂在腦海中播放；但當我太過興奮，有時候情緒激動，或純粹隨機而來，某一段旋律會侵犯我好幾個小時，更慘的時

候，可能會為期數日。通常是音樂的一小部分，一直重複、一直重複。特別悅耳的旋律會重複個沒完沒了，即使在我說話時，也不會終止，一直持續。

我要把「耳蟲大師」這個假意讚美的獎項，頒給義大利的電影作曲家艾尼歐·莫利柯奈（1928年生）。他音樂的吸引力，部分是因為他會創造出旋律優美到誇張的曲子，再使用獨特的樂器。即使我很迷他的配樂，但只要聽了一次，就會煩著我好幾天。誰忘得了《黃昏三鏢客》配樂裡的口哨聲和電吉他、或《黃昏雙鏢客》裡的口簧、口哨和吟唱，或《教會》裡〈賈布利耶的雙簧管〉那忘不了的雙簧管，或《狂沙十萬里》裡〈吹口琴的人〉那詭異的口琴聲呢？我最近才終於忘掉了《新天堂樂園》的主題曲，但在我打出這部電影的名稱時，那旋律就又要回來了。救命啊。

在卜利士力1949年的論文集《喜悅》當中，他描述了耳蟲的影響（OS：不過他不是用這個詞彙，這個詞是最近才在英文當中出現的）。希望他提供了一個解決方案。

> 這些音樂不停糾纏好幾天，我會跟著這些音樂的伴奏，暗地隨之起舞。這些音樂的節奏，變成了我的節奏。有時候——而且是最令人抓狂的時候——我會發現自己在無止盡地追逐這個主題音樂，有時候抓住了，有時候抓不到。要讓我擺脫這困擾，只能做一件事。如果有這首曲子的鋼琴樂譜（而且一直都會有四重奏的留聲機），我就得買下這個音樂，然後由我自己來敲彈出歌調。這個方法總能治癒我[53]。

網路在這方面多次都幫到了我的忙，你知道的，現在幾乎任何歌曲都

可以在網路上買得到，用手機甚至在任何地方都可以買。兩個夏天前，我在法國波爾多度假時，迷上了艾倫·謝爾曼（Allan Sherman）的歌〈你好媽媽，你好爸爸〉（Hello Muddah, Hello Faddah）；今年夏天，我迷的則是由泰瑞·沃根爵士帶出名氣的〈花舞〉[音樂連結20]；還有一段時期，我迷的是巴赫的 G 大調《布蘭登堡協奏曲》第三號。有時候覺得，我的腦袋是要折磨我來著。

我認為讓十九世紀後期和二十世紀的作曲家不再創作大型歌曲的原因，有部分是對這種隨手可得的旋律曲子的一般反應。想像一個旋律優美的光譜範圍，童謠位在最邊邊，然後是莫利柯奈的音樂，再隨著複雜度漸增，接著是大部分的古典樂——最後會是我稍後將提到的一些作曲家作結尾。

你的曼托瓦尼[54]，會是別人的馬勒。有些曲子可以跟著唱、甚至可以跟著哼，有些曲子卻沒有辦法附和。還小的時候，會學些簡單的歌曲——例如只有六個音符的〈小星星〉。所有兒歌的都沒有太多音符：幾個例子有〈咩咩黑羊〉、〈我們繞著桑樹〉，甚至披頭四的〈章魚花園〉。兒歌的質樸很迷人，父母不停地對我們唱著兒歌，那些旋律的結構永遠烙印在我們腦袋裡，因此兒歌令人難忘。如果你聽到這些旋律，有一個音符錯了，你馬上就會發覺不對勁。長大之後，我們記住長旋律的能力，也會跟著增加。我們會開始欣賞比較複雜的音樂。

以下簡單扼要解釋了旋律的發展：十九世紀初期（OS：浪漫時期——見第八章）的作曲家，像舒曼和沃爾夫之輩，變得非常會使用旋律來表達。很多十九世紀後期的作曲家，如理查·史特勞斯、華格納、和馬勒，都棄絕了這種「老先生口哨測試」（OS：用口哨聲就可以輕鬆吹出的音樂）音樂，

並開始使用比較長的主題，增加了音樂的複雜和生硬度。對習慣了流行曲式的耳朵來說，這些發展可能會是個挑戰。

因為當代文學大多呈現飽受折磨的心境，作曲家就便利地開始大量運用這些複雜的旋律反映這種文化表達。十九世紀的政治及社會動盪不安，再加上科學的進步極大；許多在十七和十八世紀有關宗教，及被視為理所當然（OS：或至少已經被接受）的情況，如今已都變得不穩定了。這股氛圍也從音樂當中反映了出來：世紀初，貝多芬寫的是關於神、喜悅，和他偶像拿破崙的音樂；世紀末，馬勒和史特勞斯則在心理學大師佛洛伊德的同一時代作曲，而本體的概念，和人在世間的地位，已然改變。古典樂音樂家寫的音樂，總是與當時的思潮有關：多年來，他們寫的是教堂和國家。今日，雖然還是有很多宗教音樂的創作，但「藝術音樂」注重的事物已然更動，而此範例的改變，則始於十九世紀。

在十九世紀之交，旋律的譜寫即將改變，十足打破了過去兩百年來的所有規則和傳統。音樂的革命者荀白克創造出一種作曲理論，這要回歸到先前的「大樓」比喻：電梯在每一首歌調當中，只能造訪每層樓各一次，有時候，還規定要到過全部的樓層之後，才能重複樓層。他在同一段旋律當中，用了全部的十二個音符。記住，童謠通常只會用到五個音符，而且會多次重複這些音符，所以對聽者來說，一組十二音符的旋律，會很難記得住。下一章（OS：第七章有關「和聲」）會提到更多的荀白克、「序列音樂」、和「無調性主義」，因為他的理論對作曲家使用和聲的方式，有著深切的影響。對我來說，這些旋律是故意弄得困難的，聽起來像是建築家李柏斯金（Daniel Libeskind）的音樂版——生硬、尖銳，並有種冷酷的數學特徵[音樂連結21]。

荀白克是個義無反顧的現代主義者，因已見到此音樂路徑之必然性。他對二十世紀初期的作曲家，有著很深遠的影響：有些人拒絕了這種風格生硬又十分學術的新音樂，其他人則選擇了擁抱這種音樂。確定的只有一件事：從此以後，作曲永遠地改變了。某些種類的古典樂，也因此開始失去觀眾的支持。

在我看來，布瑞頓代表的，是二十世紀掙扎著保持旋律性的英國作曲家。他是位喜愛民歌、會寫好聽歌調的作曲家，但是我第一次聽他音樂的時候，忍不住覺得他故意加入了「錯誤的音符」。（達德利‧摩爾開了布瑞頓歌曲的玩笑，用〈小瑪菲小姐〉的歌詞，來嘲諷很多人聽不懂這位作曲家的音樂。）〔音樂連結22〕

> 我不會寫一首歌調，然後想「喔，是的，瑪莉阿姨會很喜歡那首歌。」反而，我大概不會寫這麼複雜的歌調，搞得瑪莉阿姨不懂我在寫什麼。比如說，我能說寫給孩子的文字中，不會有人故意寫得太過簡單，但通常也不會寫些超出小孩子經驗範圍之外的事物。例如，不會有人寫太冗長的東西給小孩，長到他們的注意力都渙散；另一方面，我卻會毫不猶豫地替孩子們譜寫新的音樂。從我的經驗看來，新音樂會激發孩子們的靈感。藝術的妥協對作曲家——嚴肅的作曲家——來說，是太過冒險的附和[55]。

身為聽眾的你，有權利問他，為何他要寫不吸引他瑪莉阿姨的音樂呢？難道她跟其他人不一樣，不該有一首好聽的歌調嗎？流行的吸引力不是好事嗎？

這是很多現代作曲家難忘的難題。多年來，音樂家們好像寫出熱門曲調，就該要向社會大眾道歉。不知為何，寫流行曲被認為很俗氣、是流行樂手的事。布瑞頓便有寫出大眾化音樂的疑慮。這裡他討論的是「音樂劇」：

> 他們的目的，是一種直接、一種旋律的簡單性、一種正式的簡單性，是我自認現在還沒辦法掌握的。多年來，最棒的音樂劇，是本質很簡單的人寫出來的，他們能作出簡短的旋律，在正確的時機，恰恰符合和聲的傳統，而且完全依賴這個特質⋯⋯
>
> ⋯⋯此時，我對那些似乎喜歡我喜歡的音樂、喜歡我想寫的音樂的小眾，感到很開心。你知道，事實上，人只能寫自己喜歡的音樂[56]。

我覺得很難想像喜愛音樂的人，會覺得音樂很難。但這裡的關鍵是熟悉度。說這些話的時候，布瑞頓已經五十多歲了，他花了一生聆聽又難又生硬的音樂，包括他自己的一些音樂。

因為我對布瑞頓音樂的第一反應（OS：錯誤的音符），我得很拚命才能去喜歡他的音樂。我在很多個場合唱過、也指揮過他的音樂。不久前，我一直有種縈繞不去的念頭，覺得他寫的是「國王的新衣」音樂——沒有辦法直接感染我或普通樂迷的音樂——他寫的是Radio 3上那種「專家古典樂」，跟Classic FM的「大眾音樂」有所不同。但我今年夏天，去格林德本歌劇音樂節看布瑞頓的歌劇《比利·巴德》時，卻有一種頓悟。這個故

事的黑暗，加上砂礫般的粗冽音樂，和導演麥可・格蘭德基強力的演出形式，創造出十足的力量，把我給釘在椅子上。莫札特就寫不出這樣的黑暗心理歌劇，因為這絕對是二十世紀的產物，只能用布瑞頓的聲音來呈現。我認為在那場演出中，我終於和布瑞頓和解、終於與他的音樂妥協了。旋律缺乏甜美的特徵，對這樣不討好的主題來說，是完全合適的音樂：十八世紀中，主角比利在船上被粗暴虐待，導致一椿謀殺及接下來的絞刑。這樣的歌劇可以全放流行歌曲嗎？大概別的作曲家會吧。

　　這齣歌劇一個最令人印象深刻的時刻，是其中一段少見的難忘旋律：「這是我們的時刻⋯⋯現在我們要看到行動。」〔音樂連結23〕整艘船準備要迎戰一艘法國船艦時，台上的每位歌者都在忙著不同的動作。布瑞頓替每組演員都配上音樂的速度和音高：拉重繩的人們用緩慢低沉的旋律唱「拉」，搬運火藥的少年則在上頭雜亂地唱和；而中間那層則是軍官用對話的風格歌唱。「這是我們的時刻」一句則以勝利般的風格，穿透過這層密實的音樂織體。最開始的幾次重複時，其他的歌手們還沒有跟著唱，以喃喃低語開始，像種子一樣播種在觀眾的腦海中。最後，在一場狂亂的戲劇動作和音樂搭上之後，劇組全體站好準備要戰鬥了。這是第一次，舞台上的每一個人都齊唱著，他們一致的聲音，加上持續的如雷鼓聲，擊出一種像霍爾斯特《行星組曲》中〈火星〉戰爭般的旋律。如果只單獨聽這段音樂，並不能得到精髓，因為你得要感受過歌劇第一幕船上無聊的生活，才能在這個時刻感受到興奮和能量。這段音樂在 CD上很突出，但在劇院裡更能引起震撼。

　　布瑞頓知道觀眾渴望的旋律，正是這個時刻的優點。在劇院黑暗陰鬱了一個小時，聽的都是不太明顯的旋律，到了這首歌調時，爆出了充滿旋

律的驚喜。如果這之前情緒累積的旋律多了點，那這個爆點的效果可能就會變小。布瑞頓的一些曲子裡，缺乏流行吸引力的原因，就是因為缺少了好聽的旋律。我不禁欽佩他的決心、寫他想寫的音樂；他在這個方面非常成功，而且可能在同時期的作曲家、這些作曲家的「排行榜」流行歌，或百老匯都已經被遺忘之後，布瑞頓還會被記得。

就跟布瑞頓領悟到的一樣，強烈的旋律能產生不可置信的力量。這種旋律可能會烙印在你的腦海擦也擦不掉；很多作曲家利用這種能力，來得到實質利潤。如此醉人的旋律，能很快地與幾乎所有的事物相連結——比如說，我通常能以驚人精準記憶，記住我第一次聽到一首曲子的地方，而某些歌調則能引發十分特定的反應。所以在戲院和電影裡，旋律都能和角色有快速連結的力量，這並不意外。事實上，旋律能作為歌劇的另一個元素，就跟服裝一樣，可以顯現台上角色的個性。這又稱為「主導動機」（OS：意指主導和再現的主題）。這也不是隨機的聯想；這個主導動機的旋律，旨在告訴你台上這位主角（英雄、壞蛋、浪漫……等）的個性。

如果你知道約翰・威廉斯那精彩的《星際大戰》配樂，你就對主導動機的概念很熟了。每次，一個主角在螢幕上出現時，一段特別的音樂主題就會出現：最好的例子就是俗稱「黑武士」達斯・維達的入場音樂〔音樂連結24〕。黑武士每次出現時，交響樂團都會響起法國號；同樣地，每次天行者路克出現在螢幕上時，他那聽來樂觀的音樂，就會活潑地響起。〔音樂連結25〕

《法櫃奇兵》、《侏儸紀公園》，和他很多其他的配樂也都是這樣。這是一種從歌劇借過來的技巧：華格納就在他史詩般的歌劇系列《尼貝龍指環》，利用了這種力量。華格納透過屬於各個角色的短短特定歌調，來顯示角色的身分。我們現在已經很熟悉這樣的技巧了，但在十九世紀時，

這還是很具革命性的概念。華格納的控制欲很強，他革新了歌劇的各個層面：從建造新類型的劇院，到譜寫和演奏音符的方法，華格納都監督了每一個細節。

真相指環

在《尼貝龍指環》中，劇名所指的尼貝龍族，是個名叫阿爾貝里希的矮人，他用萊茵河裡游泳的少女那裡偷來的金子，鑄造了一枚魔力戒指。這枚指環有驚人的魔力，但卻受到了詛咒，死亡和毀滅會隨之而來。（OS：順道一提，根據托爾金的說法，這跟托爾金故事的雷同，純屬巧合，但他們的確都是受到類似的神話所啟發，老實說也很相似。對某些人來說，這些是假的中世紀胡扯故事，裝模作樣；對其他人來說，華格納特別會使用神祇的角色，來顯現人的處境。）

華格納也許在《指環》裡，用了角色配上音樂的概念，但值得一提的是，他不是發明這個技巧的人，而是從他金主梅耶貝爾（1791-1864）那裡借來的。特此說明，華格納不僅沒有回報梅耶貝爾的恩情，反而用歹毒文章《音樂中的猶太主義》的反猶批評，來攻擊梅耶貝爾[57]。所以，下一次你去看華格納歌劇，對重複出現的主導動機感到欽佩時（OS：的確是令人欽佩），記得，這個很棒的構思，跟偷了黃金的阿爾貝里希一樣，是華格納文章裡惡意背叛的人那裡偷來的。這就像華格納歌劇的故事情節一樣。

我個人的看法是，華格納的主導動機，是現代廣告旋律使用的先驅。每次音樂出現，要推銷一個概念或產品時，我都會歸咎於華格納，但其操控力的確是沒話說。

旋律作曲家持續在各處出現，這些作曲家當中，有很多人已經被列在本書第一章和附錄一那些「你已經知道的音樂」裡了。從莫札特到德弗札克、巴赫到沃恩·威廉斯，甚至到二十世紀的作曲家卡爾·詹金斯、約翰·阿當斯，和莫利柯奈（OS：極少同時提到），旋律一直是影響流行和難易度的主要因素。人們對旋律的反應，是因人而異。

旋律不一定要甜膩才能吸引人，有時候旋律要是太甜，可能不適合重複聆聽；你在一個禮拜之內，可以聽幾次曼西尼的〈月河〉呢？尤其在二十世紀，作曲家嘗試將旋律的概念越推越廣，創造出越來越多複雜的曲式。對很多人來說，這已經超越了音樂該有的範圍了（OS：如「我只喜歡好歌」）；對其他人來說，這則是大膽又令人興奮（OS：如「我討厭感性、旋律優美的歌」）。你在這場音樂辯論會裡坐的位置，將會決定你深入音樂內陸的距離。

我們打從出生起，無時無刻受旋律主宰的程度，可說是史無前例。現代的生活中，做什麼事都會聽到旋律：兒童玩具只要按下按鈕，就可讓寶寶重複聽到旋律、手機用你最愛的音樂通知你來電、商店裡播放的音樂要誘你再多花一點錢。雖然旋律無所不在，但當我們聽到沒聽過的新歌時，我們還是可以再度愛上旋律的。

我聽到好歌時，就會知道這是好歌，你也一樣；作曲家要是寫了好歌，他也會知道自己寫了好歌。旋律就在我們所愛的音樂最中心，在我們覺得比較難懂的音樂中，則常會找不到旋律。有旋律天賦的作曲家，就像

能用精練格言來總結人生的詩人；這是很多音樂家所缺乏的天賦和才能。真希望我有那種才能。我在這章的一開始，提問了偉大旋律的祕密之所在。希望如果我告訴你「我其實不知道」時，你別覺得我在騙你；而且你如果知道答案的話，那應該早就發財了。

音樂連結

12 音樂連結12——微軟Windows 開機音樂：95到Vista。http:// www.youtube.com/watch?v=2RvoiyHJzzw

13 音樂連結13——凱吉：《為鋼琴而寫的音樂》Nos. 4019。 http://youtu.be/zQ4DmbuzJLQ

14 音樂連結14——凱吉：《為預置鋼琴及室內管弦樂團而寫的 協奏曲》1/3。http://youtu.be/BHFzu-X6Ruw

15 音樂連結15——凱姿—徹寧：〈艾莉札的詠嘆調〉。http:// youtu.be/kwIFR6J1ylA

16 音樂連結16——Django Bates：〈音程歌〉'Interval Song' http:// youtu.be/nl2d4zS56cY

17 音樂連結17——鋼琴／富蘭梭瓦—莫札特：《12變奏曲》，作 品265 (K.300e)。http://youtu.be/C0-U3PQPs3k

18 音樂連結18——拉赫曼尼諾夫：《帕格尼尼主題狂想曲》第18變奏。http://youtu.be/DyPEiXkcI_E

19 音樂連結19◉——特菲爾（Bryn Terfel）演唱—舒伯特：〈無能者的自述〉'Gruppe aus dem Tartarus' D. 583, Op. 24, 第一首。http://youtu.be/aS1o9OmmsEk

20 音樂連結20——泰瑞·沃根：〈花舞〉。http://youtu.be/ElnCI1fkfFM

21 音樂連結21——荀白克：十二音階技巧。http://youtu.be/u5dOI2MtvbA

22 音樂連結22——達德利·摩爾：挪揄布瑞頓與魏爾。http://youtu.be/1n7BCUVJkhU

23 音樂連結23——布瑞頓：《比利·巴德》，馬隆推薦版本網路上僅有可供購買。http://www.books.com.tw/exep/cdfile.php?item=0020129905

24 音樂連結24──約翰‧威廉斯：《星際大戰》〈帝國進行曲〉。http://youtu.be/-bzWSJG93P8

25 音樂連結25──約翰‧威廉斯：《星際大戰》〈天行者主題〉。http://youtu.be/yVTN8BGe4-s

註釋

43 譯註：《摩康與外斯》是英國的雙幕喜劇。指揮家普列文（André Previn）曾參與演出。http://youtu.be/R7GeKLE0x3s

44 http://www.sfgate.com/cgi-bin/article.cgi?f=/c/a/1996/06/02/PK70006.DTL#ixzz1618

45 http://library.duke.edu/digitalcollections/gedney.CM0351/pg.1/

46 《葛洛夫音樂百科全書》（Grove Dictionary of Music），約翰‧凱吉條目。

47 Daniel Levitin (2007). *This Is Your Brain on Music: The Science of a Human Obsession*. Atlantic Books, p.29.

48 欲見更多旋律相關，請上http://www.cartage.org.lb/en/themes/arts/music/elements/elemofmusic/melody/melody.htm

49 Daniel Levitin (2007). *This Is Your Brain on Music: The Science of a Human Obsession*. Atlantic Books, p.167.

50 http://www.guardian.co.uk/film/2002/feb/04/artsfeatures

51 譯註：又稱〈愛情是隻不羈的鳥〉（L'amour est un oiseau rebelle）。

52 Elizabeth Kertesz and Michael Christoforidis (2008). *Confronting Carmen beyond the Pyrenees: Bizet's opera in Madrid, 1887-1888*. Cambridge Opera Journal, 20: 70-110.

53 J. B. Priestley (2009). *Delight (60th Anniversary ed)*. Great Northern, ch. 15, p. 58.

54 譯註：英籍義裔的曼托瓦尼以「瀑布式弦樂」（cascading strings）的輕柔音樂著名。

55 Paul Kildea (ed.) *Britten on Music*. Oxford University Press, p. 193.

56 同上，pp.184-5.

57 任何關注華格納音樂的人，也應該考量他在1850年文章《音樂中的猶太主義》中對
「音樂中猶太主義」的態度。以任何標準看來，這都是很令人反感的文章，不過，要
是華格納的音樂和理念，沒被納粹政黨如此推崇的話（希特勒是他的樂迷），那這篇
文章可能就不會像現在這樣，被看得這麼重要。這對喜愛華格納歌劇的任何樂迷，都
是一種困擾。文中傳達的觀點十分短淺、狹隘、無理地仇視外人、懷疑任何差異，並
將反猶主義，裝飾成得體而假理智的廢話。在他這篇令人反感的文章裡，我找不到理
由來解釋，除了他本質上就缺乏人性。那麼，我怎麼能（OS：很多猶太人也是，丹尼
爾．巴倫波因就是一個最有名的例子）受得了聆聽這人的音樂呢？有兩件事要記住：
首先，不管他的理念有多討厭，據我所知，他並沒有跟納粹政黨一樣，要求消滅猶太
人（OS：也許這算是一點安慰，考量到他那篇文章的語氣）；第二，應該以十九世
紀的情境來看，雖然這並不能減緩他的惡毒理念。當時正是德國一統之時，日耳曼文
化認同的概念被四方熱烈討論。不過，要是用歷史根據來替華格納開脫，就完全忽略
了他抱怨猶太音樂那令人不快的個人特質了。他對猶太教改信基督教的菲利克斯．孟
德爾頌之成功，和曾為他金主的梅耶貝爾，有著令人震驚的忌妒心理。華格納中傷這
位曾提供金援、並鼓勵過他專業的人，要是說這只是因為那時代的反猶常態，是沒有
道理的。這又產生了一個問題：我們要對作曲家懂多少，才能欣賞他的音樂？亦見
「理查．華格納的反猶主義」（'Richard Wagner's Anti-Semitism'），http://www.cjh.
org/p/52

第7章
和聲的魅力

「純淨和聲從天而降」（Vom himmlischen Gewölbe strömt reine Harmonie zur Erde hinab）

海頓《創世紀》（*The Creation*）

「耳朵雖不愛但仍會忍受某些樂曲；要是把這些音樂變成鼻子能聞的味道，我們就會逃之夭夭了。」

法國作家尚·寇克鐸（Jean Cocteau）

和聲是什麼？

♪ 不是「伴唱的歌聲」。

♪ 不是合在一起好聽的東西。

♪ 從一個和弦接到另一個和弦的進程。

♪ 長笛部與雙簧管部所合奏的方式。

♪ 把音樂黏貼在一起的膠水。

我該知道和聲的什麼東西呢？

哥白尼提出天體運行論之前，人的想法掌握一切，我們還以為太陽繞著地球轉，那時有個想法，認為天國自有「和聲」，作曲家應該要努力趕上「天體的音樂」。

和諧[58]：用來描述步上軌道的人生、跟鄰居和平相處，或社會健全，我們都會使用這個詞。人們需要和諧，就跟我們需要朋友的陪伴，和食物的營養一樣。在某方面看來，和諧跟在英文同字的音樂「和聲」是一樣的——一個好聽又和諧的聲音——但是「和聲」對音樂家來說，卻有著不同且更深入的意義。

到了這裡，我該告訴你，並非所有的音樂家都完全瞭解和聲。如果你演奏的是小提琴或長笛這樣的樂器，那麼，從和聲的角度看來，你就不太需要知道不同聲部是怎麼合在一起的。作曲家則得完全地掌握和聲，而個別的樂手只要演奏出音符即可。作曲家像是引擎設計師，要把不同的零件放在一起——但氣化器不需要知道排氣裝置是怎麼運作的。唯一的例外是常得即興演出的風琴家，他們得用雙手演奏出豐富的和聲、雙腳同時踩出低音線——這通常代表他們比一般的小提琴家還懂得和聲。很多音樂家從沒超越過「五級樂理」（OS：非常基礎的程度）的程度，所以他們很樂意把和聲的問題留給專家：作曲家。

但還是值得帶你瀏覽一下和聲的基礎，因為對我來說，這是音樂最吸引人的部分（OS：雖然這對非音樂人來說，是最複雜難懂的一部分）。和聲看來像是罩了一層面紗，因為屬於複雜的理論，而且每一代的作曲家都會變更和聲的規則。和聲能把簡單的旋律，從平庸的程度，提升到觸動心靈的層面。和聲要努力學才能學會，但和聲有很多觀點是教不來的；這是神所賜

予的天賦，能顯示作曲家的個人特色。

我在本章依然會特別地努力，避免使用太多的音樂詞彙。有很多簡易的字眼可拿來形容和聲的效果，雖然音樂家看得懂這些字眼，但可能仍會令人疑惑。這本書並不是要讓你考過八級樂理用的，我只希望能讓你對和聲產生興趣，並在你瞭解和聲的運作時，讓你多聽一點複雜的和聲。

有一個音樂詞彙是我們避免不了的：「和弦」。當三個或三個以上的音符結合成一個單獨的樂音時，和弦就出現了。當一個和弦接著另一個和弦時，和聲就出現了。和弦很難描述，但用聽的就很容易理解。這就是寫和弦的困難之處；每個人都聽得出和弦，也能欣賞和弦的效果，但用文字來好好表現和弦，幾乎是不可能的，所以本章可能會很快就結束了。

有幾件關於和聲的事，很值得瞭解，這些事有助於替某些曲子解碼。我們會被音樂的許多奇妙時刻所吸引，就是受到了和聲的影響。

每個和弦都是一步

音樂是一趟旅程。從第一個到最後一個音符，我們都會被帶到另一個世界，有時甚至是不由自主。絕大多數的音樂當中，如果有自然的結尾之感，就會把我們安全地帶回樂曲的起始點。有時候，這個結尾的標示、甚至是前兆，會有著壯大雄偉的氣派——例如柴可夫斯基的《一八一二序曲》〔音樂連結26〕；其他時候呢，結尾的下降則會比較輕柔一點〔音樂連結27和28〕。

當和弦一個接著一個出現，我們會察覺連續的感覺。使用連續和弦的明顯例子，是韓德爾的《薩拉邦舞曲》（OS：用在庫柏力克的電影《亂世兒女》當中）。只有八個和弦的規律移動，產生了一種嚴厲的感覺；而重複這

個模式，加強了這種效果。我們先從一個有力的小調和弦開始，雖在第四個和弦被帶到了很遠的地方，但我們仍在第八和倒數第二個和弦之時，被巧妙地帶回了原處。〔音樂連結29和30〕

在這首曲子裡，和弦的結構創造了音樂的吸引力。曲中勉強算有旋律，而低音線裡則有種節奏和旋律的吸引力；但這首曲子的本質，卻是從一個和弦到另一個和弦的變動。

音樂家說要從「主調」[59]開始，指的是樂曲所屬的音調。我在本書的前面（OS：第二章），把音調跟太陽系裡的行星作了比較；我們也可以把音調想成是有郵遞區號的區域。每個音調都帶有一個字母——這對大部分的聽眾沒什麼重要，只有曲子標題會出現音調名，如《D大調交響曲》；但這能讓你用名稱來分別作品。就像郵遞區號一樣，只有作曲傳統允許的狀況下，作曲家才會使用一個音調的某些範圍。

音樂從主調移開之時，會對聽者有磁鐵般的吸引力；而當音樂回到主調時，會有某種程度的滿足感。當音樂的歷史前進時，作曲家把我們從主調越帶越遠，到了二十世紀初期時，他們把音調的概念完全摧毀了，這我在本章稍後會提到。

張力和放鬆

雖然韓德爾在他的《薩拉邦舞曲》沒用上太複雜的和弦，但從第一個和弦移開時，卻有種含蓄的張力。如果在五個和弦後，我按下你音響的「暫停」鍵（OS：CD／MP3播放器／電腦／LP／45／78或等等之類的），你會有種被打斷的感覺。我們需要聽到和弦從不和諧的狀態回到和諧的狀態，稱之為「解決」。音樂裡有自然力量運作著；就像引力一樣。往上走的，必

須要走下來。一個和弦和下一個和弦內在的張力，讓我想到元素週期表，表其中一邊的元素遇上另一邊的元素時，會產生強烈的化學反應，但表中間的元素則較為穩定。某些和弦會相吸，某些和弦則會相斥。

音樂有種要到達主調的強烈動力，但回到主調的路上，可以用到很多不同的和弦。這代表，和聲帶給了作曲家數不清的可能性，再加上我在前一章所提到之旋律的所有可能性。我提過的全部二十四個大調和小調和弦，都可以拿來用，不過請再加上另外十二個「屬七和弦」、十二個「減和弦」、十二個「大七和弦」、十二個「掛留四和弦」、十二個「增五和弦」、十二個「半減和弦」……和「一隻梨樹上的鷓鴣」[60]。這個表可以持續列個沒完[61]。和聲的可能性沒有止境，跟旋律的無限可能性結合在一起時，你就會體會到，音樂是語言而非科學的原因；語言是有規則的，但是任何使用者都可以作出原創的句子；同樣地，作曲也是作出選擇，但同時也注重著傳統。

當然，有些和弦的組合，會比其他的組合還有作用；有些和弦的進行模式（chord sequence）聽起來很悲慘或很開心，其他的則對聽者毫無感覺。

聽珀瑟爾〈黛朵的悲歌〉開頭之低音線時，我就被和聲那不可避免的下降旅程給迷住了，這效果讓歌詞更為凸顯：

當我躺在、躺在塵土之下，但願我的錯
對你沒有、沒有困擾……
記得我，但忘了我的命運。〔音樂連結31〕

某些和弦的進行模式變得隨處可見；其中一個最常用的，就在帕海貝爾所作的曲子裡頭。他的《D大調卡農》是最為簡單、但又最經典流傳的古典樂之一。為何這首曲子會這麼夯、會在這麼多的婚禮中演奏呢？我懷疑這首歌會被選中的其中一個原因，是因為如今這曲暗指聽者水準很高（《小夜曲》也有同樣的名聲），但我相信，這曲的和弦進行模式自有安撫作用。曲中的和弦從不會偏離太遠，總是忠於最平版的和弦。每一個和弦，都會提示或完整預告接下來的和弦，讓這首曲子有撫慰人心的效果[62]。

掛留音

　　和聲有另一種張力叫做「掛留」（Suspension），掛留給音樂加上點睛之妙，我一直都對這種和聲現象滿有感覺的。掛留音是什麼，怎麼運作呢？如果我請你唱一個音符，持續發音越久越好，然後，我再唱另一個音，比你的音高（或低）兩階，這就會產生一種和聲；如果你的聲音還過得去，那就會是好聽的聲音！不過，如果我唱的音，更往你的音靠近一個音符，再唱到同一音階的鄰近音符，這兩個音符間，就會產生一種「不和諧」（OS：不和諧就是音樂當中兩個不搭的顏色。）這就是掛留音：我們創造出來的音，會有種想離開不和諧的狀態，而達到解決的傾向——不是你就是我，得改變音符，來解決這種掛留音。

　　給你一個比喻，如果你把音樂想成十二線道的超級高速公路，那麼你的音就是在快速道，而我的音在兩道之外，加速接近你。如果我變換車道，把車開到你的車旁邊，近到我們可以裝路霸臉互瞪對方，那麼我們其中之一就得開遠點，變到另一個車道——解決這種不和諧。

珀瑟爾（1659-1695）的〈主聽我禱告〉就富含了這樣美味的掛留音，常在歌詞裡「哭泣」這個字眼時出現。他把掛留音當作「悲傷」的音樂隱喻[音樂連結32]。

有一位跟我一樣喜歡不和諧音和掛留音的現代作曲家，是艾瑞克·惠塔克（1970年生），尤其是像他〈金色光芒〉裡所展現的輝煌鮮明色彩。不同的音符衝突後又移開，該曲的織體顏色燦爛；他有時候也不解決不和諧音，讓震動音留在半空。惠塔克對作曲有種清新的不做作的態度，也許是因為他比其他人還晚進入作曲界，他在青少年晚期才開始在古典合唱團唱歌。這有助他不受流行的音樂曲式技巧和影響所限制。[音樂連結33]

另一位使用掛留音的現代作曲家，是摩頓·勞利德森（1943年生）。他《偉大的奧祕》需要最清新的歌唱；這樣模糊難懂的作品，不能用厚重的聲音、不能用顫音振動唱法，或任何一點不完美的調音法。也可參考他的《永恆之光》，非常好聽的作品，富含掛留音、滴著美妙的和聲。[音樂連結34]

和聲起作用：轉調

身為倫敦人，我會把音調想成地鐵的不同路線。你可以從一條路線轉乘另一條，再轉回去；有時候，你想去的地方需要用到三條或以上的路線。有時候在地鐵站轉乘很複雜，有時候只要換到對面月台就好。在樂曲中，改變音調有時候叫做「轉調」，有時候就只叫「改調」。我現在所說的，可不是像西城男孩那樣，從凳子上站起來、音樂就加了個檔次（OS：「西城男孩」是流行樂的男孩團體——專唱振奮人心的情歌，是流行歌的改調神人）。我所指的，是音樂的改變，既深刻美麗，又著實令人意想不到。

在古典時期之前，音樂通常是整首或整個樂章，會維持著同一個音調。雖然巴赫和他之前的作曲家會移到不同的音調，總還是能感覺主調的存在，他也一定會在最後回到主調。〔音樂連結35〕

到莫札特的時候，作曲家們在回到主調前，開始會把整個樂節轉到不同調。在莫札特的第545號作品《C大調第十六號鋼琴奏鳴曲》中，主調進行兩分鐘後，他就用新的高一點的調，來重複主題。〔音樂連結36〕

「K」是什麼？

K. 545是莫札特音樂的目錄號碼，以替莫札特作品編目的寇海爾（Köchel）為名。很多作曲家們都會有標號的系統，以供你追蹤。有時候則會是「作品一」（Opus 1）（OS：「opus」是拉丁文的「作品」之意）。

然後莫札特在同一首曲子第二樂章的不同樂節中，用大小調交替著。〔音樂連結37〕

舒伯特在〈美麗的磨坊少女〉倒數第二首歌裡，用了更多的大調／小調交替，他將瑰麗的和弦加入了作曲家的調色盤。弗利茲·溫德利希那黃金糖漿般的美妙聲音，用神奇的情感和抒情的詩意，將舒伯特的和聲意趣和盤托出。〔音樂連結38〕

令人心碎的民謠開場，為鋪陳進入舒伯特用大調譜寫溪水愉悅之聲。

小調代表悲哀的年輕人投溪自盡，一跳下去，代表他的小調樂旨，變成了溪水的大調。對現代人的耳朵來說，這可能聽來只是平淡的「暫轉調」；但在音樂單調的世界裡，這可是個冒險的改變。

但是請將之與佛瑞（1845-1924）《安魂曲》裡的〈羔羊頌〉比較看看，你就會發現，簡單的轉調能有多少的可能性。大約過了四分之三後，他已將曲子改到離原調很遠了，這個時刻總能讓我的頸背寒毛直豎。〔音樂連結39〕

另一個讓我驚喜的時刻，是早一點的歌曲（1842），我一直以來都最愛的歌曲之一：舒曼（OS：1810-1856……又是梅毒，抱歉）的〈奉獻〉[63]。在這首歌中，他把改調發揮得淋漓盡致。

你是我的靈魂、你是我的心
你是我的福祉、喔你是我的痛，
你是我的世界，我住在裡頭；
你是我的天堂，我在那飛翔，
喔你，是我的墳墓，在裡頭
我永遠悲傷。〔OS：轉調來了〕
你是安眠、你是平靜，
你是上天所賜予我。
你的愛讓我有價值；
你的一瞥讓我轉變；
你深情地將我提升，
我歡樂雀躍、我變得更好！

在「你是安眠」的字句中，舒曼帶出了一個大膽的轉調，讓此曲從其他單調音樂中脫穎而出。在那音樂特性的轉變當中，舒曼創造出一個親密的時刻，讓這首歌成為有史以來最美妙的情歌之一。真的。

十九世紀初期的作曲家也許只會在一首曲子中，用上一個小小的轉調，而華格納則率先在一首曲子裡，用了好幾個音調：在1845年完成的《唐懷瑟》序曲，經過了很多個音調，有一直往上的趨勢。在音樂史上的此時，還是很注重「調中心」的——音樂聽起來不會不和諧。音樂中還是有旋律貫穿，但音樂只是從一處移到了另一處。我不認為有人會覺得《唐懷瑟》的音樂很難；也許這齣歌劇並不是你的菜，但它已經比其後的一些音樂，還來得容易懂了。

〈喔！你，我親愛的晚星啊！〉（OS：常被譯為〈晚星之歌〉〔Song of the Evening Star〕）是華格納使用和聲最多的歌曲之一；這也是他最傳統的詠嘆調之一，有著「歌曲」的結構；經過了精準計算、重複了好幾次美妙的旋律疊句。對第一次聽華格納的人來說，這是我最推薦的曲子。另一方面，同一齣歌劇裡的〈我抱著熱烈的心〉，則將和聲更推向了華格納後期的作品：這個戲劇性的華格納，跟他的名字成了同義詞，在他的世界中到處都有人戴著有角的帽子，和大量的女士尖叫。這首曲子裡，和聲的使用十分溫柔，你幾乎可以忘卻，華格納是音樂史上名聲最有問題的人之一（OS：見下面，第五和第六章，和註57）。〔音樂連結40〕

並非華格納所有的作品，都跟這顆小鑽石一樣好懂。他的對手作曲家羅西尼曾這樣說過：「華格納是那種寫得出美妙時刻、但爛戲卻拖上好幾個小時的作曲家。」

不和諧音

　　跟縈繞上一代心頭的宗教和國家等普世主題不同，十九世紀音樂的題材越來越偏向主觀經驗時，和聲方面也變得越來越複雜。這是個表現主義的時代——像以戲劇出名的瑞典作家史特林堡1902年的《夢幻劇》和孟克的畫作，都反映出當代對「精神」越來越重視。有關精神的音樂，需要一種新的和聲語言；這可是佛洛伊德和榮格的世界。馬勒曾說：「不是我選擇曲子。是曲子選我。」這顯示，對他來說，音樂來自精神——這是非常個人的經驗；因此，知道馬勒曾接受過佛洛伊德的治療，就不令人驚訝了。馬勒的音樂就跟其他人一樣充滿內省，例如他的《第七號交響曲》，以和聲的角度看來，是馬勒的作品中最猶豫不決、且最神經質的開場。〔音樂連結41〕

　　這首曲子從我們叫做「小調」的和弦開場，但多加了一個音符，有種不屬於任何音調的感覺（OS：如果你有興趣的話，這個多出來的音符是個六度）。馬勒用那個和弦，動搖了音調的感覺，到一種我們要過了幾分鐘後，才知道我們是哪個調的程度。

　　但到了二十世紀初，對調中心（OS：和主調的概念）的傳統屬性開始崩壞。有個非常殘酷的例子，就是這個世紀最偉大的抒情作曲家：理查・史特勞斯（OS：《最後四首歌》中的〈明天〉美妙地證明了他對旋律的能耐）。〔音樂連結42〕

　　不過，在我看來，他為歌劇《艾蕾克特拉》所寫的樂譜，則撐到了音律的極限。有時候，和弦堆在一起，產生了不和諧的「複和弦」，旋律會有不同的輪廓，音調也會互相刺激。即使如此，這首曲子仍是戲劇的傑作，而這種強度的戲劇[64]，正需要如此複雜的音樂。跟布瑞頓的《比利・

巴德》（OS：見第六章）一樣，這種曲子不適合節選來聽；它需要沉浸在完整的劇場經驗裡欣賞。〔音樂連結43〕

音調之間的傳統關係，變得有彈性了。聆聽「世紀末」時期的音樂、馬勒（1860-1911）後來的交響曲、德布西（1862-1918）的和聲語言，或在他們之間的理查·史特勞斯（1864-1949），都指向了二十世紀那更複雜的和聲。很明顯地，我們已經不在舒伯特和貝多芬的十九世紀初了，那時音調的暫時改變，只是為了非常細微的效果。

既然音樂不是發展就是停滯，史特勞斯、馬勒，和華格納之後的作曲家，只剩下一條無法避免、卻又危險的音樂之路了。

無調性主義

如果你挑這本書，只是因為有興趣瞭解古典樂，那麼，我們現在已經位在你能接受範圍的最邊邊，但毋需害怕。很多人認為，音樂之所以會發展到純學術練習的領域、著實遠離了流行的境界，荀白克（1874-1951）要負很大的責任。那些跟他學音樂的人（OS：尤其是貝爾格和魏本），成了他惡名昭彰作曲法的學徒。我的作曲家朋友凱薩琳對極端的無調性主義反應十分激烈，她甚至訓練狗聽到貝爾格或魏本時就要叫；牠是「調性」的看門狗。

荀白克（OS：他搬到美國時，去掉了名字Schönberg中字母「ö」上面那兩點）生於維也納，這也是約翰·史特勞斯二世的故鄉，史特勞斯二世寫了新年時電視會播的那些好聽華爾茲舞曲。他倆的共同點只有出生地。荀白克把和聲帶到了無可避免的結局。雖然他之前的作曲有馬勒和史特勞斯的味道[65]，他卻在後期踏出了刺耳的大步，把音樂從此給改變了。像《昇華之

夜》（1899年）〔音樂連結44〕和《古雷之歌》（1911年完成）〔音樂連結45〕這樣的作品，都既強烈卻又美麗，也絕對很有調性。《古雷之歌》的開場，聽起來像是華格納的音樂，如果你覺得我聽起來像在幫這首曲子打廣告，那我建議你去聽聽看。這首曲子聽來華麗舒適，像是浪漫時代後期的音樂，但曲心卻有荀白克那註冊商標的陰暗表情。〈黃昏使陸與海都靜下來〉的旋律線美得醉人，幾乎可以當作二十世紀的電影配樂了。曲中和聲任意地變動，然後在「安息吧我的心，安息吧！」（Ruh'aus, mein Sinn, ruh'aus!）一句，達到了幾個炫人的和弦。對我而言，光是這一句就值得聆聽整首曲子；這首曲子也確認了荀白克是浪漫後期作曲家佼佼者的名聲。

從此之後，他的作品轉向到他稱為「無調性主義」的方向，也就是沒有調中心的音樂；基本上就是沒有家的音樂，在不同音調的無人之境中，四處追尋。他作品的這個部分，正因此而令人不安。在1909年時，他寫下了第11號作品《三首鋼琴曲》。〔音樂連結46〕

荀白克從此創作出「序列音樂」的理論，被其後許多作曲家接受使用。要解釋序列音樂很簡單：用所有電話按鈕的數字，編出一組電話號碼，不准重複數字，直到這些數字全都按到了為止。荀白克則用音階的音符來做到這一點，將之稱為「音列」。他會使用半音音階的全部十二個音符，來創作旋律——回到上一章用的大樓比喻，就像在一首旋律中，造訪了每一層樓。對無經驗的聽眾來說，很難在音列裡找到可以抓住的聲音：旋律及和聲狂亂奔流，十九世紀的詞彙剩下的，只有旋律和結構；這是二十世紀的音樂。還成了兩次世界大戰的背景音樂，聽到這種音樂，就會想起紀錄片裡猶太大屠殺殘暴行為的那些嚴酷畫面。

如果你覺得聽和弦這麼複雜的音樂很難，那麼記住，沒有荀白克，就

不會有恐怖片配樂、就不會有煩躁不安的現代主義、也沒有伯納‧赫曼和高史密斯了，因為他們都用了這種有時冷冽的序列主義音樂，放進了他們的電影配樂裡。〔音樂連結47〕

聽聽巴爾托克的《為弦樂、打擊樂和鋼片琴而作的音樂》Sz. 106、BB 114[66]。你要是不知道這首曲子曾用在庫柏力克的《鬼店》裡，就可能會覺得聽起來會完全地稀疏陌生，但以電影的內容看來，雖然這首曲子令人頗為不安，但運用得十分美妙。〔音樂連結48〕庫柏力克這位導演對音樂的選擇可說是無懈可擊，沒有音樂選得比《2001太空漫遊》還要成功的了。他在本片中用了李蓋悌的某些嚇人作品，將之與太空的關鍵影像結合了起來。〔音樂連結49和50〕

如果你要找令人不安、具挑戰性，跟史特勞斯的廉價華爾茲舞曲有天壤之別的音樂，那麼序列音樂就能提供你消除糖漿旋律和甜膩和聲的解藥。這可不是魯特的聖誕頌歌；我可無法想像阿列德‧瓊斯會演唱任何貝爾格、魏本，或布雷茲（OS：現代主義的其他大祭司們）的作品。這是專家的專家音樂，屬於象牙塔裡的音樂。

布雷茲（1925年生）和史托克豪森（1928-2007）兩人的作品都現代得不願妥協、都屬於小眾但又極有影響力的高度現代主義分子。如果你不喜歡他們的音樂，我覺得他們根本不在乎——我認為他們不會改變自己的音樂來迎合你的需求。好了好了。這不是因為他們勢利眼，或他們自命清高——我有一次在巴比肯藝術中心排隊等咖啡，遇到了皮耶‧布雷茲，他本人非常有魅力——但他們就是喜歡這種音樂。自己搞懂吧。〔音樂連結51〕

對不和諧音的容忍度，乃因人而異。我花了很多時間跟孩子們一起寫音樂，他們對「協和音」（OS：配起來好聽的音）的渴望、避免困難的音

程、喜歡立即的音樂效果（OS：因此大多兒歌都有簡單的和聲），都讓我印象深刻。有些人會一直想聽立即能滿意的和聲——某種程度來說，我也是這樣的人。

很多人就是無法瞭解，為何有人想聽「旋律不優美」的音樂？那麼，音樂家為何這麼愛這種拒聽眾於門外的音樂呢？我相信，身為音樂家，重複聆聽前衛音樂的話，會建立起我們對這種音樂的容忍度。

這種情況的第一個例子，是我還在學校的時候。我記得很清楚，被迫聽了史特拉汶斯基的《春之祭》，那時我只有十二歲。很明顯地，這些「偉大作曲家」的唱片，是在黑暗時期之後送給學校的，而學校的唱盤跟我那年代小孩的標準配備SONY隨身聽比起來，落伍得可笑。代課老師小心翼翼用老針頭，讀取刮花的黑膠唱片，放了這首曲子給我們聽。老師也沒告訴我們什麼曲子情境，只說該曲在世界首演之時有過暴動。我們教室裡也差不多要有暴動了。老實說，我當時覺得這首曲子很荒謬。當時，我在幾週前還欣賞過《火鳥》，但《春之祭》的聽覺猛攻，我實在是受不住。〔音樂連結52〕

幾年後，我再度聽了這首曲子，很驚訝地發現，聽來很不一樣。看布雷茲現場指揮倫敦交響樂團的經驗，的確幫助了很多（OS：我會在第十一章討論這種現象），但基本上，我自己的品味已然改變。我已經習慣了蕭斯塔科維奇、史特勞斯，甚至貝爾格，所以你也可以做得到。這首曲子充滿活力、不斷變化、難以預料。史特拉汶斯基發展了一種技巧，將音樂刺耳的樂節放在一起，而且沒有預警就改變。聽起來是前所未有的音樂，其影響可在後來的音樂中也聽得到。我很愛想像，他的和聲和節奏革新，在當時聽起來有多大膽。

我對好幾位二十世紀作曲家，也有類似的經驗，第一次聽他們的音樂，感覺高深莫測，但在多聽幾次後，就會聽懂了。如果你覺得想冒險，那就聽聽看：布萊恩・費尼豪的作品絕對複雜；馬克・安東尼・特納吉合成了現代爵士、現代古典樂和搖滾樂的影響；詹姆士・麥克米倫的交響作品有真正的黑暗和感染力。這些作曲家如今都還活著，也仍然活躍著。

你也許已經察覺到，我跟自己持續拔河，爭論和聲複雜性的好處。我有時候會發現，自己想要聽不和諧音，並積極地欣賞著。我知道這聽起來很變態，但從手機鈴聲到深夜計程車內播的流行歌，都已經有那麼多好聽的和聲了，我有時候就會想聽聽現代主義那苦澀的味道——我希望震驚自己的鑑賞力。但大多時候，我有莫札特就夠了。

在下列作曲家持續在荀白克所開闢的現代主義之道上前進時，序列主義音樂家的其中一個影響，就是允許了作曲家對他們作曲的方式進行實驗。我們現在身在後現代的時代，幾乎做什麼都可以了。

| **艾夫士（1874-1954）** | 創造了「複調」音樂，讓音樂家同時演奏兩個調（OS：他年輕時是管風琴家，為了自娛，會彈出跟教眾唱的不同調讚美歌——想像看看教眾的表情！）。他的《美國變奏曲》對英國人來說，聽起來會極其熟悉，因為這個歌調跟我們的國歌是一樣的。

| **史特拉汶斯基** | 毫不妥協的作品《春之祭》[音樂連結53]造成暴動後，他退回到更早時期的音樂，創作出「新古典主義」。如果這樣討論凱吉和荀白克讓你頭痛，那讓我建議用史特拉汶斯基的芭蕾舞劇《普欽內拉》來舒緩一下。從各方面看來，《普》是完全平易近人的作

品。很難想像這些都是同一個作曲家的作品。事實上並不是：史特拉汶斯基從過去的作曲家「借」了素材，再把自己的名字蓋上去。這對任何作曲家來說，都是大膽的舉動。〔音樂連結54〕

梅湘（1908-1992） / 是一位用非常不同的手法寫音樂的作曲家。他是貨真價實的鳥類學家，會注意聽鳥鳴的聲音，並用音樂的記譜法把鳥鳴寫下來，用在自己的曲子裡。作曲的規則手冊真的被丟了，作曲家們可以發明他們喜歡的任何作曲系統了。〔音樂連結55〕

瓦列茲（1883-1965） / 完全放棄了傳統的交響樂器，開始使用電子音樂。他有些實驗性的作品，根本沒有什麼和聲——幾乎沒有音準，跟莫札特或巴赫完全脫節。他的作品《電子音詩》挑戰聽者，並發出疑問——這是音樂嗎？對很多人（OS：尤其是電子作曲家）而言，這標記了用科技創造聲音、探索音樂的新途徑，對電腦的來臨變得越來越興奮。這首曲子現在聽來有點過時了。該曲寫於1958年，我可以想像，當時聽眾的反應是驚嚇——但我確定，本曲對他們來說很「新」。現在聽來，這首曲子像是湯姆·貝克演《超時空博士》的1974–1981那幾年[67]。〔音樂連結56〕

反動出現了——極簡主義

1960年代有非常多的和聲革新，必然也會出現反動。首批反對二十世紀音樂複雜性的重要作曲家，是菲利普·葛拉斯（1937年生）、泰瑞·賴

利（1935年生），和史提夫‧賴克（1936年生）等人，他們創造了和聲非常簡單的音樂，結果成了音樂的全新方向。這叫做「極簡主義」，因為這種音樂用了很少的音樂元素、重複出現，只在特定時刻，有很小的和聲變化。他們有些實驗聽起來就是這樣——實驗——聽來不太像是屬於音樂廳的音樂。〔音樂連結57〕

作曲家約翰‧阿當斯（1947年生）則稍晚才發跡、在1980年代進入重要地位，他是將極簡主義樂派的音樂、跟主流交響樂合成的第一人。〔音樂連結58〕約翰‧阿當斯對「音樂出自荀白克」此意識形態的反感，直言不諱：

> 「荀白克對我而言，也代表著變形和扭曲。他是第一位自恃為大祭司的作曲家，那充滿創意的心靈，極其一生不斷反社會，好像他注定要當個麻煩的角色。雖然我對荀白克這號人物抱持尊敬，甚至害怕，但我只有老實承認，我深深厭惡十二音列的聲音。對我來說，他的美感是過度成熟的十九世紀個人主義，這種主義中，作曲家是某種神祇，聽眾聽來好像要上祭壇一樣。就是因為荀白克，『現代音樂的痛苦』才會出現〔音樂連結59〕。人人都知道，二十世紀的古典樂觀眾正在縮小，有不小原因，是寫出了這麼聽覺醜惡的新作品。」

作曲家約翰‧阿當斯

約翰‧阿當斯並未發明極簡主義，但他讓極簡主義在音樂廳裡流行起來。他毫無疑問是位獨特的作曲家，音樂很具吸引力，又不會太過複雜。他的影響從廣告到電影配樂都聽得到，無所不在。當阿當斯改變音調時，你真的感覺得到——他把簡單題材處理得很好，對我而言，這種方法有回

歸到作曲家的傳統技巧；不過，他的音樂跟傳統音樂相差很多。

這就是我們到達的境界。音樂有持續的發展，我知道我漏掉了很多沒提；但已經試著要給你和聲發展的主要影響了。不過沒關係：外頭還有很多動人的音樂。當然，豐富的和聲是讓我一再回鍋、想多聽的原因。瞭解和聲且能有效運用和聲的作曲家，就是你會想一聽再聽的作曲家。

在提到旋律的第六章，我已經提過布瑞頓對「錯誤音符」的喜愛；但若我只給你這個印象，那對這位多樣化的作曲家並不公平。他有很多著重男孩合唱團樂聲的曲子，從《仲夏夜之夢》的精靈、到《碧廬冤孽》的男童高音；布瑞頓很懂得怎麼替他們的歌聲量身譜曲，也很喜愛他們唱出來的聲音。男童齊唱教會音樂的天籟，在英國已有好幾百年的歷史，例如「溫徹斯特大教堂」的合唱團已經唱了有六百年了（OS：他們拼Quiristers這個字的方式，明顯回溯到合唱團的標準拼法chorister之前的時代）。大教堂的樂音以及和聲，似乎連最不和諧的作曲家，都能軟化。

布瑞頓的《聖賽西莉亞讚美歌》、《頌歌典禮》，和那令人讚嘆的《貞女讚美歌》，都顯示出布瑞頓對傳統和聲的深刻瞭解，以及他寫流俗音樂的能耐。〔音樂連結60〕《頌歌典禮》中的〈這個小嬰孩〉雖然喧鬧，但卻包含了一個絕妙的音樂手法——三部回聲。這段歌調由不同組的歌手重複多次後，開始變得稍微不同步。效果絕佳，對聽者來說，也沒有難懂的和聲。〔音樂連結61〕

另一位和聲合唱作品可遮掩其交響樂現代主義的作曲家，是詹姆士‧麥克米倫（1959年生）。這位蘇格蘭作曲家，是我最愛的活躍作曲家之一。他的交響作品充滿了打擊樂聲，陰沉、且深入銳利，但他的合唱作品對初學者則較易聆聽，由於他的天主教薰陶，故受到了單旋律聖歌的影

響。幾年前我有幸帶了他的《聖約翰受難曲》（OS：約翰福音所敘述的復活故事），去一所市內中學進行一項教育計畫。麥克米倫以非常個人的觀點來譜曲，他深沉的宗教信仰，對他的作品有很大的影響。他觀點中的堅定天性，和音樂中的誠懇，讓來自各宗教背景的青少年印象深刻，即使他們和作曲家的年紀和教育不同。有很多人想拿《約翰福音》當作歌詞，不過大部分都是幾百年前的人——例如巴赫和許茲。麥克米倫把向過去致敬，但又聽來現代得大膽的音樂帶到二十一世紀。〔音樂連結62〕

合唱音樂充滿了豐富的和聲，在某些方面來說，人聲是真正美的和聲最棒的舞台。也許約翰·塔維納爵士最有名的，是在戴安娜王妃1997年的葬禮後，他的《雅典娜之歌》伴隨著送葬隊伍離開了西敏寺。我對這首曲子比那場葬禮的其他部分還要印象深刻（OS：我記得女高音琳恩·道森將威爾第《安魂曲》的〈拯救我〉演唱得很棒）。塔維納是俄羅斯東正教徒，他的和聲顯示了他們聖歌風格的明顯影響。《雅典娜之歌》用那如泣如訴，重複的「哈利路亞」，和溫和的旋律稜角，讓聽者聯想翩翩，似乎捕捉到她的香消玉殞在眾人心中引發的哀戚。送葬隊伍的景象——在她的棺木離開建築時，陰鬱悅耳的小調，轉為溢美、充滿希望，又輝煌的大調結尾——這是音樂與歷史皆沉痛的一刻。〔音樂連結63〕

但我最愛的塔維納音樂，是《羔羊》，這是他在1982年替外甥的三歲生日所寫的作品，的確是很不錯的禮物。他用了鏡像的和聲對應，在一部分升調時，另一個部分則以同樣距離降調。這樣的效果十分驚人，這曲完全適合威廉·布雷克（William Blake）的《羔羊》詩句。〔音樂連結64〕

看到越來越多的作曲家，在以歐洲為中心的傳統之外寫作，令人感到振奮：譚盾結合了中國作曲的元素和樂器，以西方交響樂的織體，創造出

了討喜的聲音世界。他的《臥虎藏龍》、《英雄》，和《夜宴》的電影配樂，融合了有時太過甜膩的好萊塢音樂，與他中國根基帶來的絕妙優雅，但他替音樂廳所作的更具實驗性作品，則得歸功於歐洲前衛作曲家的影響。在《復活之旅》中，譚盾用了多樣的元素，創造出詭異的聲音世界：潑濺的水、西方古典歌手、和尚誦經和西藏敲擊樂器。他的管弦樂編制包含了小提琴、大提琴，以及最極端的是，用了一位音響師操作一台山葉A-3000聲音取樣器。譚盾令我興奮的是，他雖展露出一些二十世紀最困難的作曲風格，但仍能寫出條理清晰又易聽的音樂。他替弦樂寫的作品，尤其是大提琴，更是具有特色。〔音樂連結65〕雖然他是替弦樂團和鋼琴寫曲，但仍然保有了一種中國的風格。〔音樂連結66〕

和聲和改變

> 「創作之途，得經過改變和轉變，凡事皆接收其真正自然及命運，與『偉大的和諧』成為永恆：此乃進步及流傳之事。」

英國詩人亞歷山大・波普

　　第五章提到了音樂的經典，描述音樂的故事，與選擇具代表性的樂曲，以及以樂曲建立故事是有關的。符合這種穩健發展的每一首曲子，從巴洛克到古典、到浪漫到現代主義，都有突出的異常曲子。例如 C.P.E.巴赫的音樂，就感覺既非巴洛克、也不是真的古典。早期的貝多芬聽起來像是後期的莫札特，但後期的貝多芬則奠定了浪漫時期音樂的定義。這個情

況雖然複雜，但還是可以看出一些大原則。

和聲在二十世紀到達了某種複雜的程度，挑戰只為了娛樂而聽音樂的聽眾，但還是有和聲、豐富、美妙、聽起來對的音樂。要是知道困難的音樂本來就該很困難，不會對觀眾妥協，這樣比較容易聽得下去。給自己一點時間聽難懂的東西，瞭解脈絡才聽——找出作曲家為何這樣寫曲的原因。你可能把這樣的音樂，當作純學術練習來聽，但至少比不懂就完全不聽還好。

我覺得，要分辨現在寫出來的曲子，兩百年後哪些還會在，是很難的事；但還是覺得，聽新音樂很振奮人心。有部分是因為，這些音樂能夠直接打動我；而更精確的原因，是因為這些音樂聽起來不像是老古董。和聲和音樂一直都在改變，也會一直改變下去。有部分原因是流行所致，也有部分原因，是反映出了我們現在的時代。我們離開二十世紀後，現代音樂與我們父母時代所關注的事物，越來越脫節了：國族主義、法西斯主義和戰爭。現代的作曲家考慮到了我們這個越來越全球化的世界，因此譜出了比較溫和、擁抱非歐洲曲式和聲的音樂（OS：如譚盾）。你也許永遠無法清楚地瞭解，沒有拿到音樂的學位，他們是怎麼辦到的，但你起碼可以感受到和聲發展的效果，並驚嘆於他們無窮盡的壯麗美景。

音樂連結

26 音樂連結26——柴可夫斯基：《一八一二序曲》，結尾。
http://youtu.be/u2W1Wi2U9sQ

27 音樂連結27——巴赫：C大調第一號前奏曲，BWV. 846。
http://youtu.be/hRBV1WMJtI4

28 音樂連結28●——韓德爾：彌賽亞第一部，第15曲，合唱
"Glory to God in the Highest"。http://youtu.be/0drpmaHITLA

29 音樂連結29——韓德爾：D小調第十一號組曲，「薩拉班德
舞曲」。http://youtu.be/JSAd3NpDi6Q

30 音樂連結30——霍格伍德演奏—韓德爾：D小調第十一號
組曲，「薩拉班德舞曲」，用於電影《亂世兒女》。http://
youtu.be/GlTdQKTqjOM

31 音樂連結31——潔西‧諾曼演唱—普賽爾：《仙后、狄多與
阿尼亞斯》〈當我入土時〉。http://youtu.be/jOIAi2XwuWo

32 音樂連結32——劍橋克萊爾學院合唱團—普賽爾：〈請聆聽我的祈禱〉。http://youtu.be/_WXx5tttwGo

33 音樂連結33——惠塔克：〈金色光芒〉。http://youtu.be/4ty3HVeAkdc

34 音樂連結34[*]——國王學院合唱團—勞利德森：《偉大的奧祕》。http://youtu.be/Q7ch7uottHU

35 音樂連結35[*]——鋼琴／顧爾德—巴赫C大調前奏曲，作品924。（鋼琴版）。http://youtu.be/NJ7Cz9FAxrE

36 音樂連結36[*]——鋼琴／李希特—莫札特：C大調鋼琴奏鳴曲，作品545，第一樂章，快板。http://youtu.be/MqrSULskGoo

37 音樂連結37[*]——鋼琴／李希特—莫札特：C大調鋼琴奏鳴曲，作品545，第二樂章，行板。（與第三樂章，回旋曲）http://youtu.be/O6rstctpxGw

38 音樂連結38——溫德利希演唱—舒伯特：《美麗的磨坊少女》〈磨坊少年與小溪〉。http://youtu.be/JhSDZtLEWDU

39 音樂連結39——柯博士（Michel Corboz）指揮—佛瑞：《安魂曲》，作品48，第5部，〈羔羊頌〉。http://youtu.be/EZ6SMDAwUEA

40 音樂連結40——李汶指揮—華格納：《唐懷瑟》第三幕，〈喔！你，我親愛的晚星啊！〉。http://youtu.be/dA7KVx9Mcmw

41 音樂連結41——馬勒：E小調第七號交響曲，第一樂章，緩慢地，堅毅，但不太快的快板。http://youtu.be/tRnP-ctjCBY

42 音樂連結42——舒華茲柯夫演唱／賽爾指揮倫敦交響管弦樂團—理查‧史特勞斯：《最後四首歌》〈明天〉，作品27。http://youtu.be/B7w9JIb51ZE

43 音樂連結43◉——尼爾森（Birgit Nilsson）演唱／蕭堤指揮—理查‧史特勞斯：《艾蕾克特拉》〈一個人！啊，只有我一個人〉。http://youtu.be/G1_NOtK1sDQ

44		音樂連結44——荀白克：《昇華之夜》，作品4，第四樂章，慢板。http://youtu.be/17Obe-VNork
45		音樂連結45——荀白克：《古雷之歌》第一部，〈黃昏使陸與海都靜下來〉。http://youtu.be/0Lm6JaPI46o
46		音樂連結46◉——鋼琴／波里尼一荀白克：《三首鋼琴曲》，作品11，第一樂章。http://youtu.be/DUHn7knkrLc
47		音樂連結47——電影《異形》主題曲。http://youtu.be/DaT-JX5r8i8
48		音樂連結48——巴爾托克：《為弦樂、打擊樂和鋼片琴而作的音樂》，Bb 114，第三樂章，慢板。http://youtu.be/gIFU39c3ZdQ
49		音樂連結49——李蓋悌：《氣氛》http://youtu.be/y7xw-0xArcY

50 音樂連結50——李蓋悌：《安魂曲》http://youtu.be/b7sJwiZhdvw

51 音樂連結51——布雷茲：《無主之槌》，Avant 'l'Artisanat Furieux'。http://youtu.be/zvWBiox8Hd8

52 音樂連結52——史特拉汶斯基指揮哥倫比亞交響樂團—史特拉汶斯基：《春之祭》第二部：獻祭：獻祭之舞。http://youtu.be/GEnwjdir4Aw

53 音樂連結53——阿巴多指揮倫敦交響管弦樂團—史特拉汶斯基：《春之祭》第一部：大地的崇拜，少女之舞。http://youtu.be/x4Jk8Fjt4rc

54 音樂連結54◉——史特拉汶斯基：《普欽內拉》http://youtu.be/tVQ4qbv1nDM

55 音樂連結55◉——梅湘：《聲音色彩》*Chronochromie*，第一部分。http://youtu.be/X3nkWmLCyhg

56 音樂連結56◉──瓦列茲：《電子音詩》。http://youtu.be/WQKyYmU2tPg

57 音樂連結57◉──賴利：《C調》http://youtu.be/t3HBQ3oDJX4

58 音樂連結58◉──阿當斯：〈主席之舞〉http://youtu.be/zlJIqyS_Z30

59 音樂連結59◉──荀白克：《佩利亞與梅麗桑》交響詩。http://youtu.be/7PwkScjZt6M

60 音樂連結60◉──劍橋聖約翰學院合唱團─布瑞頓：《貞女讚美歌》。http://youtu.be/L3tP8Ejsh7Y

61 音樂連結61──布瑞頓：《頌歌典禮》〈這個小嬰孩〉http://youtu.be/BTyIP7m8Btg

62　音樂連結62●——詹姆士・麥克米倫：*Strathclyde Motets*, 'Mitte Manum Tuam'。http://youtu.be/AiwLT1eFCR0

63　音樂連結63——塔維納：《雅典娜之歌》。
http://youtu.be/II_QgNkG5jg

64　音樂連結64——晚禱合唱團─塔維納：《羔羊》。http://youtu.be/h-mSmEfLmZc

65　音樂連結65——譚盾：《復活之旅》（亦作「水之受難曲」）'Death and Earthquake'。http://youtu.be/OhkTqQzQLFc

66　音樂連結66●——譚盾：《夜宴》原聲帶。http://youtu.be/3EF1ZM6CAFE

註釋

58　譯註：英文中「harmony」可同時指「和聲」或「和諧」

59　見「音調」的定義請見上面第二章的「真奇怪，這種改變……」。

60　譯註：這是聖誕歌曲〈聖誕節的十二天〉（The TwelveDays of Christmas）歌詞，曲中數著十二種聖誕禮物，本書作者藉此開數字的玩笑。

61 如果你計畫要成為作曲家或表演者，只要能列出「和弦名稱」和「和弦進行」就好了。如果是這樣的話，那這本書就不適合你。

62 對有過一點點音樂訓練的人來說，和弦是 I V VI III IV I IV V I。最後的終止式是IV–V–I，這能在音樂史上所有音樂形式中，都看得到。而V–I終止式最強而有力；這是音樂當中最有磁性的。因為V和弦有的音符，I和弦全都沒有，聽起來，和弦得到了解決。

63 聲樂界有個故事，講的是一位有名的女高音，在練習舒曼的音樂時，伴奏鋼琴家問她：「妳對這首歌有什麼感覺？」回答是：「我的內心充滿激情。」然後他們就上床了。這可能只是傳說。許多一廂情願的年輕伴奏，會對「輕抒情女高音」（soubrette soprano）說的故事，妄想這種故事會激起激情演唱，或是就只有激情。這就是你的歌劇歌手。

64 艾蕾克特拉想替她那被謀殺的父親阿加門農（Agamemnon）復仇，於是叫她哥哥奧瑞斯提斯（Orestes）去殺她的母親克萊登妮絲特拉（Klytemnestra）。在這個願望達成之時，她便死去——這可不是喜劇。

65 http://www.scena.org/columns/lebrecht/010708-NL-Schoenberg.html

66 譯註：「Sz.」為澤洛西（András Szőllősy）替巴爾托克作品所排的編號，而「BB」則為頌法易（László Somfai）替巴爾托克作品所作的編號。

67 譯註：他是長壽劇《超時空博士》的第四代，目前為止是該系列演最久的博士。

第8章
風格與管弦樂團

「『流行』是一種醜陋，難受到我們得六個月換一次才行。」

王爾德

「裝模作樣」（ Puttin' on the style）

她裝出強烈情感

裝模作樣

這是年輕人

老在做的事

我看看四周

有時得微笑

看到這些年輕人

裝模作樣

喬治‧P‧賴特（George P. Wright）／諾曼‧凱茲登（Norman Cazden）

朗尼‧唐納根（Lonnie Donegan）演唱

長大後，我的喜好也在演變。我告訴岳母，要替家裡買一面洛可可風格的鏡子，她簡直不敢相信：「你是想要比較現代的東西吧？」雖說多

年來，我是喜歡樸素的白牆和空無一物的極簡主義者；但我現在喜歡老式又品質好的東西。品味會在一眨眼就改變，任何買過緊身套裝的人都會知道；古典樂也不例外，不過音樂的流行和品味要改變，可能會久一點。在音樂家前往下一站之後，音樂的固有價值仍會存在很久一段時間。

有很長一段時間，大鍵琴是主要的流行樂器。那節奏分明、簡短而尖銳的琴聲，在十七、十八世紀隨處可聞；但運作流暢的「現代鋼琴」（OS：或我們今日簡稱「鋼琴」）約在公元1700年誕生，並逐漸成了人人必備的樂器。鋼琴可是當時的 iPod／iPhone／iPad。可以在自己家裡放一台的樂器，創造自己的音樂，這就是革命。然後有人發明了無線網路，把鋼琴給攪亂了。跟所有的創新物件一樣，有人會歡迎，有人則會悲恨追憶。我聽過多少次「黑膠唱片比 CD的聲音溫暖」這樣的評語了？而現在看起來，CD則要告一個段落了。你不知道？我想這一切恐怕如此。跟上吧。

音樂已經過了五百多年，你怎能期望掌握這期間所有的風格變化呢？即使你曾一度瞭解作曲家們在音樂歷史中扮演的角色，但還是有各種作曲家因風格迥異而無法分類。人們因分不出貝多芬和莫札特，而對古典樂感到憂慮；如果你認識古典樂宅男（OS：例如我），那麼你可能就見識過，他們聽了十秒後，就能推論出作曲家的名字。這怎麼可能呢？有幾個洩漏祕密的徵兆，可以幫你縮小範圍。而這一章可以幫忙。

雖然作曲家聽起來可能會很像他們同時代的其他作曲家，但大部分作曲家都會有特別的聲音，獨特到不可能認成是其他人的作品。例如韓德爾和巴赫都是巴洛克時期的作曲家（OS：稍微晚一點），但如果知道，韓德爾寫的音樂是英文和義大利文，而巴赫寫的是德文，你就永遠不會把他們搞混。這樣可以簡單地玩「大家來找碴」（OS：討厭的是，有時候他們兩人都會

寫拉丁文音樂，可能會讓你搞混）。身為作曲家的他們，和聲皆有完全不同的
聲音。有些時刻聽來相似，但你聽韓德爾整首《彌賽亞》，然後再聽巴赫
整首《B小調彌撒》，就會非常瞭解他們的不同之處了。

　　你可以在幾分鐘內，就聽得出大型現代管弦樂團和小型早期樂團的不
同。一旦知道交響樂團的關鍵發展，就很容易將之與音樂的時期作連結；
而如果把音樂時期記憶在腦海中，就只剩下把該時期的主要作曲家歸類在
一起，就會自覺認識音樂了。我會在本章稍後處理音樂的時期，但首先，
我們先來談談管弦樂團的發展，因為瞭解管弦樂團的組成，將能幫你瞭解
他們演奏的音樂風格。

　　一開始，人們以棍棒敲打物品（OS：或可能打人）來製造音樂。到了某
個時期時（OS：不過到底是何時則還在熱烈辯論），他們開始吹奏空心的動物
骨頭、作出長笛的原型。在2009年，德國發現了一把有三萬五千年歷史的
骨笛。也許這是德國有這麼多偉大作曲家的原因——他們起步得早。

　　關於音樂的文字記載，可上溯至幾千年以前，聖經中也有很多例子，
但我們今日所知的管弦樂器之發展，是在最近五百年才發生的。但是，為
什麼是這些樂器呢？為什麼不是其他數以千計不再使用的樂器呢？羊角
號、里拉琴、克魯姆管又怎麼了呢？有些樂器成功地延續下去，其他樂器
則夭折了。現代的管弦樂團，包含了在歐洲存在了好幾百年那些形式各異
的各種樂器。這些樂器的樂音和演奏方式，已在我們的文化中，存在了好
幾個世紀。

　　我們今日所知的管弦樂團，因為喜好、流行和樂手的數量，而約在
十七世紀開始定型。那時是巴洛克時期的巔峰，當時的流行都聚焦在路易
十四的宮廷。那時，這個宮廷朝向了現代交響樂團的方向前進，法國作曲

家盧利則是先驅。路易十四以其富麗堂皇的品味聞名，凡爾賽宮可作為證明；他喜愛歌劇壯觀表演，使用強大的樂器力道。在1653年，盧利年方二十，就被任命為凡爾賽宮的音樂負責人，想必對任何一位音樂家來說，這都是肥缺。盧利用了駐地的弦樂隊，將騎兵音樂家集結起來。在這之前，並沒有我們今日所知的管弦樂團；只有「特設」的樂團。《葛洛夫音樂百科》解釋道：

> 在1664年，盧利集結了這些騎兵和其他部署，在凡爾賽宮推出了多日的表演，叫做《魔法島的樂趣》，他將樂手排進了傳統的「前管弦樂團」方式：演奏一組類似的樂器、穿著戲服、以特殊安排之因而聚在一起（Edmond Lemaître, 1991）。十年後，盧利在一個類似的娛樂場合中，製作了他的歌劇《歐瑟斯特》，和莫里哀及馬克—安東尼．夏邦提耶的喜劇芭蕾《奇想病人》，盧利作了很不一樣的樂器部署。（……）盧利加了一倍的弦樂、雙簧管，和低音管的樂團，提供了法國、英國和德國作曲家好幾代交響樂寫譜的重要範例[68]。

以不同樂器組成固定樂團的概念，很快就傳遍了歐洲，因為其他國家的君主決定，路易王有的，他們也要[69]。

巴赫也替他的大型作品，使用了大型的管弦編制：1727年的《馬太受難曲》便是為了「雙管弦樂團」而寫。在那些日子裡，樂團的弦樂器占了多數，弦樂器一直都是主要的聲部，主要是因為其天生的音樂彈性；弦樂器能演奏出柔、長、短、響亮的聲音，以及旋律和和聲——音樂的命脈。

弦樂器也能當伴奏樂器，像是大鍵琴、魯特琴（OS：像是形狀奇怪的吉他）、短雙頸魯特琴（OS：像是過大的吉他）或管風琴，跟像是低音提琴或低音管的低音樂器。這些全部被稱作「持續低音」，指的是貫穿樂曲的低音線，這是從巴洛克時期而來的關鍵音樂特色。在持續低音之上，巴赫用了長笛、雙簧管、小號、鼓，和其他現在已經不再使用的當代樂器，如柔音管（OS：現代雙簧管的大哥）和古大提琴（OS：跟大提琴一樣彈法，有著跟吉他一樣的有一條一條的「琴品」）。巴赫常把這些樂器加在曲子特別需求處，例如用這些樂器獨奏來替歌手伴奏（OS：這種方法叫做「助奏」），或是將這些樂器集合起來，演出喧鬧盛大的結尾。

我們今日的管弦樂團，在本質上跟巴赫及盧利的樂團很像，但編制卻不一樣。要到十八世紀莫札特和海頓的時代，「古典時期」的樂團發展之後，才是我們今日所繼承的編制；其原因也是因為音樂的流行之故。器樂音樂在歐洲宮廷漸漸變得重要，而為了新編制所譜的大型曲目，則以「交響曲」之名為人所知，字面上的意思是「一起發出聲音」。我會在第九章討論交響曲的結構，和其運作的方式。

古典後期的「交響」弦樂器分成了四個樂部：第一是小提琴、第二是小提琴和中提琴、再來是大提琴和低音提琴演奏同一個聲線。巴洛克時期的長笛和雙簧管，可由同一樂手來吹奏（OS：現代經費很緊的樂池樂隊，也有類似的作法：一般指望長笛手也要吹奏其他的樂器，如在演出當晚也吹薩克斯風）。等到貝多芬寫他的交響曲時，已經是巴赫後近百年的事了，聽眾期待交響作品的龐大樂音，因此，例如貝多芬的《第二號交響曲》，就需要大型編制：兩支長笛、兩支雙簧管、兩支單簧管，和兩支低音管。除了這個較大的管樂部之外，他還加了兩支法國號、兩支小號和定音鼓。這種較大型的

樂團，及其精力充沛的樂音，讓貝多芬有工具可以推動管弦樂團的力度，並測試樂手的嫻熟技術。浪漫時期的樂團於焉而生。

在十九世紀時，大聲的音樂變得更大聲了。音樂充滿了激情，加上像哥德或席勒等詩人的詞，需要更多的作曲資源。浪漫管弦樂團劃時代的樂音之一，就是加上了長號，長號在十八世紀僅會用在特殊場合。貝多芬第一次用這種樂器，是在《第五號交響曲》（OS：就是那首「答—答—答—大、答—答—答—大」）（即命運交響曲），但他不是第一位這樣做的；這個殊榮，當屬較少人知的瑞典作曲家姚阿幸・尼可拉斯・艾格特（1779-1813），他在歷史上的地位只剩下「比貝多芬早幾個月在交響曲中使用長號的作曲家」了。長號、低音號，和很多很多的喇叭，都加進了持續增加的弦樂部。樂器本身也越來越精緻：雙簧管加上越來越多的按鈕，以便演奏更複雜的音樂。因為作曲家開始追尋創新，敲擊樂部因為加上異國樂器，而變得更為龐大。

跟現代世界的很多事物一樣，現代的管弦樂團裡會出現什麼樂器，並沒有什麼太難或速成的規則。大型曲目當然會包含上面提到的樂器，數量不等；但作曲家可以自由地創造自己的「管弦樂團」，並常替形式有趣的樂團寫曲。我聽過最瘋狂的作品之一，是彼得・馬克斯威爾・戴維斯在1969年寫的《瘋狂國王的八首歌》，以英王喬治三世的瘋狂事蹟為本，或可能只是一個自以為是喬治三世的瘋子；很難說。他的音樂出版社說，這是「新表現主義音樂劇場」的作品，但卻是在音樂廳裡演出。在這首曲子裡，瘋王想教鳥兒唱歌；管樂則得在巨型的鳥籠中演出。你懂的：瘋狂，但怪得出色。這是為了接下來那新奇的合奏所譜寫的：

長笛、短笛、單簧管、哨子、小鼓、兩副吊鈸、腳鈸、兩套

木枕、大鼓、鏈、棘輪、高音鼓、泰來鑼、鈴鼓、輪旋鼓、玩具鳥哨、兩座寺鐘、風鈴、鐃鈸、搖鈴、鐘琴、鋼條、撬桿、迪吉里度管、鋼琴、大鍵琴、揚琴、小提琴、大提琴

換成莫札特會怎麼做呢？我猜莫札特會對現代樂團很高興，而且會替任何可用的樂團編制譜寫樂曲吧。當作假想實驗吧，想像一下莫札特會怎麼寫踏板定音鼓、電吉他和木魚的音樂呢⋯⋯

管弦樂團的聲部

管弦樂團的主要部分通常是（OS：也一直會是）包含以下群組：

♪ 弦樂
♪ 木管樂器
♪ 銅樂
♪ 敲擊樂器

各聲部的數量可能會有很大的不同，端看他們演奏的是什麼音樂。早期的管弦樂團比較小，只有寥寥幾個銅管樂器，和幾個木管樂器。現代管弦樂團的人員編制中，每個聲部可能都很龐大。聲部是由發聲的技術來分隔的。

/ 弦樂 /

拉著撐緊的馬毛弓，可讓小提琴的琴體，產生動作和振動。琴體如共

鳴箱般運作，放大著聲音。這個原理包含了小提琴、中提琴（OS：稍微比小提琴大一點）大提琴（OS：也是比較大），和低音提琴[70]（OS：很巨大，沒有人幫忙的話很難移動；低音提琴手通常又高又壯）。「弓弦樂器」（OS：strings）的早期例子，最遠可追溯到七世紀的中國；但我們熟悉的現代音樂廳裡那豐富的樂音，則是十六世紀所發展出來的不可思議工藝技術；自1650年至1750年被稱為「黃金時期」，最有名的是斯特拉第瓦利（1644-1737）。雖有很多其他樂器匠做出來的樂器，可價值上百萬英鎊，如瓜內里和尼可羅・阿瑪悌（Nicolò Amati），但「斯特拉」才是真正吸引大買家的琴。這種小提琴的流行、其大小，和這種樂器在十九世紀時的高超演出，造成這種最棒小提琴的極度商品化。小提琴家們努力要買這種比他們的房子還昂貴的樂器，不然就是他們夠幸運，有慈善家要借他們一把絕佳樂器。大部分最棒的小提琴，現在都在私人收藏者手裡。真可恥。

當我剛替倫敦交響樂團工作時，我跟一位大提琴家到東倫敦的達根罕辦學校的工作坊。她演奏出來的樂音特別地美妙，但跟我一起工作的倫敦交響樂團樂手也辦得到，所以我當時沒想太多。後來，我們都到達根罕大街去喝一杯。那是週五晚上，酒吧滿多人的。一個頗醉的當地人看到她那大提琴的超大琴盒，就問我同事她的「吉他」價值多少錢？她冷若冰霜地回答：「喔幾百塊英鎊；這只是學生琴。」那人沒趣地拖著腳步離開。直到我們平安搭上地鐵回家時，她才透露，這把樂器是一個倫敦的音樂學院借給她用的。琴有幾乎三百年歷史，至少價值好幾十萬英鎊，就算還不到百萬的話。我想，我可沒膽演奏這把琴。當然小提琴就是做來彈奏的，不是做來裝進玻璃盒的，不過，帶著價值兩百萬的小提琴巡

迴演出，是件冒險的事，德裔小提琴家大衛‧葛瑞就知道這個代價。葛瑞在一場音樂會後跌倒，對他那把1772年的瓜達尼尼，造成了六萬英鎊的損害，這把琴整整價值五十萬英鎊。一個倫敦的小提琴商愉快地出面，借了他一把聖羅倫索斯特拉第瓦利，但條件是要有三人保全[71]。由數字來看，如果你去看「古樂」樂團「啟蒙時代管弦樂團」演出，你可能會期待看到一小團的小提琴和中提琴、三或四台大提琴，和只有一兩台的低音提琴，因為他們演出巴洛克和古典時期的音樂；至於現代樂團如「皇家愛樂管弦樂團」，則會有約十把的第一小提琴、十把第二小提琴、十把中提琴、十把大提琴，和大約八台低音提琴，演奏出明顯更為強勁的樂音。這些較大型的弦樂部，很適合浪漫和現代時期的曲目。

｜木管樂器｜

除了長笛之外，「木管樂器」（woodwind）可能該更精確地稱為「簧」樂器，因為木管樂器的聲音，是藉由吹氣進簧片而來的。蘆葦是天然成長的，木管樂器部的操作，也沒什麼複雜，可不過是像吹氣進你手中的一片葉草，弄出鴨子的聲音那麼簡單；不過木管樂器可是貴了許多。長笛和它的姊妹短笛，則是金屬樂器，供你吹氣發聲。你得用一種特別的吹法（OS：像是把牛奶盒弄出聲音），不然聽起來就會像是冷風吹過窗戶。它們之所以會被稱為「木管」，是因為原始的長笛是由木頭所做。

簧樂器有非常久遠的歷史：古希臘人有種樂器（OS：叫做奧魯管 Aulos），而在西元一千年時，阿拉伯世界也有類似的樂器叫「嗩吶」（Surnāy），這些樂器跟現代的雙簧管非常相似，因為都有兩片簧片（OS：兩塊讓空氣通過的簧片，以造成振動），跟只有一片簧片的單簧管不同。

在雙簧管和單簧管發展出那些閃亮的銀色按鈕之前，是很難吹成調的；其實，某些古樂樂團都有比較「粗魯」的調音法，因為這些樂器有點兒難以捉摸。加上這些機械按鈕部分，能更容易用按鈕關閉孔洞，比使用手指按孔還有效，因為手指按孔很難完全蓋住指洞來阻絕空氣72。

樂手對簧片可是絞盡腦汁。因為簧片是天然的材質，長期浸在樂手濕潤的嘴裡，很容易腐壞。你愛用的簧片可能只撐得住幾場音樂會，因此樂手學會了用銳利的刀片和塑形工具，做出自己的簧片。你常可在排練場後面，看到他們把最近用的簧片削下個幾奈米來。簧片出問題時，就是該進垃圾桶的時候了。簧片必須保持濕潤溫暖，這也是音樂會前，雙簧管樂手會一直吸簧片的原因。

現代管弦樂團有兩把長笛、兩把雙簧管、兩把單簧管，和兩把低音管。在木管樂器部的上下，可能還會加上一把短笛（OS：一種非常小，音高很高的笛子）和「倍低音管」（OS：大型而音高很低的低音管）。還有其他樂器會加進來，但不是每場音樂會都用得到的；英國管—大型有彎頸的雙簧管；和低音單簧管—普通單簧管的大哥。

| 銅樂 |

管弦樂團的小號手最愛用來示範樂器的招數，是用一塊塑膠水管、一個廚房用漏斗和他們的嘴巴，來演奏知名的小號歌調。但能用花園用水管吹出像小號的聲音，並不會降低銅樂家庭成員的價值。這些樂器都需要非常靈活的臉部肌肉控制，才能吹出樂音。震動是由嘴唇做出來的，管子和漏斗只是放大加強音波而已。使用高品質又有精確尺寸的金屬，現代樂器能吹出非常穩定的樂音。所有「銅樂」家族樂器的起源，是來自像羊角號

的樂器（OS：猶太人在新年慶祝時吹奏的公羊角）。

如果你看過法國號或小號樂手清空他們的樂器，你可能就會注意到，水滴落在地板上。小朋友一定會以為這是口水，但這並不是口水。把熱氣吹過冷冰冰金屬樂器的結果，就會造成凝結。濕氣集結在樂器管內，必須要倒出來，通常是倒在你隔壁樂手的鞋子上，不然在獨奏時，就會有丟臉的呼嚕呼嚕水聲。

現代管弦樂團最少有兩至三支小號，長號也有一樣的數目，通常只會有一支低音號。大型的作品可能有很多法國號，但大部分的音樂會裡，你最少大概會看到四支法國號。

/ 敲擊樂器 /

鋼琴是敲擊樂器的正式成員，因為鋼琴雖然有弦，但是靠琴鎚敲擊弦，才能產生樂音，這讓鋼琴成為管弦樂團的「敲擊」樂部。任何可以敲擊的東西，都被現代作曲家用過了，從車輛懸吊彈簧、到裝水的玻璃，但傳統的敲擊樂器是定音鼓和鈸。敲擊樂部是在過去兩百年中，最多創新的聲部：亞洲來的「泰來鑼」（OS：大型的鑼）、西班牙來的「響板」、美國來的「震音鐵琴」等等。作曲家要做出非常獨特的聲音世界，就靠靈活地使用敲擊樂部，並做出有趣的選擇了。

令人難以理解的是，管弦樂團的發展，與古典聲樂的發展有密切相關，不過人聲並不符合管弦樂器。

歌唱風格

我們習慣從廣播聽到的流行歌聲，是從麥克風和錄音技術的科技發展

而來的。沒有麥克風的話，大部分流行歌手的音量都很小聲，除非你有機會與他們共進午餐，不然就無法聽到他們不假外力唱出的歌聲。我們已經習慣人工放大的聲音了，所以自然的人聲就顯得有點特別。

對我而言，這就像是聲音版的速食。歌劇和古典聲樂就像是有機產品：沒有人造物。透過麥克風，任何音量都能聽得見，但要在現場音樂會穿透一整個管弦樂團，則就需要特別的歌手了，不能作弊、沒有音準校準、沒有自動調音、沒有壓縮、沒有等化器 、沒有聲碼器、沒有流行樂常見的任何電子音效提升方法。我總覺得很有趣，人們認為運動要是使用人工輔助的話，就是不誠實，服用增加效能的藥，會被禁賽，但在音樂當中，很多人喜歡大量加工過的聲音。對我而言，這種不同，有如比較一個古董木製家具、和IKEA宜家家具的夾板家具。這是品質的問題。

聲樂的一大影響，是當時樂器演奏所流行的風格。例如巴赫寫的聲樂曲目，幾乎不讓歌手有呼吸的空間，但卻模仿了管弦樂團的聲線。巴赫的聲樂線通常很長，有很多裝飾音。這需要一副很有彈性的聲音，但不需要大音量，因為巴洛克管弦樂團比較小。

那麼古典聲樂是怎麼變這麼大聲的？在兩千年前，在希臘的露天圓形劇場演出，你需要宏亮的聲音，才能穿透觀眾嘈雜的聲音。既然所有的歌手都要用他們自然的發音器（OS：橫膈膜、肺、喉）才能讓人聽見，我猜希臘露天圓形劇場的表演者的聲音，跟今日歌劇樂手的聲音一樣活躍、一樣大聲。我們現代聲樂風格的起源，是以大教堂的共鳴音效作為基礎的，激發了公元第二個千禧年初的合唱傳統。但因為歌劇的新風格，需要更戲劇化和更富有特色的表演方式，歌手必須要跟較大型的管弦樂團相對抗。訓練方式和曲目都進化來適合較大較響亮的聲樂風格，好填滿觀眾越來越多

的歌劇院。

到莫札特在1791年寫《魔笛》時，聲樂更被推到了極致——音高和音量都是。兩個絕佳的例子，是夜后的詠嘆調〈地獄般的復仇〉，那異常的高音代表了這位非常不平凡的角色，聽起來跟長笛的聲音幾乎沒什麼兩樣；而莫札特未完成的《C小調彌撒》〈垂憐曲〉中，替歌手寫了音階，然後又從極低的音符，接到高很多的音符。這種效果充滿戲劇又炫技，在大約只有五十年前的巴赫音樂中，是絕對聽不到的。〔音樂連結67〕

歌劇的需求增加，建築物越蓋越大，樂器也得越來越大聲，才能填滿空間。人們開始唱得更大聲，才能凌駕於樂器之上，音樂開始推向聲樂的極限。接著產生的，是聲樂的軍備競賽，在華格納的音樂達到了巔峰，他要求絕佳的耐力、寬廣的音域，和純粹的音量。華格納那超凡的角色，需要由大的音量才能填滿。

跟所有的創新事物一樣，過了一段時間後，這些新發展變成了常態。到了十九世紀末，華格納譜寫音量超大的音樂之時，歌手早已需要將聲音練就到了運動員級的水準，就因為要超過越來越大的管弦樂團音量。歌劇院常客不太會建議你用電視的小小喇叭來聆聽聲樂的錄音，現場聆聽「那股聲音」的經驗，跟聽錄音或聽麥克風，是完全不一樣的。試了再說。

因為對歌者有這些要求，聲樂成了非常專門的事業。歌者會練習一些適合他們聲音的角色；這被稱為「型」（OS：英文是fach，但其實是德文的「主題」之意）。這表示，他們會練到聲音大到能演出某角色、並試著不要太早唱這個角色。墨西哥男高音費亞松最近就遇上了聲音的瓶頸，因此告別了歌唱好一段時間，因為他之前的歌唱聲樂角色並不適合他。幾年前，我看了費亞松演出的一場《霍夫曼的故事》表演，他當時剛揚聲國際。他證明

了自己是極佳的演員，唱得無懈可擊。在他開始出問題時，我很驚訝，我猜費亞松也很驚訝：他之前唱得毫不費力之處，現在開始聽起來很緊繃。五年後我聽他唱威爾第，有很多聲音壓力的徵兆：他在最高的音域有碰裂聲，這可不是歌劇聽眾買票會想要聽到的聲音。他最近回籠演唱韓德爾的音樂，則令人鬆了口氣，因為壞掉的嗓音，可不跟大衛・葛瑞壞掉的小提琴一樣好修理。

　　不需要科學解釋，你就能輕易聽到帕華洛帝（1935-2007）的錄音中那個「砰」的聲音，這位義大利男高音的聲音，有一種響亮的特質。不管他唱的是什麼音符，他的嗓音總是有種獨特的光澤，而那個「砰」聲總能穿越管弦樂團——不管管弦樂團有多大聲。也許正因為他能輕易地唱出非常高的音，因此被稱作「高音C之王」；不過，讓他的聲音充滿商機的，是他那特殊的共鳴；他的聲音在歌劇院裡既有效果，在唱片上又非常特出。他是怎麼辦到的？歌劇明星是怎麼讓聲音穿透管弦樂團那巨大的聲音的？嗯，一位真正頂級的古典歌者有很多的「砰」聲；這就叫做「共鳴」。歌者受訓，讓他們的聲音加上某些頻率——就像你能調高傳真音響上的音調控制一樣。如果你放大了我們人耳特別敏感的頻率，就會產生能夠切透的聲音，即使周圍有很多其他的聲音，這個聲音永遠都不會被蓋住。（OS：這就是我們總能聽得到嬰兒哭聲的原因：嬰兒哭聲充滿了這樣的頻率。）

瞭解不同的音樂時期：作曲家年代交疊

　　想像一下，莫札特要是活了超過三十五歲，能寫出什麼樣的音樂，這還滿令人遐想的。他能譜出多少的新發明？貝多芬只比莫札特晚生了十四年，但他卻活到了五十七歲，讓他有機會引領了音樂的發展，開啟了浪漫

時期。雖然巴赫一生持續寫著同樣風格的音樂，他的兒子C.P.E巴赫則與時代共進，活到了莫札特的同期。如果莫札特跟海頓活得一樣久，他就會活得比舒伯特還長，可能會成為一位浪漫時期的作曲家。海頓教過貝多芬，而貝多芬浸淫在「古典」時期，但當他死時，舒曼、孟德爾頌、和華格納都還只是青少年。舒曼在四十六歲時死於梅毒、 孟德爾頌則在三十八歲時死於腦出血、而華格納活到了七十歲。華格納因此與馬勒、荀白克和理查‧史特勞斯的年代交疊了。靠著活了稍微久一點，即使華格納生於上一個音樂時期，他也成了十九世紀末音樂發展的一部分。

任你怎麼想，但我堅持用作曲家姓氏的字母順序，來安排 CD收藏。我知道有些人是用唱片公司的名字來排的（OS：這樣看起來是比較多彩沒錯，但其實非常沒用）。有些人則是靠曲目的名稱，很多人則是用音樂時期來排序的。我們總愛把音樂分類，流行音樂則有太多的名堂，對樂迷來說雖然可能很明顯清楚，但對外界來說，則十分難懂。（OS：獨立音樂、搖滾、Grime〔源自英國的嘻哈／浩室舞曲〕、Dancehall或Bashment〔雷鬼的電子類型，適合跳舞〕、電子音樂、雷鬼、嘻哈、MOR〔大路音樂〕，有誰知道？）「古典」樂也是一樣（OS：雖然我們在前面已經討論過，「古典樂」這個詞本身就有問題）。

考慮到有一堆亂糟糟的作曲家和風格，我們要是把作曲家以音樂風格來定義，就很合理了：文藝復興、巴洛克、古典、浪漫、序列主義、現代主義、極簡主義，這些標籤非常有用。音樂的歷史就像一條大河，每個作曲家在不同的點，像支流一樣地加了進來，每個人都稍微影響了音樂，有些人則完全改變了航道。但記住，他們只是標籤，有些作曲家則有不同時期的特色——例如貝多芬就以古典時期作曲家開始，但卻以浪漫時期作曲家的身分結束。

如果你不知道不同作曲家要放進音樂歷史上的哪一個時期，你可能會很高興聽到，音樂的歷史可分為六個很好分辨的時期。每個時期都有特徵，連最不專業的聽眾，都能分辨得出來。知不知道這點並不重要，但要是瞭解我們今日熟悉的樂音來歷，可以幫助我們分辨音樂。這些音樂風格的最大不同、最好分辨的點，是音樂合奏團體大小的不同：從一小群的歌手、到整個交響樂團。

1900前可粗略分別如下：
　　♪ 早期音樂／中世紀（1000-1400年代)
　　♪ 文藝復興（1400-1600年代）
　　♪ 巴洛克時期（1600-1750）
　　♪ 古典時期（1750-1800）
　　♪ 浪漫時期（1800-1900）

跟文學和藝術一樣，到了二十世紀，事情變得比較複雜，音樂走向了幾個不同的路。當時比較注重原創、注重標新立異。
　　二十世紀
　　♪ 現代主義
　　♪ 新維也納樂派
　　♪ 民族主義
　　♪ 新古典主義
　　♪ 極簡主義
　　♪ 新複雜樂派

怎麼分辨

　　你坐在車子裡，廣播裡放了一首認不出來的曲子。要認出正確的作曲家，需要練習過；一開始先弄清楚音樂的時期，可能會比較容易。這份簡單的指南，就可以幫助你。我總喜歡玩「猜猜作曲家是誰」的遊戲。從我大學預科課程的音樂歷史課開始，我就很喜歡辨認音樂的特徵，試著把音樂歸類到正確的時期。這遊戲看來可能很枯燥無味，你要跳到下一章也請便，不過我覺得花時間認出每個細分類時期的主要特徵，是很值得的，這能幫你認路。

| *早期音樂／中世紀（1000-1400年代）* | 你可能會在廣播上聽到的，是幾乎只有人聲的音樂。這種音樂幾乎不會改調—— 事實上他們也沒有音調的概念。你可能會聽到一些和聲，和一點點的裝飾音。而宗教的人聲音樂，是用拉丁文唱的。

◎容易分辨的特徵：

♪ 低音線是拉長的「嗡嗡持續長音」

♪ 強烈而即興的聲音線

♪ 通常是在大教堂的音效背景錄製的

♪ 因為簡單，所以有點難忘

♪ 有伴奏的話，可能會是簡單的鼓聲、基本的「鼻音」木管樂器，或帶有沙沙音的弦樂器

◎更細微的特徵：

♪ 直笛是以木頭製成的，跟小學的塑膠直笛聲不太一樣

♪ 簡單的弦樂器，聽起來比現代弦樂器更為細薄

♪ 很多複曲調音樂的「學派」會唱宗教音樂，但也有一股逐漸成長且生氣勃勃的世俗音樂，由「遊唱樂人」和巡迴樂手所演唱

◎需要作功課才知道的特徵：

♪ 「調性」的譜寫──跟音階相似，但會用到不同模式的音符和音程；有八個這種所謂的「教堂」調式；會產生出一種中世紀的特殊風格

♪ 「格雷果聖歌」和「前格雷果聖歌」

◎你可以試試：

♪ 賓根：《交替聖詠》（*Antiphons*）

♪ 藍第尼：《舞歌與歌曲》

♪ 馬秀：《敘事曲》

◎表演團體：

♪ 匿名四人組

♪ 杜飛古樂合奏團

♪ 希利亞合唱團

/ 文藝復興（1400-1600年代）/ 演奏和歌唱有「直音」的特徵，沒有「震動音」；總的來說，是比較平順均質的樂音；你可能會聽到小型的樂器團體，或小型的人聲團體。

◎容易分辨的特徵：

♪ 舞蹈的節奏

♪ 「魯特琴」（OS：一種像吉他的樂器）

♪ 複曲調合唱音樂的細節越來越多——許多聲部歌唱交織出聲線

♪ 威尼斯文藝復興的合唱音樂是第一個在教堂的不同地點安置多個唱詩班的；這被稱為「對唱」

◎更細微的特徵：

♪ 開始用到「臨時記號」或半音音符

♪ 和弦或和聲的流動更為明顯

♪ 聲部之間的模仿增加

♪ 到了文藝復興末期時，產生了一股反動力量，針對的是所有複雜和聲和音樂，反對晦澀的歌詞，一種新的風格「單曲調樂曲」（OS：獨唱）於焉誕生。最早的歌劇便在這個時期末產生，而且都是一次一個聲音演唱

♪ 牧歌——唱詩班的世俗歌曲

◎需要作功課才知道的特徵：

♪ 巴望舞曲（Pavan）、嘉拉德舞曲（Galliard）和庫朗舞曲
（Courante）是當時所流行的樂器寫作之舞曲形式

◎你可以試試：

♪ 德普瑞・若斯坎

♪ 卡洛・傑蘇阿爾多：《牧歌》

♪ 托馬斯・塔利斯：《我深信於祢》

♪ 帕勒斯特利納：《教皇馬伽利彌撒曲》

♪ 拜爾德：《五聲部的彌撒曲》

♪ 約翰・杜蘭：《魯特琴之歌》

◎表演團體：

♪ 古風合唱團

♪ 十六合唱團

♪ 法吉歐里尼古樂團

/ 巴洛克（*1600-1750*）/「裝飾」是巴洛克時期的特點之一。在音樂上來
　說，裝飾代表的，是堆砌裝飾的聲線和樂器作曲。

◎容易分辨的特徵：

♪ 使用大鍵琴或管風琴

♪ 旋律中使用了大量堆砌的裝飾法

♪ 像舞曲般的節奏

♪ 感覺像不斷在進行

♪ 作品包括教堂的聲樂、小型的樂器合奏，或樂器獨奏；世俗音樂則變得更為普遍

◎更細微的特徵：

♪ 演奏和演唱的樂音特色是「直音」，沒有震動音

♪ 天然的號角和小號（OS：這些樂器的聲音很不準，是其特色）

♪ 定音鼓用得不多（OS：通常最多兩個音符）

♪ 使用 ABA曲式，例如「返始詠嘆調」──還有其他形式，如「二段式」和「賦格曲」

♪ 調式已被大調／小調的音樂系統給取代了

♪ 有很多不同的音樂曲式（OS：如二段式、賦格曲）

♪ 音樂雖以記譜法寫下，但卻特意加進了即興演奏

需要作功課才知道的特徵：

♪ 賦格曲

♪ 有些樂器不再常使用了（OS：柔音管Oboe d'amore、獵管Oboe da Caccia、古大提琴Viola da Gamba）

♪ 持續低音（數字低音，figured bass）

◎曲目／作曲家範例：

♪ 韋瓦第：《雙小號協奏曲》、《小提琴協奏曲》「四季」

♪ 巴赫：《郭德堡變奏曲》；管風琴音樂；教堂音樂；器樂

♪ 韓德爾：《水上音樂》；《皇家煙火音樂》；《彌賽亞》；歌劇

♪ 斯卡拉悌：鍵盤奏鳴曲

♪ 蒙特威爾第：《晚禱》

♪ 珀瑟爾：《黛朵與艾尼亞斯》、《仙后》、頌歌

◎表演團體：

♪ 蒙特威爾第合唱團

♪ 英國古樂協奏團

♪ 庫普曼指揮阿姆斯特丹巴洛克古樂團

♪ 根特古樂合唱團

| *古典時期*（*1750-1800*）| 古典時期的音樂都是特別訂做的，旨在討好聽眾，而不過分表現。這時期的管弦樂團比巴洛克時期的樂團還要大，但還是只有寥寥幾支銅樂和木管樂器。

◎容易分辨的特徵：

♪ 音樂的主題比巴洛克時期少了一點堆砌修飾

♪ 題材較廣，尤其是歌劇

♪ 管弦樂團比較大，還包括了單簧管

♪ 歌劇開始有了合唱、「朗誦調」和詠嘆調

♪ 音樂聽起來有結構、有條理、而且很優美，符合「啟蒙時代」的原則：理性、篤信藝術的重要性

♪ 大鍵琴越來越少用，逐漸被鋼琴給取代了

◎更細微的特徵：

♪ 音樂中有清晰的樂節，符合「古典」結構，也就是說，被「古典上古時期」所影響

♪ 在音樂和情感上，曲子裡比之前的時代有著更多的種類和對比

♪ 比巴洛克曲子的旋律還要短，是非常清晰的分句

♪ 有些炫技之處，但不會超過曲目的情境

◎需要作功課才知道的特徵：

♪ 使用多重主題，並會發展這些主題

♪ 使用改調來界定音樂的樂節

♪「奏鳴曲形式」

◎你可以試試……

♪ 莫札特：第四十一號交響曲、《魔笛》……大概是全部

♪ 海頓：《弦樂四重奏》、《第九十四號交響曲》、《第四十五號交響曲》、《告別交響曲》、《創世紀》、《D小調彌撒》

♪ 貝多芬：《C小調鋼琴奏鳴曲「悲愴」》，作品13

◎表演團體：

♪ 啟蒙時代管弦樂團

/ *浪漫時期*（*1800-1900*）/ 心理的內部運作傾注進了音樂當中，開始冒險嘗試——因為管弦樂團越變越大，這時期的音樂常為大型樂團或合

唱團而寫。很明顯地，作曲家常從藝術或文學得到靈感。這時期音樂的戲劇和故事，被電影音樂等媒介大量抄襲，所以很容易認得出來。

◎容易分辨的特徵：

♪ 豐富的和聲，以及真誠、抒情的歌調

♪ 快節奏的樂章裡，有著刺耳的譜寫

♪ 大型的管弦樂團，但敲擊樂用得不多

♪ 轉調變得更常見，有許多豐富的不協和和弦，但卻有清晰的「調中心」

♪ 非常大的動態範圍

◎更細微的特徵：

♪ 較多個人以及帶情感的樂音，較少音樂結構和設計的影響

♪ 發明了「活塞」，開啟並加大了銅樂部

♪ 「標題音樂」變得比較流行——用音樂描述故事

♪ 極度展現樂器技巧

◎需要作功課才知道的特徵：

♪ 藝術中的音樂民族主義崛起，帶出了當地的特色，使用民俗音樂的曲式和節奏

♪ 壯大的音樂結構

◎你可以試試：

♪ 比才：《卡門》

♪ 德弗札克：《第九號交響曲》「新世界」

♪ 舒伯特：《死與少女》弦樂四重奏

♪ 柴可夫斯基：《第一號鋼琴協奏曲》

♪ 白遼士：《幻想交響曲》

♪ 蕭邦：夜曲和練習曲

♪ 舒曼：交響曲

♪ 華格納：《崔斯坦與伊索德》

♪ 柴可夫斯基：《第六號交響曲》「悲愴」

♪ 孟德爾頌：《八重奏》

♪ 布拉姆斯：《小提琴協奏曲》

♪ 舒伯特：《第八號交響曲》「未完成」

♪ 德弗札克：《鋼琴五重奏》

♪ 威爾第：《茶花女》

◎表演團體：

♪ 倫敦交響樂團

♪ 英國愛樂管弦樂團、英國皇家歌劇院

/ *二十世紀……再接下去……* / 二十世紀的音樂，比之前有更大的多樣
　　性；雖有如此的多樣性，卻還是能認得出，這是此時期的音樂。有
　　作曲家會故意採擷不同世紀的音樂，但這些人終究是例外。當然，

我們離這世紀音樂的時間還很近，還看不出這種音樂最後會怎麼總結。

◎容易分辨的特徵：

♪ 使用極度不和諧的音

♪ 不尋常的樂器搭配

♪ 缺乏旋律

♪ 陰沉的音響

♪ 可能會聽起來像前幾代的音樂，但用了一種現代的手法

♪ 異國情調的敲擊樂器，或從其他種音樂得來的樂器，例如薩克斯風

♪ 使用卡帶、電子，或其他合成音樂

♪ 能量非常充沛的表演

◎更細微的特徵：

♪ 探究極端：極簡主義和極繁主義——從幾乎沒有任何音符，到多得眼花撩亂的音符

♪ 節奏難以預測，而且「無法細數」

◎需要作功課才知道的特徵：

♪ 使用了作曲系統

♪ 樂器演奏的極端範圍

♪ 非正統的演奏方法

◎你可以試試：

♪ 史特拉汶斯基：《春之祭》

♪ 布瑞頓：《戰爭安魂曲》

♪ 查爾斯・艾夫士：《未答的問題》

♪ 沃恩・威廉斯：《泰利斯主題幻想曲》

♪ 艾爾加：《大提琴協奏曲》

♪ 瓦列茲：《電離》

♪ 巴爾托克：《為弦樂、打擊樂和鋼片琴而作的音樂》

♪ 蕭斯塔科維奇：《第五號交響曲》

♪ 柯普蘭：《阿帕拉契之春》

♪ 普羅高菲夫：《第一號小提琴奏鳴曲》

♪ 歐利維・梅湘：《艷調交響曲》

♪ 布雷茲：《無主之槌》

♪ 瑟納基斯：《轉移》

♪ 史托克豪森：《接觸》

♪ 貝里歐：《交響曲》

♪ 賴克：《為十八個樂手所作的音樂》

♪ 李蓋悌：歌劇《大恐懼》

♪ 克努森：歌劇《野獸國》

♪ 約翰・阿當斯：歌劇《尼克森在中國》

♪ 湯瑪士・阿德斯：《庇護所》

♪ 馬克・安東尼・特納吉：《地板上的血》

◎表演團體：

♪ 倫敦小交響樂團

♪ 布列頓小交響樂團

♪ 伯明罕當代樂集（Birmingham Contemporary Music Group）

原樣演奏

　　「原樣演奏」雖不是曲風，但這是音樂當中很重要的一股運動，我認為值得在本章占上一席之地。在錄音技術發明之前的那些表演，要聽到當時聽眾所聽到的音樂原樣，是不可能的。但只要一點想像，和一點的背景知識，我們就能試著讓自己經歷古代人所經歷過的。我入學英國皇家學院之後，去德國內勒斯海姆的修道院，度過了愉快的一週。這座建築是巴洛克建築師約翰・巴爾札薩・諾伊曼（Johann Balthasar Neumann）的傑作，在十八世紀後期所建造。進入這幢白色豪華的修道院時，我對該建築的氛圍，和普通當地人生活之間的極端對比，感到印象深刻。想像一下，如果你日常聽到的音樂，都是農夫耕地時唱的歌，那麼週日進入了修道院、聽到修士們宏亮的吟詠——或想像一下沒有音樂技巧或沒受什麼教育的人，聽到大管風琴的和聲時，會有什麼效果，那經驗一定很是仙妙。我跟那裡的修士談話時，就能感受到了一點這樣的效果，他們日常聽的音樂，就只有單旋律聖歌。我們的小唱詩班把「和聲」帶到了他們的禮拜儀式，對修士們造成的影響很明顯。他們的生活十分簡單，所以他們對我們音樂的感覺，很難在現代的世界中看得到。現代世界覺得不合理的音樂，在像這座修道院的建築裡，聽起來就異常地適合。

　　要在現代好好地欣賞前幾代的音樂的話，摒棄現代生活，在這種建築

裡聆聽專替此建築所寫的音樂，是很有幫助的。但要讓這種音樂真正地跳脫古代，就要用音樂譜寫時所設計的風格和當時的樂器來演奏。傳統演奏古典樂的方式，在音樂寫就之時，就已經改變了：在某一代聽來狂熱激烈的樂音，在下一代聽來可能會太過沉重。1960和1970年代興起了一股新的運動，被稱為「復古風格」、「原樣演奏」或「古樂演奏」。這可是革命性的創舉。

這種改變從何而來呢？在「原樣演奏運動」開始之前，指揮家都會以從前輩那裡學到的任何方式，來演奏主要曲目──交響曲等等。演奏兩百年以前的音樂時，總會有種「謠言」效應[73]。

1950年代的管弦樂指揮家，演奏巴洛克的音樂時，會使用大量的堂皇雄渾氣概，跟他們演奏兩代後的浪漫時期音樂是一樣的方法。速度會變慢，好讓音樂充滿龐大的音響，聲樂的風格豐滿與歌劇相似；樂器的聲音，則跟老桃花木櫃一樣光潔。要聽實用的比較，請聽克倫培勒1989年巴赫《馬太受難曲》的開場樂章之錄音，令人印象深刻的11分46秒。我第一個聽的是李希特的版本；五年後，我被賈第納的版本（OS：同年錄製）給撞歪了，因為賈第納不僅大砍了三分鐘，而且還把巴赫當成舞曲（OS：其實這比較符合原樣）來演奏，而不像來自陵墓的音樂。這裡有個比較表格：

克倫培勒（Otto Klemperer）　　　　　　11'46

李希特（Karl Richter）　　　　　　　　9'52

威爾考克斯（Sir David Willcocks）　　　8'34

伯恩斯坦（Leonard Bernstein）　　　　　7'46

布呂根（Franz Brüggen）　　　　　　　7'36

賈第納（John Eliot Gardiner）　　　　　6'59

赫爾維格（Philippe Herreweghe）　　6'58

哈農庫特（Nikolaus Harnoncourt）　　6'40

　　光是一個樂章之中，就有多到整整五分鐘的差別；如果放大到整首曲子的話，可就會有屁股發麻時間的天壤之別。古樂器樂團的指揮，如賈第納、赫爾維格和哈農庫特，有種現在已成常態的輕巧和速度。這對我們聆聽音樂，有很戲劇性的效果，因為如果你聽的音樂原本該是輕巧快速，卻變成沉重緩慢的版本，那你的印象就整個錯了。

　　在令人耳目一新的風潮影響之下，1960年代以後的年輕激進指揮家，從歷史書籍中考古，在樓梯下的櫥櫃中找到了「早期」音樂是怎麼演奏的證據。繼而出現的，是一種輕巧、具能量、非常接近原貌的演奏方式。赫爾維格、賈第納、帕羅特、平諾克、哈利・克里斯多福斯等人，在學術及歷史觀點中，創造出了一個新的表演風格，改革了我們演奏和聆聽音樂的方式。先前聽來既艱鉅又枯燥無味的曲子，突然能以全新的方式來聽了。這個運動的目的很簡單：它要創造出一種表演方式，越接近作曲家原本聽到或想像到的越好。但要達到這個目的，作法就更複雜了。他們用當時對音樂會的描述或圖畫、使用該時期的樂器，和如賈第納所說的「新鑄」音樂，這些作曲家和他們的古樂樂團提供了重要的新觀點，讓我們有了新方式來聆聽體驗。

　　人們開始以全新的方式聆聽巴洛克音樂時，指揮家和樂團開始把注意力轉向了其他時期的音樂。在1994年時，我記得我對賈第納演奏貝多芬《第九號交響曲》的方式感到很興奮。在英國獨立電視台ITV的節目《南灣秀》中，他把貝九跟法國大革命的歌曲作了連結，使用了原來的樂器，

在他1994年Archiv錄音中，替這整個企劃帶出了充滿活力的新鮮感。諾林頓則是另一位英國指揮家，他用早期音樂場景所磨練出來的技巧，來演奏了原本寫給較大樂團的曲目。在他2005年的貝多芬《降 E大調第五號鋼琴協奏曲》錄音當中，諾林頓和「倫敦古樂家樂團」靠著巴洛克樂團的弦樂技巧，成就了輕巧的演奏方式。這是為了回到貝多芬突然浪漫化之前的樣貌。對我來說，這聽起來比之前的詮釋版本，更接近莫札特。我從小聽到大的，是蕭提和「芝加哥交響樂團」的版本，由弗拉迪米爾‧阿胥肯納齊彈奏鋼琴。雖然我很喜愛這版激情的演奏，但從諾林頓表演的觀點看來，蕭提的版本，感覺太多浪漫派的熱情了（雖然演奏得無懈可擊）。

這種講究學術表演的新方法，如果不能兼顧歷史與讓觀眾買帳的重要性，可能會淪為有意致敬的博物館考古作品。近年來，對古樂表演的非難稍微有了放寬的趨勢，認清了我們永遠不可能完整重現過往的樂音，也不是所有現代演奏法都會辜負作曲家原本意圖 。

改—改—改—改—改—改—改—改變……

讓音樂回春的方法之一，就是讓音樂以即興演奏的方式，重回音樂會這個舞台。過去兩百年來，音樂都是寫下來的，所以表演者不太有裝飾的發揮空間。今日，耕耘巴洛克音樂的小提琴家，像丹尼爾‧霍普、瑞秋‧波潔，和安德魯‧曼澤，都用了即興演奏來裝飾寫在樂譜上的音樂。他們會利用自身對該時期的詳盡知識，來維持適合的即興演奏，但也比很多人懷疑的還更接近

爵士或搖滾樂手即興的手法。他們重建了樂譜留有即興演奏空間的作品，而作曲家原也期望表演者會加上裝飾音。即使晚如莫札特，還是鼓勵表演者即興。

另一個重要的不同，是使用了巴洛克時期的小提琴琴弓。這種弓比較短也比較輕，拉過琴弦的弓毛有著不同的張力。這能讓拉弓的速度變得更快更敏捷，但卻也犧牲了音量和音調。因此，古樂器樂團聽起來會比現代樂團還輕柔許多。

古樂運動也影響了唱詩班。研究當時資料的學者，已能推論出當時的演出人數；但更細微的改變，是演唱音符的方法。在1950年代時，已有百年歷史的合唱團已經到了黃金時代的強弩之末。合唱團開始變得越來越大，以配合現代管弦樂團以及音樂廳的大小：馬勒的《第八號交響曲》「千人」就是一個要動用到雙合唱團的極端例子；二十世紀的管弦樂合唱團在最為強勁之時，得要動用到三百人來跟管弦樂團對抗。古樂運動則製造出了小團體的需求，如蒙特威爾第合唱團、泰利斯學者合唱團，和十六合唱團，因為巴洛克樂團可不會蓋過小合唱團體的聲音。而小合唱團的需求，帶來了一種更輕巧的歌唱風格，讓速度更快，和彈性更大。

音樂連結

67 音樂連結67——莫札特：《C小調彌撒》〈垂憐曲〉。http://youtu.be/zuFA3DmglwI

註釋

68 《葛洛夫音樂百科全書》的「管弦樂團」條目，《四、盧利和柯雷里》（4. Lully and Part4 – Appendices 8 Corelli, 1650-1715）。

69 同上。

70 觀察敏銳的人，可能會注意到，低音提琴跟弦樂家族的其他成員，形狀很不一樣。這是因為，低音提琴是弦樂家族不同分支的後裔；這其實是低音古提琴。「古提琴」（viol）是文藝復興和巴洛克時期的弦樂器，多被現代的小提琴所取代了，除非是復古風格的表演才看得到。

71 http://www.muzikco.com/files/13-1000-1200.php?Lang=zh-tw

72 令人不解的是，薩克斯風雖然看來像銅管樂器，但其實是木管家族的成員，因為薩克斯風也有一個單簧片。薩克斯風其實是金屬單簧管。薩克斯風是音樂世界的新成員，只在十九世紀後期和二十世紀早期音樂中才現「聲」；普羅高菲夫把薩克斯風用在1936年譜寫的《羅密歐與茱麗葉》（OS：你可能聽過的樂曲之一，因為這最近被用在《誰是接班人》）裡，但爵士樂才是薩克斯風找到存在理由的場域。

73 譯註：「謠言效應」（Chinese whisper）指當故事由一人接著一人傳下去時，最後總會變樣；此指音樂的演奏方式會漸漸脫離原樣。

第9章
音樂結構的大設計

「作曲並不難,真正難的,是把多餘的音符藏起來。」

約翰尼斯‧布拉姆斯

花時間

　　散步是有個結構的:開車到停車場,穿上你的散步靴,走個一小時,休息一下,吃個好吃的酒吧午餐,然後精疲力盡、兩頰紅潤,最後再回到車上。吃一頓飯也有結構:前菜、主菜、點心——如果你在高級餐廳吃飯,也許還會有開胃菜。音樂也一樣:所有音樂都有結構。有時候這種結構很明顯,樂曲會分成清晰的樂節,像貝多芬的交響曲就有三個清楚的間隔,精準地告訴你結束點。而其他作品,則可能比較難分辨。

　　瞭解你所聽的音樂大概結構,會很有幫助。知道音樂的性質是音詩、交響曲、節奏曲、主題和變奏,或組曲,並知道曲子的長度、較快的段落何時開始,和曲子有多少樂節,都能幫助你適應音樂;最有用的,是能告訴你何時該鼓掌。

　　當你隨機聽音樂,或在廣播節目進行到一半才切入收聽,可能會把你扔進作品裡頭,像《星艦迷航記》企業號跳出曲速前進模式,一下子到了一個未知銀河系那樣。這也許會帶來驚喜,你也可能會遇上小小的珍奇音

樂。但這是「流行」的聆聽方式，並無法讓你欣賞到作曲家所構思的整首曲子。不過誰在乎呢？問得好……如果我們能直接跳到好聽的地方、直接「聽完」，那在我們繁忙的現代生活中，真的要花上整整四十分鐘來聽一首曲子嗎？我承認，我們不一定都會有時間聽完整首交響曲，但我想探討一下，為什麼花十五分鐘來專心聆聽是值得的。

十九世紀的音樂作品，是寫給很不同時代的聽眾，當時隨時能聽到音樂的這等逸事，還沒有那麼普及。在那個時代，如果你夠幸運，能聽場音樂會，可能就會是你整個禮拜所聽得到的所有音樂，除非你自己平日會演奏。花了錢，自然會想回本。今日，我們有太多的音樂可聽；耳朵充滿了音樂，所以可能不太會珍惜缺乏音樂那時代的音樂。我耐著性子聽完紮實（OS：假設是二十多分鐘的長度）的音樂時，會有種小有成就的感覺；我已經耐著性子聽完整首曲子了，現在的我，可以隨意讓音樂在腦海中播放，或完全忘了音樂 ── 自己選擇。有時候，要到音樂快結束，我才會珍惜之前的片段。

要是跟英國古典樂電台Classic FM習慣的一樣，只從大曲目中挑選好聽的段落 ── 比如說，只是比如說，聖桑《動物狂歡節》的〈水族館〉 ── 你就會陷入聽太多甜膩樂段的危險，而錯過了有營養的部分；也就是襯托出甜點的主菜。你難道沒時間聽這套曲目裡的〈大象〉，低音提琴的最佳曲目之一嗎？那只跳著三十秒的〈袋鼠〉呢？或巧妙用到好幾個「音樂化石」時 ── 包括最明顯的〈小星星〉，和羅西尼《塞維爾的理髮師》的〈我聽到一縷歌聲〉 ── 的那首 〈化石〉呢？但最重要的是，你怎能錯過〈天鵝〉呢？這首曲子非常迷人，用了我想像中最精確的音樂方法，描繪了天鵝優雅的動作。從曲子裡取出一塊一塊部分來聽，你就很容易會錯過

更大的重點：這可是動物的遊行。Radio 3的製作人告訴我，把作品切成一塊一塊，就像是「滴血的肉塊」。這樣你體會不到聖桑所想像的完整野生動物隊伍。要聆聽整首作品，你才能看得到作曲家的想像，而非只是抽樣聽他的片段。

這種情況在古典樂層出不窮，電影、廣告、廣播——因為不夠時間逐漸累積到高點，所以聽最好的部分就夠了。這是熟悉音樂很好的方法，但更高竿的聽眾，則會像僧侶般，靜靜聽過全曲，來等待最好的部分。古典樂就只是經驗罷了。有些經驗會很艱苦，但有些經驗則簡單迷人。有耐心的聽眾，就能學會等待這些時刻。作曲家們曉得他們目標聽眾的注意力能持續多久（OS：現代又比前幾代更短），會因此跟著改變素材。

可不是因為勢利，才這樣說的，我老是在曲子間進進出出，把太太搞瘋了，因為我聽三十秒就會想到其他我想聽的曲子，然後就在iPod按「跳過」。不過，跳進一首大曲目的經驗，比用腳趾頭沾沾水過癮太多了，瞭解音樂的結構，就能減少一些痛苦。

對聽者來說，音樂的精確結構，常難以理解，可能除了最堅定的學者之外，都會覺得很難。音樂的大結構，以及作曲素材間的關係，是學術研究中最高領域的人最有興趣的；但對普通聽眾來說，可能沒辦法馬上就聽得出來。那麼，分得出「奏鳴曲」和「小奏鳴曲」有什麼好處呢？

你要是不知道自己正在聽的是什麼，可能就會像2010年依斯內爾和馬胡特的網球對決，在最後一盤打到183場——沒完沒了。坐在音樂廳裡，演出曲目意外地冗長，使人幾乎到了危險的崩潰邊緣，這就是我朋友柯林的簡單總結，描述他去聆聽岳母跟當地業餘合唱團演出韓德爾《彌賽亞》的感覺。因為柯林曾被冗長的音樂會嚇到過，因此他有備而來；他在音樂

會前看了歌詞（OS：正確來說應該是「腳本」）。柯林在看到曲子好像並不長時，很是開心。他讀的第一個合唱樂章，只包含了短短幾個字：「耶和華的榮耀必然顯現，凡有血氣的，必一同看見，因為這是耶和華親口說的。」

他想，「這該是一場很短的音樂會。」

想像一下柯林發現合唱團重複這段詞約十來次，他的恐懼會有多大。

「喔！天哪。這永遠不會結束。」

我總愛想像，柯林憤怒地用這個新比例，來推算《彌賽亞》五十三個部分的長度時，他當時在心裡盤算些什麼，他會發現，音樂會要在晚上八點半結束根本是妄想，他要是能在最後買酒時間，喝到一品脫啤酒，就算幸運了。就像史特拉汶斯基說的一樣：「有多少曲子都在結束後太久才結束。」

十秒法則

是的，有些曲子會持續個沒完沒了，要是你先前沒聽過，可能很難接受。為什麼有些曲子會直接進到我們腦海中、而其他曲子則要多花時間才能熟呢？「結構」是曲子黏度的核心。有個現代的理論[74]認為，難忘的旋律跟你對「現在」的意識差不多一樣久，而停留更久的旋律，則會動用到你的「短期記憶」。音樂的一段時刻，要花上十秒到三十秒，才會感覺像是「過去」。試著用腳打拍子，然後等十秒，等到這變成了「歷史」的一刻。在過渡到「過去」之前，感覺會像你還在用腳打拍子的同一段時間一樣，但之後就永遠留在過去了。在你讀到下一個段落的時候，這個句子就已經像是在過去了。雖然是在不久前的過去，但絕對不會是「現在」。

在音樂中，每過十秒，你就會覺得像是進入了一個新的樂節一樣。試試看。聽聽每首你找得到的曲子，經過約十秒後，你會覺得有些音樂已經「過去」了，而你現在則「正在」聽新的音樂。再過十秒，這個過程又會繼續重複，直到樂曲結束為止。在古典樂中，「短期記憶」的把戲一再上演。我們的意識會持續演變到現在式（OS：除非我們喝得很醉），音樂則提供了我們分隔時間的方法。音樂領導著我們穿越時間，帶我們進入新的時刻。但音樂用的方式，是很有系統的；人生少有這麼美妙的安排，除非你是英國美女廚師作家奈潔拉‧羅森。每一刻的旋律，都會連接到下一刻；這些時刻會串在一起，成為更大型的旋律。為了要欣賞這種比較長的旋律，我們得用到我們的短期記憶。聆聽寫得好的音樂之喜悅，在於那重複的宜人旋律和時刻。好的作曲家知道我們對創新的耐力，也知道要用歌調來提醒我們的時機。

在古典時期，作曲家用了「奏鳴曲」的曲式，完美地利用我們腦袋的能力，來記住較短的音樂詞彙。拿個有名的例子來說，如《小夜曲》的第一樂章。在這首曲子的前兩分鐘，莫札特大約每十秒就改變了音樂的聲音，這代表你聽到這首曲子一分鐘左右時，你就已經聽到五或六「段」音樂了。在這樣的時間裡，你使用混合的「現在」意識（OS：正在播放和剛聽過的音樂部分），和你的短期記憶（約一分鐘前的音樂部分），就可以記得住大部分聽到的音樂部分。沒有記憶的人（OS：例如腦部受損）則會覺得這種結構是很討厭的事（OS：欲知有些人因為腦部創傷而在聽音樂一事上有困難，請見奧立弗‧薩克斯的《腦袋裝了2000齣歌劇的人》一書）。

等到我們聽了兩分鐘後，你的腦袋就記不太住全部的樂材了，對我來說，這就是「沉沒」的時間點了——就是你覺得深陷音樂之中的點。第

一段樂節叫做「呈示部」——詳述樂曲的主要構思。就是在這個時候，莫札特重複了這一整段，所以你有機會再聽一次前兩分鐘的部分。現在就真的是在使用你的短期記憶了，因為聽到的是一樣的音樂——只不過這一次你已經聽過了，所以腦袋（OS：不管喜不喜歡）會跟著音樂來預測接下來的部分——這跟第一次聽比起來，是很不同的感受。在這次重複後，莫札特用了古典時期一種很巧妙的技巧——他發展了原來的素材，稱為「發展部」樂節。現在你已經聽過兩次基本的概念了，現在你又再聽到了一次，但稍微有點不同。最後，莫札特再重複了本樂章從頭到尾的某些部分，稱為「再現部」。這是有史以來最完美的音樂結構。這對第一次聽音樂的人會奏效，但若你一再地聽這首曲子，依然會有效果。這也是很有用的說話技巧——說出你的論點，加強語氣重複論點，討論這個論點，並再重複一次，讓每個人都能瞭解。

並不是說，你得用這種方法來瞭解每首曲子；作曲家才是負責結構的人，讓你不會感到無聊。你在聽到熟悉的音樂之前，能聽多久，會因人而異。如果我在音樂的前五分鐘內，聽不到重複的東西（OS：意思是整整五分鐘都只有新的音樂），就會迷失了；這樣的音樂對我來說太複雜了。需要有東西，來幫我在曲子裡定位。

這跟建築師在建築裡重複和變化形式，是一樣的合理——例如數目固定的窗戶，安排整齊的門有同樣高度，用同樣的平面圖所設計的走道——作曲家也需要有類似感覺的結構。音樂和建築要是很隨意，就會不清不楚。歌德說，建築是「凝固的音樂」，我同意——作曲家從小的元素作曲，築起大型的結構，就跟建築師從一磚一瓦開始，創造出宮殿和大教堂一樣。

從更深一層看來，聽到重複的音樂是非常令人滿足的，音樂跟著我們的時光流逝感，一起進行著。音樂是懸掛在時間裡的音符。旋律重複時，就像是時光機器回到我們之前的時刻一樣。從這個新觀點看來，我們於是有機會再度自我檢視。這就是古典樂給了我們的深度自省機會。嗯，太哲學了。

如何以大型結構作曲

作曲家要怎麼分配、才能作出一小時長的音樂呢？他們是怎麼設計作品的？作曲是一個艱鉅的過程，寥寥幾分鐘的音樂，可能要花上幾個月醞釀，但這正是作曲家所愛的工作。很多作曲家是學術型人士，他們熱愛研究、沉思的平靜生活、有時間把想法付諸紙上。

> 「我生不逢時，因為在性格和才華上，我本該活得像個小巴赫一樣，隱姓埋名、替著名機構和神祇定期譜曲。」

史特拉汶斯基

某種情況來看，巴赫的作曲家生涯聽起來應該很完美，也很幸運，有教會贊助，有正職工作。但從另一方面來看，他那時期的作曲家，名氣止於他們的最後一首作品。

在過去，作曲家可以遵守或反對現有音樂曲式的傳統。在十九世紀，作曲家寫交響曲來當作他們音樂個性的宣言，因為不寫交響曲的話，你要怎麼被當作嚴肅的作曲家呢？不過，對二十世紀的作曲家來說，一切條件

不復存在。今日的作曲家能用任何的風格來譜曲。那麼，他們要怎麼從一個歌調的小概念，寫成一首完整的交響曲呢？

在第六章我解釋過，有些作曲家能靠著轉位、伸展、顛倒、切碎，和基本上亂用音樂，來改造旋律。這些技巧，讓作曲家能愛惜著使用作曲素材。廣泛來說，一首好的樂曲不需要每十秒鐘就換新調；重複最初的素材，並在曲中對該素材進行適度的發展，就足以讓聽眾滿足了。以此看來，作曲家在曲中就需要某種高點，讓音樂達到高峰，然後可能有個像總結一樣的結尾樂節。美國作曲家撒姆爾·巴伯（1910-1981）寫了一首美妙的弦樂四重奏，然後改編成《弦樂慢板》（OS：這是電影《前進高棉》結尾的曲子，我在我的電視節目第三季《合唱團：小鎮不唱歌》中，就用這首曲子來教了南奧克西〔South Oxhey〕區的歌手們）。這首曲子成功的部分原因，是因為它結構簡單。這是首蜿蜒簡單的旋律，重複了幾分鐘後，逐漸增強到一連串最高潮的和弦，接著無聲，然後結尾的部分讓我們回想到最初的歌調。

跟任何藝術形式一樣，這是結構和素材才產生得出來的效果；兩者不可偏廢。要讓聽眾保持專心（OS：即使是我朋友柯林去聽《彌賽亞》），就要建立主題或音樂概念、其後發展，並在曲中修改該主題。有魅力的音樂時刻，和聲和結構都很重要。例如孟德爾頌的《義大利》交響曲，在第一樂章裡就多次用了令人想用腳打拍的主題音樂。但在一個浪漫派樂風的中段後，主題在樂曲結束之前，以小調重現時，孟德爾頌先放緩了音樂，然後再放大張力，用一個強而有力的主題再現部，衝擊著我們。這就是浪漫派作曲家的古典時期技巧。只聽主題一次並不夠——你得聽整個樂章。

我最愛的樂曲都有某個時刻強烈地衝擊我的感受；這通常會在曲子進行到三分之二時發生。在所有偉大的音樂當中，都有結構顯著的時刻，

讓人感覺「小」連結到「大」、感覺這個特別的時刻連結到了整首曲的結構。傳統上，作曲家會創造音樂的小單位，將之用在大結構當中來創造整體。他們通常會試著用自然的方式來進行，讓結構成為音樂的內容。這聽起來可能很難懂，但實際上，要是你聽到沒有結構的樂曲，就會特別明顯，我們並不常在廣播上聽到沒有結構的音樂，因為這些作品注定會比較次等。簡單來說，這些樂曲很無聊。

　　要定義作曲家創造原創旋律的方法，並不簡單；同樣地，也很難認定，作曲家是怎麼從最初的靈感，發展到像交響曲一樣大型的作品的。其中一種方法，是使用公認的曲式來作曲；「重複」則是另一種延長素材的方法；但是，只有天才才能編排出有絕妙境界的作品。

作曲家說作曲

「作曲沒什麼了不起。只要在對的時間按對的琴鍵，樂器就會自己演奏了。」——巴赫

「沒有技藝的話，靈感不過是隨風擺盪的蘆葦。」——布拉姆斯

「簡單是最終的成就。演奏過一大堆音符和更多音符後，簡單就是藝術最棒的獎賞。」——蕭邦

「我不知道我寫曲時，人是在體內還是不在。神才知道。」——韓德爾

「天才的產生，既非高度智力、亦非想像、更不是兩者一起。愛、愛、愛，那才是天才的靈魂。」——莫札特

「我早上九點按時坐在鋼琴邊，繆司小姐們就知道要準時赴約。」——柴可夫斯基

「音樂是進入知識殿堂的無形入口，然而音樂識人，人卻不識音樂。」──貝多芬（貝蒂娜‧馮‧阿尼姆，Bettina von Amin，引用於1810年給歌德的信）

「人們作曲的理由很多：為了名垂千古；因為鋼琴剛好沒蓋；因為他們想成為百萬富翁；因為朋友讚美；因為他們看到一雙美麗的雙眼；或根本毫無理由。」──舒曼

「在音符之間，音樂最大的好處是找不到的。」──馬勒

「如果作曲家能用語言描述他想說的，他就不會費神用音樂去說。」──馬勒

「我年輕時他讓我欽慕；我成年時他讓我絕望；他現在是我老年的慰藉。」──羅西尼眼中的莫札特

「所有的好音樂都被戴裝飾假髮的人寫光了。」──法蘭克‧札帕（Frank Zappa）

「我不懂人為什麼會怕新想法。我很怕舊想法。」──約翰‧凱吉

音樂結構

聽得出音樂作品的精確「曲式」，曾經是很簡單的事。音樂家靠著他們的音樂研究，就知道怎麼演奏薩拉邦舞曲、夏康舞曲、吉格舞曲或小步舞曲。他們會再寫出類似風格的東西。這跟很多流行音樂家所遵循的過程一樣──他們都會聆聽成功的例子，再約略地以這些曲子，作為他們「新」歌的基礎。那就是很多流行歌聽起來都一樣的原因。呃哼。

當然，二十世紀的作曲家會玩花招，完全改變、搞亂音樂，搞到薩拉邦舞曲不再是薩拉邦舞曲了（OS：薩拉邦舞曲是一種慢舞）。不過，有些音樂

的曲式還是值得瞭解。要是列出音樂譜寫的所有曲式，本書可能會變成音樂字典，因為有上百種曲式；但是，在讓你自己接觸古典樂的過程當中，你很可能會遇到下列主要曲式：

協奏曲

　　十九世紀是「協奏曲」的高峰，那時以炫技為主流，協奏曲是管弦樂團加上獨奏樂器的樂曲。協奏曲可以用管弦樂團的任何樂器，但最常見的是小提琴、鋼琴、長笛、小號和法國號。低音提琴通常不會有人寫協奏曲，因為其音樂彈性不太夠─低音提琴永遠是低層的樂器。低音號也是如此。（OS：我等著收沃恩·威廉斯《低音號協奏曲》的樂迷來信抗議了─想必這是例外，而非常規？）既然我在討論這一點，雖然以下這個例子不是協奏曲，我忍不住想到了馬科姆·阿諾的《大大序曲》〔音樂連結68〕，是寫給三台吸塵器、一台地板磨光機、四支來福槍，和管弦樂團的「協奏曲」（替1956年的「霍夫農音樂節」所譜寫）。

　　協奏曲的吸引人之處，在於獨奏者的能力和音樂性格會特別突出，跟管弦樂團的樂器獨奏並不一樣。在協奏曲間，獨奏者站（OS：或坐）在管弦樂團前面，女獨奏者會穿得格外閃亮，男士則會穿特別乾淨挺拔的白襯衫，象徵著他們將付出多大的音樂努力。獨奏者和管弦樂團間的互動也是重點：有時候管弦樂團只是背景，有時候管弦樂團則會接手，讓獨奏者在下一個猛烈費力的樂節之前，稍事休息一下。（OS：我在協奏曲表演中看過斷弦的場面。）這種曲式非常重視技能和藝能。像慕特、凡格羅夫、泰斯敏·莉朵和希拉蕊·韓這些獨奏小提琴家，就會專攻幾首協奏曲曲目，並在世

界各地演奏著這些曲目。只學一首協奏曲，就能讓人花上好幾年；雖然有些曲子比較簡單，但有些曲目可是惡名昭彰。由拉赫曼尼諾夫、李斯特和蕭邦這些大師表演家所寫的曲子，則是浪漫派曲目當中技巧最難的，因為這些曲子，是寫來讓作曲家展現其樂器演奏技巧的。如果獨奏家長得好看也有幫助。我知道不該這樣，但事實就是這樣。

| 鋼琴協奏曲 |

♪ 貝多芬：《第五號鋼琴協奏曲》「皇帝」

♪ 莫札特：《第二十一號鋼琴協奏曲》——因電影《鴛鴦戀》而紅

♪ 葛利格：《鋼琴協奏曲》

♪ 拉赫曼尼諾夫：《第三號鋼琴協奏曲》——因電影《鋼琴師》而紅

♪ 蓋希文：替鋼琴和管弦樂團寫了《藍色狂想曲》後，蓋希文寫下這首橫跨爵士和古典協奏曲世界的鋼琴協奏曲

♪ 蕭斯塔科維奇：《第二號鋼琴協奏曲》——極度地有活力，充滿尖酸刻薄的諷刺

♪ 史特拉汶斯基：《鋼琴與管樂協奏曲》——更具挑戰

♪ 布瑞頓：《鋼琴協奏曲》

| 小提琴協奏曲 |

「小提琴協奏曲」是最常見的音樂曲式之一。下列清單包含了你架上應該要有的超重要小提琴協奏曲，但也有其他的——舉幾個例子，巴赫、莫札特、巴伯、柯恩哥德、布瑞頓、西貝流士。

♪ 韋瓦第：因為小提琴家甘迺迪而變得超級紅（OS：紅到甘迺迪錄了兩次，一次是1989年跟「英國室內樂團」錄的，另一次是2003年跟柏林愛樂管弦樂團錄的）。

♪ 孟德爾頌：所有小提琴協奏曲當中，最易懂、而且最有旋律。

♪ 艾爾加：沉思憂鬱的傑作。

♪ 貝多芬：第一樂章包含了一個獨特的重複音符，在寫作的當時算是很大膽；對我而言，這是貝多芬最巔峰的作品。

♪ 柴可夫斯基：高超的絕技及哀戚的中心樂章——偉大的作品之一，但並非十九世紀最偉大的小提琴作品。

♪ 布魯赫：他的《第一號小提琴協奏曲》一直很受歡迎，擁有強烈情感。

♪ 布拉姆斯：刺耳、激情、又引人注意，這个是我最愛的協奏曲，我會把它排在其他有吸引人旋律的重要浪漫派小提琴協奏曲之後，但是第三和最終樂章那充滿能量的風格則稍有彌補。

♪ 華爾頓：《小提琴協奏曲》具原創性，如果你已經聽膩了這份清單上的音樂（OS：如果真有可能），就值得聽聽他這首作品。

╱ 中偏快—慢—快 ╱

很多的音樂跟紮實的餐點一樣，分成了三個部分。我們把每一「道」音樂，叫做一個「樂章」。這是因為每個樂節都有不同的速度或感覺，進行的方式不同，因此叫做「樂章」。要拿三個樂章達到完美平衡的作品當例子，就該聽巴赫的《G大調第四號布蘭登堡協奏曲》，作品1049。它的三個樂章分別是：

一、快板（allegro），活躍的速度

二、行板（andante），步行的速度

三、急板（presto），快速

這種模式對我來說，就是非常足以令人滿意。作曲家用了很多方式，來使用這種模式，即使是有五個樂章的作品中，額外的兩個樂章，也只是拿來支持這種古典的開頭、中段和結束的結構罷了。

A - B - A

這可不是把瑞典流行樂團ABBA的團名拼錯；「A-B-A」是一種很常見的音樂結構。建立了第一個樂節「A」之後，作曲家會試驗新素材「B」，再回到第一個樂節。這種結構在巴洛克時期非常流行，歌手會在重複的部分加上裝飾聲線。韓德爾大部分的歌劇都有 A-B-A 詠嘆調，稱為「返始」（Da Capo）詠嘆調。「返始」指的是「回到開頭」（OS：字面意思是「從頭」）之意。

韓德爾歌劇《里納多》的〈讓我哭泣〉就是一個好例子。電影《絕代艷姬》描述了韓德爾時代的著名「閹伶」（OS：請去查字典，我沒勇氣在這裡下定義），重複樂段的裝飾音所產生的強烈效果，似乎讓韓德爾徹底地心神不寧，他大量冒汗，還得拿下假髮；這就是閹伶法里內利表演的能耐。除了一個嚇人的長高音外，音樂結構的效果，明顯地征服了觀眾——我們已經聽過的樂段，以高八度來唱，比第一次的情感還更強烈。這雖有點做作，但卻能達到目的——這是非常成功的音樂結構。

合頭曲式

「合頭曲式」是比奏鳴曲還早出現的曲式，先建立第一主題，然後我們會有一段新樂節，然後重複第一主題，之後是新樂節，再來又是第一主題……等。你想要多久就可以有多久。但這個曲式的原字「回奏」（ritonello），意思是「小小的重現」。曲子明顯很具重複性，因為主題「重現」又「重現」，但會被這夾在中間的新素材給淡化。

交響樂

「交響曲」代表「一起發聲」，其實不是很有用的詞彙，沒講明你可能會聽到什麼。韓德爾的《彌賽亞》中，有一段很鄉村的樂段，叫〈交響曲〉，提供了我們這個字在十七世紀的意含：在當時，這只有「幕間音樂間奏」或「序曲」之意。到了莫札特、海頓和貝多芬的時代，這個字成了正式的結構，一直到現在都還是作曲家的基準。

傳統上，交響曲分成了四個樂章或樂節。第一個樂章通常是最長的，接著是三個比較小的樂節。第二或第三個樂章會比第一個還慢，其中之一會叫做「詼諧曲」（OS：音樂的玩笑──特性上比較輕鬆好玩）的輕快樂節。最終樂章幾乎都會比較快、比較宏大。在後來的交響曲中，最終樂章會將前幾個樂章的樂思集結，有時候會使用重複的樂思。

♪ 這種結構例外的數量，就跟交響曲的數量一樣多。

♪ 很多人都寫過長得誇張的交響曲，不過不用怕，你不太可能會聽到這些曲子。這就像在音樂裡穿著奢華的衣著、跑馬拉松一樣，理論上是好主意，但實際上是苦工一場。

♪ 最長的交響曲是浪漫派後期作曲家所作的，馬勒的《第三號交響曲》就超過九十分鐘。不過這曲不太可能會跟其他曲目放在一起，雖然只有一首不太划算，但此曲富含變化，你出音樂會後，還來得及趕最後一班車。

/ 室內樂 /

音樂總是要花很多時間獨自練習，音樂家若獲准能外出與其他人演出，就算是很大的喜悅了，尤其如果跟刻板印象一樣，他們被殘酷的家長關在幕後，企盼達到音樂的成功，其他小孩卻能快樂地跳繩、玩遊戲。我的鋼琴老師替學生安排了室內音樂會，我就是在那裡第一次進行公開獨奏的。室內樂很適合小空間、房屋裡的房間、博物館、教堂和小型獨奏廳。室內樂有很多種布局，舉凡以下種種：

♪ 樂器獨奏和鋼琴（幾乎任何樂器或人聲）

♪ 雙鋼琴（兩台鋼琴）

♪ 鋼琴三重奏（小提琴、鋼琴和大提琴）

♪ 弦樂四重奏（兩支小提琴、一支中提琴和一支大提琴）

♪ 木管五重奏（長笛、雙簧管、單簧管、法國號和低音管）

♪ 銅樂五重奏（兩支小號、法國號、長號和低音號）

♪ 七重奏、八重奏等等，不同的組合

♪ 九重奏（長笛、雙簧管、單簧管、法國號、低音管、小提琴、中提琴、大提琴、低音提琴）

從十九世紀的「沙龍」，到空間親密的威格摩爾廳，室內樂提供機會，讓人專注小團體的演出者一起演奏。好的音準、親密的合奏表演（OS：一起演奏）、有趣的詮釋（OS：對如何演奏音樂做出好的決定）對室內樂表演來說，非常重要。樂手會成立團體，多年來一起演出，並發展出一種台上的默契（OS：雖然他們在台下可能會受脾氣和自尊主宰）。這是音樂團隊合作的絕佳例子：並沒有指揮家來作決定。

連篇歌曲

「連篇歌曲」是由故事或主題所串聯的好幾首歌。這是「藝術歌曲」的特殊傳統，跟較流行的綜藝並不同。有另外兩個國家也有這種深厚的傳統，因此，我們用他們的字眼，來形容他們語言的歌曲：「抒情歌曲」Lieder（德文）和「藝術歌曲」Mélodie（法文）。

要開始聽連篇歌曲的好例子，是舒伯特（1797-1828）。舒伯特寫了複雜糾結的敘事連篇歌曲，成了這種類型的絕佳範例，如〈美麗的磨坊少女〉裡，一位孱弱的少年，出發踏上一趟探索的旅程，成了四處打零工，愛上老闆的女兒，對方卻青睞一位英俊的獵人，少年因此立刻投水自盡，但在死前唱出了他的苦惱。在《冬之旅》中，年輕人在結束一段戀情之後，踏上了探索的旅程，陰鬱地走進風雪中。最後一首歌有陰森的死神之感。若在他人筆下，這會是自戀的浪漫派胡扯，讓人聽不下去；歌詞會像是當時流行的假鄉村風格。但舒伯特成功地讓我們同情起主角，作出美妙又簡單的音樂，跟著主角前進。故事的簡單性是其吸引力的一部分，音樂和歌詞達到了美妙的平衡。

如果舒伯特對你來說不夠抒情，那我推薦舒曼的《詩人之戀》，作品

48。本曲的意思是「詩人的愛」，是典型的浪漫派連篇歌曲，重點是傾瀉悲痛和喜悅，也描述漫步走過那看來悲痛的花叢。

鍵盤音樂和歌者之間的平衡，是歌曲音樂會的一部分魅力。觀賞歌曲大師和伴奏間精心安排的互動，跟看兩位網球巨匠在網球場捉對廝殺，很是類似。但這是兩方同等重要的合作關係。

舒伯特創作的，是完整統一的連篇歌曲；後來的作曲家則以主題把他們的歌曲集結，敘事因此變得比較不連貫。舒曼處理的是單一敘事，而布拉姆斯和沃爾夫則是把同一位詩人的作品給集結在一起。二十世紀的歌曲則多半只是相互關聯的歌曲，而非單一敘事。但結尾是一樣的。你觀賞的是兩位表演者講故事、呈現情緒、創造聲調和諧的音樂。

最厲害的連篇歌曲大師有：

♪ 布拉姆斯

♪ 漢斯威拿・亨采（如果你喜歡冒險的事物）

♪ 馬勒

♪ 浦朗克

♪ 舒伯特

♪ 舒曼

♪ 沃恩・威廉斯

♪ 華格納

♪ 沃爾夫

| 弦樂四重奏 |

如果你唯一的「弦樂四重奏」經驗,是喬治‧馬丁巧妙改編披頭四的〈艾蓮娜‧瑞比〉,那你就會喜歡弦樂四重奏了。這是一種有大量多樣性的曲式。從海頓到李蓋悌,很多作曲家都把小型的樂器組合,當作畫布來實驗。

四重奏包含了兩支小提琴、一支中提琴和一支大提琴。在管弦樂團中,第一小提琴手被稱作「團長」,也代表了其音樂權威的地位,這在弦樂四重奏可不然。在最理想的狀態下,弦樂四重奏是個民主的團體,每位樂手都會貢獻出一個同質的樂音。曲目也很具挑戰性:尤其是貝多芬,在他人生的後期,將弦樂四重奏推到了極致;在某些「最後的弦樂四重奏」中,可以聽得到不少他個人的怒吼,尤其是《升C小調第十四號弦樂四重奏》,作品131,聽說舒伯特曾就此曲說過:「在這之後,我們還有什麼可寫的呢?」貝多芬在譜曲之時已然耳聾,他似乎將所有的經驗和熱情,注入了一首四人樂團的作品。這些作品當中,有種痛苦的張力和親密性。

有很多二十世紀的實驗性弦樂四重奏,但是,沒有人能像激進的作曲家史托克豪森(1928-2007)一樣讓我大笑。他的作品《直升機四重奏》要求弦樂四重奏的每一名成員,各演奏一台飛行中的直升機。每位樂手都是一台不同的直升機。當然,這首曲子沒那麼常演奏。〔音樂連結69〕

弦樂四重奏的大師有:

♪ 莫札特

♪ 舒伯特

♪ 海頓

♪ 巴爾托克（OS：新奇）

♪ 蕭斯塔科維奇（OS：充滿動態）

♪ 艾略特・卡特（OS：難懂）

｜主題和變奏｜

在第六章討論過，拉赫曼尼諾夫和莫札特都創造出「主題和變奏」令人讚嘆的範例。這是作曲家很流行的練習：拿一個簡單的音樂理念或「主題」，將之透過一系列的「變奏」來發展，就跟這種曲式的名稱一樣。

｜奏鳴曲和「奏鳴曲形式」｜

這邊要澄清一個小小的混淆。如果你去看一場音樂會，鋼琴家演奏莫札特或貝多芬的獨奏作品，那就應該是「奏鳴曲」。這代表，這會是一首有好幾個樂章的作品，通常是三個或以上的樂章。混淆點就在這裡：這個作品的第一樂章，可能是遵循著一種叫「奏鳴曲形式」的結構。這是一套既成的規則，規定作曲家如何寫奏鳴曲的第一樂章。

目前為止，都還算簡單；但其他的音樂曲式（OS：尤其交響曲）開始借用起奏鳴曲的形式結構，把這個結構改用於完整的管弦樂團上，而非常見的獨奏樂器。這樣就不是一首奏鳴曲，而只是奏鳴曲的形式。簡單。

那……奏鳴曲形式是什麼？想像一下商務會議的結構；這種會議常有標準的特徵：議程表、會議記錄、其他事項、下次會議日期等等。奏鳴曲形式正是像這樣的結構，只是奏鳴曲形式需要改變音調，才能展現其魅力。

奏鳴曲形式的特徵是呈示部、發展部、和再現部（OS：很多曲式都使用了這些原則；但奏鳴曲形式中，則有種需要研究和盡善的形式訓練）。

♪ 呈示部：作曲家擺出他的「攤子」，讓你聽到主題。

♪ 發展部：作曲家替主題注入一股生氣，介紹新主題，關鍵是轉（移動）到不同的音調（OS：見第二章有更多關於音調的資訊）；此樂節會增加強度，回到那不能避免的⋯⋯

♪ 再現部：作曲家重訪原調的主題。

這種曲式有很多變奏和改編，要定義的話，可能得用上好幾櫃的音樂書籍。關鍵特色在於再現部——這個字在派對上說嘴很好用，在音樂會也很實用。

標題音樂和音詩

聆聽音樂的時候，我們常可自己想像意象。「標題音樂」則是作曲家試圖用標題或歌詞，來解釋曲子的藝術意義，以引導我們聆聽的方式。在某些情況下，音樂則被拿來形容音樂領域之外的事物：樹、鳥、海等。在更複雜的浪漫派例子當中，標題音樂可能代表著一段敘事，爬一座山，或靈魂度過生命的旅程；這些作品則叫做「音詩」，以交響樂呈現，但卻有非音樂的面向。「絕對音樂」則剛好相反，作曲家棄絕了音樂以外的詮釋，寫出純粹抽象的音樂。標題音樂的一些好例子包括：

♪ 韋瓦第：《四季》

♪ 穆梭斯基：《展覽會之畫》

♪ 德布西：《海》

♪ 西貝流士：《芬蘭頌》

♪ 馬勒：《第二號交響曲》「復活」

♪ 理查・史特勞斯：《阿爾卑斯交響曲》

| 歌劇 |

這滿簡單的，我相信多數人知道「歌劇」是一齣戲。歌劇和「音樂劇」作品的最大不同，在於歌劇使用整套的管弦樂團，而且幾乎不用麥克風。音樂劇則常會使用放大音效和流行歌曲的歌唱技巧，這在歌劇院是看不到的。

歌劇常描述史詩故事，劇情和角色皆超凡，音樂也是為了搭配劇情而寫的。歌劇是完全的劇場，完整時會以情緒、智識、音樂，和視覺來吸引觀眾。如果你不幸觀賞了一齣爛歌劇，那就是俗稱的「胖女士」四小時尖叫。

歌劇過去四百年的發展，留給了音樂精彩的多樣性和影響力。從蒙特威爾第的作品，到莫札特、威爾第、羅西尼、華格納，和史特勞斯，歌劇的世界成了自成一格的藝術形式。許多作曲家都因為寫歌劇的難度，而怕寫歌劇；有些作曲家只寫了一齣，就再也不碰歌劇。戲劇需要支撐故事的音樂，還要整晚塞滿娛樂，比替管弦樂團寫一首短曲還難得多。

好的歌劇會抓住你喉頭撼動你。英國喜劇演員法蘭克・斯金納2010年在Radio 4的《荒島唱片》節目訪談中，談到看歌劇之興奮，帶給他的驚喜程度：

我有個寫作用的辦公室，離位在柯芬園的皇家歌劇院很近。我對歌劇一點都不懂，但我想，既然是鄰居，就該去看看他們在幹什麼。然後

去看了《魔笛》。我沒買那種兩百鎊的票——我付了二十鎊，坐在最高樓層頂的最上面。

歌劇開演，我覺得有點無聊，然後這女的，這位夜后，出場了，唱了這首詠嘆調。我當時還不知道「詠嘆調」這個字。她用人聲唱歌，令我不敢相信這是一個人類唱得出來的，然後我發現自己張著嘴聽整首曲子，我是說，這讓我完全全震撼到了。

│ 神劇 │

「神劇」在韓德爾住倫敦時，已經非常流行。他不寫自己十分厲害的義大利歌劇，開始寫起這種新的曲式，吸引了大量聽眾。

神劇是配上音樂的宗教歌詞或故事。在以音樂搬演歌劇的老手韓德爾筆下，神劇就像是沒搬演的歌劇。聖經中的人物耶弗他、所羅門、掃羅、黛伯拉和伊斯塔都被配上了音樂，證明了非常受大眾的歡迎。他最有名的作品《彌賽亞》使用了聖經的文字，照時間順序敘述耶穌的一生，成為韓德爾寫過最美的作品之一。《彌賽亞》1742年在愛爾蘭的都柏林首演，但在十九世紀合唱風行時，全英國上下的合唱團體都演出過《彌賽亞》了（OS：奇怪的是，多年來都是演出莫札特重編的管弦版本）。《彌賽亞》在今日仍受合唱團歡迎，不管你在哪裡，幾乎都會有《彌賽亞》的演出。

│ 清唱劇 │

「清唱劇」也是歌唱的音樂作品（OS：英文cantata，從拉丁文cantare，歌唱這個字而來），通常帶有宗教性質。清唱劇通常很短，跟神劇的規模不一

樣，以一或多位獨唱者為主。清唱劇會有好幾個樂章，可能會用到一個合唱團（OS：尤其是巴赫的作品）。除了宗教主題之外，清唱劇也有對福音的詩性探究，而不以宗教歌詞為本。

| 朗誦劇／詠嘆調／合唱 |

　　歌劇、神劇和清唱劇都有一種叫做「朗誦調」的歌唱方法為主。這指的是以說話的節奏來歌唱，而非以有持續節奏的音樂來歌唱；朗誦劇會有零星的伴奏，通常是大鍵琴和大提琴。「朗誦劇」字面上是指「朗誦」，寥寥幾把樂器，讓歌詞能更清晰：這對說故事很重要。一旦重要的資訊傳達給聽眾之後，就有時間來回憶過程，這種回憶常以「詠嘆調」這種獨唱的聲樂曲目形式來進行。詠嘆調會有比朗誦調有豐富的伴奏，也不是說話的節奏。然後可能會接著「合唱」，由合唱團演唱。

音樂連結

68 音樂連結68——馬科姆‧阿諾：《大大序曲》。http://youtu.be/HPsiVxUdkvo

69 音樂連結69——史托克豪森：《直升機四重奏》。http://youtu.be/13D1YY_BvWU

註釋

74 Daniel Levitin (2007). *This Is Your Brain on Music: The Science of a Human Obsession.* Atlantic Books, pp.155.

第三部

／走進音樂廳前必知守則／

第10章
養成不易的古典歌手

「人的靈魂是用聽的，不是用看的。」

美國詩人朗費羅（Henry Wadsworth Longfellow）

歌唱

如果過去五年來，你都蒙住眼睛，你才有可能不注意到《X音素》這個廣受歡迎的電視選秀爭鬥節目，其中毒舌的裁判賽門‧考威爾是看頭所在。人們常問我喜不喜歡《X音素》，身為音樂人和教育者，我對節目宣傳「只要張嘴亂唱瑪利亞‧凱莉的《英雄》，就能得到速成的名利」自有疑慮。我非常厭惡我們竟然會鼓勵人嘲笑那些因心理健康、殘疾，所以無法表演到像前幾屆的傑出歌手那種程度，像里歐娜、史帝夫‧布洛斯坦，和那我忘記了名字的矮個子蘇格蘭歌手。

不過，必須承認，看考威爾抨擊人們的表演時，我有一種罪惡的快感。要證明自己是哪一種種類的歌手，你都得接受各方批評，並準備好回擊。我認為，這是因為我自己就經歷過這樣的考驗，所以喜歡看其他人遭受同樣的折磨。學習歌唱絕對是我做過最難的事。每天都會希望滿滿地上皇家音樂學院，然後我的表演會被音樂教練、鋼琴師、歌唱老師、歌劇對話教練，和一堆超會批評和超聰明的人們給批過一遍。這很累人的：我

們每天唱好幾個小時、唱好幾種語言。我們只吞下一盤冷掉的薯條，就練唱一幕幕的歌劇直到深夜。回到家都累到散了。而且，我還是自己花錢找罪受的。這期間，我經歷過一些人生中最快樂的經驗：我受到考驗、進步了、得到同儕和老師（OS：我希望！）的尊敬、因我的努力而得到回報。我願意明天再從頭來過一遍，但可不願意上《X音素》。

我很多古典樂手的朋友，都會避免速食的成功之路，一輩子繼續走在持續自省的學習之道——一直學新樂曲，永遠都會去找老師幫助他們進步。這是要花上多年才能得來的技藝，不是幾週就能速成的；要獨自待在練習室裡，而非電視攝影機的強光下。我朋友凱薩琳·霍普（OS：次女高音）花了三年，才拿到音樂學位，然後又花了一年在德國念書，之後兩年在皇家音樂學院讀研究所課程，接著又花了兩年上他們的歌劇課程。在那之後，她又在「國家歌劇工作室」待了最後的一年。那可是中學後的九年的學習光陰，對古典樂手來說是很正常的。並不是說她已經學夠了：她還得學習她職涯中希望能表演的主要角色——這是很難的——不過在我心目中，她已經達到巔峰了；因為她在我的婚禮上獻唱。跟那種程度的批評比起來，賽門·考威爾幾句嚴厲的話語，根本就不算什麼。

古典歌唱跟其他種類的歌唱不同，因為這種歌唱不該透過麥克風來聆聽，而是設計來填滿大空間，好讓聽眾有發自內心的感動。古典歌唱富於表現、大膽且多元。流行歌手則得用「討好」的歌聲，在CD上才會有效果；歌劇歌手則得擔任很多種角色，在他們職涯當中，從壞蛋到英雄的各種角色都會碰到。他們得唱包含人類七情六慾的連篇歌曲，所以需要體育級的技巧——歌劇既長又很耗費體力——和充滿人生經驗的內涵。

很多的歌劇歌手，在他們的「樂器」發展到足夠填滿一整座歌劇院之

前，是從「合唱歌手」開始的。「合唱歌唱」是一種很困難的訓練。歌劇歌手被鼓勵要發展出他們聲音的個人特質，但合唱歌手則必須混入唱詩班其他人的聲音當中。專業的合唱歌手就像交響樂團的樂手一樣，必須準備好要視譜讀任何時期的音樂，把音樂唱到很高水準。英國國內有少數非常有才華的職業合唱歌手，會在不同合唱團間跳來跳去，如果你仔細看，就能看到一個團的歌手，在另一個團兼差。對很多合唱歌手來說，合唱也許只能餬口，但很少人是為了錢而進入歌唱界的，多數人是為了對音樂的熱愛而唱的。這是在年幼就培養出來的熱愛——很多人在約八歲起，就開始試唱（OS：短短的試用期）。

教堂唱詩班多由男童所組成，不過也有女聲漸漸抬頭，最有名的，是威爾斯大教堂的合唱團，由合唱團指揮馬修‧歐文斯所指導。威爾斯大教堂的男童唱詩班，最近才慶祝了一千一百週年——是的，一千一百週年——的生日；男孩們最早在西元909年就開始唱歌了。女孩合唱團則是最近的創新：1994年。你得欽佩這樣的進步速度！男童唱詩班多年來都有資金贊助，因此財政穩固，而女孩唱詩班則才剛起步，還沒有時間建立起資金的來源，所以如果你是女權主義者，想支持女孩合唱，你就知道要把支票寄到哪裡了。

最近有人請我替約克大教堂的合唱歌手伊莎貝爾‧薩克靈作曲，她最近獲得了Decca唱片的一紙唱片合約——她是第一位得到合約的女性合唱歌手。雖然她還沒跟前男孩合唱歌手阿列德‧瓊斯（OS：他以〈空中漫步〉〔Walking in the AirSouth Oxhey〕走紅）和安東尼‧威（OS：他在1990年代錄了〈鴿之翼〉〔O for the Wings of a Dove〕）一樣紅，但無疑在傳統的合唱界中，「女孩也能唱歌」的概念也漸漸抬頭了。這其實很諷刺，因為在英國，要

讓男孩們開尊口唱歌，是很難的（OS：我是以自身的慘痛經驗來說的），但男孩們的聲音卻如此受到尊崇。我相信男孩和女孩的聲音有不同：非常廣泛說來，男童唱詩班有種劃破玻璃的響亮特質，而女孩合唱團則通常比較光滑。在你開問之前，我自認在盲測試中能分得出男聲女聲。對我而言，聽男童唱歌會這麼尖銳，是因為那種樂音是很有限的。他們一旦到了青春期，一切就結束了。

深知自己學生這種改變有何影響的人，正是羅夫‧歐伍德，他是伊頓公學的聖歌領唱人，代表他負責了禮拜儀式的音樂。幾年前，他邀我去伊頓看巴赫《聖母讚主曲》的絕佳表演，由伊頓的明星合唱歌手演唱，由學生指揮。其中有位天使般的男孩，演唱了那令人讚嘆的〈因為他顧念使女的卑微〉。他用成人般的自信、幾乎不可能的沉穩技巧，和讓成年人哭泣的聲音（OS：嗯，至少是我這個成年人）來演唱。

幾個月後，我跟羅夫通電話，提到了這場完美的演出，羅夫因此提到下面這故事。我們對話的前一晚，他們有教堂唱詩班的固定排練。這個男孩唱得很好，但羅夫注意到他聲音中，有一點不尋常的沙沙聲。在那場排練後，他不自覺對那個男孩說：「我想你的聲音可能開始變了。」這位十三歲男童聳肩看向別處。幾分鐘後，羅夫看見他在角落，眼淚默默地掉下來。

對很多人來說，長大是值得期待的（OS：第一次剃鬍，或第一次跟爸爸去酒吧）；對唱詩班歌手來說，這則是他們最後一次唱這一首歌了。他們多年來被尊為獨唱者，卻在幾個咯咯聲中就結束了。就是像這樣子的故事，讓男童的歌唱，多了一種難以解釋的意義。另一方面，女孩們則繼續這樣長大，在她們十多歲才會達到聲音的成熟期。我清楚記得，自己曾經能輕

易唱到女高音的音域高音「A」。我也清楚記得，終於唱不到的那一天。

在賀爾蒙讓聲帶快速地拓展後，男童的生涯就被限制住了。我要趕快補充，人聲是不會中斷的——只是會變大聲，造成那些難堪的尖銳聲音，直到年輕人在幾個月或幾年後學會控制他的新「樂器」為止。唱詩班的合唱歌手在「命運的那一天」之前，都會一直接受優秀的音樂教育。這是每日分量的歌唱、聲音訓練、且常有很棒的一對一教育；這將是進入美妙世界的門票。有些人在十二或十三歲時，就因為聲音開始降低，而停止唱歌，但卻因在唱詩班學到的訓練而受益，追求起其他的職涯；但很多人則因這樣的音樂起步，而持續著音樂的專業。

例如我朋友提姆‧卡爾斯頓（OS：我前述音樂老師的兒子）一輩子唱合唱歌曲，他從男童時期就在波恩茅斯的聖彼得教堂開始唱歌（OS：每天也跟我在學校合唱團唱歌），後來贏得溫莎堡「聖喬治教堂」的唱詩班成員這樣十分珍貴的職位。他不僅可以在1484年所製作的「座」（OS：英文字Quire，合唱團成員座位的古字）上，唱最美妙的音樂，還能住進溫莎堡，不過當然不是跟女王住。知道他的性格，和其他跟他一樣的許多合唱歌手性格，就知道這樣的合唱生活非常地適合他。在如此的大教堂風格唱詩班裡獻唱，不只是唱出你最好的聲音，而且還是把你的聲音用在禮拜儀式上。這代表要跟其他的歌手混合，製造出像仙樂般美妙的樂音，因為一個人辦不到這種聲音的。這就是完美境界的定義。

然後他們都到山下，去溫莎喝酒，享用週日烤肉。

合唱團中

這堆關於唱詩班的討論，可能會讓你想像，他們到底是怎麼運作的。

最常見的形式是「SATB」——這是「女高音／女中音／男高音／男低音」（OS：soprano/alto/tenor/bass）的縮寫，這是四種主要的聲音種類。歌手的數量，從通常很有自信的小合唱團體約十二人，到大合唱團的一百五十人都有。這之間有各種不同的合唱團：男聲四重唱、民俗音樂、「歡樂合唱團」（glee club）、爵士合唱團、福音合唱團、女子四重唱、兒童合唱團、少年合唱團；什麼都有可能。現在很多合唱團都比以前唱著更多元的音樂，但我在這裡只會討論傳統合唱團。

2010年聖誕節的年度節慶音樂會前，我參加了「佛斯室內合唱團」的男高音部，這是個年輕且興致高昂的團體，由出色活潑的指揮蘇西·第格比女士所帶領。團內歌手都是業餘人士，但多曾在優質的少年合唱團或教堂合唱團唱了多年，有些還是大學的合唱學者。總之，這個團的水準很高。既然是聖誕節，蘇西選了一些節慶歌曲，從撒姆爾·夏衣特（1587-1654）的〈在甜蜜中喜悅〉、到歐文·伯林（1888-1989）在1940年寫的〈白色聖誕〉都有。

我們開始練唱，才不到一小時我已自覺是團隊的一員；到第三週時，我像待在這裡一輩子一樣，開始分發起樂譜——這是個很友善的合唱團。但即使是這樣盡心盡力、且都是面試過的歌手，蘇西還是得在排練時嚴厲要求，那是因為不管人們唱到什麼程度，他們都很喜歡搞社交。一位歌手在傳巧克力，其他好幾位歌手則希望排練在晚間九點前結束，好確保大家有時間去酒吧喝一杯；而且，跟很多合唱團一樣，好幾對良緣就是這樣結成的。有些歌手是領導者，會鼓勵大家努力；有些則是熱心的賣票者（OS：有人向她的朋友家人賣了35張票）、有認真的歌手、有愛開玩笑的人，和去合唱團享樂的人：這是個社會的縮影。

排練時，我們苦練著爵士風格的聖誕曲目，表情痛苦，因為到第三週了，還搞不定一首困難的現代作品，為了高音而唱破了我們的嗓子，我們跟國內其他合唱團一樣——排練向來有此要求。逐漸地，這些曲子清晰了起來。從第一週遲疑的視譜唱歌，現在聽起來終於像音樂了。身為男高音部的一員，我終於開始發現自己的聲部，跟其他歌手合在一起了。到了音樂會的時候，我們聽起來還滿不錯的，雖然是我自己說的，但聽眾顯然也很喜歡。從開場獨唱〈在大衛城裡〉，我就有五年來第一次的一股震撼興奮感——我一直擔任這個團體的指揮。歌唱跟指揮完全不同，而且比光是觀賞還要棒。

蘇西顯然對演出成果極為滿意，我們的投入大有所獲，讓我想起我自己的合唱團成員，在每場表演後會積極地問我：「你對我們感到驕傲嗎？」和「我們唱得好嗎？」我真的很想取悅我的指揮，這是在合唱團唱歌的常見感受。開心的是，在音樂會後有種「幹得好」的強烈感受。有非常細膩的音樂創造，和一些真的很美妙的時刻，讓我覺得這整個經驗非常地動人。事後，我們都吞下一個應得的百果餡派和一份加料的熱酒，而倫敦梅菲爾的燈光在外頭閃爍。對我來說，這才是聖誕節。沒有合唱團，聖誕節就不是聖誕節了。

歌劇歌唱

天然的擴音：掌控歌劇聲音的祕密

佛斯室內合唱團跟大多的合唱團一樣，聲音的純度之所以珍貴，正因這種歌唱風格，有助於展現合唱和聲的細膩之處。如果某人的聲音比另一

個人的聲音還要大，那就達不到這種珍貴的和諧了。聽過合唱歌唱這種寧靜平穩的聲音後，再聽到古典歌劇樂手那過度的樂音，可能會感到驚嚇。這種龐大、充滿活力的風格，是怎麼練出來的呢？

歌劇是在麥克風之前發明的，而且歌劇流行到國際上重要歌劇院需要建造有上千個座位。優秀的歌劇歌手會使用聲音的自然共鳴，讓聲音超越管弦樂團。這怎麼可能？嗯，這種樂音有種像是魔法的性質，叫做「歌者共振峰」，依我歌唱老師的說法，這是一種讓聲音「像熱刀切過奶油」的音效特質；這是歌劇歌手所擁有，那種富有震動的聲音。管弦樂團也許在某些頻率會很大聲，歌劇樂手卻能創造出超越樂器頻率程度的「音能」。記住，我指的不是「音量」——雖然這可能會被視為比其他樂器「大聲」。如果你努力想弄懂音量的立體概念，那就這麼來看：這就像有人搽了粉彩眼影、又戴了一頂螢光帽一樣，不過要把這比喻改成與聲音相關。你不會注意到柔色的眼影，因為這些顏色不像螢光的東西，來干擾你的視線。這頂帽子會以不同的頻率來反應光芒，就像樂器會發出不同頻率的樂音一樣。身為人類，我們的腦袋和耳朵的完美構造，是要用來對人聲頻率產生反應的，即使周遭有其他的聲音；想想在一家夜店裡或一條繁忙的大街上，試著要進行對話一樣。

歌劇歌手為了要達到這種神奇的效果，讓聲音超越一整個管弦樂團，他們就得精準地控制自己的歌喉，讓其處在一個非常特定的位置。要是搞錯了，就聽不到你的聲音了。一般要花上好幾年的練習，才能真正掌握這種能力，現場聽高品質的歌劇樂聲，就能瞭解他們為何就不必透過麥克風。

歌劇抖音和尖喉的流行歌手

歌手的「震動音」這種歌唱方式，常被熱烈討論。這種唱法常會被諷刺，若唱得太過，可能會讓聽眾倒胃口。不過，這可不是唯一會「抖音」的樂器：弦樂、木管樂器，和銅管樂器的樂音裡，也都有一點的震動音。當嬰兒非常不舒服而發出哭聲時，那聲音裡也會有一點震動音。這是因為震動音是人聲自然的一部分：要是達到「歌者共振峰」的話，聲道和氣道會對準，自然產生震動音。

雖然我們會認為這種「歌劇抖音」是不自然的，平板直調的流行風格才自然，但事實上卻反過來──雖然很多人不會同意。流行歌手或早期音樂的歌手，為了藝術理由而會使用一種直音，要靠著拉緊喉嚨和臉部的肌肉才可辦到。以聲音來講，這些張力很「不自然」，而歌劇歌手則試著去除這種不自然音，以增加聲音的共鳴和音量[75]。不是說流行的唱法不對，但如果嗓音的壽命被認為是唱歌「正確」的指標之一，那歌劇歌手自然略勝一籌。帕華洛帝六十多歲才退休，多明哥到六十九歲還在唱歌（OS：雖然比以前的高音低了一點）。說看看有哪一個流行歌手，到六十歲還唱得跟二十多歲一樣棒的。

老搖滾歌手常會把高音留給歌迷去唱，這可不是因為他們很大方──他們只是唱不上去了，因為頸部和臉部的小肌肉支撐不住聲音了。保羅·麥卡尼、齊柏林飛船的羅伯·普蘭特和邦·喬飛就唱不出他們年輕時唱得到的高音了，但班·哈普納（1956年生）在五十多歲時，還能轟出高音。年輕搖滾歌手聽起來像在戕害他們的聲音，我替他們感到心痛。這副帶給他們和其他人快樂的樂器，終將會在用到極限時衰敗。那麼誰唱的方法才對呢？

有些訓練不良的歌手，會故意「硬用」震動音，只能說是讓人對歌劇歌手有壞印象。在好的例子當中，震動音不會討人厭；壞例子則會聽來像個爛笑話。審慎地使用從自然、開放、而誠實的歌唱技巧所產生的震動音，在音樂廳永遠不會討人厭，再由一整個交響樂團伴奏，不過我不確定這樣的聲音，在錄音裡聽起來會是什麼感覺。

字幕：舞台上方投射的霓虹字幕

　　如果你去多數的大歌劇院，他們的所有演出都會有「字幕」（OS：就算用你懂的語言演出，也會有字幕）。對很多基本教義派來說，英國國家歌劇院（OS：把所有歌劇都以英文演出）採用字幕很令人遺憾；這被視作承認失敗。事實上，偉大的歌手才能創造出表演，既唱得十分美妙、穿越管弦樂團、又能完全聽得懂。再加上科技便宜方便，故可提供觀眾霓虹光亮的每個字句。

　　我個人覺得對歌劇來講沒關係，因為這跟觀賞戲劇很不一樣。歌劇的很多戲劇部分，是由管弦樂團的樂音、人聲的抒情字句，和演出的形式來呈現的。歌劇不需要跟莎士比亞戲劇的對話一樣清楚，莎劇要是沒有文本，就失去了意義——如果《亨利四世》是用中文唸的，不懂中文的你看得懂嗎？但在歌劇中，這種情況卻很常發生，當魯道夫握住咪咪顫抖的雙手、對她唱〈妳那好冷的小手〉時，我們不用事前研究腳本（OS：歌詞），就知道他已經愛上她了，而且她很冷。

　　歌唱要產生美妙樂聲，而不只是唱到歌詞就好，雖然兩者兼顧是理想，但很多歌手即使有唱不清楚的時候，還是十分成功。在2010年去世的澳洲花腔女高音蘇莎蘭，就有著十分美妙的聲音，唱得出極棒的音樂才

能，但她常被批評咬字不清不楚。她的風格是「美聲唱法」（OS：義大利文bel canto是「美妙的歌唱」之意），她把音樂線的清晰度放在最優先。這一點也不阻礙她的事業。不過，我認為，流行已然改變，現在的歌手也得是稱職的演員了。現在頗常看得到會演戲的歌手，如英國男中音金利賽德，歌詞清晰、音樂線美妙，又有演技。不過，如果聽不懂在唱什麼，你還是能選擇抬頭看字幕。

從心演唱：必須人在心在

有些歌唱的面向是無法解釋的，連科學家也不太瞭解。我們的想像力，是怎麼將我們的聲音灌輸情感和顏色的？我們要怎麼把「心」注入我們的歌唱當中？但任何一個聽眾卻又聽得出歌者有無這些特質。古典歌曲能展現藝術家的技藝，但藝術家則用其技藝來呈現歌曲；這是個共生的關係，當此關係成功之時，我相信所有人都會有興趣的。聽芮妮・弗萊明、芭托莉、多明哥、夸斯托夫、特菲爾，或任何同業的大師現場歌唱，都是難以忘懷的經驗。他們的聲音從舞台上爆發，你能從他們的每個樂句，感受到他們的人性。

我不是在貶抑錄音——畢竟，這是我們每日感受音樂的途徑，讓我們得以聽見已經不在世的歌手，但是，錄音只是現場表演的陰影或幽靈。如果你曾策馬經過鄉村，然後再看電視上的現場賽馬，或在足球賽現場，然後在Radio 5 Live透過有破裂音的AM頻道，聽現場直播球賽，那你就會瞭解這種經驗的不同之處。聲音會在歌手身上實體共鳴，並在聽眾身上產生同步共鳴。沒聽過現場古典歌唱的人，就等於沒聽過古典歌唱。

註釋

75 Janice Chapman and Ron Morris (2005). *Phonation and the speaking voice. In Singing and Teaching Singing: A Holistic Approach to Classical Singing.* Plural Publishing, p. 83.

第11章
兩手亂揮的指揮大師

「神告訴我音樂該有什麼聲音，你們卻在擋路。」

指揮家托斯卡尼尼（Arturo Toscanini）對管弦樂團的成員說

「那個人為什麼要兩手亂揮？」我常聽到孩子們在親子音樂會上問這個問題，雖然大人們已經不問這個問題，但有些人可能還不知道答案。我會在本章的後面，提到揮動指揮棒的基本細節，但先讓我們來看看指揮家的典型生涯，他或她到底做些什麼，或要負責什麼。我把指揮家留到本書這麼後面，是因為這個角色，在音樂歷史上是到最近才發展出來的。是因為音樂變得更為複雜，管弦樂團變得非常大，才會需要一人負責排練，在音樂會中維持拍子；但現在，這種兩手亂揮已經變成一種藝術形式。

指揮可以是很孤獨的事業。在大部分的音樂會場中，指揮家會有一個超大的後台休息室，裡頭放一台鋼琴和一座沙發，而樂手們則全擠在一個共用的嘈雜更衣室內。頂級的指揮家會在音樂會前幾天才飛過來，在排練期間被安置在旅館內。從那時開始，指揮家們就會全神貫注在那一首樂曲之上。那代表在後台休息時，跟管弦樂團的後台團隊喝咖啡、並進行討論：「我們可以把豎琴移動一下，好讓我看得到打擊樂手嗎？」「舞台燈光可以暗一點嗎？」「合唱團在第一百五十八小節有點走調，可以請他們

解決嗎？」還有很多其他很雜的音樂問題，得在音樂會之前擺平。指揮家們可能會有一名經營團隊的人員，或有一位助理指揮跟著，但他們的家人可能會待在另一個城市或國家。

排練期間的情緒很像在辦公室上班，但氣氛友善——你會聽到像會議前的那種無關緊要聊天閒話。一旦管弦樂團經理宣布完該說的注意事項，時間就會交給指揮家，如果需要的話，指揮家通常會有三個小時來排練音樂會的音樂，外加一個短短的休息。如果沒必要，他們不會演奏每個音符；這一切由他們決定，大部分的指揮家會把時間花在困難的段落上。排練是工作日，每個人要努力把事情做好——這可能會花上好幾次的練習，因為即使是熟悉的曲目，樂手難免都會犯點小錯；這些多會自我改正。休息時間接近時，樂手會焦慮不安，盯著他們的錶看；指揮家必須要注意這點，因為長時間沒休息的話，樂手會很難專心——再加上工會對休息這些事規定得很清楚。如果樂手只有演奏一個樂章，例如獨奏的樂器，那指揮家可能會在獨奏者的段落結束之後讓他們離席，不然他們就會坐著讀一份藏在譜架後的報紙。我認識一位在排練的短暫休息時間學會日文的小提琴手，指揮家當時正在跟樂團其他樂部講話。有些樂手會開始玩他們的黑莓機；有人大膽到上推特，寫些音樂會的細節。

從那時開始，指揮家就得在大日子前，讓樂手們保持鎮靜。管弦樂團會吃點東西，但會避免酒精，然後他們會換上音樂會裝束。對我來說，這是準備音樂會的重要階段，跟上戰場前穿上盔甲是一樣的；這會讓你感到準備好了。有些指揮家會再讀過樂譜；有些指揮家會沉思；而柯林·戴維斯爵士則會做點編織。

「音樂會經理」——一個不演奏的管弦樂團團隊成員——會在後台的

整個區域大聲地拍手，這是管弦樂團要上台的信號。後台充滿能量又愉快的氣氛底下，卻有著非常嚴肅的決心；不過，通過演奏廳的門時，可持續聽到關於電視、食物、學校、小孩，和政治這種中產階級的晚餐宴會常見的討論。

此時，指揮家則是獨自一人。後台總會有面鏡子，供上台前最後一刻的儀容檢查（OS：包括最重要的檢查，男士們看褲子拉鍊拉了沒，女士們則確認不會發生像茱迪·芬尼根在頒獎典禮上露出內衣穿幫的糗事）。「舞臺監督」則會從前台接收到「許可」的訊息，這代表觀眾已然就位，而且已經在位子上等得不耐煩了。時候到了。在最後一個深呼吸後，後台一個跟班會拍手，提醒觀眾大師即將進場，音樂會開始。

指揮家真的就那麼重要？這仍然有爭議。神化指揮家無疑對管弦樂團的行銷部門有好處。很多A1大小的指揮家海報從大幅廣告牌上看著你——當賽門·拉圖應新職來到柏林時，他的照片被貼在每一個公車站；一個地位低的中提琴部成員可沒有這種待遇。但指揮家對管弦樂團的好處到底是什麼？指揮家對樂音真的有影響嗎？要向非音樂人解釋指揮家是什麼並不容易——就像要解釋電影導演或製作人的職責一樣，那麼我們得退幾步來看。在討論指揮家之前，先得解釋音樂是怎麼寫下來的：指揮家的興趣，在詮釋樂譜，沒有樂譜，指揮家就無事可做。

樂譜的演變

很久以前，世上只有歌唱和木棍的相互敲擊。當人類學中稱的「智人」（Homo sapiens）發展出記住短詞句的能力之後，數千年來的重複和灌輸，讓音樂進入了發展的關鍵階段，反映從口述社會進化到有讀寫能力

的社會。

　　教堂的宗教誦念，約在第九世紀變成了用符號記錄（OS：可書寫）。非西方文化中，還有更早的符號紀錄，但西方古典傳統，則約有一千年之久。在「記譜法」發明之前，一個音樂家要讓其他人瞭解的話，就得混合複製、解說和手勢。教堂所精選的成員，會在腦海中記住上百條旋律，然後傳給下一代，這樣的程序並沒有寫下來可靠。畢竟，有多少人記得英國國歌的第二段歌詞……和第三段呢？

　　素歌（plainchant）──音樂總譜法的一種簡單形式[76]。

一開始，記譜法很簡單——只標示音階向上或向下——但後來發展成旋律定位的複雜系統，再來是節奏定位。樂譜演變成音樂中視覺最美妙的層面之一。在「韓德爾博物館」（OS：韓德爾住過的倫敦一幢建築所改建的博物館）中，他們有大作曲家手寫的歌劇樂譜。其中有個展覽，可以讓你聽到唱片上所演奏的音樂，並隨著他就著燭光寫成的音符和線條。其中有一頁很清楚地顯示，他在12月24日完成了一齣歌劇，然後下一頁下一齣歌劇的開始，譜寫日期是12月26日；他很明顯是個工作狂，你可以從他的樂譜中，看出他的精力和熱情。譜中頻繁的刪除和音符譜寫的角度，可看出音樂從他的腦中傾注到了紙面之上。

韓德爾神劇《耶弗他》（*Jeptha*）親筆樂譜的段落之一[77]。

現代表演者可以唱一千年前的音樂，因為現在的記譜法，只是當年點和線的複雜版本罷了。這個系統很容易懂；當點向上時，音符就往上，而點向下時，音符就向下。音符後面有無尾巴或點，都能告訴音樂家，這個音要彈多久。音樂家使用這種方法，就能在紙上重現音樂，跟剛作出來的曲子一樣。

巴赫《第一號大提琴組曲》的前奏曲。

費尼豪先生……

古典音樂的不古典講堂
第三部　走進音樂廳前必知守則

喔，還有卡迪尤的巨作〈論文〉，一百九十三頁的圖譜，寫於1963到1967年之間……

柯內流斯・卡迪尤（Cornelius Cardew）的〈論文〉（Treatise）摘錄（1963-1967）。

那麼，要是樂手自己就能讀樂譜，指揮家拿樂譜來做什麼？我認為，歌唱歷史有多久，用手的動作指示音高和力度的歷史，就有多久。不太可能精準說出古人怎麼指揮，但指揮是兩種非常自然的人類天性之延伸：用手勢溝通，與跟著音樂或節奏律動。從這種自然基礎開始，指揮已經跟音樂記譜法的發展，同時成為固定的形式了。要到了十九世紀，音樂才達到複雜的階段，指揮家成為必要角色。音樂經過精心策劃，需要寫在譜頁之上，不能只用技藝或即興來表演，因此，表演者必須得學習讀譜的方法。此外，音樂開始有更多的速度變化了，需要一個人來決定「速度」（OS：

tempo即義大利文的「速度」之意）。指揮的必要性變成了慣例：每個團隊都有需要一個人來負起全部責任的時候。跟各行各業一樣，他們的領導風格和方式，跟個人非常有關係。有很長一段時間，指揮都是樂手其中一人負責，如小提琴手搖頭，或鍵盤手用眉頭在重要關頭指揮，但最終還得是一個獨立出來的職位。

在現在都是國際巡演之音樂演出世界，管弦樂團每幾晚就會演出不同的曲目，指揮家對保持音樂的完整性和主持排練變得很重要。很多管弦樂團的樂手，要是遇到他們不尊重的指揮，大概都會希望不要有指揮家；但另一方面，他們要是沒有喜愛的指揮家，就會不知道要怎麼辦。大部分的樂手都會同意，總得有個人帶頭，而且這個人不具音樂團隊演奏身分的話，會有更大的心理能力，來處理整體樂音。

我會在本章稍後探討指揮家這個角色，如何變成今日的巨星。首先，我們先來弄清楚他們的工作。

手的動作是如何跟音樂產生關係？

用最簡單的說法來說，大手勢代表大聲，小手勢代表柔音。除此之外，其中一隻手會讓節拍持續著。指揮家可能會在管弦樂團成員該演奏時，向他們示意；並用手勢指揮他們該演奏、該開始或是停止；就這樣。

如果這麼簡單，那為什麼指揮家這麼重要呢？嗯，要讓這項技藝臻盡完美，可以極端複雜。指揮家們力求用最少的手勢來溝通，讓樂手能輕易地瞭解要做什麼——這可不像聽起來那麼簡單。指揮家會練習他們的手勢，直到能有效傳達意思為止。如果樂手不能從指揮家狂放的手勢中察覺節拍，那就等於沒用。看起來可能只會像指揮家誇張地揮舞著手（OS：有

些人真的是這樣），但是，最棒的指揮家則不隨意作出動作；每個動作都有意義，對樂手都有用，讓他們能創造音樂。這個職業比外表看起來還需要技術，並不那麼花稍的。

> 「好指揮的音樂傳達力很強，強到樂手對他的手、手指、眼睛和身體最細微的動作都會有反應。如果樂團和指揮合而為一，指揮站直、前彎、側站或往後站，樂手都會奏出不同的音樂。他們會被每一個動作所影響[78]。」

名指揮巴倫波因

雖說如此，指揮家並不是在算數學，指揮必須跟他眼前的樂手們互動，而非只將預先想好的意象強加在樂手身上。

保持速度

我們來把管弦樂團的蓋子打開，看看裡面的情況。指揮家最重要的角色，是讓所有樂手保持一樣的速度。這比聽起來還難。因為現代樂團的大小，以及樂音從樂團後面傳到前面的相對慢速而造成的延遲，很容易產生時間的差異。這也是近百人全部演奏不同的樂部；像是開上路的巨型大卡車。

為了挑戰距離的問題，很多指揮家便開始使用一種叫做「指揮棒」的白棍子。雖然有人說，義大利西西里西北部城鎮聖維托岬（San Vito Lo Capo）在1594年就已經開始使用一種「纖細乾淨的棒子」，指揮棒卻是在

十九世紀才流行起來的。這讓樂團後面的樂手，可以用眼角也清楚瞥得到拍子。這就是為何管弦樂團常看起來好像沒在看指揮家的緣故。樂手們習慣了用「周邊視覺」來保持節拍，還能一邊讀樂譜。這可不容易，不過，駕駛用周邊視覺看路邊時，也展現了類似的技巧。這不一定都是有意識的動作，而是多年才習得的技巧。

　　打擊樂手幾乎都是在樂團的最後面，靠他們所見而非所聽來演奏。這代表練習的時候，從打擊樂手的角度聽起來，好像要稍微提早演出；但等到樂音傳到聽眾那裡，跟樂團的其他樂聲合併時，就會全部一致。想像一下，你要比聽起來正確的拍子還要早演奏，這要有什麼樣的勇氣，還得要有自信，這樣聽眾聽起來才會是正確的聲音。管弦樂團的樂手全部都要有這種程度的音樂膽子，這才是最美好的團隊合作。用足球來看的話，就像是要知道何時傳球，讓中鋒有機會進攻一樣。我們這裡講的，可是毫秒。大部分聽眾都不會注意到，這個過程一直都在樂團中進行著，而且老實說，就是該這樣進行。

　　更複雜的音樂，會需要樂手一起加速和放慢——要是沒有一個人穩住速度，這樣的難事幾乎是不可能辦到的。如果樂手得用猜的，可能很容易就變成一場混亂。

　　到目前為止都還很簡單。但進階的部分來了：管弦樂團的指揮家在拍子來臨前，就要指揮出節拍。這表示他們會指得稍微快一點點。非音樂人可能會覺得這很令人糊塗，必須承認，有很長一段時間，我也搞不懂這個邏輯。這個行為看來瘋狂，但要是指揮家預先指出節拍的話，就能讓管弦樂團預見音樂將怎麼改變；這讓樂手有毫秒的時間來反應，並跟著加速或放慢。如果雙方在完全一樣的時刻下拍跟演奏，就會等到音樂都已經變

了，才指揮出音樂改變的方式，這時候就太遲了。如果你把黃燈從交通號誌燈上拿掉，就會有同樣的效果——駕駛沒有事先的警告，就不可能會知道燈號何時會從綠燈變成紅燈。

下次去音樂會時，試著仔細看著指揮家（OS：不是電視上的指揮家，因為有時候音效和影像並沒有完全對上，而且攝影機常在關鍵時刻，就轉離了指揮家）。你會發現指揮家99%的責任，是要預測音樂的改變，不管是速度或其他方面，如力度或情緒。那代表指揮家要比樂團的所有人都還瞭解音樂。指揮家得預告音樂從一個時刻改變到另一個時刻的方式，並用手勢來展示；指揮家真的是帶領了樂團演奏過整首音樂。指揮家往往會背下音樂，好能直接專心在樂手身上。這就是他們身價這麼高的原因。

排練同時有大樂團和大合唱團的作品時，指揮家常會有助理坐在觀眾席中。這位助理扮演了一個關鍵的角色。他們的耳朵能幫忙聽出，觀眾是否能聽到所有樂器和歌手的樂音。在一些例子當中，這是很難辦到的——很多的大聲樂器（OS：尤其是銅管樂器）跟比較小聲的樂器（OS：小提琴、歌手等等）同時演出時，結果可能是後者被前者給蓋了過去。這就是指揮家的責任了。他們得要平衡樂音，創造出相同的整體。這會在不同音樂廳的不同音效而有所改變。幾週之前，我在教堂裡跟南奧克西合唱團和一整個管弦樂團排練。樂音平衡得很完美，我在樂團前聽得到所有樂音。但到我們前往正式場地時（OS：西敏市的「中央廳」）時，就有很明顯的平衡問題了。這問題是圓屋頂所造成的，圓屋頂把管弦樂團的樂音反射給聽眾，卻沒反射到合唱團的聲音。要改善很簡單——我請管弦樂團小聲一點，要合唱團唱大聲點。要是我們沒有在會堂短暫的「平衡排練」，我們就會晚到赴音樂會之後才會發現這個問題。而事後證明，那晚的平衡沒有問題。

要是樂手太過專注於自己的樂部，平衡可能就會出問題，例如技巧很難的曲目，或他們喜歡演奏得很大聲的大型曲目。他們會失去對管弦樂團整體樂音的注意力；如果你的樂部正在替其他的樂部伴奏，那演奏得小聲一點就很重要。指揮家會在排練中，試著要達到正確的平衡，請樂手在某些時刻，聆聽其他的樂部（OS：例如在獨奏之時）。樂手通常會在樂譜上草草寫下記號，作為提醒（OS：這就是你會在樂譜上看到滿滿的鉛筆痕跡之因），如果在樂曲激烈之處，提醒沒用的話，樂手就會太忘我而沒注意到脆弱平衡已經跑掉，指揮家一個快速的手勢通常能解決問題。這也有可能是樂曲裡的錯誤，作曲家對樂器相對音量的掌握不如預期地敏銳，結果他們美麗的短笛旋律，被十二支法國號給蓋了過去。指揮家這時會做出必要的調整，讓我們聽得到作曲家的意圖（OS：或至少是指揮所認為的作曲家意圖）。

業餘合唱團：「只唱出音符」

我大部分的指揮經驗，都是跟業餘歌手合作，我發現，他們跟專業的音樂家非常不同。你會預期專業人士的音樂標準比較高，而且事實也通常如此，除非是一些非常少見的傑出業餘／半專業合唱團。但我發現的是，教沒唱過歌的人待在合唱團裡，顯示出古典樂是多複雜的行業。在進行任何歌唱之前，我得讓人們習慣閱讀樂譜，解釋怎麼跟得上這麼多的點和線。要習慣讀譜，可能會讓人花上約一整年，但這絕對是值得的；南奧克西合唱團一開始對樂譜非常地恐慌，團員會要求要用歌詞代替。現在，他們已經習慣讀樂譜了，我不認為他們會想回到只有歌詞的方式，因為一旦你懂了，讀樂譜其實比較簡單。對業餘者來說，唱歌最重要的原因是激勵；他們得先想唱音樂，代表要先鼓舞他們。我試著唱某些曲子，或播

放CD給他們聽，然後跟他們講作曲家的故事——剛剛好能挑起胃口。最後，最好的方法，是設定一個挑戰，讓所有人同心協力：「六週內你們就會在⋯⋯（某地點）演唱這首歌。」

業餘合唱團得要唱不同的語言：德文、法文、英語、義大利文、拉丁文、俄文、捷克語、匈牙利文等等。他們要對付音樂歷史上各種作曲家的音樂。如果他們對曲目感到害怕，那麼合唱團就只會惡狠狠地盯著樂譜看，祈望有神蹟幫助。這正是指揮家所要避免的，這也是一有機會，指揮家就要合唱團背譜唱的原因。指揮家蕭提是個有名的火爆角色，他在指揮倫敦愛樂合唱團時，遭遇到了一個問題，合唱團團員席拉·露薏絲在書中回憶合唱團那歷久多彩的歷史：

> 我們自己〔蕭提不在〕練著巴爾托克用匈牙利文寫的《世俗清唱劇》。匈牙利文跟其他語言不同，根本不可能背得起來。在〔⋯⋯〕練習中，蕭提看到合唱團沒在看他的拍子時，非常震驚，因為他們的頭都埋在樂譜裡。最後他受不了了。「別理那天殺的匈牙利文了，」這位憤怒的匈牙利指揮大喊：「只唱音符就對了！[79]」[80]

指揮就像賽馬。他們都受過高度的訓練，人人都爭著要邀請他們。他們跟最頂尖的專業樂手合作。這對他們很有用，因為他們在全球各地來來去去，指揮著管弦樂團的曲目。這跟指揮一個英國當地業餘合唱團所需要的技巧，完全不一樣。

偉大的維多利亞時代合唱團之成立，如1836年組成的「哈德斯菲爾合唱團」、1871年的「皇家合唱團」，和1876年的「巴赫合唱團」，讓業餘

歌唱變得非常流行。皇家亞伯廳的建造，就證明了想要吸引真正的大合唱團：該廳的合唱部有四百五十個座位。指揮家要掌握那麼多的業餘歌手，得要有鼓舞人心的態度，和厲害的手段，因為業餘歌手是基於對音樂的熱愛，而非為了工作才參團的：他們的觀點完全不同。要唱到最好，他們得受到鼓舞、勸誘、鼓勵，至於專業樂手，則本來就預期要做到最好。

指揮必須用不同的方法，來對付歌手和樂手。在我早期跟「波恩茅斯交響合唱團」唱歌時，我們在曼徹斯特的「布里治沃特音樂廳」，在一位交響樂團指揮家的棒下演唱（OS：常說成是「指揮棒下」，比較少說是「跟指揮」）。排練時，我們準備好了，那時，合唱指揮納維里·克里德的指揮風格，對我們這些緊張的業餘者來說很恰當，我們得背譜在異鄉唱德文。他的每個手勢，都對我們的歌唱傳了信心；他跟著我們呼吸、他的臉孔正對著我們，手臂告訴我們這一百五十人，何時該唱出來。

音樂會快到的時候，一如以往，管弦樂團的指揮家會從合唱指揮的手中接棒。這位器樂指揮比較習慣跟樂器的樂手合作，在馬勒的《第二號交響曲》中，他把我們合唱部指揮進來，好像我們是那些第二小提琴一樣。他用我所看過的最微小手勢帶領我們，結果合唱團沒人知道何時該呼吸或唱歌。在音樂會中，我們都非常緊張，等待著這種微小的手勢。這雖然可能是指揮家的用意——讓我們非常非常仔細地看著——但我仍然記得當時的恐懼。有個故事說，有位魯莽的美國樂團樂手，帶了望遠鏡去跟一位手勢特別不清楚的指揮家彩排。被問到他為何帶上望遠鏡時，這位樂手開玩笑說，要找拍子。他就被開除了。

雖然是玩笑，但即使指揮家只給了一點點的鼓勵，專業樂手也必須對他們自己的能耐有絕對信心，演奏時要有極大的自信。即使指揮家忘了把

樂手領進樂曲，專業的樂手也得要演奏——他們用專業閱讀樂譜，並從其他樂手身上，感受到集體的勇氣。業餘合唱團則不一定如此，尤其是演唱困難的新作品時。我跟波恩茅斯合唱團在最後幾場音樂會時，我們唱了約翰·阿當斯的《簧風琴》這首極簡主義的樂曲，需要有高度的穩定節奏和精確的數拍能力，因為「拍子記號」（OS：一小節的拍數）一直在改變。合唱團唱這首幾乎不可能的任務時，幾乎快要反叛了，要靠指揮家納維里·克里德的技巧，才讓我們安心地唱這首曲子。不過，我還記得死盯著我的樂譜、從頭到尾發了狂地數拍子；那真是非常讓人緊張的經驗。

「你要把樂譜記在腦中，別把頭埋進譜裡。」

指揮畢羅（Hans von Bülow）

對我而言，指揮是從我音樂的教育工作中所自然產生的工具，用意是要讓人可超越他們自認的能力。我認為這個說法很實在，不管你所在的程度為何。有時候，最好要有幽默感，輕鬆地逗合唱團產生回應。有時候我得硬起來，讓人更賣力——這是要花上數年才能精通的平衡。我對他們太嚴厲的話，他們回去會很沮喪，因此我都試著讓大家一直保持愉快。但我很快就發現，這只是過程的一部分——有很多次，歌手在排練八週後告訴我，說在我們一開始時，他們對某首曲子很擔心。要是沒有擔心，他們就不會努力去學曲子：嚇嚇他們有時候是必要的，這些手段會在最終的表演中得到結果的，希望每個人都因為音樂會的成就而開心。指揮得殘酷才能溫柔。

作曲家是什麼呢？什麼是詮釋？

　　這聽起來可能像是個簡單問題——華爾茲舞曲就是華爾茲，對吧？實際上，音樂有很多變數，得靠指揮家和樂團達到共識。一首曲子要花多少精力？你要怎麼表達旋律？（OS：你可以用跟說話一樣的方法，來改變強音。）什麼是音樂明確的情緒呢？一個樂節的情緒，會怎麼影響下一個樂節的情緒呢（OS：例如從暗到明、喜到悲）？……如此這般。

　　這些都不是精確的必然性，也不完全是指揮家個人品味的問題。這些是人性的決定，透露出不少關於指揮家的音樂影響、個性，和才能的資訊。這是詮釋的藝術，代表看著樂譜的點和線，並決定聽起來的樣子。

「開始聽起來像莫札特了」

　　我在倫敦交響樂團的聖路克社區合唱團當指揮的六年當中，有機會給歌手很多意見。有人偷偷寫下了其中幾個，寄給我這個清單。

♪ 基本來說，大部分都是對的。

♪ 唱歌就只是母音和子音罷了。如果唱對了，其他的就會跟著來……我希望。

♪ 你開口唱之前就得唱了。（OS：解釋如何唱子音開頭的一個樂句）

♪ 不管是那個「G」，合唱團全員都得唱同一個「G」。

♪ 開始聽起來像莫札特了。

♪ 音準有五分。我不會跟你講節奏得幾分。

♪ 你是他們所坐的地毯。（OS：對男低音聲部）

♪ 聽起來像忙著要去酒吧的人。

♪ 也許是因為已經8點10分了，但每個音都是平的，一直都是平的。

♪ 想想「國王歌手合唱團」，不要想小甜甜布蘭妮。

♪ 那有點太過籠統了。

♪ 是的，那裡還有個合調的版本。

♪ 好。如果我們可以調那最後一點，就太棒了。

♪ 嘿，那很優美，「啊」那一段，幾乎、幾乎對調了。

♪ 男低音很多，女聲在上面飄。

♪ 一半用水沖走了，另一半很棒。

♪ 真是好聽得不得了。

♪ 你的旋律讓人聽得非常痛苦。

♪ 那像受傷的大黃蜂飛行。（OS：唱「吱吱吱吱吱」音時）

♪ 不一樣了，改得就跟噩夢一樣好。（OS：改變唱某樂句的方式之後）

♪ 我有預感你們這首要聽指揮的安排，不然你們根本不會成功。

其他指揮家的金句

「〔對一位樂手〕：為什麼我試著在指揮時，你都執意要演奏？」

「我不能把所想直接說出口，但我做到說出近似的話。」

「〔對管弦樂團〕：告訴你們我在這裡做什麼。除非十分必要，不然我不想弄混你們。」

樂手：「那是 G 還是升 G？」尤金・奧曼第：「對。」

奧曼第：「敲擊樂，大聲一點！」敲擊樂部：「這部分沒有我們。」
奧曼第：「對，大聲一點！」

「你演奏了嗎？聽起來很棒。」

奧曼第：「你演奏了嗎？」威廉・史密斯（William Smith）[81]：「是的。」奧曼第：「我知道。我有聽到。」

<div align="right">費城管弦樂團的尤金・奧曼第（Eugene Ormandy）</div>

「指揮的好處就是不用看到聽眾。」

<div align="right">柯斯特拉內次（André Kostelanetz）</div>

「我指揮我樂團時從不用樂譜。馴獸師進籠時難道會讀馴獅書嗎？」

米托普羅斯（Dimitri Mitropoulos）

「指揮應該要引導而非控制。」

慕提（Riccardo Muti）[82]

「如果有人指揮完貝多芬完不用去整骨的，那就有問題。」

拉圖

「你不會讀譜嗎？樂譜要『帶有情感』〔con amore〕，結果你在幹麼？
你演奏得像個已婚男人一樣！」

托斯卡尼尼

是誰在排交響樂音樂會的節目？

　　既然是指揮家要學習音樂，音樂會內容的最終決定，自然是落在他們
的手中。在一場客座指揮家的音樂會後，我跟倫敦交響樂團的一位樂手，
討論音樂會的節目安排。他是俄國芭蕾舞團的總監，所以對舞蹈曲目很熟
稔。由於跟倫敦交響樂團合作對他來說，是放音樂假的機會，他安排了平
常不會演出的作品。當然，樂團和聽眾都想聽他指揮芭蕾作品。最後的音
樂會是個折衷：一半芭蕾音樂、一半管弦樂曲目。在那場音樂會中，我覺
得芭蕾音樂真的很出色；直接表達了該指揮家的豐富經驗，但其他作品就
沒有那麼出色了。這是樂團和指揮家間達到共識的問題。

要創造出既有趣又發人深省的音樂會，並不容易。雖然指揮家可能會有專長的領域，我們一般會期待他們懂得主要的交響作品：布拉姆斯、貝多芬等等。音樂會通常有主題，或至少會有相互平衡的作品，所以你可能會聽到相互影響的作曲家、同樣樂團大小的作品，或照著時間順序所發展出來的作品。音樂會的多樣性很重要，因此你常可在一場音樂會中，聽到三到四首曲目——一首短曲接上一首協奏曲，然後在下半場，可能會有一首大型交響曲。

為什麼有些指揮很夯，其他人則不然？

為什麼有些指揮家全球搶著要，索求高額費用，也只跟最棒的樂團合作呢？為什麼票上放拉圖爵士的名字，就會賣得比其他有才華的指揮家還要好？他們的手中真的有魔法嗎？為什麼他們會這麼熱門？我參與過很多的樂團彩排，端看誰在掌舵，現場氣氛就會有極大的不同。

實際上，這不是魔法，但好的指揮家的確有巫師的特質。要找到有所需的專業技能和經驗，還有藝術願景，還對音樂有感覺，非常難得。這讓頂尖指揮家成了非常熱門的人。指揮家除了有很多不同的年紀之外，還從友好到獨裁的多種性格：從英國園藝家狄奇馬希般輕鬆愉悅，到英國版《誰是接班人》主角艾倫·休格（Alan Sugar）那樣嚴厲霸道的領導，還有之間的各種風格。這些都是人際關係，而指揮家可能會對他們自己的身價有很高的評價，因此，要與他們發展關係，會花上不少年。

指揮家在排練時，會有不同的技巧；不是每位指揮家都愉快友善，但他們都還是會有成果——就像個嚴格的校長一樣。我跟過一位指揮家的排練，他挑剔低音提琴的樂部時，現場有相當程度的緊張氣氛，但音樂會還

是很棒。曾任哥倫比亞唱片老闆的李伯森說過：「告訴我哪裡有喜歡指揮的管弦樂團，我就說那是個爛樂團。」樂手和大師之間的摩擦，即使不能改善排練的氣氛，也至少能讓樂手演奏得更好。其他指揮家則像年老的政治家，或和善的老音樂教授。因為他們跟管弦樂團已經合作多年，他們會要求尊重，把每位樂手當成個人來認識。在排練中看到這種關係就相當愉快；其自然魅力和情感奔放與樂團立即連結。

我認識的女指揮，特別是艾索普，就很受不了常被問到當女指揮的感覺。艾索普是因指揮台上的工作受到尊重，而非因女指揮很新奇；況且，女指揮也不是什麼新鮮事了。在仍是男指揮主流的古典樂界當中，有越來越多的女指揮。在跟音樂有關的其他行業中，這甚至不值得特別提，因為各大組織都可見到女性經營和演奏。但指揮家是男性至上的最後堡壘，長久以來，指揮家與大砲男性獨裁者劃上了等號。但不用怕：我們現在也有大砲女獨裁者了。

在剛開始指揮家生涯時，他們多在排練中說太多話。我親眼看過一位指揮，對一個交響樂團上了一個短短的音樂課——想像一下大師扯個沒完時，那些呆滯沒興趣的表情，樂手們只想繼續演奏音樂。指揮家的技巧增進時，他們會讓手代替嘴。越有經驗的指揮家，會更有信心用手去傳達他們的音樂意圖，而非費唇舌傳達。我一個小提琴家朋友對指揮家的最高讚譽，是會說指揮有雙「美麗的手」，她指的是指揮家手勢非常清晰，但也非常好看，這對指揮家很有用。管弦樂團的樂手對看指示很在行，樂手也不太需要講明，他們整天看著指揮家在他們的面前揮動雙手，如果某人的手勢很有趣，通常就會比較受歡迎。

看氣盛的年輕人和老將的不同經驗，其不同就如醇美老酒，和充滿年

輕未發酵特性的新酒。指揮的學徒期既長久又艱難。大部分指揮家是從學習一種或多種樂器開始的，並常會在指揮生涯剛萌芽之餘，一併職業演奏這些樂器（OS：例如，邀請巴倫波因彈鋼琴的人，跟邀他上指揮台的人一樣多），再進而學習指揮。他們年輕之時，展現的是年輕人的心智、音樂技巧和自信。他們成熟時，學會與人交際，他們對音樂的經驗也加深了。不過，有時候還是會有報酬遞減率的：我曾聽過一位樂手，批評指揮台上那位受尊敬的男士，這位指揮家在一場冗長累人的音樂會後，顯得比年輕時還無力：「他的電池快沒電了。」

指揮家這份工作雖然很實際，但幕後則需要大量嚴謹的學術性思考。你要是對這首樂曲沒有很強烈的概念，就不能站在樂團前面，這代表指揮要學習。替樂曲找到新的角度很重要，尤其是對年輕指揮來說，讓外界看見他的進展，是迫切要務。要成功變得很難，尤其是在CD錄音猖獗的現代風氣之中。巴倫波因說過：

> 福特萬格勒所說仍是事實：演奏之時，正確速度是不能用其
> 他方法來想像的。這在現代變得更難，因為人們會用錄音來
> 比較現場的演奏[83]。

年輕的指揮家，若只追上他或她前輩的事業，已經不算有價值：他們得產生衝擊才行。大張旗鼓的指揮者常叫人捏把冷汗：重新理解曲目，作得好的話，能讓聽眾聽到前所未有的詮釋方式；不過，還是可能會犯了為創新而創新的危險。

最近的這種例子，可從倫敦愛樂管弦樂團的年輕指揮家尤洛夫斯基身上看得到（OS：38歲的他，在指揮界仍被視為年輕）。他有遠景和才能，可創

造出不同特質的錄音和表演。他有種充滿能量的風格，以新鮮又不過分的崇高而敬畏的態度來處理音樂。但這不一定能應付那些大作品，那需要多年浸淫的指揮家才能應付：我看了他2009年與倫敦愛樂管弦樂團表演的馬勒《第二號交響曲》（OS：我一直喜愛的曲目之一）。我幾乎認不出該曲的段落，因為他用了太過清晰及對我來說太匠氣的方法，跟傳統的「馬勒人」那更宏偉、更真誠的風格很不一樣，讓我覺得他要再等幾年，才夠經驗應付這首艱鉅的作品。我知道他到得了那種境界，每位指揮家都得指揮同首作品多次，才能習慣成自然。這並不是說他犯了什麼錯；只是，他缺乏那種老手才能從曲中帶出來的深層意含。

　　要是尤洛夫斯基能到達那種境界，他將會是個令人興奮的角色。最近他應邀處理了一首他不太熟、但英國聽眾很熟的曲目：霍爾斯特的《行星組曲》（OS：如果你不知道此曲，我建議你去聽聽看）。音樂會的版本（OS：和接下來的現場錄音）看得出，他很勇於創新。他的〈水星〉速度非常快，比平常還要快，像真的有翅膀一樣。尤洛夫斯基在《留聲機》雜誌上談到這個計畫，透露出一股想創造出「必看」音樂會的經驗。

> 不受太多傳統束縛是好事，但同時，瞭解傳統也是好事。我聽了霍爾斯特自己的錄音版本，那是個鼓舞人心的經驗，霍爾斯特用了很務實但也非常刺激的方式——速度比平常還要快。我想避免的，就是英國管弦樂團過去三十多年來的演奏方式。改變花了不少時間，但倫敦愛樂管弦樂團卻樂於接受。他們覺得這種速度雖難，但很吸引人。他們告訴我，他們用不同的方式聽了這首曲子[84]。

我很愛他那句溫和但強而有力的「花了不少時間」，這透露出過程，和指揮家及樂團間的關係。他的工作是推動、勸誘、說服樂團去實驗。樂手對新速度和新方法一定會抗拒，他們對曲目很熟，演奏過上千次了。時有光榮的失敗，但要是成功了，樂團中那實質的感動，會由衷地傳染給聽眾。

一個偉大的指揮家，托斯卡尼尼、福特萬格勒、拉圖、巴倫波因、葛濟夫或海丁克都有能量，連最厭煩的樂手都能激勵。表演不只是精準而已，還要創造驚奇和激情。要是缺乏情感，技術完美的表演可能會很無聊；一場不完美的表演，如果有能量和生命，能讓你興奮。如果你看的是年輕的指揮家，你可能會有幸觀賞他們因為某些曲目適合而表現優秀；但經驗老到的指揮，絕不會演出他們不確定的曲目，還會把劈哩啪啦的電力帶到音樂廳來。

指揮程度

主流樂團有不同程度的指揮家。從新手到指揮大師。拉圖升到了音樂界的頂尖位置之一，是指揮家經歷不同程度[85]之必要步驟的絕佳範例。

| *助理指揮* | 很有可能會是一位年輕的指揮家。很多有名的偉大指揮家，都是從「助理指揮」這個學徒的角色開始的。拉圖年僅十九歲時，在我老家香波恩茅斯開始了指揮的生涯。他在那裡擔任了利物浦的一個助理職位。

| *客座指揮* | 身為「客座指揮」，你每個樂季要預期扛起幾場音樂會的

責任，但卻不必領導整個樂團的藝術大方向。拉圖在1979年開始在「洛杉磯愛樂」擔任了客座指揮。

| *首席客座指揮* | 明顯地，拉圖很快就與洛杉磯愛樂建立起了良好的關係，因為他在1981年成了「首席客座指揮」。雖然他在1980年得到了「正職」，並在這個職位待了十三年。想像一下他的航空里程有多少。

| *首席指揮／音樂總監* | 拉圖在1980年，廿五歲時，被任命為「伯明罕交響樂團」的「首席指揮」。這以任何標準來看都很年輕，且被視為相當大膽的任命。

以偉大的交響曲目建立起名聲後，拉圖用好幾張非常成功的錄音，把這個區域樂團帶上了國際舞台。然後他發起在伯明罕建造新音樂廳，革新了英格蘭中部的音樂。他年輕的活力，加上偉大的音樂能力，很快就成熟為「柏林愛樂」「音樂總監」一職所需的能耐，這可是世界最棒的樂團之一。

傑出的指揮家退休前的最後階段中，他們可能會被任為「桂冠指揮」、「主席」或「榮譽指揮」。很多指揮從不退休，有些人甚至在創造音樂之時去世。慕尼黑曾不幸地有過兩位指揮家在同一首曲目中死亡，那就是華格納的《崔斯坦與伊索德》——1911年的莫特和1968年的凱爾貝特。

新作品和委託製作——不同的作法

主流的交響曲目已經錄過太多次。你也可以看到世界主要的指揮家，在全國各地的場地表演。這讓後起之秀沒有太多發揮的空間。因此，就能看到像尼可拉斯‧柯龍這樣的年輕指揮家，正以較少聽聞的曲目，或以能蓋上自己名號的新作品，來建立名聲。柯龍是「極光管弦樂團」的指揮，根據其網站指出，這個柔美的團體接觸了「新觀眾的方法，是高超表演、創新節目，和激起靈感的跨界藝術合作[86]」。這是當代的看法：反映了整個音樂世界承認，古典樂的象牙塔曾對新事物十分冷淡，而今，能抓住媒體的創意「事件」音樂會，是吸引人們上音樂會的好方法。柯龍的智慧和個性，成了極光樂團的吸引力之一。

傳統的音樂會並未消失，但是，看到小型團體以新穎的方式表演，是很棒的。極光樂團最近跟一組「卡波耶拉」團體（OS：capoeira，一種巴西舞蹈和武術的融合），表演了拉摩、史特拉汶斯基、巴拉基列夫，和培爾特的音樂。一邊聽音樂、一邊看半裸的運動員繞著舞台飛舞，大概超乎了你對音樂會的印象吧，但這的確顯示其勇於實驗。

現代的音樂團體，也是現代指揮的資歷上不可或缺的一部分。除了主流樂團的職務之外，有機會做自己想做的事，大概也是受歡迎的放鬆機會，也讓他們與新作品不脫節。

古典樂有個很不公平的名聲，被說成是中年人的消遣。事實上，很多去音樂會的人都很年輕，我在廿一歲到廿六歲之間去過的音樂會，比人生其他段時間去過的次數加起來還要多。這一行甚至有種對年輕的迷戀，跟歲月所帶來的智慧有關。在其他人才剛通曉樂器之前，有很多神童早就引起觀眾興趣了，如韓絲莉、巴倫波因、梅紐因，當然，還有莫札特。

指揮家則就不一樣了。只有經驗，才能讓指揮家成為完整成型的藝術家。有些人在二十多歲就引起轟動，然後我們就等著看。他們是否會像拉圖一樣，升到最高的殿堂，或是會辜負他們當初的潛力呢？

觀看某位指揮家的演出，是我去音樂會的原因之一。當然，我會小心地挑選曲目，但如果有我知道會很令人興奮的指揮家，那就會替音樂會加分。葛濟夫在場時，整個音樂廳都不一樣了——就像跟獅子同在籠子裡一樣[87]。你在家看或聽CD，是感受不到這些的。當扣人心弦的指揮家走上指揮台時，空氣中會瀰漫一種興奮之感。找到一位有你喜愛人格和溝通力的指揮，代表你找到了音樂的直接途徑。指揮家的任務，是要在現場擠出表演的最後一滴精粹。

指揮台上的死訊

指揮時死在音樂裡的例子，比想像中還要頻繁……不是每個人都為了健康安全，就會立刻放棄指揮棒的，指揮界有許多與演出相關的傷害事件。

♪ 1687年——盧利：法王路易十四的宮廷樂師，會用棒子打地板讓樂手跟上拍子；這方法一直都很順利，結果他打穿了自己的腳，死於腳傷造成的壞疽。

♪ 1911年——莫特：一位奧地利指揮家，在1911年指揮華格納的《崔斯坦與伊索德》時死亡。

♪ 1943年——斯托瑟：他在替紐約的「美國藝文學會」

（American Academy of Arts and Letters）指揮管弦樂團時，死於心臟病。

♪ 1959年——拜農：1959年，他在阿姆斯特丹指揮「皇家大會堂管弦樂團」時，在布拉姆斯的交響曲第二樂章後就生病了。他在步下指揮台後，馬上就去世了。

♪ 1968年——凱爾貝特：指揮家，在指揮華格納的《崔斯坦與伊索德》時，到了跟莫特一模一樣的段落時暈倒，1968年死於慕尼黑。

♪ 1997年——蕭提：他在英國皇家歌劇院的皇家晚會表演，指揮得太大力，結果指揮棒插到他的頭。他在歌劇接下來部分一直在流血，但他幸運地未因此而死——他在1997年死於心臟病。

♪ 2001年——辛諾波里：在2001年指揮《阿伊達》一場情緒緊張的戲時，在指揮台上因心臟病而暈倒。

……台下

♪ 1695年——珀瑟爾：死於36歲，以這麼優秀的作曲家來說，太早死了。有說是肺炎，也有說是巧克力中毒，聽起來比較有趣。真是個好死法。

♪ 1791年——柯茲瓦拉：作曲家，死於性愛窒息 ——只是據說。

♪ 1893年——柴可夫斯基：在聖彼得堡一家餐廳喝了一杯未煮熟的水，感染了霍亂。

♪ 1935年——貝爾格：被蜜蜂螫死。

註釋

76 Add.30014 ff.124v-125 The Virgin with angels, from the 'Hymn book of the St Saviour's Monastry, Siena', 1415 (vellum) by Italian School, (15th Century) British Library, London, UK © British Library Board. All Rights Reserved/The Bridgeman Art Library. 義大利學派風格作於1415年，藏於英國倫敦大英博物館。版權所有／布里奇曼藝術圖書館（The Bridgeman Art Library）。

77 韓德爾《耶弗他》的親筆樂譜©大英圖書館委員會。R.M.20.e.8.

78 Daniel Barenboim (2003). *A Life in Music.* Arcade Publishing, p. 80.

79 Daniel Snowman (2007). *Hallelujah! An Informal History of the London Philharmonic Choir*. London Ohilharmonic Choir, p. 59.

80 譯註：「匈牙利文」和「匈牙利人」原文都是Hungarian，所以這裡的趣味在於，乍聽之下團員以為蕭堤叫大家沒必要理他。

81 譯註：威廉·史密斯（William Smith）是當時費城管弦樂團的助理指揮及鋼琴家。

82 譯註：慕提素有「獨裁者」之稱。

83 Barenboim. *A Life in Music*, op. cit., p.83.

84 《留聲機》雜誌，2010年11月，〈專訪弗拉迪米爾·尤洛夫斯基〉。Interview with Vladimir Jurowski, *Gramophone*, November 2010, p. 19.

85 http://www.gramophone.net/ArtistOfTheWeek/View/270

86 http://www.auroraorchestra.com

87 http://www.guardian.co.uk/music/2006/may/16/classicalmusicandopera2;亦見http://www.guardian.co.uk/music/2009/sep/20/valery-gergievlondon-symphony

第12章
音樂會生存守則

「音樂會是自找折磨的客氣說法。」

亨利・米勒（Henry Miller）

幾年前，在BBC夏季逍遙音樂節絕妙的一晚表演之後，我站在一個酒吧裡，好幾位非常聰明又能言善道的人謙稱自己不懂音樂，令我感到很驚訝。特別是一位知名的電視主持人拒絕做出評論（OS：他賴以維生的工作，就是對很廣泛的事務作評論），除非我（OS：所謂的專家）作出了評論。

「不是很大聲嗎？」我說。

「是……嗯……很大聲……對，我也覺得……很大聲！」等等。

但對我而言，對不懂古典樂而道歉，並無必要。

準備好

去音樂會之前，最好知道你將進到什麼樣的情況。我太太震驚地描述，那次她有個朋友，在沒多加解釋、又努力想拓展她音樂視野的情況下，帶她去看了李蓋悌（1923～2006）的音樂會。李蓋悌是「複節奏」大師，指的是作曲家將兩個節奏並列，不太符合傳統的意義。想像一下，當你車子的指示燈和擋風玻璃雨刷稍微不同步時，那是什麼樣的節奏矛盾。

要是再加上前面公車的軋軋聲和單車鈴聲，你就很接近李蓋悌的節奏語言了。他融合了荀白克的和聲發展、複雜的節奏和一些奇怪的樂器選擇：陶笛跟喊叫的指揮們出現在同一個平台上，還有斯旺尼笛。保守來說，他的大部分音樂實在是高深莫測，對我太太那習慣十九世紀音樂的雙耳來說，那一晚實在是非常地難懂。如果她早知道的話，起碼會改去看電影。〔音樂連結70〕事前作點準備，也許會有幫助——因為她在座位上，立刻被她不懂的音樂給襲擊。

　　我曾在看歌劇時，犯過同樣的錯誤，我沒在事前閱讀介紹情節的資料。歌劇中男主角由女性扮演，是很常見的（OS：這種方法叫做「褲角」trouser role，這樣叫的理由很明顯）。如果你不知道台上兩個唱情歌二重唱的，其中一位女性是在扮演男角，那你可能會對情節產生非常不同的推論。欣賞歌劇時，你唯一要知道的，就是故事和略懂音樂。如果你看的是外國語言的歌劇，這更是加倍重要。如果現場沒有字幕，那可就非常關鍵。有些歌劇會演上幾個鐘頭，知道誰是誰，可以揭露其中的神奇。我總在去看歌劇前，試著聽音樂。這在網路世代輕而易舉，總可以在網路的某些角落，找到藏著的作曲家音樂幾小節。除非你要去看的，是世界首演。

如果這麼難，幹麼去看？

　　如果音樂會很棒，通常就會非常、非常棒。陷在交響曲的樂音世界中，讓你出神的境界，是難以比擬的，這跟在家聽音樂錄音很不一樣，那可能會像戴著墨鏡看畫：簡直就不是原本的樣子。如果你從沒去過古典音樂會，那麼，是該訂票的時候了。

　　讓我對你直言：並非所有的音樂會，都是好音樂會。孩童時期，我

去過覺得非常冗長的音樂會。因為即使在那時，我也希望自己表現得像見過世面又博學的樣子；即使我覺得很無聊，也逼自己不准洩漏出來。在慢板的樂章中，我盯著天花板、數著燈光，或想像我回家後要做些什麼。然後音樂變好聽了，我又會被吸引進去。這一招後來在大學應付一大早的課時，非常有用。

很多去過音樂會的人，可能會覺得某些部分，並不是百分百吸引人。我還記得第一次去看布魯克納的音樂會。我可能之前提過，他的交響曲都很長：常見的是，布魯克納的交響曲長到錄滿了一整張CD，沒有留下聖誕襪塞禮物的空間。音樂約進行到二十五分鐘後，我發誓，我看到指揮翻回三十頁的樂譜，又重複了該曲的一大段。我徹底絕望了。

你去的每場音樂會，不見得都會是改變又振奮人的經驗。有些最多只能算是能忍受的——我只是在這裡幫你控制你的期待。在整場足球季的比賽中，有多少場會感覺像足總盃決賽？所以，選擇適合你的音樂會很重要，這裡有兩個方法可以辦得到。你可以找出有熟悉曲目的表演；或者跟你在同一家超商，挑不同用品的方法一樣，可以去你所知道的音樂會場地，看看有什麼新節目。

如果你住在大城市內，就很有可能會挑到眼花了。倫敦、愛丁堡、格拉斯哥、加地夫、伯明罕和曼徹斯特，都有音樂場館提供絕佳的表演，因為他們都爭著要讓你坐上他們的音樂廳座位。

「為何我跟老婆是唯一開場前五分鐘到歌劇院的人？其他人都像到了好幾小時了。」

我朋友克里斯，電腦工程師

當天要搞清楚

克里斯就沒搞清楚狀況：

知道你要看的是什麼，作點功課，會對你有幫助，本章的前面已經提過了。

音樂會可能很長，在英國，音樂會通常是晚上七點半開始，不過有種逐漸崛起的趨勢，抵制著這項傳統——一種創新的深夜音樂會，長度可能是四十五分鐘，約在晚間十點才開始。但以大部分的音樂會來說，你可能會要到晚上約十點，才能離開音樂廳（OS：然後還有停車場的大排長龍）。把這項因素排進你的計畫，真的很重要。如果你在音樂會前很忙忘了吃飯，身上的衣服在音樂廳內太暖和的話，那你就會成為緩慢樂章中打呼，或在座位上不安亂動的其中一人。在倫敦音樂會中，很多人會在音樂會的最後一個音符跳下座位，搶著去開車，錯失為樂手拍手的機會——我認為這是很差的習慣。哼。

即使立意良好，我去傍晚的音樂會時，大概會有同樣狀況：匆忙結束工作趕到音樂廳，在車站吃個三明治。在音樂廳找不到我太太，所以到座位時會遲到。要到 J 47 這個座位，我得擠過一整排的人，他們都才剛坐得舒服，不想讓我過去。在受到打擊、黑青、疲累的狀況下，我才重重坐下。音樂開始了。我看著節目單，然後睡著。後排一位生氣的女士輕拍我肩膀，我驚惶地發出一大聲。我太太小聲地說：「你在打呼！」並用手肘戳了我一下。我羞愧地回家。這是可以避免的，但在每場音樂會，我都會看到很多有這種狀況的人。

坐哪裡和座位票價

問問你自己：你是那種想坐在樂團正前面，為了跟音樂家近距離接觸而讓脖子痠痛的人，還是你不介意付半價坐在柱子後呢？你喜歡坐擺闊的座位，還是寧願坐在門邊，好在情況變糟時溜到酒吧？你坐哪裡也會影響到聲音。例如，在皇家亞伯廳的某些位子上，你會覺得某些樂器會比其他的樂器還要大聲。坐太近的話，你就聽不到整體的平衡；坐太遠的話，在某些場地的樂音和聆聽經驗就會失去即時性。

視覺會影響我們的聽覺，因為我們往往會用眼睛來聽音樂：如果看到小提琴手提起了樂器準備要彈奏，你可能就會準備好要聽他們所奏出的樂音。腦袋有篩選樂音的偉大能力，會忽略不必要的噪音，也可能會放大或專注於我們之所見。（OS：想像在一條吵鬧的大街上交談：你不會注意到背景樂音的。）

這是聲音藝術家馮塔納（1947年生）所說的：

> 我們學會用視覺訊號，來停止聆聽。若你走在街上，你就不
> 會去聽車輛的聲音，但如果你聽了一張林中車輛的錄音，你
> 就會去聆聽。所以眼睛是會關掉耳朵的……[88]。

當指揮轉向大提琴、做出表情豐富的手勢之時，你就會自動去看他們怎麼回應。如果看不到他們，可能就會看不到微妙之處。很多人喜歡跟樂團親密接觸，以便看到演奏時的汗珠和努力。為了值回票價，多花一點錢總是值得的，可以的話，儘量避免最便宜的座位，但人們喜歡聽廣播的音樂，所以要是你坐到音樂廳最後面的話，也不是什麼世界末日。

有些人不在乎視野，因為他們喜歡整場音樂會閉眼睛聽。如果是這樣

的話，那麼再好的音樂廳裡，不管坐哪裡都沒有關係。

｜如何訂票｜

如果想訂下週最棒音樂演出的門票，那你已經太慢：真正熱門的票在發行之前，樂迷就已經盯上了。不過，如果你夠幸運，有時候是可以買到大歌劇院的當日票，但免不了要排隊。

有些音樂機構會有電子報或電子公布欄，會及早在票券公開銷售時提醒你。有些機構會有讓你可以優先訂票的社團——不過要進入這些社團，可能要等很久——格林德本歌劇院就要花上好幾年（OS：跟英國瑪麗勒本板球俱樂部MCC一樣，你得想好要替你未出世的孩子註冊）。但為了能收到最新通知，註冊還是值得，因為其中一項通知，可能就會吸引到你。

人人都說古典樂的觀眾群不夠多；但就我的經驗看來，最棒的古典樂，可是賣得好極了。像倫敦這樣的都市裡，通常有非常值得一看的音樂會門票。在其他地方，你可能得要仔細挑選。

書後附錄（OS：古典音樂演奏與聆聽相關資訊），就有音樂會場地的聯絡方式。

上哪找推薦

要找來源可靠的好樂評，並不容易。古典樂評（OS：當然）是在音樂會後才寫的。我覺得，讀上週舉辦的五星級音樂會評論，會令人抓狂，因為根本沒機會再去聽一遍。不過，這些評論有助於認識音樂界的當紅炸子雞。好酒有其「風土」（OS：其地理環境的特色），指揮也有擅長的曲目。知道這些情報非常有用——正因為讀了樂評，我把聽馬克拉斯指揮莫札

特，列在死前必做的大事之一；遺憾的是他先死了。不過，靠這種方法保持警覺，我看了饒富興味的大提琴家／指揮家羅斯托波維奇能力最盛時的表演，也在悅耳的男高音安東尼・羅菲・強森死於阿茲海默症前，看到了他的表演。現在很欣慰，這些音樂巨匠還在表演時，我花了心力去看他們表演，因為我不記得，要是沒去看表演，我還能做其他什麼事，但我絕不後悔沒去做那些沒做的事……不管是什麼事。

價格

古典樂的花費不貴，就算與其他消費相比也不算貴，根本就是很便宜。我不懂有人為何要把古典樂想成是負擔不起的事物，但卻花了很多閒錢在其他的娛樂上。我花了很多時間替古典樂辯解，對付這種攻擊，古典樂能給你的收穫，你在其他地方絕對找不到。在我寫這本書的時候，各項票價如下：

- ♪ 兵工廠足球俱樂部（季票）約需950鎊（二十五場比賽），視球場而定；單場比賽：大約50鎊～100鎊，視賽程而定
- ♪ 英國國家劇院門票為15鎊到50鎊
- ♪ 從倫敦到里茲的火車票價值11.5鎊（預訂票）到223鎊（彈性票）；都是單程二等艙
- ♪ 倫敦西區的電影票價值9.5鎊到15鎊
- ♪ 倫敦O2場館的演唱會門票價格約從25鎊到85鎊（看演唱會和你訂票的時間）
- ♪ 雪菲爾克魯西布劇院的英式撞球賽門票價格從15鎊起

音樂廳的最高價門票，目前可達一張票50鎊 。但最便宜的門票約10鎊左右。兵工廠球場的B組賽事坐球門後（OS：最便宜的票）就要33鎊。最貴的票要94鎊，而且你得預期，足球會每幾週就踢一場。

　　歌劇的不同，在於票價較高，不過在有些歌劇院，你可以找到價格非常合理的「視線受阻」座位。例如「英國巡迴歌劇院」現在巡迴到伍斯特郡，只收16鎊，而你可以坐在英國皇家歌劇院的「側凳」票，只要8.5鎊。

　　我們花點時間來想想，你的錢花在哪裡。一個交響樂團有約一百名樂手。每位樂手平均花了十七年學樂器（OS：從6歲開始，到23或24歲的研究課程結束，這還是最快的）。坐在你面前的，是價值一千七百年的集體研究和專長。再加上其他有些人應該已經在管弦樂團裡演奏過了，那就是好幾千個小時的額外經驗。跟女神卡卡的演唱會比比看。

　　如果你想揮霍一下，你可以給自己買下首選座位——皇家歌劇院的一樓觀眾席正中央要200英鎊。在你噴出口中的茶之前，容我以經驗分析，這兩種選擇的不同，你花的錢能得到什麼，以及為何值得。我幾乎坐過皇家歌劇院的所有座位：我在《霍夫曼的故事》站在後面、《茶花女》時坐在皇家包廂旁的包廂俯瞰樂團，我也曾幸運在威爾第的《唐·卡羅》表演中坐在一樓的觀眾席。每一次都是完全不同的經驗，但坐在好一點的位置，是我最享受表演的時候。不可否認，有歌劇院裡最好的位子之一，會有種氣派的感覺。引座員會恭敬地看你；因為你有絕無僅有的視野，你會自覺特別。但那不是人們付錢坐在那裡的原因（OS：或起碼，這不該是原因！）如果你曾調整過你喇叭的平衡，只讓一邊的喇叭有聲音，那你就會知道，為何在中間的位置會比較好。我不喜歡在側邊座位，要傾身才能看到表演。我在華格納《指環》的第二部分《女武神》就得傾身，搞到四個

小時腿痛脖彎。去整骨了幾次後，我現在好不容易可以走直線。

遇到華格納時，你得小心。我被困在一場《諸神的黃昏》表演同時，我太太被鎖在家門外。要是其他任何的歌劇就算了，但《諸神的黃昏》足足有四個半小時之久。再加上幕間休息以及通勤時間。幸好有鄰居可憐她，把她從雪中接進屋裡。

夏季逍遙音樂會──滿意得腰痠背痛

有些人把參加音樂會歷經的磨難視為好康，或看作一種音樂的修行。這樣的被虐狂，可在世上最大的音樂節「夏季逍遙音樂會」中看得到。他們這種特別吃苦耐勞的人，不用一整本書介紹的話，至少值得花上一整章來描述。

夏季逍遙音樂會從1895年在女王音樂廳開始，這個場地有很優異的音效，但可惜的是，在1941年被大轟炸給摧毀了。創辦這些「逍遙」音樂會的指揮亨利‧武德爵士，決心要向大眾介紹新作品，一張站票只收一先令（OS：古幣值，今天的五便士，20個先令是1英鎊）──因為觀眾可以走來走去，所以便叫做「逍遙」。現在夏季逍遙音樂會的站票，只要5英鎊。結合了低價門票看到頂級音樂的機會，夏季逍遙音樂會成了看現場表演最經濟的方式之一。

老逍遙迷的固定時間表，是先搭乘公共交通工具到皇家亞伯廳，在八月中熱浪來襲、年度最炎熱的日子中，到達南肯辛頓地鐵站（OS：倫敦最繁忙的旅遊車站之一）。他們會為音樂會穿著打扮──體面，或最可能是適合各種天候的衣物以防萬一。他們會帶著保溫瓶和午餐籃，因為音樂會的時間還早：現在是排隊的時間。

在戶外排隊幾小時之後，他們會買到最便宜的逍遙音樂會門票（OS：如果他們有季票，會更便宜）。然後，比賽就開始了。他們向前衝——彼此追逐，要占到他們最愛的站位。大部分人都喜歡站在指揮家正下方，捕捉可能會滴下來的汗珠。如果你覺得這聽來很慘，那你就錯了：這其實很好玩。這些「逍遙人」之間的氣氛很熱烈，他們很友善，熱愛與人分享他們對即將演出的音樂會想法。他們通常懂很多，但既然夏季逍遙音樂會的整個目的，就是要向大家介紹新音樂，他們流露出來的博學，就跟他們的外套一樣輕薄。

我最早去過的幾場音樂會，就是在逍遙音樂節，我還曾非常開心地站著聽完一整場馬勒。若聽眾之中有人因為體力不支而暈倒（OS：引座員總會準備好一杯水）[89]，原已扣人心弦的演出氣氛，配上這種生猛的潛在危險，往往變得更刺激。不管你信不信，站著聽完整場音樂會，有種很大的滿足感——很辛苦，但最後終於能動時，會有種極大的成就感。如果你真的很痛苦，可以坐在地板上。

如果愛撿便宜、又不介意站著，這就是適合你的好選擇。小心：別在老逍遙旁站錯邊了。他們不喜歡插隊的人（OS：畢竟他們大多是英國人）。有些規矩的來源不明，那祕密的細節會在站票聽眾間流傳。他們是不遵從其他音樂廳的規矩的。

逍遙音樂會的聽眾，有著悠長的集體記憶。1974年，有位獨唱者湯瑪斯·阿倫在卡爾·奧夫的《布蘭詩歌》表演中暈倒[90]。聽眾群中剛好有位歌手自願代替，唱完整曲獲得熱烈掌聲。我在二十年後的1994年[91]，去逍遙音樂會看這首作品的另一次表演時，由已故的希考克斯指揮，我記得逍遙聽眾在音樂會開始之前，自動同聲對等待的男中音說：

「觀眾席呼叫舞台。替補待命中。」

我不認為如果你是逍遙音樂會觀眾的話，就得表演，但話說回來，什麼都有可能。

逍遙人會為慈善募款，他們熱愛音樂，而且可說是到了有點變態的地步——他們真的以排隊為樂。若世上有一種強迫症，其症狀是想參加所有的音樂會，此時就會出現這群死硬派，如蘇‧巴蕾迪（Sue Brady），她從1968年就幾乎沒錯過任何一場逍遙音樂會。這些人會帶著他們的手提袋、摺椅，和一連串常只會發生一次的規矩，如今卻成了無法磨滅的傳統。鋼琴移到舞台前讓獨奏者演奏時，逍遙人就會喊「用力喔」[92]。他們會用來訪樂團的母語歡迎對方，不管是德文、芬蘭語，或加泰隆尼亞語。團長在鋼琴上彈「A」音讓樂團調音時，聽眾也會回以怪異的招呼。最後一晚的表演，你可能會聽到有人喊「要打網球嗎？」此時圓場的聽眾會喊「乒」，然後樓座的聽眾會回覆「乓」。但在某些人眼中，這些行為很討人厭，至少可以這麼說。記者史帝芬‧帕洛德在英國《電訊報》寫道：

> 逍遙音樂會的各種傳聞，不知怎地成了公認的事實，即付4英鎊站在圓場當中，就是世上最偉大的觀眾——這塊場地通常設有座位，在這段期間就被逍遙人占領了……沒有其他觀眾像逍遙人一樣吵鬧、坐立不安、狹隘、難聞、糟糕透頂的了。我知道他們有多糟，因為我以前是其中一員……。
>
> 真正的問題是，他們不是為了音樂而去的，他們是為了每晚七點半聚集在一起而生的可悲團體，而且被貼上了一連串無聊規矩的標籤。因此，他們的晚間高潮不是阿格麗希演奏拉

威爾，而是在鋼琴移到場上時，喊「用力」的機會，或者樂
團團長在鋼琴上彈一個音符讓樂團調音時，他們愚蠢地假裝
拍手[93]。

如果你不愛皇家亞伯廳這種「自由站位」的樂趣，那麼皇家歌劇院提
供了一種創新的選擇：靠著。你可以站著，但關鍵在於，你有吧台高的台
子可以靠著。相信我，這會舒服得多。

一位難求

如果我已經說服你，椅子是你付得起的奢侈品，那我們就來談談，到
底要坐哪裡。在搖滾音樂會中（OS：有人告訴我的），堅定的樂迷會儘量接
近他們的偶像，雖不至於會跑到台上去。古典樂的世界則不是像這樣的。
大多是因為這跟個人崇拜較無關，跟音樂品質比較有關，不過並非所有人
都這樣想——有些人喜歡親近樂團，尤其有迷人獨奏者的話。

交響樂音樂會中，通常會有一個區域，樂團的聲音會完美地結合在一
起，樂器間的平衡會達到最佳狀態。坐太近的話，你只聽得到小提琴；坐
太遠，又有可能聽不到樂音的存在與直接感。

如果你大約坐在一樓觀眾席的三分之二遠距離，或第二層樓面的前面
席次，你大概就坐在能聽清楚的最佳座位了。這些座位，在聽覺上十分引
人入勝，因為樂音會籠罩著你。在音樂會吸收這種樂音超過兩個小時，比
在靠近出口的後面位置的聆聽品質還要好。證明完畢。想知道箇中原因，
則得深入音響效果的魔幻世界。注意，這不是魔術：而是科學。

音響效果

　　音樂家會用耳語及充滿敬意的音調，來討論「好的音響效果」。有「好音響效果」的建築物，因其清澈和暖度（OS：指的是聲音，非字面的「氣溫」），而受樂手和大眾等喜愛。如果你去過游泳池、圓拱形鐵皮屋、地下掩體，或是過大的學校體育館，你就會知道什麼是不好的音效了。不管我們何時坐在建築裡聽音樂，我們所聽到的，是樂手直接發出的樂音，和一片從牆壁、地板、天花板，和其他聽眾身上，所反射出來的樂音之海所組成的。小提琴演奏的原始聲音，雖然本身就很悅耳，但其暖度，是由好的音響效果所增添的。因為如此，音樂廳本身在音樂會中，跟樂手扮演著一樣重要的角色。

　　我們所察覺的樂音，在心中形成心象；這是你閉上眼睛，還能分辨公車從哪裡來的原因。好像你能看得到聲音一樣。腦袋會有心象，是注意到樂音在不同的時間撞擊耳朵——從左邊來的樂音，會稍微比右耳還早撞擊到左耳。腦袋將之轉化為實體空間的精確樂音知覺。我們的腦袋對此在行得令人驚奇，也不太會意識到這個過程正在進行，除非出了錯。一耳耳聾的人，一定很難分辨樂音是從哪裡來的。

　　「殘響」是樂音的反射到結束之前，所需要的時間。在大教堂裡，你會預期殘響要很久；而在小房間內，殘響會很短。這是因為在大教堂內，聲音在牆壁間行進，再傳回你耳朵裡，要比小房間內花上多一點的時間。我們的腦袋不用眼睛看，只靠聆聽殘響，就能分辨門內、門外、橡木鑲板的圖書館、金屬屋頂的教室，和石洞中聲音不同。原因是，聲音在空氣中以音波傳送；聲音不像雷射光束一樣直接傳到你耳朵，而是會往外傳，然後在不同的表面上反射。

有些物質的表面，是優異的聲音反射器；其他表面太會反射，有些表面則吸收了幾乎所有的樂音。例如，磚塊就是優異的聲音反射器，因其表面粗糙不光滑，這會產生複雜的反射，造成聽起來更為自然的音響效果。平滑的金屬或水泥表面，則對音響效果是壞事，因為它們將聲音全往同一方向在同一時間反射，這會產生很糟的扁平立即反射。如果你曾看過家庭錄音室的照片，你可能會注意到牆壁上滿是蛋盒，藉以吸收聲音。錄音室沒有自然的音響效果並沒有關係，因為這樣的環境下，聲音的力度可以電子方式控制產生。而且，麥克風直接的效果有其必要，因為精巧細密的麥克風是現代人習慣聽的聲音。

因此，在音樂會的場地中，有太多殘響的，就要取得平衡，這是很多石建築的問題——聲音只會一直反射下去——要是殘響不夠，聽起來則會非常地枯燥。聲音也要有足夠的臨場感，意思是對你耳朵來說，聲音聽起來就在附近，不像樂手在很遠很遠的地方演奏——即使你可能坐在後面。樂器或歌手聲音的「暖度」也很重要；在有些情況下，只有幾種頻率會被吸收，其他頻率則會被反射，產生的聲音不是尖細，就是模糊，沒有清晰度。在好的音響效果之下，很容易產生出樂器之間的良好平衡；如果音響效果不好，那你可能會覺得小號像在對你發出刺耳的聲音，而豎琴或弦樂器則完全不見。

樂手很愛在音效優良的建築內演奏，這些地方很受歡迎。倫敦交響樂團得在很多不同的場所排練，因為巴比肯藝術中心在白天也不一定都可以借用——可能會有其他的音樂會，或其他團體在排練。因此我曾在各種狹窄的狀況中排練過，樂團成員進到適合他們音樂的音樂廳時，樂手會有種明顯的放鬆感，音樂也會有種得以再度呼吸的感覺。

一直到最近，音響效果還是很神祕的事；建築是否有好的音效，只是純粹的運氣。多年來，倫敦的「皇家節慶音樂廳」和巴比肯藝術中心的音響效果都不佳，但伯明罕的交響廳卻從一開始就有著好音效[94]。伯明罕甚至有可移動的「聲室」，可根據表演需求，來調整音響效果。

擁有巴比肯藝術中心的倫敦市政府，花了七百萬英鎊，來改善音樂廳的音響效果。這項計畫是改善音樂廳從設計以來就固有的問題：

> 巴比肯中心音樂廳原是設計給兩千人使用的會場，設計著重在靠近舞台的觀眾。音樂廳的重新構思太晚進入設計過程，沒能顧及到減少寬度，或增加音效，好讓音樂表演產生更討喜的幾何結構。

> 1991年，柯克加德公司（Kirkegaard Associates）完成了一份改善工程計畫，討論了音響效果的問題，包括缺乏親近感、清晰度和臨場感、低頻響應不良、舞台的聲音無生氣又不均勻、合奏狀況不良、殘響時間（尤其是低頻）太低。這份文件也建議了音響效果能改善技術設備的方案，和提供表演者及觀眾的建議。到目前為止，三階段的工作已經完成了[95]。

最後一項工程，是在2001年完成的，在最後的音效測試時，我在場，他們用了創新的電腦模擬，來確認他們對建築構造的更動，確實改變了聽眾聽到的樂音。七百萬英鎊聽起來可是不小的一筆錢。所做的卻只是掛上一些音效反射板、改變牆壁。這些反射板橫跨過舞台天花板，將管弦樂團的樂音，直接反射到觀眾席。有人告訴我，在掛反射板之前，整個樂團演

奏時，你是聽不到弦樂部的。在今天，即使有人抱怨音效太「乾」（OS：缺乏殘響），我仍認為巴比肯音樂廳的音效清晰度無與倫比。況且，巴比肯音樂廳已付出了昂貴的代價：維也納愛樂這個世界級的管弦樂團曾在巴比肯進行開幕演出後[96]，發誓不會再到這裡表演。但如今重建後，巴比肯藝術中心排滿了世界最偉大的表演者。

你去到一個音樂廳時，你票價的一部分付在場地使用上。你怎麼聽音樂，會有很大的不同。在擁擠的聖保羅大教堂演奏的管弦樂團，得應付幾乎長達八秒的殘響。這會立即把音效攪濁，雖在合唱音樂可能會很美妙，但你不會希望用在複雜的管弦樂曲上。

吃光青菜，欣賞新音樂

你可能曾被迫聆聽你不懂的音樂，覺得太現代、不合胃口。即使有些樂手，也會對有些比較古怪的創新曲目翻白眼：我有個演奏小號的朋友，被要求在音樂會中走上走下舞台，一邊唸歌詞，他覺得很討厭——管弦樂手可能會害羞得出人意料。

教育的精神和探索，總盤旋在音樂廳之上。藉由介紹不同種類的音樂，管弦樂團幫我們成為更圓融的人——這是理論（OS：不過這沒幫到希特勒，他以身為德國古典樂的超級樂迷而聞名）。我總覺得這跟十八世紀的年輕人大學畢業後的「歐洲壯遊」很相似，穿越歐洲，見識世界最重要的文化奇事（OS：也同時喝得大醉）：佛羅倫斯的烏菲茲美術館、凡爾賽宮、巴黎和威尼斯的奇觀。音樂會可視為自我修養的活動，因為帶給我們富有文化意含的作品。

我們前往音樂會，可能是因為有某些熟悉的元素，不管是音樂廳、作

品，或知名的作曲家，好的音樂會足以拓展我們的視野。參加音樂會時，那些我不熟悉的樂曲，總是讓我充滿期待、興致高昂。在這樣的過程中，往往有美好的探索。

如果曲目的陌生是因為是新的委託作品，那觀眾群中必會有一種明顯的緊張感。人們會屏住呼吸，準備好這場聽覺攻擊，或全新的興奮作品。如果一首新作品讓你充滿恐懼，那就不太應該：因為新的委託作品很貴，所以通常很短，在幾分鐘的一連串前衛聲音之後，音樂廳的老手會在比較舒適的領域中放鬆。

人們對新作品的態度各有不同。多數人承認音樂不能停滯不前，並會渴求新的珠玉。有些人會忍受新的樂音，但私下卻深信布拉姆斯之後的音樂都是在搞笑。有些人把這些經驗視為「吃青菜」：要吃完對你身體好的東西之後，你才能吃甜食。發覺新事物，總令人緊張，人類很迷新鮮的事物，尤其是在我們社會裡；而音樂的其中一個面向，是在聽過兩次之後，不熟悉的，會變得熟悉。要是沒有創新的話，我們就會繼續唱著中世紀的簡單音調。音樂歷史中的常數，是在一組音樂傳統建立之後，下一代的作曲家，就會在幾年後把傳統摔成碎片。

往前進的欲望，可篩選得出單調作曲家當中的勇者，尤其是當作曲家不只用名譽，還要用生命賭上藝術進步之時。蕭斯塔科維奇寫了與既有形式相違悖的音樂。他不常寫史達林和蘇維埃政權要他寫的音樂，因此，他的「反蘇維埃」作品《莫桑斯克的馬克白夫人》，使他幾乎遭到了監禁。當時盛行的政治氣氛，對音樂基本上很保守，從1947年捷丹諾頒布「人民不需要他們不懂的音樂」，就可以看得出來。從那時開始，蕭斯塔科維奇就在音樂裡放進暗號，讓人們猜得出真正的意思，不過他音樂的風格卻很

明顯是討好蘇維埃政權的──大膽而隱藏的異議形式。想像一下史達林坐在你的觀眾席裡。

那些浸淫過去的音樂而未能創新的人，他們被敬重緬懷的程度，不如那些在當時破壞傳統，將樂器和樂手推到極限的叛亂者。有些作曲家把這個概念延伸到極端，寫出很難演奏也很難聆聽的音樂。未受訓練的人讀一下費尼豪的一頁樂譜（OS：請見頁274），就看得出這是大膽的音樂。

作曲家柴可夫斯基在巴黎的時候，他第一次聽到「鋼片琴」，這種鍵盤樂器雖然跟鋼琴的演奏方法一樣，但聽起來像是「鐘琴」[97]。據說柴可夫斯基將這種新發明的樂器偷渡回俄國，因為他怕同時代的人，會比他更早使用鋼片琴。「第一人」的榮耀，在音樂跟在科學上是差不多的。他在〈糖梅仙子之舞〉中，把鋼片琴發揮出神奇的效果。要是這個概念沒在一百零九年前產生出來，約翰・威廉斯就不可能寫得出《哈利波特》的主題音樂。要是沒這種（OS：或其他）傳統管弦樂器的延伸，鋼片琴可能就會走上羅夫・哈里斯帶給我們的「掌上電子琴」後塵。我期待在音樂廳裡看到上述其中一項樂器。這是有可能發生的。

那麼記得，青菜是你飲食中的重要部分，即使看來不熟悉也別抱怨。

我該穿什麼？

不要擔心這個。大部分的音樂會都沒有服裝規定。在寒冷的教堂裡，人們都穿著厚重的毛衣，在音樂廳則從運動鞋到手工鞋都有。格林德本歌劇院是還要求觀眾穿著晚禮服的最後幾個地方之一，為此，我向他們致敬──有那種晚間每個人都盛裝打扮的風格感。前面討論過，夏季逍遙音樂會通常很不正式，因為很多人都在排隊。

基本上你如果擔心，那就打扮一下；如果你不擔心，就不用打扮。如果你的目的是服飾而非音樂，那你去音樂會的理由就錯了。

我該說什麼？

帶朋友去音樂會，他們問我覺得音樂會「好不好」時，我都很不開心。這顯示出他們對古典樂的恐懼有多深。我去過一些音樂會，有一堆口才便給、教育水準很高的人，問他們對音樂會的意見時，他們卻無法作答。我跟畫評談論提香或泰納時，要是不用「不錯」或「好」等字眼，就會很難回答。所以這裡有些簡單句子供套用，可供你脫離麻煩。

- ♪ 首先，相信你自己的意見：如果你覺得音樂聽起來像貓叫，那就是像貓叫。
- ♪ 談談樂手的技巧。
- ♪ 談談弦樂的豐富樂音。
- ♪ 對管弦樂團的某些樂部，或指揮的能量，感到印象深刻。
- ♪ 在音樂振奮的段落之一，找出樂趣。
- ♪ 別說音樂很放鬆讓你睡著了。
- ♪ 談談歌手的高音：令人滿意、緊張、窒息等等。

坐穩了，好好享受……如果你要打呼請小聲點

那麼，如果你已經有門票了，請確保即時入座，理想的狀態是預先作一點點研究，你就準備好進音樂廳了。理想的狀態下，你應該能舒服坐好，安然享受，不用擔心你該有什麼感覺、想法或聽法。準備好接受被這

次經驗給吸引、驚喜、感動、振奮或狂喜。當然，你也有可能無聊到睡著了——別擔心，你不會被警察抓走——但請別在小聲的段落打呼，因為我會在你後面輕拍你肩膀。現場音樂之美，在於你永遠不會知道，音樂會如何影響你。如果你看過現場的音樂會，那麼其中一場，很可能會改變你的人生。

音樂連結

70 音樂連結70──李蓋悌計畫—李蓋悌：《死之舞中的神祕》。http://youtu.be/_jEPDWfeyIs

註釋

88 http://www.guardian.co.uk/music/2010/apr/15/bill-fontana-interview

89 如果要保證昏倒的經驗，請到倫敦班克賽的「莎士比亞環型劇院」（Globe Theatre），選一齣真的很長的莎翁劇碼。總會有觀光客不懂英文，不知道他們必須站著看完整齣戲。當然，他們通常都忙了整天，還沒吃過飯。注意一下這些人，不要站得太靠近他們。

90 http://www.nytimes.com/2001/07/19/arts/bonkers-for-music-cheer-gloryfor-britons-it-s-time-for-proms-that-exhilarating.html?pagewanted=3

91 http://www.schott-music.com/shop/leihwerke/show,154469,s.html?showOldPerformances=true

92 譯注：他們喊的是heave ho。

93 http://www.stephenpollard.net/001035.html

94 「交響廳是亞拓聲學顧問公司Artec Consultants家族最初期的世界知名音樂廳成員之一，擁有亞拓獨有的可調整音效要素，包括活動的多件遮屏和音效控制室」，出處 http://www.artecconsultants.com/03_projects/performing_arts_venues/international_convention_centre/symphony_hall_birmingham.html

95 http://www.kirkegaard.com/arts/concert-halls

96 http://www.independent.co.uk/arts-entertainment/music/news/barbicanhall-acoustics-win-critical-applause-568023.html

97 http://tedmuller.us/Piano/SugarPlumFairy.htm

尾聲

　　希望到現在為止，你已經把一些成見擺到腦後，學到更深刻的聆聽方式、並對新形式更可以敞開心胸接受了。這只是和音樂這段新關係的開始。現在換你了：在二手唱片行挖寶、看看新發行的音樂專輯，最重要的是，如果可以的話，去聽聽現場音樂會。如果這本書比較技術層面的部分，讓你覺得頭昏眼花、困難重重，那麼別擔心，你不是唯一有這種反應的人；不是每個聽古典樂的人，都瞭解所有知識的。熱忱來自於最初的好奇，再隨著時間發展成極大的熱情——這是我期待你會有的進展。

　　如果你有孩子，那麼越早開始向他們介紹古典樂越好。除了讓他們聽廣播；還可以參加家庭式的音樂研習營；等孩子年紀到了就去成年人的音樂會；或在家裡放樂器讓他們自由把玩、發出噪音。我記得小時候，家裡就有台鋼琴，即使在還不知道怎麼演奏之前，我都會往鋼琴那裡去。因此，我自動要求去上鋼琴課。這對於學習古典樂是很關鍵的，動機便是從中而來，不能被強迫。

　　這本書也希望提供你方法，開啟與其他古典樂迷的對話——我們用音樂來組織社團、發展友誼吧！像我一樣，讓古典樂成為你的配樂。古典樂陪伴了我的整個人生，但我每次打開廣播時，都還是會有新發現。找到你以前沒聽過的音樂，是一種喜悅，就跟任何形式的音樂一樣，還有很多的音樂，正被今人譜寫著。

我誠心希望，本書能幫助你瞭解古典樂從哪裡開始起步。如果你從古典樂所得到的，有我的一半，那我相信你的人生會相當的豐富，那就是古典樂最終的目的。古典樂並不無聊瑣碎——這是文化、也是藝術。如果你不曾體驗過小提琴獨奏的技巧、不曾因整個交響樂團的突襲而顫抖、不曾在歌劇女主角死前一刻哭泣，那麼，在你人生結束之前，花點時間去嘗試吧。如果有人表現出比你多懂得古典樂，而讓你不自在，那他們可能是在掩飾自己的不足——古典樂是很廣大的主題，而音樂欣賞是很主觀的。

　　寫這本書帶給我很大的樂趣，因為這六個月來，我有了新發現與新的體會。這讓我審視我為何喜愛音樂，思考如何傳達音樂讓我興奮和驚奇的感覺。這對我來說，也是一次學習的經驗，我非常樂在其中。

　　如果你沒有自信聽古典樂，記得，練習會讓聆聽變得更簡單、更熟悉。你對我推薦的音樂一開始也許沒有什麼反應。只有花上更多的時間，才會讓你找出屬於你的古典樂。

　　進行你自己的探索，分享你的熱忱，去越多的音樂會越好。假以時日，你就會自覺博學的。古典樂永遠屬於你！

<div align="right">

蓋瑞斯・馬隆

2011年2月 於倫敦基爾本

</div>

第四部

／附錄／

附錄 1
音樂的「起點」

浪漫曲目（OS：勿與「浪漫時期」曲目混淆）

什麼是「浪漫」的曲目呢？很難說，但「哈瓦那舞曲」就有催情效果；而蕭邦的夜曲，則讓你更能接受你伴侶的缺點。

♪ 比才：第二號組曲〈哈瓦那舞曲〉

♪ 柴可夫斯基：《羅密歐與茱麗葉幻想序曲》

♪ 蕭邦：降 E 大調第二號夜曲，作品9

♪ 拉赫曼尼諾夫：《練聲曲》，作品34/14

♪ 李姆斯基—柯薩科夫：《天方夜譚》，作品35，〈年輕的王子和公主〉（The Young Prince and Princess）

♪ 哈察圖量：《斯巴達克斯第二號組曲》（*Spartacus Suite No. 2*）：〈斯巴達克斯與弗里吉雅的慢板〉（Adagio of Spartacus and Phrygia）

感人、感傷和沉痛

很多人把「古典樂」，跟演奏得十分緩慢的催眠和憂鬱的樂曲畫上等號。對從高能量的流行音樂形式，轉聽古典樂的人，古典樂可能會感覺像是緩慢又焦慮痛苦的死亡，又或是能對音樂放鬆的愉快機會，不用持續著每分鐘一百六十拍。

每個人，都花了人生的前九個月，聆聽我們母親的心跳聲，因此，對

慢節奏覺得舒緩，並不意外。以下這些樂曲都是小調，就像在音樂裡，把所有事物塗成黯淡的色調一樣（OS：關於「調」請見前面第二章），這些曲目都能在葬禮當中演奏，不會冒犯。

♪ 佛瑞：《巴望舞曲》作品50

♪ 莫札特：《安魂曲》，作品626，〈流淚之日〉（Lacrimosa dies illa）

♪ 馬斯卡尼：《鄉村騎士》（Cavalleria Rusticana）間奏曲

♪ 貝多芬：《月光奏鳴曲》，第一樂章

♪ 馬勒：升C小調第五號交響曲，第一樂章，稍慢板

♪ 阿比諾尼：《G小調慢板》

♪ 華爾頓：《亨利五世》，〈帕薩加利亞舞曲：法斯塔夫之死〉（Passacaglia on the Death of Falstaff）

♪ 約翰・威廉斯：《哈利波特：阿茲卡班的逃犯》，〈回溯之窗〉（A Window to the Past）

♪ 蕭邦：E小調前奏曲，作品28/4

振奮、機動人心、充滿生機

這可是會讓人血液奔騰的音樂，不是那種在辦公室辛勞工作一天之後，會想聽的音樂，但這種音樂會非常令人振奮，節拍比較快，感覺也更刺耳。

♪ 比才：《阿萊城姑娘》（L'Arlésienne），前奏曲

♪ 艾爾加：《威風凜凜進行曲》（Pomp and Circumstance），作品39，

〈希望與榮耀之土〉──給英國人的曲子

♪ 莫札特：《費加洛婚禮》（*The Marriage of Figaro*），序曲

♪ 韓德爾：《彌賽亞》「哈利路亞合唱」

♪ 普羅高菲夫：《羅密歐與茱麗葉》〈蒙特鳩及凱普雷特家族〉
（Montagues and Capulets）

♪ 貝多芬：C小調第五號交響曲，作品67，「命運」，有活力的快板

♪ 柴可夫斯基：《一八一二序曲》，作品49，最終樂章

♪ 聖桑：C小調第三號交響曲，作品78，「管風琴」，莊嚴的

♪ 舒伯特：《軍隊進行曲》（*Marche Militaire*），作品51，第一號

♪ 霍爾斯特：《行星組曲》，作品32，〈木星，歡樂使者〉（Jupiter, The Bringer of Jollity）

♪ 華爾頓：《王冠加冕進行曲》（*Crown Imperial*）

♪ 約翰·威廉斯：《星際大戰首部曲：威脅潛伏》（*Star Wars Episode 1: The Phantom Menace*），〈命運的對決〉（Duel of the Fates）

♪ 巴赫：G大調布蘭登堡協奏曲，作品1048，第一樂章，快板

♪ 韓德爾：D大調大協奏曲，作品6，第5號，快板

♪ 史麥塔納：《交易新娘》（*The Bartered Bride*），序曲

♪ 莫札特：《魔笛》，作品620，序曲

較輕柔的振奮激勵曲目

這些曲子不像前面那部分一樣外放積極，但卻都有激勵精神的能力──打掃除塵一下子就能完成。

♪ 葛利格：《霍爾堡組曲》（*Holberg Suite*），作品40，前奏曲

♪ 史特拉汶斯基：《普欽奈拉組曲》（*Pulcinella Suite*），第一樂章

♪ 貝多芬：A大調第七號交響曲，作品92，第二樂章

♪ 莫札特：《小夜曲》第十三號小夜曲，第一樂章

♪ 比才：《卡門》，〈鬥牛士之歌〉（*Toreador's Song*）

♪ 羅西尼：《塞維爾的理髮師》，序曲

♪ 莫札特：G小調第四十號交響曲，作品550，甚快板

♪ 韓德爾：《席巴女王的降臨》（*The Arrival of the Queen of Sheba*）

♪ 史麥塔納：《我的祖國》〈莫爾道河〉（*Vltava*）

本身就很美妙

情人眼裡出西施，耳裡也能出西施。這是一些本身就很美妙的樂曲：

♪ 柴可夫斯基：《天鵝湖》，華爾茲舞曲

♪ 莫札特：C小調第二十一號鋼琴協奏曲，作品467，行板

♪ 薩替：《吉諾佩第一號》

♪ 舒伯特：《C大調阿拉貝斯克》，作品18；即興

♪ 莫札特：A大調單簧管協奏曲，慢板樂章

♪ 德布西：《貝加馬斯克組曲》（*Suite Bergamasque*），作品75，《月
光》

♪ 蕭邦：《降E大調第二號夜曲》，作品9

♪ 舒曼：《兒時情景》（*Scenes from Childhood*）〈夢幻曲〉
（Träumerei），作品15/7

♪ 葛利格：《皮爾金組曲》一號，作品46，〈清晨〉

♪ 韓德爾：《彌賽亞》，〈我知我救贖主活著〉（I Know That My Redeemer Liveth）

神奇或十分恐怖的音樂

這些曲目並不一定是為了萬聖節而寫的音樂，但聽來都有明顯的不祥或神祕感。

♪ 柴可夫斯基：《胡桃鉗組曲》，〈糖梅仙子之舞〉（Dance of the Sugar Plum Fairy）

♪ 理查・史特勞斯：《查拉圖斯特拉如是說》（Also Sprach Zarathustra）

♪ 柯普蘭：《眾人信號曲》

♪ 葛利格：《皮爾金組曲》一號，作品46，〈山大王的宮殿〉

♪ 孟德爾頌：《仲夏夜之夢》，作品61，第二幕，詼諧曲

♪ 哈察圖量：《化裝舞會》（Maskarade），序曲

♪ 莫札特：《唐喬望尼》（Don Giovanni），序曲

♪ 拉赫曼尼諾夫：《升C小調前奏曲》，作品3/2

♪ 葛利格：A小調鋼琴協奏曲

♪ 法雅：《愛情魔法師》（El Amor Brujo），〈火祭之舞〉（Ritual Fire Dance）

♪ 巴赫：D小調觸技曲與賦格

♪ 西貝流士：《芬蘭頌》，作品26

♪ 蕭邦：降 B小調鋼琴奏鳴曲，作品35，《葬禮進行曲》

混亂、細究但又美妙的音樂

♪ 布拉姆斯 ：F大調第三號交響曲，作品90，第三樂章

心靈的（不一定是宗教音樂）

♪ 巴赫：〈耶穌，眾人的喜悅〉（Jesu, Joy of Man's Desiring）

♪ 古諾／巴赫：〈聖母頌〉（Ave Maria）

♪ 韓德爾：《水上音樂》第六號「空氣」

老式樂趣

♪ 羅西尼：《威廉泰爾》（*William Tell*），序曲、最終樂章

♪ 約翰・史特勞斯二世：《騎手快速波卡》（*Jockey-Polka*），作品
278（快速波卡）（Polka schnell），或這位作曲家幾乎所有的作品

♪ 巴赫：G大調第三號布蘭登堡協奏曲，作品1048，快板

♪ 歐芬巴赫（Jacques Offenbach）：《霍夫曼的故事》，船歌

你會希望用鋼琴彈的曲子

♪ 莫札特：A小調第十一號鋼琴奏鳴曲，作品311，《土耳其輪旋曲》
（*Rondo alla Turca*）

♪ 貝多芬：A小調鋼琴小曲（〈給愛麗絲〉〔Für Elise〕）

♪ 貝多芬：《月光奏鳴曲》，第一樂章

♪ 蕭邦：C小調練習曲，作品10/2（「革命」）

♪ 孟德爾頌：《春之歌》（*Spring Song*），作品62，第二號

♪ 蕭邦：降 D大調華爾茲舞曲，作品64/1（〈小狗圓舞曲〉〔Minute Waltz〕）

♪ 蕭邦：練習曲第三號，作品10/3（「離別曲」〔Tristesse〕）

♪ 德弗札克：《幽默曲》優雅的稍緩板（*Humoresque poco lento e grazioso*），降 G大調

♪ 蓋希文：第一號前奏曲

讓你用腳打拍的妙趣曲目

　　♪ 布拉姆斯：G小調第五號《匈牙利舞曲》（*Hungarian Dance*）

　　♪ 李姆斯基—柯薩科夫：《大黃蜂的飛行》

有優美歌調的曲子，一聽就「懂」

　　♪ 柴可夫斯基：《天鵝湖》，〈天鵝之舞〉（Dance of the Swans）

　　♪ 巴赫：D大調第三號管弦樂組曲，作品1068，《G弦之歌》

　　♪ 約翰・史特勞斯二世：《藍色多瑙河》（*On the Beautiful Blue Danube*），作品314

　　♪ 傳統歌曲：〈綠袖子〉（Greensleeves）

　　♪ 耶利米・克拉克（ Jeremiah Clarke）：〈小號志願軍〉（Trumpet Voluntary）

　　♪ 德利伯：《柯比莉亞》（*Coppélia*）──華爾茲舞曲

你可能會討厭、喜愛（帶諷刺意味），或真的會喜歡的音樂……

♪ 阿爾芬（Hugo Alfvén）：《瑞典狂想曲》（*Swedish Rhapsody*）

（OS：我第一次聽時，很討厭這首曲子，但我漸漸喜歡上這首曲子……我可以想像很多小老鼠聽這首音樂跳舞。）〔音樂連結71〕

♪ 這個分類非常個人。加上你自己的樂曲。

音樂連結

71 音樂連結71——阿爾芬：《瑞典狂想曲》。http://youtu.be/clvtQ34ay1Q

附錄 2
古典音樂演奏與聆聽相關資訊

管弦樂團

國家交響樂團

http://nso.ntch.edu.tw/
台北市中正南路21-1號
電話：02-3393-9888

國立臺灣交響樂團

http://www.ntso.gov.tw/
台中市霧峰區中正路738之2號
電話：04-2339-1141

台中市交響樂團

http://www.t-cso.com/
台中市南屯區文心南一路15號
電話：04-23787838

台北世紀交響樂團

http://www.century.org.tw/
台北市和平東路三段49號14樓
電話：02-27027253

台北愛樂管弦樂團

http://www.tspo.org.tw/
台北市濟南路一段7號B1
電話：02-2397-0979

長榮交響樂團

http://www.evergreensymphony.org/
台北市中正區中山南路11號9樓
電話：02-2351-6799

高雄市交響樂團
（財團法人高雄市愛樂文化藝術基金會）

http://www.kcso.org.tw/
高雄市鹽埕區河西路99號4F
電話：07-531-1000

新北市交響樂團

http://tmso.org.tw/
台北市大安區和平東路三段49號14樓
電話：02-2702-7253

臺北市立交響樂團

http://www.tso.taipei.gov.tw/
台北市八德路三段25號7樓
電話：02-2578-6731

樂興之時管弦樂團

http://www.momentmusical.com.tw/
臺北市民權東路3段72號
電話：02-2505-0859

古典音樂博物館

奇美博物館：館藏樂器

http://www.chimeimuseum.com/
台南市仁德區三甲里59-1號
電話：06-2660808

音樂活動主辦單位及場地

國家兩廳院
（國家音樂廳、國家戲劇院）

http://www.ntch.edu.tw/
台北市中山南路 21-1 號
電話：02-3393-988 （09:00-20:00）
節目查詢 02-3393-9999 （24小時）

兩廳院售票系統

http://www.artsticket.com.tw/

年代售票

http://www.ticket.com.tw/

寬宏售票系統

http://www.kham.com.tw/

台北愛樂文教基金會

http://www.tpf.org.tw/
台北市大安區敦化南路一段233巷28
號B1
電話：02-2773-3691

牛耳藝術

http://www.mna.com.tw/

新象環境

http://newaspect.org.tw/

大大娛樂

http://www.dadaarts.com.tw/

傳大藝樹

http://www.arsformosa.com.tw/

亞藝藝術

http://www.asiamusicarts.com.tw/

鵬博藝術

http://www.facebook.com
（臉書搜尋：鵬博藝術）

古典音樂廣播電台

台北愛樂電台

http://www.e-classical.com.tw/
台北FM 99.7／新竹 FM 90.7

台中古典音樂台

中部地區 FM 97.7
http://www.family977.com.tw/index.asp

BRAVO台北都會休閒音樂台

北部地區 FM 91.3
http://www.bravo913.com.tw/

高雄廣播電台

高雄FM 94.3
http://www.kbs.gov.tw/

MUZIK 謬斯客古典樂刊

http://www.muzikco.com/

各地文化主管機關，
也都有古典音樂相關的演出資訊：

基隆市文化局

http://www.klccab.gov.tw/
基隆市中正區202信一路181號
電話：02-2422-4170-8

臺北市政府文化局

http://www.culture.gov.tw/
臺北市信義區市府路一號四樓東北區
電話：1999（臺北市民當家熱線）
外縣市請撥 02-27208889

新北市政府文化局

http://www.culture.ntpc.gov.tw/
新北市板橋區中山路1段161號28樓
電話：1999（新北市專用）或02-
29603456

桃園縣政府文化局

http://www.tyccc.gov.tw/
桃園縣桃園市縣府路21號
電話：03-3322592

新竹縣政府文化局

http://www.hchcc.gov.tw/
新竹縣竹北市縣政九路146號
電話：03-551-0201

新竹市文化局

http://www.hcccb.gov.tw/
新竹市東大路二段15巷1號
電話：03-5319756

苗栗縣政府國際文化觀光局

http://www.mlc.gov.tw/
苗栗縣苗栗市自治路50號
電話：037-352961

臺中市政府文化局

http://www.culture.taichung.gov.tw/
臺中市西屯區臺中港路二段89號（新市
政中心惠中樓八樓）
電話：市政府總機04-22289000、04-
22289111

南投縣政府文化局

http://www.nthcc.gov.tw/
南投市建國路135號
電話：049-2231191

彰化縣文化局

http://www.bocach.gov.tw/
彰化市中山路二段500號
電話：04-7250057

雲林縣政府文化處

http://www2.ylccb.gov.tw/
雲林縣斗六市大學路三段310號
電話：05-5523130

嘉義市政府文化局

http://www.cabcy.gov.tw/
嘉義市忠孝路275號
電話：05-2788225

嘉義縣文化觀光局

http://www.tbocc.gov.tw/
嘉義縣朴子市山通路7號2樓
電話：05-3799056

臺南市政府文化局

http://www.tnc.gov.tw/
永華市政中心
臺南市安平區永華路二段6號13樓電
話：886-6-2991111

臺南市立新營文化中心

臺南市新營區中正路23號
電話：06-2991111

高雄市政府文化局

http://www.khcc.gov.tw/
高雄市苓雅區五福一路67號
電話：07-222-5136

屏東縣政府文化處

http://www.cultural.pthg.gov.tw/
屏東市大連路69號
電話：08-7360330-3

宜蘭縣政府文化局

http://www.ilccb.gov.tw/
宜蘭縣宜蘭市復興路二段101號
電話：03-9322440

宜蘭演藝廳

宜蘭市中山路二段482號
電話：03-9369115

花蓮縣文化局

http://www.hccc.gov.tw/
花蓮市文復路6號
電話：886-3-8227121

臺東縣政府文化處

http://www.ccl.ttct.edu.tw/
臺東市南京路25號
電話：089-320378

澎湖縣政府文化局

http://www.phhcc.gov.tw/
澎湖縣馬公市中華路230號
電話：06-9261141~4

金門縣文化局

http://www.kinmen.gov.tw/Layout/sub_E/
index.aspx?frame=81
金門縣金城鎮環島北路 66 號
電話：082-328638

連江縣政府文化局

http://www.matsucc.gov.tw/
地址：連江縣（馬祖）南竿鄉介壽村
256號
電話：0836-22393

**台灣各大學院校音樂相關系所，
也有很多精彩的古典音樂會及資訊：**

台灣大學音樂學研究所
台灣師範大學表演藝術研究所
台灣師範大學民族音樂研究所
師範大學音樂學系
東海大學音樂學系
台北藝術大學音樂學系
台灣藝術大學音樂學系
台北教育大學音樂學系
台北市立教育大學音樂學系
輔仁大學音樂學系
東吳大學音樂學系

中國文化大學音樂學系

中國文化大學中國音樂學系

中國文化大學藝術研究所音樂組

實踐大學音樂學系暨研究所

真理大學音樂應用學系

交通大學音樂研究所

新竹教育大學音樂學系

台中教育大學音樂學系

東海大學音樂學系

嘉義大學音樂學系暨研究所

台南大學音樂學系

台南藝術大學鋼琴合作藝術研究所

台南藝術大學音像紀錄雨影像維護

研究所

台南藝術大學音樂學系

台南藝術大學應用音樂系

台南應用科技大學音樂學系所

高雄師範大學音樂學系

中山大學音樂學系

屏東教育大學音樂教育學系

東華大學音樂學系

台東大學音樂教育學系

附錄 3
重要名詞對照表
（按中文筆劃排序）

BBC夏季逍遙音樂會／Proms
C.P.E.巴赫／Bach, Carl Philipp Emanuel
KLF放克樂團／KLF
SACD／Super Audio CD

小奏鳴曲／sonatina
小約翰・史特勞斯／Johann Strauss
小歌劇（輕歌劇）／operetta
山姆・魏斯特／West, Sam

2 劃

十六合唱團／Sixteen, The
卜利士力／Priestley

3 劃

凡格羅夫／Vengerov, Maxim
土庫曼／Turkmenistan
大七和弦／major 7th chord
大衛・威爾考克斯爵士／Willcocks, Sir David
大衛・馬密／Mamet, David
大衛・葛瑞／Garrett, David
大賣場音樂／muzak
女王音樂廳／Queen's Hall
小交響曲／Sinfonietta
小步舞曲／minuet
小夜曲／serenade

4 劃

不協和和弦／discord
不和諧（音）／dissonance
丹尼・葉夫曼／Elfman, Danny
丹尼爾・列維亭／Levitin, Daniel
丹尼爾・霍普／Hope, Daniel
五人組／Five, The
六度／sixth
分派／schism
厄伯／Erber, James
反復歌／Strophic song
尤洛夫斯基／Jurowski, Vladimir
尤斯頓／Euston
巴伯（薩姆爾・巴伯）／Barber, Samuel
巴拉基列夫／Balakirev, Mily Alexeyevich
巴拉凱／Barraqué, Jean
巴洛克／Baroque
巴倫波因／Barenboim, Daniel
巴特沃斯／Butterworth, George

巴索・普列多斯／Poledouris, Basil
巴望舞曲／Pavan
巴爾托克／Bartók, Béla
巴赫／Bach, Johann Sebastian
幻想曲／fantasia
木桐堡酒莊／Château Mouton Rothschild
比才／Bizet, Georges
爪哇／Java
王爾德／Wilde, Oscar
世紀末／fin de siècle
包維爾／Powell, John
卡西迪／Cassidy, Aaron
卡普蘭／Kaplan
卡瑞拉斯／Carreras, José
卡羅素／Caruso, Enrico
卡爾・史塔密茲／Stamitz, Carl
卡爾・容格／Jung, Carl
卡爾・奧夫／Orff, Carl
卡爾・詹金斯／Jenkins, Karl
卡蜜拉・史特絲洛娃／Stösslová, Kamila

5 劃

古大提琴／viola da gamba
古代風格（古風合唱團）／Stile Antico
古典樂派／First Viennese School
古提琴／viol
古諾／Gounod, Charles
史托克豪森／Stockhausen, Karlheinz

史伯恩／Spaun, Josef von
史坦威／Steinway
史波爾／Spohr, Ludwig
史帝夫・布洛斯坦／Brookstein, Steve
史特拉汶斯基／Stravinsky, Igor
史特勞斯／Strauss
史麥塔納／Smetana, Bedřich
史提夫・汪達／Wonder, Stevie Wonder
史提夫・賴克／Reich, Steve
史蒂芬・依瑟利斯／Isserlis, Steven Isserlis
史達林／Joseph Stalin
失寫症／agraphia
尼可萊・蓋達／Gedda, Nicolai
尼曼／Nyman, Michael
布列頓小交響樂團／Britten Sinfonia
布克斯泰烏德／Buxtehude, Dieterich
布呂根／Brüggen, Franz
布里治沃特音樂廳／Bridgewater Hall
布拉姆斯／Brahms, Johannes
布萊恩・特菲爾／Terfel, Bryn
布瑞基／Bridge, Frank
布瑞頓／Britten, Benjamin
布雷茲／Boulez Pierre
布爾／Bull, John
布魯克納／Bruckner, Anton
布魯赫／Bruch, Max
平諾克／Pinnock, Trevor
弗朗茲・李希特／Richter, Franz Xaver
弗朗茲・莫札特／Mozart, Franz Xaver
弗雷德瑞克・戴流士／Delius, Frederick
札帕／Zappa, Frank

瓜內里／Guarnarius del Gesù
瓜達尼尼／Guadagnini
瓦列茲／Varèse, Edgard
甘美朗／Gamelan
甘迺迪／Kennedy, Nigel
白遼士／Berlioz, Hector Berlioz
皮亞佐拉／Piazzolla, Astor
皮耶特羅‧馬斯卡尼／Mascagni, Pietro

6 劃

伊卡若斯／Icarus
伊拉迪葉爾／Iradier, Sebastián Iradier
伊恩‧博斯崔吉／Bostridge, Ian
伊莎貝爾‧薩克靈／Suckling, Isabel
伊諾／Eno, Brian
伍德／Wood, Henry
休格／Sugar, Alan
光譜樂派／Spectral Group
共振峰／formant
列文／Levin, Robert
吉米‧罕醉克斯／Hendrix, Jimi
吉格舞曲／gigue
多明哥／Domingo, Plácido
夸斯托夫／Quasthoff, Thomas
安‧瑪莉／Murray, Ann
安妮‧蘭尼克斯／Lennox, Annie
安東尼‧威／Way, Anthony
安東尼‧羅菲‧強森／Anthony Rolfe Johnson
安德魯‧帕羅特／Parrott, Andrew

安德魯‧曼澤／Manze, Andrew
托斯卡尼尼／Toscanini, Arturo
托爾金／Tolkien, J.R.R.
托爾斯泰／Tolstoy
米托普羅斯／Mitropoulos, Dimitri
米凱耶‧海頓／Haydn, Michael
米堯／Milhaud, Darius
米森／Mithen, Steven
米赫也／Murail, Tristan
艾夫士／Ives, Charles
艾克德格特／Eckardt, Jason
艾林娜‧凱姿-徹寧／Kats-Chernin, Elena
艾倫‧謝爾曼／Sherman, Allan
艾格特／Eggert, Joachim Nikolas
艾索普／Alsop, Marin
艾略特‧卡特／Carter, Elliot
艾斯特哈齊王子／Esterházy, Prince Nikolaus
艾奧迪／Einaudi, Ludovico
艾瑞克‧摩康／Morecambe, Eric
艾爾加／Elgar, Edward Elgar
艾靈頓公爵／Duke Ellington
西利爾‧斯考特／Scott, Cyril
西貝流士／Sibelius, Jean
西城男孩／Westlife
西敏寺／Westminster Abbey
西斯汀禮拜堂／Sistine Chapel
西蒙‧玻利瓦格青年交響樂團／Simón Bolivar Youth Orchestra
亨佛萊‧利托頓／Lyttelton, Humphrey
亨利‧米勒／Miller, Henry

亨利・曼西尼／Mancini, Henry
亨采／Henze, Hans Werner

7劃

佛洛伊德／Freud, Sigmund
佛瑞／Fauré, Gabriel
佛豪爾／Wohlhauser, René
伯明罕市立交響樂團／City of Birmingham Symphony Orchestra
伯明罕交響樂團／Birmingham Symphony Orchestra
伯明罕當代樂集／Birmingham Contemporary Music Group
伯恩斯坦／Bernstein, Leonard
伯納・赫曼／Hermann, Bernard
伯惠斯特／Birtwistle, Harrison
克努森／Knussen, Oliver
克里斯多福斯／Christophers, Harry
克拉克／Clarke, Jeremiah
克拉拉・舒曼／Schumann, Clara
克倫培勒／Klemperer, Otto
克萊斯勒／Fritz Kreisler
克雷門悌／Clementi, Muzio
克魯姆管／crumhorn
尾聲／Coda
巫醫樂團／Shamen, The
希利亞合唱團／Hilliard Ensemble
希拉蕊・韓／Hahn, Hilary
希區考克／Hitchcock, Alfred

希爾德加德・馮・賓根／Bingen, Hildegard of
序列音樂／Serialism
快速波卡／polka schnell
李伯森／Lieberson, Goddard
李希特／Richter, Karl
李姆斯基—柯薩科夫／Rimsky-Korsakov, Nikolai
李斯特／Liszt, Franz
李蓋悌／Ligeti, George
杜佛特／Dufourt, Hugues
杜飛古樂合奏團／Dufay Collective
杜蘭／Dowland, John
沃恩・威廉斯／Vaughan Williams, Ralph
沃爾夫／Wolf, Hugo
狄亞格烈夫／Diaghilev, Sergei Pavlovich
狄奇馬希／Titchmarsh, Alan
男聲四重唱（理髮師合唱）／barbershop
貝多芬／Beethoven, Ludwig van
貝克／Beck, Franz Ignaz
貝利尼／Bellini, Vincenzo
貝里歐／Berio, Luciano
貝蒂娜・馮・阿尼姆／Arnin, Bettina von
貝爾格／Berg, Alban
辛德密特／Hindemith, Paul
辛諾波里／Sinopoli, Giuseppe
邦・喬飛／Bon Jovi
里托／Little, Tasmin
里拉琴／lyre
里歐娜／Lewis, Leona

哈農庫特／Harnoncourt, Nikolaus
哈察圖量／Khachaturian, Aram
垂憐曲／Kyrie
奏鳴曲形式／sonata form
奎爾特／Quilter, Roger Quilter
威克斯／Weelkes, Thomas
威格摩爾廳／Wigmore Hall
威廉‧布雷克／Blake, William
威廉‧弗利德曼‧巴赫／Bach, Wilhelm Friedemann
威爾第／Verdi, Giuseppe
威爾斯大教堂／Wells Cathedral
拜爾德／Byrd, William
持續低音／basso continuo
掛留四和弦／suspended 4th chord
掛留音／suspension
柯內流斯‧卡迪尤／Cardew, Cornelius
柯恩哥德／Korngold, Erich Wolfgang
柯茲瓦拉／Kotzwara, Frantisek
柯斯特拉內次／Kostelanetz, André
柯普蘭／Copland, Aaron
柯雷里／Corelli, Arcangelo
柯爾瑞基—泰勒／Coleridge-Taylor, Samuel
柯龍／Collon, Nicholas
查爾斯‧馬克拉斯爵士／Mackerras, Sir Charles
派崔克‧道伊／Doyle, Patrick
洛可可／Rococo
洛伊‧韋伯／Lloyd Webber, Andrew
洛杉磯愛樂／Los Angeles Philharmonic
珊蒂‧蕭／Shaw, Sandie

玻凱利尼／Boccherini, Luigi
玻羅定／Borodin, Alexander
珍娜‧傑克森／Jackson, Janet
珀瑟爾／Purcell, Henry
皇家大會堂管弦樂團／Royal Concertgebouw
皇家利物浦愛樂管弦樂團／Royal Liverpool Philharmonic
皇家亞伯廳／Royal Albert Hall
皇家宮廷劇院／Royal Court Theatre
皇家愛樂管弦樂團／Royal Philharmonic Orchestra
皇家節慶音樂廳／Royal Festival Hall
皇家禮拜堂／Chapel Royal
科沃德／Coward, Noël
紀邦斯／Gibbons, Orlando
紀禮／Gigli, Beniamino
約翰‧史特勞斯二世／Johann Strauss II
約翰‧史塔密茲／Stamitz, Johann
約翰‧威廉斯／Williams, John
約翰‧藍儂／Lennon, John
美國藝文學會／American Academy of Arts and Letters
范拜農／Beinum, Eduard von
英王詹姆斯一世時期／Jacobean
英國古樂協奏團／English Concert, The
英國巡迴歌劇院／English Touring Opera
英國室內樂團／English Chamber Orchestra
英國皇家歌劇院／Royal Opera House
英國皇家學院／Royal Academy of Music

英國國家歌劇院／English National Opera
英國國家劇院／National Theatre
英國愛樂管弦樂團／Philharmonia Orchestra
英國藝術協會／Arts Council
迪帕克／Duparc, Henri
迪朗／Durand, Joël-François
迪費／Dufay, Guillaume
迪隆／Dillon, James
迪瑞／Durey, Louis
韋瓦第／Vivaldi, Antonio Vivaldi
音列／tone row
音色／timbre
音律／tonal system
音程（另做：「幕間休息」）／interval
音準／pitch

10劃

倫敦小交響樂團／London Sinfonietta
倫敦古樂家樂團／London Classical Players
倫敦交響樂團／London Symphony Orchestra
倫敦愛樂管弦樂團／London Philharmonic Orchestra
哥茲／Goetz, Hermann
哥雷茨基／Górecki, Henryk
哥爾／Goehr, Alexander
埃爾默‧伯恩斯坦／Bernstein, Elmer

夏伊恩／Schein, Johann Hermann
夏邦提耶／Charpentier, Marc-Antoine
夏普／Sharp, Cecil
席勒／Schiller
庫柏力克／Kubrick, Stanley
庫普曼指揮阿姆斯特丹巴洛克古樂團／Ton Koopman and the Amsterdam Baroque Orchestra
朗尼‧唐納根／Donegan, Lonnie
朗誦調　recitative
根特古樂合唱團／Collegium Vocale Ghent
柴可夫斯基／Tchaikovsky, Pyotr Ilyich
格林德本／Glyndebourne
格雷果聖歌／Gregorian
泰利斯學者合唱團／Tallis Scholars
泰來鑼／Tam-tam
泰勒曼／Telemann, Georg Philipp
泰瑞‧沃根爵士／Wogan, Sir Terry
浦朗克／Poulenc, Francis
海丁克／Haitink, Bernard
海伯利安唱片／Hyperion Records
海飛茲／Heifetz, Jascha
海頓／Haydn, Joseph
海爾伍德伯爵／Earl of Harewood
烏菲茲美術館／Uffizi
特納吉／Turnage, Mark-Anthony
班‧哈普納／Heppner, Ben
班‧詹森／Johnson , Ben
神劇／oratorio
素歌／plainchant
索列爾／Soler, Vicente Martín y

納維里・克里德／Creed, Neville
馬丁・路德／Martin Luther
馬秀／Machaut, Guillaume de
馬科姆・阿諾／Arnold, Malcolm
馬勒／Mahler, Gustav
馬斯內／Massenet, Jules
高史密斯／Goldsmith, Jerry
高堤耶／Gaultier, Jean-Paul
勒韋／Loewe, Carl
勒麥特／Lemaître, Edmond

11 劃

動態範圍／dynamic range
匿名四人組／Anonymous 4
曼托瓦尼／Mantovani
曼汗樂派／Mannheim School
曼科普夫／Mahnkopf, Claus-Steffen
曼徹斯特新音樂／New Music Manchester
國家歌劇工作室／National Opera Studio
基督城修道院／Christchurch Priory
培爾特／Pärt, Arvo
寇海爾／Köchel
康納畢希／Cannabich, Christian
強力集團／mighty handful
捷丹諾／Zhdanov, Andrei
教士夏爾／Scharl, Placidus
啟蒙時代管弦樂團／Orchestra of the Age of Enlightenment

梅耶貝爾／Meyerbeer, Giacomo
梅紐因／Menuhin, Yehudi
梅勒斯／Mellers ,Wilfred
梅湘／Messiaen, Olivier Messiaen
梅爾・布魯克斯／Brooks, Mel
理查・巴瑞特／Barrett, Richard
理查・史特勞斯／Richard Strauss
理查・希考克斯／Hickox, Richard
畢羅／Bülow, Hans von
莎士比亞環球劇院／Globe Theatre
莫札特／Mozart, Wolfgang Amadeus
莫利柯奈／Morricone, Ennio
莫里哀／Molière
莫里斯・默菲／Murphy, Maurice
莫特／Mottl, Felix
許茲／Schütz, Heinrich
麥可・柏克萊／Berkeley, Michael
麥可・格蘭德基／Michael Grandage
麥可・傑克森／Jackson, Michael
麥可・湯瑪斯／Tilson-Thomas, Michael
麥克米倫／MacMillan, James

12 劃

傑伍德基金會／Jerwood Foundation
傑蘇阿爾多／Gesualdo, Carlo
凱吉／Cage, John
凱爾貝特／Keilberth, Joseph
勞倫斯・奧利維爾／Olivier, Laurence
喬治・P・賴特／Wright, George P.
喬治・馬丁／Martin, George

喬納森・米勒／Miller, Jonathan
喬望尼・皮耶路易吉・達・帕勒斯特利納／Palestrina, Giovanni Pierluigi da
惠塔克／Whitacre, Eric
提佩特／Tippett, Michael
斯巴達克斯組曲／Spartacus Suite
斯卡拉悌／Scarlatti, Domenico
斯托瑟／Stoessel, Albert
斯旺尼笛／swanee whistle
斯特拉迪瓦利／Stradivarius
普列文／Previn, André
普契尼／Puccini, Giacomo
普羅高菲夫／Prokofiev, Sergei
減和弦／diminished chord
湯姆森／Thomson, Virgil
湯瑪斯・阿倫／Allen, Thomas
琳恩・道森／Dawson, Lynn
琴品／fret
策爾特／Zelter, Carl Freidrich
舒伯特／Schubert, Franz
舒曼／Schumann, Robert Schumann
華格納／Wagner, Richard
華爾頓／Walton, William
菲爾・柯林斯／Collins, Phil
詠嘆調／aria
費尼豪／Ferneyhough, Brian
間奏／interlude
間奏曲／Intermezzo
雅納捷克／Janáček, Leos
馮塔納／Fontana, Bill

13 劃

塔利斯／Tallis, Thomas
塔維納／Tavener, Sir John
塔維爾納／Taverner, John
奧古斯特・史特林堡／Strindberg, August
奧格登／Ogden, John
奧曼第／Ormandy, Eugene
奧斯卡・漢默斯坦二世／Hammerstein II, Oscar
奧瑞斯坦／Orenstein, Arbie
新維也納樂派／Second Viennese School
新複雜樂派／New Complexity
溫徹斯特大教堂／Winchester Cathedral
溫德利希／Wunderlich, Fritz
瑟納基斯／Xenakis, Iannis
瑞秋・波潔／Podger, Rachel
聖桑／Saint-Saëns, Camille
聖馬丁教堂／St Martin-in-the-Fields
聖馬可大教堂／St Mark's Cathedral
聖詠曲／chorale
聖歌領唱人／precentor
聖羅倫索／San Lorenzo
葛利格／Grieg, Edvard
葛利榭／Grisey, Gérard
葛拉祖諾夫／Glazunov, Alexander
葛拉斯／Glass, Philip
葛倫・米勒／Miller, Glenn
葛濟夫／Gergiev, Valery
董尼才悌／Donizetti, Gaetano
賈克路西耶三重奏／Jacques Loussier

賈桂琳・杜普雷／Pré, Jacqueline du
賈第納／Gardiner, John Eliot
路德教會／Lutheran
遊唱樂人／troubadour
達姆城學派／Darmstadt school
達根罕／Dagenham
達達主義／Dadaism
達德利・摩爾／Moore, Dudley
雷利・史考特／Scott, Ridley
雷德蓋特／Redgate, Roger
雷歐波德・莫札特／Mozart, Leopold
雷歐提斯／Laertes
頑固音型／ostinato
嘉拉德舞曲／Galliard
歌者共振峰／singer's formant
佛斯室內合唱團／Voce Chamber Choir

14 劃

瑪莎・阿格麗希／Argerich, Martha
福特溫格勒／Furtwängler, Wilhelm
維也納愛樂　Vienna Philharmonic
維托爾德・魯托斯拉夫斯基／Lutoslawski, Witold
維拉—羅伯斯／Villa-Lobos
舞歌／Ballata
蒙特威爾第／Monteverdi, Claudio
蒙特威爾第合唱團／Monteverdi Choir
蓋希文／Gershwin, George
豪斯曼／A.E.Housman
赫茲／Hertz

赫爾維格／Herreweghe, Philippe
酸爵士放克／acidjazzfunk
齊奈德／Znaider, Nikolaj

15 劃

增五和弦／augmented 5th chord
德布西／Debussy, Claude
德弗札克／Dvořák, Antonín
德利伯／Delibes, Léo
德勒斯登國家交響樂團／Staatskapelle Orchestra, Dresden
德普瑞・若斯坎／Prez, Josquin des
德魯・馬斯特斯／Masters, Dru
慕特／Mutter, Anne-Sophie
摩頓・勞利德森／Lauridsen, Morten
撒姆爾・夏伊特／Scheidt, Samuel
數字低音／figured bass
暫轉調／transition
歐內格／Honegger, Arthur
歐文・伯林／Berlin, Irving
歐立克／Auric, Georges
歐芬巴赫／Offenbach, Jacques
賦格曲／fugue
魯特／Rutter, John
墨瑞・亞伯拉罕／Abraham, F. Murray

16 劃

橋本／Kilburn
機運音樂／Aleatoric（chance music）
澤洛西／Szőllősy, András
盧利／Lully, Jean-Baptiste
穆里／Muhly, Nico
穆悌／Muti, Riccardo
穆梭斯基／Mussorgsky, Modest
蕭邦／Chopin, Frederic
蕭提／Solti, Sir Georg
蕭斯塔科維奇／Shostakovich, Dmitri
諾伊曼／Neumann, Johann Balthasar
諾林頓／Norrington, Sir Roger
諾曼・凱茲登／Cazden, Norman
諾諾／Nono, Luigi
賴利／Riley, Terry
霍加斯／Hogarth, William
霍洛維茲／Horowitz, Vladimir
霍恩（瑪莉蓮・霍恩）／Horne, Marilyn
霍華・蕭爾／Shore, Howard
霍爾斯特／Holst, Gustav
鮑爾特／Boult, Adrian

17 劃

戴耶費爾／Tailleferre, Germaine
戴維斯（彼得・馬克斯威爾・戴維斯）／
Davis, Peter Maxwell
戴維斯（科林・戴維斯爵士）／Davis, Sir
Colin
戴維斯（唐・戴維斯）／Davies, Don
聲室／sound chamber
謝帕德／Sheppard, John
賽旬思／Sessions, Rogers
賽門・考爾／Cowell, Simon
賽門・齊林賽德／Keenlyside, Simon
邁可・甘迺迪／Kennedy, Michael
邁爾士・戴維斯／Miles Davis
韓絲莉／Hanslip, Chloe
韓德爾／Handel, George Frideric
韓德爾博物館／Handel House
黛博拉・沃格特／Voigt, Deborah

18 劃

瀑布式弦樂／cascading strings
織體／texture
薩里耶利／Salieri, Antonio
薩替／Satie, Erik
薩瑟蘭／Sutherland, Joan
藍第尼／Landini, Francesco
謬思合唱團／Muse
魏本／Webern, Anton Webern
魏爾／Weir, Judith

19 劃

羅西尼／Rossini, Gioachino

羅伯‧普蘭特／Plant, Robert
羅斯合／Rortholt
羅斯托波維奇／Rostropovich, Mstislav
羅蘭朵‧費亞松／Villazón, Rolando
譚盾／Dun, Tan

20 劃

蘇西‧第格比／Digby, Suzi

21 劃

顧爾德／Gould, Glenn Gould

22 劃

聽覺皮質／auditory cortex

古典音樂的不古典講堂
英國BBC型男主持人歡樂開講

作　　者　蓋瑞斯・馬隆（Gareth Malone）
譯　　者　陳婷君
封面插圖　王孟婷
美術設計　呂德芬
特約編輯　陳英哲
文字校對　謝惠鈴
行銷統籌　林芳吟
業務發行　邱紹溢
業務統籌　郭其彬
責任編輯　張貝雯
副總編輯　何維民
總 編 輯　李亞南

發 行 人　蘇拾平
出　　版　漫遊者文化事業股份有限公司
地　　址　台北市大安區溫州街12巷14號2樓
電　　話　（02）23650889
傳　　真　（02）23653318
讀者服務信箱　service@azothbooks.com
漫遊者部落格　http://blog.roodo.com/azothbooks
劃撥帳號　50022001
劃撥戶名　漫遊者文化事業股份有限公司
發　　行　大雁文化事業股份有限公司
地　　址　台北市105松山區復興北路333號11樓之4
香港發行　大雁（香港）出版基地・里人文化
地　　址　香港荃灣橫龍街78號正好工業大廈25樓A室
電　　話　852-24192288，852-24191887
香港讀者服務信箱　anyone@biznetvigator.com

初版一刷　二〇一二年六月
定　　價　台幣三六〇元

古典音樂的不古典講堂——英國BBC型男主持人歡
樂開講／蓋瑞斯・馬隆（Gareth Malone）著. 陳婷君
譯.—初版. —台北市 ：漫遊者文化；大雁出版基地
發行, 2012.06
　面；公分
譯自：Music for the People: A Journey through the
Pleasures and Pitfalls of Classical Music
ISBN　978-986- 5956-09-7（平裝）
1. 音樂欣賞　2. 古典樂派
910.38　　　　　　　　　　　　　　　101009497